명화들이 말해주는 그림 속 성경이야기 개정판

| 만든 사람들 |

기획 인문·예술기획부 | **진행** 한윤지 | **집필** 김영준 | **편집·표지디자인** D.J.I books design studio 김진

| 책 내용 문의 |

도서 내용에 대해 궁금한 사항이 있으시면
저자의 홈페이지나 J&jj 홈페이지의 게시판을 통해서 해결하실 수 있습니다.

제이앤제이제이 홈페이지 jnjj.co.kr
디지털북스 페이스북 facebook.com/ithinkbook
디지털북스 카페 cafe.naver.com/digitalbooks1999
디지털북스 이메일 digitalbooks@naver.com
저자 이메일 ijhabba@hanmail.net
저자 블로그 cafe.daum.net/churchmindlele

| 각종 문의 |

영업관련 dji_digitalbooks@naver.com
기획관련 digitalbooks@naver.com
전화번호 (02) 447-3157~8

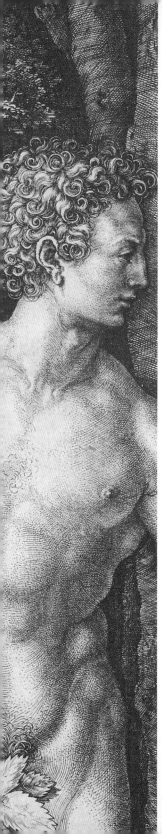

명화들이
말해주는

그림속
성경
이야기

개정판

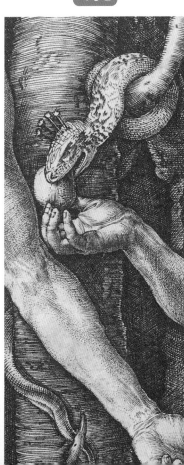

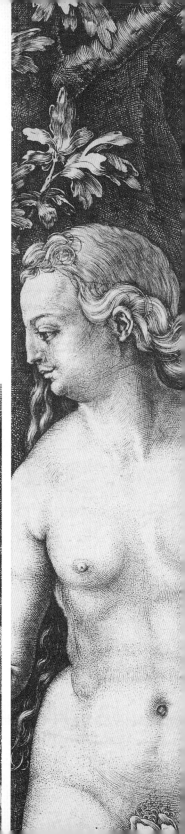

CONTENTS

지오토

다빈치

뒤러

미켈란젤로

프롤로그

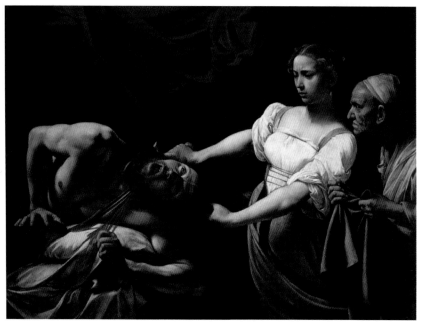

카라바지오, 〈홀로페르네스의 목을 치는 유디트〉, c.1598-1599 or 1602, 로마국립박물관, 145*195

　　성경 속엔 수많은 진주가 감추어져 있습니다. 과장된 신화와 낯선 역사가 진흙이 되어 진주를 가리지만, 분명 진주가 있습니다. 진흙을 파헤쳐 진주를 찾아내 보석답게 만든 사람들이 있었습니다. 감추어졌던 진주 같은 이야기들을 색과 선으로 재생한 사람들이 있었습니다. 지오토, 다빈치, 뒤러, 미켈란젤로, 카라바지오, 렘브란트, 밀레, 고흐입니다. 천재 화가 여덟 명이 찾아낸 진주들을 꿰어보았습니다.

　　그림들이 붙어있는 성당 벽 앞에 서지 못했습니다. 그림들이 걸려있는 미술관 계단을 밟은 적도 없습니다. 저기에서 그려졌고, 여기에서 도록으로 인쇄된 그림들을 보았을 뿐입니다. 유럽과 미국에 가지 않으면 볼 수 없는 그림들을,

볼 수 있는 특권이 제겐 아직 없었습니다. 보통 사람들처럼, 말이지요. 도록으로밖에 그림을 볼 수 없었지만 겁내지 않았습니다. 알랭 드 보통이 '겁나게 무서운' 카라바지오 그림 아래 써놓은 한 마디가 용기를 주었습니다.

"어떤 이에게는 유명한 작품을 이해하지 못하겠다는 느낌이 훨씬 더 무서울 수 있다."[1]

명화 앞에 선 사람은 두 부류입니다. 너무 뻐기거나 지나치게 겸손합니다. 뻐길 수 있는 사람은 많지 않고, 대부분 겸손합니다. 그림 앞에서 겸손이 지나쳐 그림을 두려워하기까지 합니다. '아는 만큼 보인다'는 말이 황금률로 널리 퍼지면서 그림에 대해 모르면 볼 수 없다고 착각하기도 합니다.

명화를 처음 본 사람들도 그랬을까요. 수도원 식당 벽에 그려진 〈최후의 만찬〉을 보며, 수사들은 조르지오 바사리(Giorgio Vasari, 1511~1574)가 쓴 미술가열전(Lives of the Artists)을 읽고 뻐겼을까요? 〈최후의 만찬〉에 대해 잘 알기 위해 수사들은 다빈치가 남긴 수첩을 분석했을까요? 수사들은 템페라(tempera) 기법이 아니라 프레스코(fresco) 기법으로 그려졌다면 영구적으로 보관되었을 거라며 탄식했을까요? 수사들은 다빈치가 적극 활용했던 원근법을 계산하려고 그림 위에 빨간선을 그어가며 소실점을 찾았을까요? 수사들은 다빈치의 다른 작품 모나리자에 감탄하기 위해 스푸마토(sfumato)기법을 알아야했을까요? 단연코, 아닙니다.

수사들은 수도원 식당에서 그냥 밥을 먹었습니다. 배가 낳이 고픈 날은 〈최후의 만찬〉을 거들떠보지도 않았을 것입니다. 아무리 예수님께서 십자가에

1) 알랭 드 보통 · 존 암스트롱(김한영 옮김), 『영혼의 미술관』, 문학동네, 2013, 67쪽

서 돌아가시기 전날 밤을 그린 〈최후의 만찬〉이라 해도, 밥 먹을 때마다 그림을 보며 비장하진 않았을 것입니다. 식당 당번이어서 청소를 하다가 문득 예수님 두 손을 찬찬히 쳐다보기도 하고, 자기를 가리키며 "나는 아니지요?" 하는 듯한 빌립을 자신에게 투영시키기도 하고, 무언가를 꼭 쥐고 있는 가룟 유다의 오른손을 유심히 들여다보기도 했을 것입니다. 그냥 그랬을 것입니다.

그림을 공개하던 날 다빈치가 식당 벽화 앞에 서서 수사들에게 작품 설명회를 하진 않았습니다. 당시의 누구도 식당 벽화 앞에서 〈최후의 만찬〉에 관하여 설명을 곁들이지 않았고, 오늘 날 전시회장의 풍경처럼 이어폰을 끼고 녹음된 작품 해설을 듣지도 않았습니다.

다빈치는 이미 죽어 말이 없지만, 그의 그림은 여전히 말합니다. 그림이 직접 말합니다. 엄청난 액수의 보험을 들고 장거리 여행을 나와 전시장의 적절한 조명을 받으며 우아하게 말을 하기도 하고, 도록의 구석에 손바닥만 하게 찌그러진 채 말을 하기도 합니다.

그렇다고 그림이 항상 말을 하는 건 아닙니다. 그림이 내게 말을 하지 않는 이유는 화가(畵家)가 내 일상에 관심이 없었기 때문입니다. 화가가 내 관심사를 그려주지 않았기 때문입니다. 서운해 할 필요는 없겠습니다. 멀게는 거의 칠백 년 전에 살았던 지오토(Giotto di Bondone;1267년?~1337년)가 나를 알았을 리 없고 일부러 내게 무관심했던 건 아니니까요. 도록을 보는데 그림이 말을 걸지 않으면 그냥 넘기면 되고, 전시장을 도는데 그림이 말을 걸지 않으면 그냥 지나치면 됩니다.

천재 화가라도 모든 사람에게 감동을 줄 순 없습니다. 천재로 인정을 받

은 화가는 분명 누군가를 위해 최선을 다해 그림을 그렸음에 틀림없지만, 최선을 다한 역작이라 해도 꼭 나를 위한 그림은 아닐 수 있습니다. 다빈치가 그린 〈최후의 만찬〉이 유명하다고 해서 모든 사람이 그 앞에서 감동을 받아야 하는 건 아닙니다. 다빈치는 스포르차(Famiglia Sforza) 공작과 공작의 두 아들을 위해 최후의 만찬을 그렸으니까요. 스포르차의 후예들에겐 분명 또 다른 속삭임이 들리겠지만, 지금 내게 그 속삭임이 들리지 않아도 속상해 하지 마십시다. 그림이 나에게 말을 걸지 않으면 차갑게 그냥 지나쳐도 됩니다. 내가 그림에게 말을 걸 순 없지 않겠습니까.

수렵시대에 동굴벽화를 그린 화가는 사냥 나간 사람들을 위해 그림을 그렸습니다. 이집트 신전의 벽화를 그린 화가는 왕과 사제들을 위해 그림을 그렸습니다. 유럽 중세 시대 화가들은 라틴어 성경을 읽지 못하는 민초들을 위해 그림을 그렸습니다. 교회 권력이 하늘을 찌를 때에 화가들은 돈 쓸 데 없던 추기경들을 위해 그림을 그렸습니다. 르네상스 시기 화가들은 졸부를 면하려는 신흥 자본가들을 위해 그림을 그렸습니다. 애초에 나를 위한 그림들은 아니었던 겁니다.

이른바 고전이요 명작들이 내게 말을 걸지 않는 이유는 화가들이 나를 모르기 때문이요, 나를 위한 그림이 아니기 때문입니다. 제아무리 명작이라도 나를 위한 그림이 아니라면 주눅들 필요도 없고, 오래 머무르며 그림의 속사정을 캐지 않아도 됩니다. 그림에 소소한 설명을 덧붙이려는 소위 교양인들에게 열등감을 느낄 필요도 없습니다. 아무리 명작이요 경매 시장에서 천문학적인 액수로 거래되는 그림이라도, 그림 자체가 존숭의 대상은 아니니까요. 그림이 나를 위해 존재해야지 내가 그림을 위해 존재하는 건 아니니까요.

저는 목사입니다. 목사에겐 성경을 읽고 묵상하고 설교하는 일이 가장 중요한 일상입니다. 설교란 말과 글로 성경의 한 부분을 소개하는 작업이지요. 성서 저작 연대를 측정하는 것이 불가능하기도 하고, 당시의 문화와 지리 등을 완전하게 파악할 수 없는 까닭에 성경을 해석하고 설교하는 작업은 늘 막막합니다. 설교하는 당일 새벽에도 말과 글을 추리기 위해 끙끙대기 다반사입니다.

그러다가 비슷한 일상을 살았을 화가들을 만나게 되었습니다. 지오토, 다빈치, 뒤러, 미켈란젤로, 카라바지오, 렘브란트, 밀레, 고흐 같은 화가들은 붓으로 성경의 한 부분을 소개했습니다. 화가들의 성경 해석은 전통적이면서도 발칙하고, 과감하면서도 따뜻하고, 보편적이면서도 개인적이었습니다. 화가들은 학자들과 목사들이 읽어내지 못했던 행간을 그림으로 설교할 줄 알았습니다. 그림으로 웅변하는 화가들의 설교가 제 귀에 들렸습니다. 장르는 달랐지만 동업자 같은 연대감을 화가들에게 느끼게 되었습니다. 성경 이야기를 그려 준 화가들은 내가 설교자로서 살고 있는 일상을 이미 살아낸 사람들이었습니다. 나는 말과 글로 성경을 이야기하고, 화가들은 그림으로 성경을 이야기한다는 점이 다를 뿐 내가 읽는 성경을 저들도 이미 읽었었고, 저들이 그림으로 말했던 것을 나는 말글로 설교합니다.

화가들은 중세를 견디기도 했고 르네상스를 열기도 했고 인상(Impression)을 찾아내기도 했고 현실 너머를 내다보기도 했습니다. 시대에 따라 방법은 달랐지만 성경을 읽고 성경 이야기를 그린 화가들의 그림은 제 일상과 닿아 있었고, 저에게 말을 걸었습니다. 화가들은 제 일상을 이미 살았고, 제가 아는 걸 그려주었습니다. 저의 일상과 관심 분야를 그려준 화가들을 한 명씩 만나면서 저의 일상과 지식도 풍성해졌습니다.

제가 들은 화가의 음성을 제 말로 번역했습니다. 모든 '번역은 반역'이라지요. 어쩌겠습니까. 저는 조금도 겁내지 않고, 도록을 보며 감히 천재들을 반역했습니다. 부디 독자들께서도 본 저자의 글들을 반역하듯 읽으시고, 독자들의 일상과 지식을 풍성하게 하시길 바랍니다. 역도의 무리가 휘두르는 칼은 전적으로 본 저자가 받아 마땅합니다.

<div align="right">2015년 김포에서, 김영준</div>

5년 만에 2판이 나왔습니다. 2018년 가을에 로마, 파리, 암스테르담을 다녀왔습니다. 미켈란젤로, 고흐, 밀레, 카라바지오, 렘브란트 작품들을 직접 보는 호사를 누렸습니다. 오르세 미술관 밀레 전시실에 엉덩이를 붙인 채 한참 앉아 있기도 했고, 반나절 동안 고흐 미술관을 두 번 돌며 폐관 시간까지 고흐를 붙잡기도 했고, 오베르 마을을 걸으며 고흐의 노란색을 더 깊이 이해했습니다.

그럼에도 반드시 유럽에 있는 미술관에 가야 더 풍성하게 그림을 읽을 수 있다고 생각하진 않습니다. 지금 여기에서 우리네 평범한 일상을 통과한 그림이라야 비로소 명화입니다. 모든 위대한 걸작은 평범한 일상의 순간이니까요. 하나님께서 비추시는 우리네 일상 마다 걸작이 숨겨져 있겠습니다. '그림 속 성경'을 통해, '일상 속 걸작'을 찾아내시길 기도하며,

<div align="right">2020년 여전히 김포에서, 김영준</div>

지오토

Giotto

Giotto di Bondone
(1267~1337)

지오토
Giotto di Bondone
(1267~1337)

　　'미술사 책은 대개 지오토와 더불어 새로운 장(章)을 시작하는 것이 통례'[1] 입니다. 지오토는 평면 위에 조각처럼 그림을 그린 최초의 화가이기 때문입니다. 튀어나온 데를 튀어 나와 보이게, 움푹 들어간 데를 움푹하게 보이도록 그린 겁니다. 지오토 이전의 그림이 선과 면으로 구성되었다면, 지오토 이후부터 선과 면에 깊이와 높이가 더해집니다. 3D 고화질 입체 영상을 접하는 현대인들에게 지오토의 그림은 고졸(古拙)하게 보이나 13세기 중세인들이 보기에 지오토의 그림은 실물을 보는 듯한 놀라움을 안겨주었다고 합니다. 스승 치마부에(Cimabue;1240~1302)의 그림에 지오토가 파리 한 마리를 그렸더니 치마부에가 자신의 그림에 파리가 붙은 줄 알고 쫓아 날려 보내려 했다는 이야기가 전해질만큼 지오토의 그림은 이전의 것과는 차원이 다른 것이었습니다.

　　단테 알리기에리(Dante Alighieri;1265~1321)가 '신곡 연옥편'에서 이렇게 썼습니다.

1) 곰브리치(백승길 · 이종숭 옮김), 『서양 미술사』, 예경, 1997, 201쪽

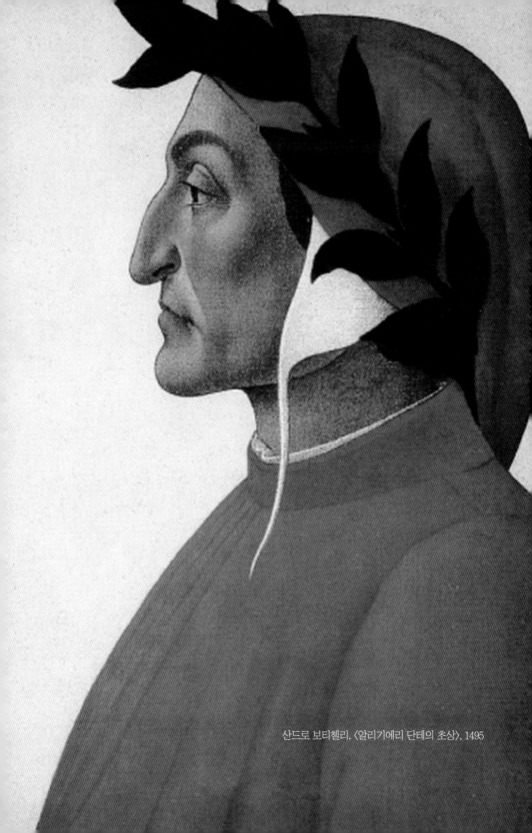

산드로 보티첼리, 〈알리기에리 단테의 초상〉, 1495

아, 인간의 능력은 공허한 영광일 뿐이오!
움튼 싹이 쇠락의 계절에 이르지 못하고
그 가지 끝에서 얼마나 허망하게 져 버리는지!

화가로서 한 획을 그었던 치마부에였건만
이제는 지오토가 휘젓자
명성의 광택이 흐려지고 있소[2]

명성의 덧없음을 말하고자 쓴 글인데, 스승 '치마부에'의 명성이 헛됨을 이야기할 뿐, 지오토의 명성은 오히려 도드라지게 하는 글이 되고 말았습니다. 천하의 단테라도 지오토의 명성을 헛되다고 말하지 못한 꼴입니다. 지오토가 누구였기에, 어떤 그림을 그렸기에 단테가 명성의 덧없음을 말하는 문장에서 지오토의 명성을 고취하는 오류를 범했을까요.

지오토는 1267년 피렌체(Firenze)에서 23km쯤 떨어진 베스피냐노(Vespiagno)에서 태어났습니다.[3] 지오토의 아버지 본도네(Bondone)는 가난한 농부였고, 농부의 아들 지오토는 10살이 되면서부터 양을 쳐야했습니다. 여기저기 양들과 함께 돌아다니다가, 앉아 쉴 때면 날카로운 돌 끝으로 양들을 그렸답니다. 납작한 돌 위에 그리기도 하고, 모래 위에 그리기도 했습니다.

소년 지오토에게 스승은 없었습니다. 보이는 자연이 모델이었고, 자연이 보여주는 대로 지오토는 그림을 그렸습니다. 돌 끝이 붓이요, 흙바닥이 목판이었습니다. 지오토가 가장 먼저 만난 명화는 자연이었고, 그림을 그리도록 지

2) 단테 알리기에리(박상진 옮김), 『신곡-연옥편,11곡 91-96행』, 민음사, 2007, 105쪽
3) Giorgio Vasari(translated with J.C.Bondanella and Peter Bondanella, 『The Lives of the Artists』, oxpord world's classics, 15-16쪽 참조

원해준 뒷배도 자연이었고, 제대로 그렸는지 평가해주는 스승도 자연이었습니다. 훗날 보카치오(Giovanni Boccaccio;1313~1375)는 '데카메론'에서 지오토를 이렇게 소개합니다. "그 사람은 연필이나 펜, 붓으로 자연과 비슷한 정도가 아니라 오히려 자연보다 더 그럴듯하게 그림을 그려서 많은 경우에 그가 그린 그림들을 보면 그려진 것이 맞나 어리둥절해지고 보는 사람의 눈이 잘못되지 않았나 생각될 정도였지요."[4]

늘 그랬던 것처럼 날카로운 돌 끝으로 바위에 양을 그리며 자연에게 그림을 배우고 있을 때, 치마부에(Cimabue;1240~1302)가 지오토의 길거리 화실을 지나갔습니다. 치마부에는 돌 끝으로 그려진 소묘를 보고, 그 자리에서 지오토를 제자 삼았습니다. 여물지 않은 천재를 알아보고 제자 삼은 치마부에 때문에, 가난한 본도네의 양들은 더 이상 자기들의 초상화를 보지 못했습니다.

철저하게 주문 제작 시스템이었던 때에, 지오토의 스승 치마부에는 의뢰인이 그림에 비평을 가하면 이후론 주문을 받지 않았다고 합니다. 치마부에는 단순한 인테리어 장인이 아니라 꼬장꼬장한 화가였던 겁니다. 치마부에는 돈과 권력밖에 없는 주문자의 천박한 눈을 자신의 작품에서 도려내어 완벽한 작품을 남기려 했던 서양 미술사 최초의 화가인 셈입니다. 스스로 생각하기에 완벽하지 않으면 세상에 그림을 내놓지 않았던 스승 치마부에에게서 지오토 같은 제자가 나온 건, 당연하다 싶습니다.

단테와 보카치오가 극찬했고, 꼬장꼬장한 스승 치마부에를 넘어섰던 지오토의 그림을 소개합니다.

4) 조반니 보카치오(박상진 옮김), 『데카메론_제6일5화』, 민음사, 2012, 315쪽

이 여자와 결혼을 하겠다고?

예수 그리스도의 나심은 이러하니라

그의 어머니 마리아가 요셉과 약혼하고 동거하기 전에 성령으로 잉태된 것이 나타났더니

그의 남편 요셉은 의로운 사람이라 그를 드러내지 아니하고 가만히 끊고자 하여

이 일을 생각할 때에 주의 사자가 현몽하여 이르되

다윗의 자손 요셉아 네 아내 마리아 데려오기를 무서워하지 말라

그에게 잉태된 자는 성령으로 된 것이라

아들을 낳으리니 이름을 예수라 하라

이는 그가 자기 백성을 그들의 죄에서 구원할 자이심이라 하니라

이 모든 일이 된 것은 주께서 선지자로 하신 말씀을 이루려 하심이니

이르시되 보라 처녀가 잉태하여 아들을 낳을 것이요

그의 이름은 임마누엘이라 하리라 하셨으니

이를 번역한즉 하나님이 우리와 함께 계시다 함이라

요셉이 잠에서 깨어 일어나 주의 사자의 분부대로 행하여 그의 아내를 데려왔으나

아들을 낳기까지 동침하지 아니하더니 낳으매 이름을 예수라 하니라

마태복음 1장 18~25절

반지의 원형(圓形)은 '영원'을 상징합니다. 또 반지는 '권력'자의 것입니다. 결혼식을 올릴 때 서로에게 반지를 끼워주는 것은 서로에게 영원한 권력을 부여하는 것입니다. 그래서 결혼식은 상대방에게 나를 통제할 수 있는 영원한 권력을 양도하는 신성한 예식입니다.

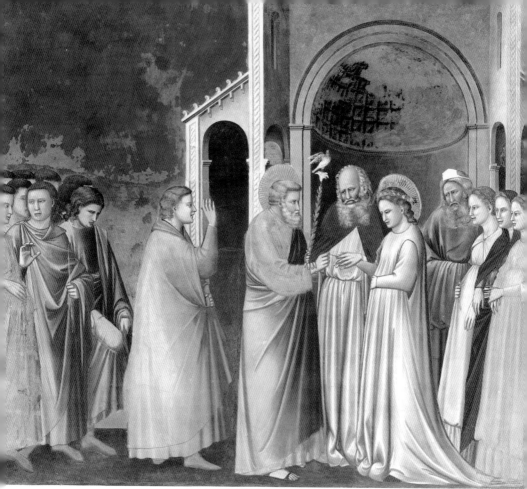

지오토, 〈동정녀의 결혼〉, 1302-1305, 스크로베니 성당

　신성한 결혼식을 주관하는 주례자 얼굴이 어둡습니다. 신성한 예식을 집전
하는 자로서 근엄할 수 있겠지만, 근엄하다기보다 어둡습니다. 이 결혼이 합당
한지에 대해 자신없어하는 표정입니다.

　하객들도 웃지 않습니다. 결혼을 축하하는 사람들 얼굴에 도무지 웃음기가
보이지 않습니다. 왼쪽에 서 있는 사람들은 수군대기까지 합니다. 신부의 배가
제법 나왔기 때문입니다. 신부 마리아가 이미 임신을 했는데 신랑 요셉의 아이
가 아니기 때문입니다.

신부 마리아는 고개를 숙이고 신랑 얼굴을 마주 쳐다보지 못합니다. 신부의 부끄러움이 아니라 죄인의 염치 때문입니다. 아무리 성령으로 잉태했다 하나 남편이 될 요셉에겐 민망한 일입니다. 그래서 불러오기 시작하는 배를 왼손으로 감춰보려 하지만, 오히려 도드라져 보입니다. 주례자가 신랑의 손목을 잡아 신부의 손가락에 반지를 끼우도록 하는 찰나, 하객 중 한 명이 오른손을 들고 이의를 제기하는 것 같습니다.

　　그림 오른쪽에서 세 번째 여자는 엘리사벳입니다. 마리아보다 6개월 먼저 임신했기 때문에 엘리사벳의 배는 제법 불룩합니다.(눅1:26) 성령으로 잉태했음을 알고 마리아가 가장 먼저 상담을 하기 위해 찾아간 친척이 바로 엘리사벳이었습니다.

보라 네 친족 엘리사벳도 늙어서 아들을 배었느니라

본래 임신하지 못한다고 알려진 이가 이미 여섯 달이 되었나니

대저 하나님의 모든 말씀은 능하지 못하심이 없느니라

마리아가 이르되 주의 여종이오니 말씀대로 내게 이루어지이다 하매 천사가 떠나가니라

이 때에 마리아가 일어나 빨리 산골로 가서 유대 한 동네에 이르러

사가랴의 집에 들어가 엘리사벳에게 문안하니

엘리사벳이 마리아가 문안함을 들으매 아이가 복중에서 뛰노는지라

엘리사벳이 성령의 충만함을 받아

큰 소리로 불러 이르되 여자 중에 네가 복이 있으며 네 태중의 아이도 복이 있도다

내 주의 어머니가 내게 나아오니 이 어찌 된 일인가

보라 네 문안하는 소리가 내 귀에 들릴 때에 아이가 내 복중에서 기쁨으로 뛰놀았도다

주께서 하신 말씀이 반드시 이루어지리라고 믿은 그 여자에게 복이 있도다

마리아가 이르되 내 영혼이 주를 찬양하며

내 마음이 하나님 내 구주를 기뻐하였음은

그의 여종의 비천함을 돌보셨음이라 보라 이제 후로는 만세에 나를 복이 있다 일컬으리로다

능하신 이가 큰 일을 내게 행하셨으니 그 이름이 거룩하시며

긍휼하심이 두려워하는 자에게 대대로 이르는도다

그의 팔로 힘을 보이사 마음의 생각이 교만한 자들을 흩으셨고

권세 있는 자를 그 위에서 내리치셨으며 비천한 자를 높이셨고

주리는 자를 좋은 것으로 배불리셨으며 부자는 빈 손으로 보내셨도다

그 종 이스라엘을 도우사 긍휼히 여기시고 기억하시되

우리 조상에게 말씀하신 것과 같이 아브라함과 그 자손에게 영원히 하시리로다 하니라

마리아가 석 달쯤 함께 있다가 집으로 돌아가니라

누가복음 1장 36~56절

엘리사벳의 수태를 알린 천사가 마리아의 임신 소식도 알렸습니다. 친척지간인 마리아와 엘리사벳은 하늘의 섭리로 임신하게 됐음을 서로 알았습니다. 엘리사벳은 혹 마리아가 처할 수 있는 위험으로부터 3개월 여 보호해주는 역할을 하였습니다. 그래서 지금 엘리사벳만은 요셉과 마리아의 결혼에 아무 의혹이 없는 당당한 표정입니다.

동정녀 마리아가 예수를 낳았다는 고백은 후대의 것이지, 요셉과 마리아가 살던 마을 사람들도 그렇게 생각한 것은 아니었습니다. 예수를 낳고 키워야 하는 마리아와 요셉의 일상은 신비의 광휘로 휩싸인 것이라기보다, 떼어지지 않는 오해와 의혹에 뒤덮인 것이었습니다.

저 녀석은 누구의 아들일까?

마리아는 결혼을 준비하고 있었습니다. 약혼할 남자는 가난하지만,(눅 2:24) 의로운 사람이라 했습니다.(마1:19) 설레었습니다. 또, 두렵기도 했습니다. 한 남자의 아내가 되는 것이 어떤 것인지, 남자와 한 이불을 덮고, 누우며, 아침에 함께 일어나는 것이 무엇인지, 모르기에 두려웠고, 두려운 만큼 설레었습니다.

하루는 아버지께서 부르시더니, 율법을 읽어주셨습니다. "누구든지 월경 중의 여인과 동침하여 그의 하체를 범하면 남자는 그 여인의 근원을 드러냈고 여인은 자기의 피 근원을 드러내었음인즉 둘 다 백성 중에서 끊어지리라"(레 20:18) 율법을 읽어 주신 후에, 생리 주기를 물으셨고, 생리 예정일을 확인하셨습니다. 그리고 나서, 아버지는 예정일을 피해, 결혼 날짜를 잡으셨습니다. 초경을 치른 이후, 아버지와 한 번도 생리 주기에 대해 애기한 적이 없었습니다. 돌이켜보면 난처한 대화였는데도, 율법의 엄중함 앞에 부끄러울 겨를이 없었습니다.

그런데 예정일이 되었는데도, 꽃이 보이지 않았습니다. 또, 우물에서 물을 긷다가, 갑자기 헛구역질을 하기 시작했습니다. 사람들이 수군거렸고, 마리아의 어머니가 급하게 손목을 끌고 집으로 데려왔습니다. 마리아가 임신을 했습니다. 처녀 마리아가 임신을 했습니다.

결혼을 앞둔 처녀의 설렘은 공포로 바뀌었습니다. 죽음에의 공포입니다.

안식일마다 아버지께서 읽어주시던 율법을, 마리아는 기억해냈습니다.

처녀인 여자가 남자와 약혼한 후에 어떤 남자가 그를 성읍 중에서 만나 동침하면 너희는 그
들을 둘 다 성읍 문으로 끌어내고 그들을 『쳐 죽일 것』이니 그 처녀는 성안에 있으면서도 소
리 지르지 아니하였음이요 그 남자는 그 이웃의 아내를 욕보였음이라 너는 이같이 하여 너
희 가운데에서 악을 제할지니라 (신22:23~24)

쳐 죽이라는 명령, 쳐 죽이라는 명령이, 쳐 죽이라는 하나님의 명령이, 마
리아의 머릿속을 하얗게 만들었습니다.

우물가 소식은 빠른 것이어서, 약혼자인 요셉도 알게 되었습니다. 요셉은
배반감에 잠을 이루지 못했습니다. 결혼을 약속했는데, 도대체 누구의 아이를
갖게 되었는지, 끊임없이 솟아나는 의심과 의혹에 뒤척였습니다. 의로운 사람,
요셉은 마리아에 대한 배반감과, 대상을 알 수 없는 누군가에 대한 분노를 삭
이고, 삭여, 조용히 파혼하기로 결심합니다. 결혼하기 전에 알게 된 게, 그나마
다행이라 여겼습니다.

파혼을 결심하고, 어찌어찌 겨우 잠들었는데 하나님께서 말씀하십니다. 요
셉에게, 도저히 감당하기 힘든 말씀을 하셨습니다. 믿기 어려운 말씀을 하셨습
니다. "...주의 사자가 현몽하여 이르되 다윗의 자손 요셉아 네 아내 마리아 데
려오기를 무서워하지 말라 그에게 잉태된 자는 성령으로 된 것이라 아들을 낳
으리니 이름을 예수라 하라 이는 그가 자기 백성을 그들의 죄에서 구원할 자이
심이라..."(마1:20~22) 우는 아이 뺨때리듯, 하나님의 말씀은, 배반감에 뒤척
이던 요셉에게 하나님의 말씀은, 너무나 잔인한 것이었습니다.

마리아에게 공포를 안겨준, 요셉에게 배반감을 안겨준 성령 잉태 사건은 이미 이사야에 예언된 말씀이었습니다. 하나님의 말씀이 마리아를 통해, 요셉을 통해 이루어집니다. 그러나 마리아와 요셉은 조금도 기쁘지 않습니다. 오히려 막막하고, 답답합니다. 마리아를 통해 이사야의 예언이 성취되는 것, 요셉이 꿈을 통해 하나님의 말씀을 듣는 것, 조금도 기쁘지 않습니다. '뜻이 하늘에서 이루어진 것 같이 땅에서도 이루어지게 해 달라' 기도하는 것, 쉽게 할 수 없는 기도입니다.

후에 제자들이 예수가 마시는 잔이 무엇인지 모르고 더불어 마시겠다 공언했던 것처럼, 우리는 너무 쉽게 하나님의 말씀이 성취되기를 기대하는지도 모릅니다. 예언이 성취될 때, 하나님의 말씀이 이루어질 때, 어쩌면 우리는 찬양보다 욕을 하게 될지 모릅니다.

Jesus Christ!
예수 그리스도는 거룩한 이름이면서, 또한 욕이기도 합니다.

사람들은 다른 사람들과 비슷할 때, 편안하게 여깁니다. 다른 사람들과 비슷할 때, 불안하지 않습니다. 마리아는 세상에 혼자입니다. 성령으로 잉태한 단 한 명의 여자입니다. 마리아는 불안합니다. 예수님을 품고 살고, 하나님의 뜻을 이루며 살아가자면, 불안할 수밖에 없습니다. 불안이 없으면 구원도 없습니다.

태초에 불안이 있었습니다. 혼돈과 공허와 흑암 속에서 사람들은 불안했습니다.(창1:1~2) 불안한 사람들을 위해 하나님은 "빛이 있으라" 하십니다.(창1:3~4) 불안의 원인인 예수가 곧 구원자요 빛이십니다.(요8:12)

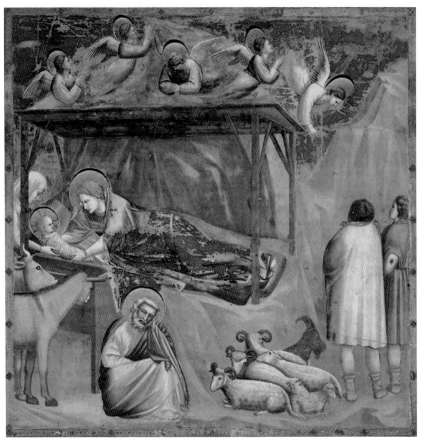

지오토, 〈예수의 탄생〉, 1306, 스크로베니 성당

마리아가 예수를 잉태하면서 불안을 갖기 시작했던 것처럼, 십자가를 지고
가신 예수를 그리스도로 영접하는 자에겐 불안이 있기 마련입니다. 불안은 구
원의 징조입니다. 불안하던, 그 때에 로마 황제가 칙령을 내립니다.

그 때에 가이사 아구스도가 영을 내려 천하로 다 호적하라 하였으니

이 호적은 구레뇨가 수리아 총독이 되었을 때에 처음 한 것이라

모든 사람이 호적하러 각각 고향으로 돌아가매

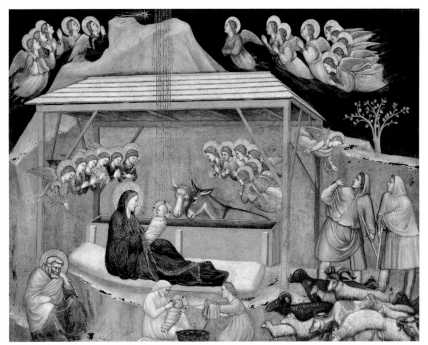

지오토, 〈예수의 탄생〉, 1310, 성프란체스코 성당

요셉도 다윗의 집 족속이므로

갈릴리 나사렛 동네에서 유대를 향하여 베들레헴이라 하는 다윗의 동네로

그 약혼한 마리아와 함께 호적하러 올라가니 마리아가 이미 잉태하였더라

거기 있을 그 때에 해산할 날이 차서

첫아들을 낳아 강보로 싸서 구유에 뉘었으니 이는 여관에 있을 곳이 없음이러라

누가복음 2장 1~7절

요셉이 마리아와 함께 호적하기 위해 본적지인 베들레헴 길을 나섭니다. 세금을 효율적으로 징수하려는 황제의 칙령은 다급한 것이어서, 요셉과 마리아 부부는 출행을 미룰 수 없습니다. 자기 아이가 아닌 아이를 임신한 약혼녀와

함께 혼인신고를 하기 위해 길을 나선 것이 요셉의 신혼여행이었던 셈입니다. 베들레헴은 호적하러 온 사람들로 붐볐습니다. 묵을 방이 없었습니다. 간신히 여관에 딸린 마굿간에서 마리아는 몸을 풀어야 했고, 여물통에 아기를 뉘었습니다.

지오토가 1306년에 그린 〈예수의 탄생〉 상단을 보면, 천사들이 박수치듯 손을 모아 기도하고, 또 찬양합니다. "지극히 높은 곳에서는 하나님께 영광이요 땅에서는 하나님이 기뻐하신 사람들 중에 평화로다"(눅2:14) 우측 하단에 등을 보이고 있는 목동들은 천사들에게 예수의 탄생 소식을 듣고, 산파와 마구간의 짐승들은 예수를 보고 있습니다. 마리아도 천사도 목동도 산파도 짐승도, 생명이 있고 움직이는 모든 것들이 하늘을 보거나 예수를 보고 신기해하며 기뻐하고 있을 때,

딱 한 사람 예수에게 등을 보인 남자가 있습니다.

마리아의 남편 요셉입니다. 왼고개를 손으로 괴고 쭈그려 앉아 있습니다. 요셉의 머릿속은 천사의 전언과 자기 신세를 향한 한탄이 헝클어져 어지럽습니다. 천사는 분명 '성령으로 잉태된 것'이라 말해주었지만, 요셉의 머릿속에서 의혹이 완전히 사라진 건 아닙니다. '저 아이는 누구의 아들일까? 성령으로 잉태했다는 게 무슨 뜻일까? 성령으로 잉태한 마리아는, 사람일까?' 답을 찾을 수 없는 질문이 쉼 없이 솟았습니다.

요셉은 불안하고 고민이 깊습니다. 여전히.

궁전에는 왕이 없다

그 지역에 목자들이 밤에 밖에서 자기 양 떼를 지키더니

주의 사자가 곁에 서고 주의 영광이 그들을 두루 비추매 크게 무서워하는지라

천사가 이르되 무서워하지 말라

보라 내가 온 백성에게 미칠 큰 기쁨의 좋은 소식을 너희에게 전하노라

오늘 다윗의 동네에 너희를 위하여 구주가 나셨으니 곧 그리스도 주시니라

너희가 가서 강보에 싸여 구유에 뉘어 있는 아기를 보리니

이것이 너희에게 표적이니라 하더니

홀연히 수많은 천군이 그 천사들과 함께 하나님을 찬송하여 이르되

지극히 높은 곳에서는 하나님께 영광이요

땅에서는 하나님이 기뻐하신 사람들 중에 평화로다 하니라

천사들이 떠나 하늘로 올라가니 목자가 서로 말하되

이제 베들레헴으로 가서 주께서 우리에게 알리신 바 이 이루어진 일을 보자 하고

빨리 가서 마리아와 요셉과 구유에 누인 아기를 찾아서

보고 천사가 자기들에게 이 아기에 대하여 말한 것을 전하니

듣는 자가 다 목자들이 그들에게 말한 것들을 놀랍게 여기되

마리아는 이 모든 말을 마음에 새기어 생각하니라

목자들은 자기들에게 이르던 바와 같이 듣고 본 그 모든 것으로 인하여

하나님께 영광을 돌리고 찬송하며 돌아가니라

누가복음 2장 8~20절

목자들은 주민등록증이 없습니다. 당시 황제였던 아우구스투스가 주민등록(census)을 명하였을 때, 목자들은 들에서 양 떼를 지키고 있었습니다.(눅 2:1,8) 양 떼가 있는 곳이 목자들의 집이요, 양 떼가 가는 곳이 목자들의 고향입니다. 양 떼가 가는 곳이 고향인 까닭에 목자들은 호적을 하고 싶어도 할 수가 없습니다. 제아무리 로마 황제라도, 주소도 고향도 없는 들사람 목자들을 정복하지 못합니다. 들사람 목자들은 정복되지 않은 사람들입니다. 로마 황제라도 들에서 양 틈에 자는 목자들을 정복하지 못합니다. 목자들은 로마 황제처럼 세상을 정복할 만큼 유능하진 않습니다. 그러나 목자들은 로마 황제에게 정

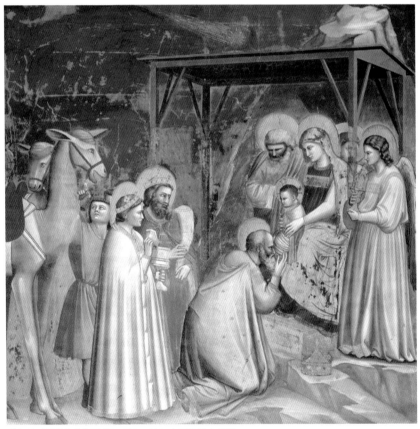

지오토, 〈동방박사의 경배〉, 1302-1305, 스크로베니 성당

복당할 만큼 무능하지도 않습니다.

로마 황제 아우구스투수 이후를 '로마의 평화(Pax Romana)'라 하지만, 로마의 평화는 가짜 평화입니다. 로마의 평화는 군사력에 의해 전쟁이 억제된 상태를 말하는 것이니까요. 로마의 평화는 폭력에 의해 유지되는 것이요, 유효기간이 있습니다. 들사람 목자들은 로마의 가짜 평화에 오염되지 않은 순수한 사람들이었습니다. 들사람 목자들은 로마의 가짜 평화에 중독되지 않고 광야의 영성을 보유한 사람들이었습니다. 천사들이 들사람 목자들에게 진짜 평화를 선포합니다. "지극히 높은 곳에서는 하나님께 영광이요 땅에서는 하나님이 기뻐하신 사람들 중에 평화로다"(눅2:14) 아우구스투스에게 영광이 아니라, 하나님께 영광입니다. 로마 제국 때문에 평화가 유지되는 것이 아니라, 하나님에 의해 평화가 선포됩니다.

세상에 살지만 세상에 속하지 않은 들사람 목자들이 아기 예수님을 처음 알현합니다. 양 틈에서 잠을 잘지언정 로마의 가짜 평화에 오염되지 않은 들사람 목자들이 여물통에 누인 아기 예수를 찾아냅니다.(눅2:16) 그리고 예수님을 낳은 마리아에게 먼저 들은 말씀을 전해 드립니다.(눅2:17)

그리고 나서 며칠 후, 별을 연구하는 동방의 박사들이 유대 왕이 태어난 것을 알게 되었습니다.(마2:7) 박사들은 당연히 궁전에 경사가 있는 줄 생각하고 네비게이션에 예루살렘을 찍고 왕의 아들을 만나기 위해 떠납니다. 그러나 궁전에는 하늘이 세운 왕이 없었습니다.(마2:3) 궁전에는 왕을 자처하는 헤롯이 있을 뿐, 진짜 하나님께서 세우신 왕은 없었습니다. 하늘이 정한 왕은 여염집에 계셨습니다.(마2:11) 동방의 박사들은 잘못 짚었습니다. 박사들은 별의 운행을 이해할 줄 알았지만, 하나님의 말씀을 몰랐습니다. 하나님의 말씀은 박사

들의 연구하는 별보다 높고, 하나님의 말씀은 박사와 모든 사람들이 알고 있는 상식을 초월하는 것입니다.

양 틈에 자던 목자들은 별의 운행도 몰랐고 상식적이지도 않았지만, 그들은 하나님의 말씀을 들었습니다. 동방의 박사들은 마음먹으면 권력자 헤롯을 만날 수도 있었습니다. 또 재산도 있어서 아기 예수님께 '황금과 유향과 몰약'을 선물합니다.(마2:11) 그러나 박사들의 예수님 방문기는 허탈하고 건조합니다. 고가(高價)의 선물이 있을 뿐, 말씀도 없고 찬양도 없습니다. 마태복음은 동방 박사 이야기를 소개하면서, 그들의 어리석은 네비게이션 검색을 첫 문장에 쓰고 있습니다.

예수께서...베들레헴에 나시매...박사들이 예루살렘에 이르러... (마2:1)

동방 박사들 이야기에는 찬송도 말씀도 없고, 다만 박사들의 무지가 있습니다. 박사들의 무지는 엄청난 역풍을 일으킵니다. 박사들을 만난 헤롯이 두 살 아래의 사내아이를 모두 죽여 버리는 참극이 발생합니다.(마2:16)

헤롯은 자신의 권력을 지키기 위해 친아들을 둘씩이나 죽였고, 임종 직전에는 후계자로 지목된 아들을 죽이라고 명령할 정도로 광기 어린 권력욕으로 충만한 사람이었습니다. 로마 황제 아우구스투스가 '헤롯의 아들이 되기보다 그의 돼지가 되는 편이 낫다'고 말할 정도였으니, 궁전 밖 재앙은 어쩌면 당연한 것이었습니다. 양 틈에 자던 들사람 목자들에게 선포된 것은 분명 '평화'였는데, 궁전에 드나들 수 있는 박사들 때문에 야기된 것은 '재앙'이었습니다.

동방 박사들처럼 지식 엘리트도 아니요, 인생 좌표가 권력과는 거리가 멀

고, 통장 계좌에 황금도 유향도 몰약도 없다면, 복 받은 사람들입니다. "가난한 자는 복이 있나니 하나님의 나라가 너희 것임이요 지금 주린 자는 복이 있나니 배부를 것임이요 지금 우는 자는 복이 있나니 너희가 웃을 것임이요"(눅 6:20~21) 양 틈에 자는 자들에게 선포된 그리스도의 평화가 고단한 일상을 사는 우리 모두에게 있기를 기원합니다. 평화는 권력도 황금도 지식도 심지어 주민등록증도 없는, 그래서 세상을 정복할 수 없어도, 그러나 세상에 정복되지 않는 목자들에게 선포되었습니다. 궁전에서도 불안한 헤롯이 아니라, 여물통에서도 평안한 아기 예수님께서 우리의 구원자이십니다. 왕이 오신 자리는 궁전이 아니라 여물통이었습니다.

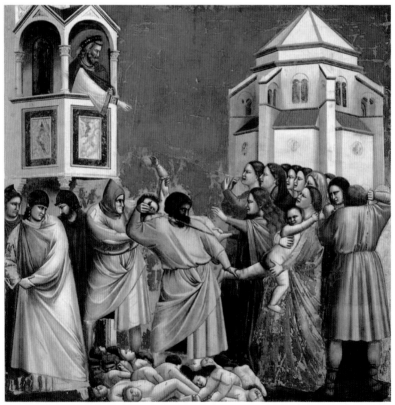

지오토, 〈무고한 아기들의 학살〉, c.1305, 스크로베니 성당, 200*165

너 나한테 맞는다

예수께서 성전에 들어가사

성전 안에서 매매하는 모든 사람들을 내쫓으시며

돈 바꾸는 사람들의 상과 비둘기 파는 사람들의 의자를 둘러 엎으시고

그들에게 이르시되

기록된 바 내 집은 기도하는 집이라 일컬음을 받으리라 하였거늘

너희는 강도의 소굴을 만드는도다 하시니라

마태복음 21장 12~13절

유대인들은 1년에 한 번 대속죄일에 제사를 드렸습니다. 속죄제(贖罪祭)를 통해 사람의 죄가 짐승에게 옮겨진다고 믿었습니다. 제사를 통해 죄가 사라지는 건 대단히 기쁜 일이요 한 사람의 인생에서 가장 중요한 일이었습니다.

그러나 대속죄일에 제사를 드리는 게 쉽진 않았습니다. 예루살렘 성전에서만 제사를 드릴 수 있었기 때문입니다. 솔로몬 왕이 성전을 건축하면서 각지에 있었던 산당 제사가 혁파되고, 오직 예루살렘에 있는 성전에서만 제사가 허용되면서 제사가 난삽해지는 것은 면했는데, 예루살렘 밖에 사는 사람들이 제사를 드리려면 여간 힘든 게 아니었습니다. 예루살렘 성내에 사는 사람들이야 큰 무리가 없었겠지만, 각지에 흩어져 있는 사람들에겐 보통 일이 아닌 거지요. 오늘처럼 교통이 발달하지 않은 시대에, 시골에 살던 사람들은 생업을 쉬고 노

자를 마련하고 제물까지 준비해서 예루살렘으로 와야 했습니다.

사정이 이렇다보니 민초들이 대속죄일에 예루살렘을 방문해서 속죄 제사를 드리는 것은 평생에 한 번 있을까 말까 한 일이었습니다. 아무리 힘들어도 속 죄를 받으려면 어떻게 해서든 돈을 모으고 제물을 준비해서 예루살렘에 가야 합니다. 평생에 한 번 있을 속죄를 체험하기 위해 사람들은 예루살렘에 가기를 꿈꾸었습니다.

마침내 필생의 소원을 이루기 위해 흠 없는 제물을 준비해서 예루살렘으로 올라갔던 사람들은 하나님께서 임재하시는 거룩한 도시 예루살렘에는 무언지 모를 경건한 분위기가 가득할 것이라 기대했습니다.

그런데 이게 웬일입니까? 예루살렘은 그냥 복잡하기만 했습니다. 전국에서 몰려든 사람들로 북적대기만 할 뿐, 기대했던 뭔가 경건한 분위기를 감지할 수 없었습니다. 심지어 성전도 마찬가지였습니다. 하나님의 거룩한 기운으로 충 만해야 할 성전도 시장과 다르지 않았습니다.

실망스러웠지만 그래도 어쩝니까. 제사를 드리는 것이 중요하니까 제물을 끌고 제사장에게 보였습니다. 제사를 드리기 전에 제사장이 먼저 제물에 흠이 있는지 없는지 검사해야 했거든요. 평생에 한 번 드릴 제사를 위해 준비한 제 물이라 최상품을 끌고 왔기 때문에 너끈히 통과될 줄 알았습니다.

그런데 제사장은 제물의 상태를 보진 않고 사람들의 입성을 살피는 것 같 았습니다. 행색에 추레한 사람들의 제물을 제사장은 자세히 살펴보지도 않고 제사를 거부했습니다. 제물에 흠이 있다는 것입니다. 흠 있는 짐승은 제물이

될 수 없으니까 성전에서 준비한 흠 없는 제물을 사라고 했습니다. 이미 제물을 사가지고 왔는데, 다시 사라하니 부담이 커졌지만 그래도 어쩔 수 없었습니다. 언제 다시 예루살렘으로 올 지 알 수 없으니까요. 제사장의 판단에 항소하고 상고하고 싶었지만 제사장에게 밉보이면 제사를 드릴 기회마저 박탈당할까 싶어 꾹 참고 제물을 사기로 마음 먹었습니다.

그렇게 작정하고 성전에서 준비한 제물을 사려는데, 이번엔 돈의 종류가 문제랍니다. 당시 유대인들이 시장에서 쓰던 돈에는 로마 황제 얼굴이 새겨져 있었는데, 돈에 황제 얼굴이 새겨져 있으니 우상이랍니다. 새겨진 모든 것은 우상이므로 성전 경내에서는 황제 얼굴이 새겨져 있지 않은 돈으로만 제물을 구입할 수 있답니다. 하는 수 없이 성전에서만 사용하는 돈으로 환전해야 했습니다. 환전상에게 갔더니 환전수수료가 장난이 아닙니다. 환전수수료를 지불하고 나면 고향으로 돌아갈 여비가 남지 않을 것입니다.

거룩한 성전에서 뭔가 거북한 감정이 솟구쳤습니다. 성전에서 이래도 되는가? 거룩한 옷을 입은 제사장들은 사람들의 영혼에는 관심 없고, 사람들이 지니고 있는 돈에만 관심을 쏟았습니다. 제사장들에게 대속죄일은 1년에 한 번 있는 대목이었습니다. 그래도 하나님의 기름 부음 받은 제사장이려니 여기고, 거북한 감정을 차마 입으로 발설하지 못하고 속절없이 당할 수밖에 없었습니다.

예수님께서 성전에서 이런 광경을 목격하셨습니다.

예수께서 예루살렘으로 올라 가셨더니 성전 안에서 소와 양과 비둘기 파는 사람들과 돈 바꾸는 사람들이 앉아 있는 것을 보시고 노끈으로 채찍을 만드사 양이나 소를 성전에서 다 내쫓으시고 돈 바꾸는 사람들의 돈을 쏟으시며 상을 엎으시고 비둘기 파는 사람들에게 이르시

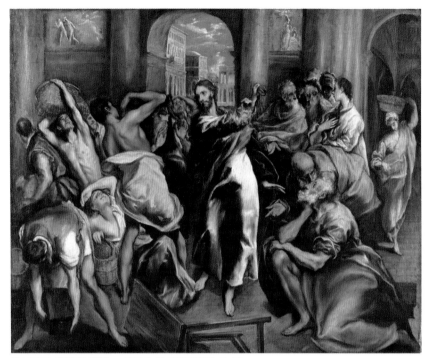

엘 그레코, 〈성전의 정화〉, c.1600, 뉴욕 프릭컬렉션, 42*52

되 이것을 여기서 가져가라 내 아버지의 집으로 장사하는 집을 만들지 말라 (요2:14~16)

요한복음에 의하면 예수님은 노끈 채찍으로 판매용 제물을 쫓아내고, 환전하는 상(床)을 엎어버리셨습니다. 수많은 화가들이 성전 정화(淨化) 사건을 그렸습니다. 성경에 소개된 대로 대개는 성경의 문자대로 노끈으로 만든 채찍을 휘두르는 예수님을 그렸습니다만,

지오토는 예수님께서 상을 엎어버린 이후의 상황을 더 그렸습니다. 상은 이미 엎어져있고, 판매용 제물들은 작은 우리에서 빠져나와 도망가고 있습니다. 그리고, 바로 그 이후를 지오토는 더 상상했습니다. 지오토는 사도 요한이 기록한 사건 이후에 기록되지 않은 상황을 더 그려 보인 것입니다.

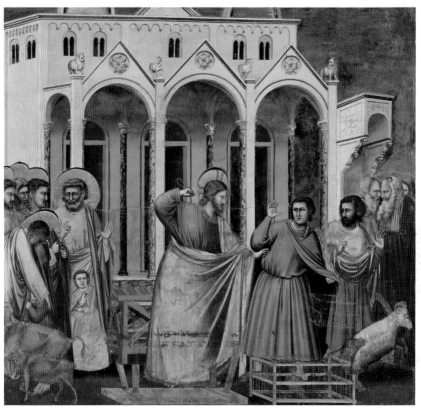

지오토, 〈성전에서 상인들을 내쫓는 그리스도〉, 1304-1306, 스크로베니 성당, 200*185

　짐승들을 내쫓고 환전상을 뒤엎으신 후에도 예수님의 거룩한 분노는 사그러들지 않았습니다. 예수님께서 주먹을 쥐셨습니다. 굳게 다문 입과 날카롭게 올라간 눈꼬리가 단호합니다. 예수님 바로 옆에서 오른손을 들고 주먹을 막으려는 자세를 취하고 있는 사람이 아마 환전상일 것입니다. 그림을 자세히 보면 예수님은 환전상을 때리진 않았겠습니다. 딜러의 팔이 방어 자세를 취하고 있다는 것은 주먹이 충분한 시간 동안 정지해 있었을 테니까. 환전상의 얼굴을 내리치지 못한 주먹은 결과적으로 예수님 자신의 심장을 가격했겠습니다.

그림 우측에 하얀 수염을 기른 제사장들이 얼굴을 맞대고 이야기 하고 있습니다. 제사장들이 오래도록 유지시켜온 성전 이데올로기가 시골뜨기 청년에게 도전을 받았으니, 표정들이 심각합니다. 로마 군대도 섣불리 개입하지 못하는 성전입니다. 로마 총독도 성전지도자들의 전횡을 눈감아 주거나 어찌하지 못하는데 갈릴리 촌놈이 무엄하게 성역을 침범한 것입니다.

예수님은 제사장들과 불화하셨습니다. 죽어야할 만큼.

대제사장들과 서기관들이 듣고
예수를 어떻게 죽일까 하고 꾀하니
이는 무리가 다 그의 교훈을 놀랍게 여기므로
그를 두려워함일러라 (막11:18)

엄마를 부탁해

예수의 십자가 곁에는

그 어머니와 이모와 글로바의 아내 마리아와 막달라 마리아가 섰는지라

예수께서 자기의 어머니와 사랑하시는 제자가 곁에 서 있는 것을 보시고

자기 어머니께 말씀하시되 여자여 보소서 아들이니이다 하시고

또 그 제자에게 이르시되 보라 네 어머니라 하신대

그 때부터 그 제자가 자기 집에 모시니라

요한복음 19:25~27

 날개 달린 천사들이 위태합니다. 예수께서 십자가에서 달려 죽으셨기 때문입니다. 수직 하강하던 천사가 곤두박질 칠듯하다가 어쩔 수 없이 날개를 펴고 허리를 꺾은 채 울부짖습니다. 천사들은 또한 천군이라 십자가를 지게 하는 로마 군대 쯤 얼마든지 제압할 수 있는데, 예수께서 돌아가시도록 끝내 구출작전은 개시되지 않았습니다.

 울부짖는 천사들과 전혀 다른 방식으로 슬퍼하는 사람들이 있습니다. 등을 보이고 있는 여자입니다. 등을 보이고 있어 얼굴을 볼 수 없는 두 여인에겐 후광도 없습니다. 성서에 이름도 없이 예수님을 따랐던 '여자들'일 것입니다.(막 15:41)

눈물을 보이지 않고 싶을 때가 있습니다. 감춘 눈물이 더 진하고, 드러내지 않은 표정이 더 또렷합니다. 등을 보이고 앉아있는 인물과 지금 그림을 보는 관람자의 방향에서 예수를 보고 있습니다. 관람자는 얼굴이 보이지 않는 여자의 마음에 공감하며 뒷모습이 오히려 더 많은 눈물과 표정을 봅니다. 그 어깨가 떨리고 있음을 느낄 수 있습니다. 멈춰져 있는 그림인데도 어깨가 들썩입니다. 돌아가시기 직전 마지막 말씀을 남기는 예수님의 머리가 뒤로 젖혀지지 않도록 받치고 있는 두 손마저 슬퍼 보입니다. 얼굴을 보고 눈을 마주칠 수 없는데도, 숨죽여 흘리는 눈물 자국이 오히려 선명하게 보입니다. 지오토는 사람의 뒷모습을 통해 사람의 얼굴을 섬세하게 그려 넣었습니다.

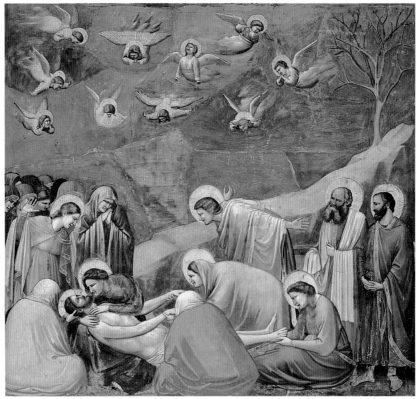

지오토, 〈애도〉, c.1304-1306, 스크로베니 성당, 200*185

지오토는 십자가에 달려 돌아가시기 전과 후를 동시에 일어난 사건인 양 그렸습니다.

예수님은 돌아가시기 직전에 어머니 마리아와 사랑하는 제자 요한에게 유언을 남기셨습니다. 어머니 마리아의 오른 무릎에 머리를 누이고, 왼 무릎에 허리를 누인 예수님은 베들레헴 마구간에 태어났을 때에도 저렇게 안겨 있었을 것입니다. 비천한 여물통에서 태어나시더니 비참한 십자가에서 죽으십니다.

마지막 숨을 내쉬며 예수님께서 말씀하십니다. 육신의 아들로서 하직인사를 드립니다. "예수께서 자기의 어머니와 사랑하시는 제자가 곁에 서 있는 것을 보시고 자기 어머니께 말씀하시되 여자여 보소서 아들이니이다"(요19:26)

예수께서 사랑하시는 제자 요한에게도 유언을 남깁니다. 그림 오른쪽에 서 있는 두 제자에게 수염이 있으나, 유언을 듣기 위해 큰 동작으로 몸을 구부리는 요한의 턱은 아직 매끈합니다. 청년 요한의 진로는 이 때 결정됩니다. "또 그 제자에게 이르시되 보라 네 어머니라 하신대 그 때부터 그 제자가 자기 집에 모시니라"(요19:27)

청년 요한은 고급 헬라어를 구사할 만큼 교육을 잘 받은 사람이었습니다. 예수께서는 가장 어린 청년 요한이 장차 맡아야 할 일을 내다보셨을 것입니다. 요한은 예수의 어머니 마리아를 봉양하면서, 예수께서 부활하시고 승천하신 후에 교회가 어떻게 세워지고, 또 교회가 어떻게 박해를 받는지 오랜 시간동안 보아야 했습니다. 순교는 청년 요한에게 허락되지 않았습니다. 형뻘 되는 다른 사도들이 순교당하는 소식을 전해 들으며, '영적 전쟁'의 최전선으로 달려가고 싶었지만, 요한은 살아남아야 했습니다. 혼자 남아 어머니 마리아를 지켜야 했

습니다.

그리고 사도의 전통을 물려받은 교회들이 훗날 로마 황제들에게 박해받는 동안 박해받는 교회들이 믿음에서 떠나지 않도록 격려하고 믿음을 북돋우는 일이 요한의 소명이었습니다. 도미티아누스 황제의 박해로부터 교회를 지키기 위해 밧모섬에서 쓴 편지가 요한계시록입니다.

두 손을 뒤로 뻗치고는 열혈청년 요한은 이렇게 따지는 것만 같습니다. 왜 냐고. 왜 나는 살아남아 있어야 하냐고. '살아남은 자의 슬픔'이 왜 내 것이어 야 하냐고.

베르톨트 브레히트도 살아남은 것이 슬펐습니다. 나치당 히틀러의 폭압에 동지들이 죽어갈 때에 운 좋게 살아남았는데, 죽은 동지들의 음성이 들렸습니다. 브레히트의 〈살아남은 자의 슬픔(Ich, der Überlebende)〉입니다.

물론 나는 알고 있다. 오직 운이 좋았던 덕택에
나는 그 많은 친구들보다 오래 살아남았다. 그러나 지난 밤 꿈속에서
이 친구들이 나에 대하여 이야기하는 소리가 들려왔다.
"강한 자는 살아남는다."
그러자 나는 자신이 미워졌다.

강한 자가 살아남는 게 맞다면, 내가 히틀러 같은 사람과 다른 게 무엇이겠 는가? 살아남아야 한다면 로마 황제와 구별되는게 무엇인가? 왜 나만 비루하 게 살아남아야 하느냐고 양 팔을 뒤로 젖힌 요한이 임종 직전의 예수에게 따져 묻는 듯합니다.

요한은 비루하게라도 살아남아야 했습니다. 늙은 여자를 지키는 것보다 더 위대한 일은 많을 테지만, 그보다 더 따뜻한 일은 없습니다. 자식 잃은 어미를 위해 대신 자식이 되는 것은 분명 위대한 과업은 아니나, 따뜻한 일상임엔 틀림없습니다. 예수님은 요한에게 위대한 과업을 성취하기보다 따뜻한 일상을 유지하라고 요청하신 겁니다. 위대한 과업만 앞세우면 따뜻한 일상이 뭉개지기 십상이지만, 요한의 경우 따뜻한 일상을 지키니 위대한 과업도 따라왔습니다. 앞에서도 언급했듯, 위대한 책 요한복음과 요한서신, 그리고 요한계시록 등이 자기 이름으로 출간되었습니다. 요한이 직접 저술했는지는 이견이 있겠으나, 중요한 건 이 책들이 요한의 이름으로 출간되었다는 것입니다. 요한이 직접이든 간접이든 책을 묶는 데에 숨을 불어넣은 겁니다. 또 요한은 '일곱 교회'를 세웠습니다. 위기도 있었고 문제도 있었지만, 늙은 여인을 모셔야 했던 요한의 영향 아래에 교회들이 세워졌습니다. 다른 사도들 못지않은 성취였습니다.

작은 사랑으로 위대한 사업을 하기보다
큰 사랑으로 작은 일을 하십시오.

– 마더 테레사(Mother Teresa;1910-1997)

다빈치
da Vinci

Leonardo da Vinci
(1452~1519)

다빈치

Leonardo da Vinci
(1452~1519)

지구에서 가장 유명한 화가 '레오나르도 다 빈치'는 스스로를 화가로 여기지 않았습니다. 다빈치는 화가라기보다 시체 해부 전문가였고, 공학자였고, 광물학자였고, 수학자였습니다. 그중 가장 자신 있는 분야는 공학이었습니다. 다빈치는 밀라노 공작이었던 루도비코 스포르차(Ludovico Sforza;1452-1508)에게 쓴 편지에서 자신을 엔지니어로 소개합니다. 편지는 일종의 취업을 위한 자기 소개서였는데, 다빈치는 스포르차 공작이 자기를 고용하도록 설득하기 위해 자신은 각종 무기 제작 전문가이고, 청동을 잘 다루며, 건축에 능하다고 했습니다. 그림에 대해서는 편지 끄트머리에 제단화를 그리는 다른 화가들만큼 그릴 줄 아노라 적었습니다. 요즘 식으로 이력서를 썼다면, 중요한 이력을 좌악 나열한 후 마지막에 별로 중요하지 않은 자격증 하나를 첨부하는 방식으로 그림에 대해 언급한 겁니다. 그때에도 명함이라는 게 있었다면, 다빈치의 이름 앞에는 엔지니어라 적혀 있었을 것입니다.

다빈치가 자기를 소개하면서 토목, 건축, 공학 엔지니어라 한 데엔 사연이

있긴 있습니다. 당시 스포르차 공작이 다스리는 밀라노 공국(公國)은 북쪽으로는 프랑스의 위협을 받고 있었습니다. 또 이태리 반도의 여러 공국들 사이에도 힘의 균형이 깨진 상태라 전쟁의 위험이 상존했습니다. 스포르차 공작의 후원을 받으려면, 스포르차 공작이 필요한 일을 해야 한다고 여겼을 법합니다. 엔지니어로서의 역량을 강조한 것은 스포르차 공작을 위한 맞춤형 자기 소개서인 셈입니다. 맞춤형이라 해도, 없는 얘기를 하진 않았을 것입니다. 엔지니어를 꼭 필요로 했던 고용인의 사정을 감안한다 해도, 다빈치는 화가로서 인정받기보다 엔지니어로서 출세하려는 의도가 컸습니다.

다빈치는 실제로 많은 그림을 그리진 않았습니다. 전해지는 그림이 열점도 되지 않는다고 합니다. 화가라 하기에 그림의 양이 터무니없이 적은 건 앞서 밝혔듯, 본인이 자신의 정체성을 화가라 여기지 않았기 때문이요, 그럼에도 뛰어난 재능 덕분에 주문을 받아 그림을 그렸기 때문입니다. 다른 데 관심이 많았던 다빈치는 계약을 깨뜨리기 다반사였습니다. 그림을 그리다가 기하학 문제를 푸는데 열중하기도 했고, 시체 해부 작업에도 참여해야 했고, 조개무지가 발견된 산에도 올라가 봐야 했습니다.

가로 53cm, 세로 77cm의 손바닥만한 모나리자를 그리는데 3년이 넘게 걸렸고, 그마저도 미완성이라는 의혹이 있을 정도니, 적어도 그림에 있어서 다빈치는 게으른 천재였습니다. 스포르차 공작이 다빈치에게 '최후의 만찬'을 의뢰 했을 때, '조반니 도나토'에게도 같은 장소에 '십자가에 매달린 그리스도'를 의뢰했습니다. '조반니 도나토'는 작업을 시작한 지 1년도 채 되지 않아 작업을 끝냈다고 합니다. 다빈치는 무려, 3년이 걸렸구요. 적어도 의뢰인 입장에서 볼 때 다빈치는 분명 게으른 천재였습니다. 다빈치는 그림을 의뢰한 루도비코 스포르차 공작에게 이렇게 말했다는군요. "천재들은 때로 가장 일을 적게 할 때

가장 큰 성취를 이루어낸다"고.

물길을 바꾸는 토목공사를 하고 싶었고, 요새를 건설하고 싶었고, 공격해오는 적을 섬멸할 수 있는 획기적인 무기를 개발하고 싶었고, 공성 대포의 성능을 향상시키고 싶었던 다빈치에게 수도원 식당 벽화를 그리는 일은 자주 우선순위에서 밀렸습니다.

게다가 벽화를 그리는 방식이었던 프레스코(fresco) 작업에 익숙지 않았습니다. 아니 다빈치는 프레스코화를 그려 본 적이 없었습니다. 스승 베로키오(Andrea del Verrocchio;1435-1488)도 프레스코화를 그리지 않았으니 배운 바도 없었구요. 벽화를 프레스코 방식으로 그리려면 석회가 마르기 전에 신속하게 그려내야 하는데, 다른 일에도 관심이 많고 완벽주의를 고집하다가 납기일을 맞추지 못하는 다빈치가 신속하게 작업을 할 리 없었습니다.

다빈치는 프레스코 방식을 사용하지 않고 자신에게 익숙한 방식대로, 충분히 습작을 하고 완벽한 원근법을 계산해내고, 성경을 반복해서 읽으면서 느리게 느리게 〈최후의 만찬〉을 그렸습니다. 〈최후의 만찬〉이 흐릿하게 남게 된 데엔 폭격과 빗물 등 외부 요인도 있겠지만, 안료 부착 방식의 실패 때문이었습니다. 〈최후의 만찬〉 맞은 편에 조반니 도나토가 그린 〈십자가에 달린 그리스도〉는 지금도 또렷하고, 동시대에 시스티나 성당(Cappella Sistina)에 그려졌던 미켈란젤로의 〈천지창조〉와 〈최후의 심판〉은 여전하니 말입니다. 지금 수도원 벽에 남아있어서 어렵게 신청을 한 관람객들이 15분 만에 일별하고 되돌아 나와야 하는 〈최후의 만찬〉은 80% 이상이 복원된 것입니다. 실제 다빈치가 붓질한 〈최후의 만찬〉은 없다고 해도 지나치지 않습니다.

천하의 다빈치가 안료 부착 방식에 실패한 그림이 '최후의 만찬'입니다. 즉, '최후의 만찬'은 기술적으로 실패작입니다. 그럼에도 여전히 〈최후의 만찬〉이 걸작으로 평가받는 이유는 무엇일까요? "좋은 작품도 영원하지 못하겠지만, 그 작업으로 표현된 생각은 영원할 것이고, 작업 그 자체는 틀림없이 오래 살아남을 거야."[1] 고흐가 테오에게 편지로 남긴 말입니다. '그 작업으로 표현된 생각'과 '작업 그 자체'가 위대하기 때문에, 기술적으로 실패하고 미완성이기도 한 작품들이 여전히 걸작으로 인정 받습니다.

스스로 화가라는 자의식이 크지 않았고, 화가에게 꼭 필요한 안료를 다루는 기술도 시원찮았던 다빈치의 몇 점 안되는 그림들이 미술사에 우뚝한 산맥을 형성하는 이유가, '생각'과 '작업 그 자체'에 있다는 것을 인정한다면, 천천히 천천히 생각을 벼리고, 생각을 벼리는 그것 자체에 생의 가치가 있다 하겠습니다. 천천히 천천히 다빈치가 읽었던 성경을 읽어보겠습니다. 다빈치가 성경을 읽으며 표현해낸 '생각'과 생각을 표현한 '작업 그 자체' 속으로 들어가 보겠습니다.

1) 빈센트 반 고흐(정진국 옮김), 『고흐의 편지1』, 펭귄클래식코리아, 2013, 95쪽

여기, 지극히 거룩한 곳

그 때에 세례 요한이 이르러 유대 광야에서 전파하여 말하되

회개하라 천국이 가까이 왔느니라 하였으니

그는 선지자 이사야를 통하여 말씀하신 자라 일렀으되

광야에 외치는 자의 소리가 있어 이르되

너희는 주의 길을 준비하라 그가 오실 길을 곧게 하라 하였느니라

이 요한은 낙타털 옷을 입고 허리에 가죽 띠를 띠고

음식은 메뚜기와 석청이었더라

이 때에 예루살렘과 온 유대와 요단 강 사방에서

다 그에게 나아와 자기들의 죄를 자복하고

요단강에서 그에게 세례를 받더니

제사장이 지성소(至聖所)에 들어가서 제사를 드려야 대속(代贖)을 받는다고 했습니다. 성전에서 제사를 드려야 죄가 없어진다는 겁니다. 모세의 가르침이었고, 그래야 한다고 믿었습니다.

그런데 세례 요한이라는 사람이 요단강에 나타나서는 물로 죄를 씻어주었습니다. 죄가 씻어지는 조건은 '회개'였습니다. 죄를 뉘우치고 죄에서 떠나 회개하면 된다 하였습니다. 천국이 가까이 왔으니 회개하고 천국을 누리라는 것입니다. 사람들이 몰려들었습니다. 뭇 사람들이 '예루살렘과 온 유대와 요단강 사방에서' 몰려들어 '돈 없이 값없이' 죄 씻음을 받고 하나님의 은혜를 맛보았

습니다.(사55:1)

> 요한이 많은 바리새인들과 사두개인들이 세례 베푸는 데로 오는 것을 보고 이르되 독사의
> 자식들아 누가 너희를 가르쳐 임박한 진노를 피하라 하더냐
> 그러므로 회개에 합당한 열매를 맺고
> 속으로 아브라함이 우리 조상이라고 생각하지 말라 내가 너희에게 이르노니 하나님이 능히
> 이 돌들로도 아브라함의 자손이 되게 하시리라
> 이미 도끼가 나무 뿌리에 놓였으니 좋은 열매를 맺지 아니하는 나무마다 찍혀 불에 던져지
> 리라(마3:7~10)

성전이 아니라 강변에서 예식을 치르고, 제물이 아니라 물로 깨끗해진다는 혁명적인 가르침에 사람들이 몰리는 것을 보고 종교 지도자들이 깜짝 놀랍니다. '바리새인들과 사두개인들'같은 당시 종교 지도자들이 보기에 세례 요한의 선포와 행위는 이단적인 것이었습니다. 아니 이단이어야 했습니다. 요단강에서 물 뒤집어쓰고 죄가 사라져버린다면 성전은 불필요한 것이 되어 성전의 수입원이 말라 버릴 것이라, 세례 요한을 이단의 괴수로 몰아붙여야만 사람들을 다시 성전으로 불러들일 수 있습니다.

이단 심문관의 위엄을 갖추어 바리새인들과 사두개인들이 요단강으로 출두했습니다. 요단강에서 '낙타털 옷'을 입고 선지자 노릇하는 이단의 수괴에게 본때를 보여줄 참입니다. 그런데 심문하겠다고 나선 바리새인들과 사두개인들은 세례 요한에게 한 마디도 못 꺼내고, 오히려 세례 요한에게 심문을 당합니다.

"이 독사의 족속들아! 닥쳐올 그 징벌을 피하라고 누가 일러주더냐? 너희는 회개했다는 증거를 행실로써 보여라. 그리고 '아브라함이 우리 조상이다.' 하는

말은 아예 할 생각도 마라. 사실 하느님은 이 돌들로도 아브라함의 자녀를 만드실 수 있다. 도끼가 이미 나무 뿌리에 닿았으니 좋은 열매를 맺지 않은 나무는 다 찍혀 불 속에 던져질 것이다."(마3:7~10)

바리새인과 사두개인들은 세례 요한의 성전주의에 대한 배교 행위에 대하여 한 마디도 지적하지 못하고, 오히려 꾸중을 듣습니다. 이렇게 거침없는 세례 요한이 딱 한 사람 예수를 말하며 한 없이 겸손해집니다. 세례 요한 자신은 예수의 신을 들 수도 없다고 합니다. 예수의 발치에도 미치지 못한다는 것이지요. 세례 요한이 예수님을 소개하기를 '불로 세례를 베푸는 이'라고 합니다.

나는 너희로 회개하게 하기 위하여 물로 세례를 베풀거니와 내 뒤에 오시는 이는 나보다 능력이 많으시니 나는 그의 신을 들기도 감당하지 못하겠노라 그는 성령과 불로 너희에게 세례를 베푸실 것이요. 손에 키를 들고 자기의 타작 마당을 정하게 하사 알곡은 모아 곳간에 들이고 쭉정이는 꺼지지 않는 불에 태우시리라 (마3:11~12)

세례 요한이 예수님에 대하여 말하기를 자신은 물로 세례를 베풀지만 예수는 불로 세례를 베푸는 이라고 했습니다. 물로 세례를 베풀자면 강이라는 특정 장소와 물이라는 재료가 필요합니다. 불로 세례를 베푼다는 것은 성령으로 세례를 베푼다는 것을 뜻하는데, 성령 세례는 장소를 가리지 않고, 물이라는 최소한의 재료마저 필요 없습니다. 아무런 장치 없이도 예수님께서는 사람의 죄를 깨끗하게 태워버릴 수 있는 분이라 고백한 거지요. 성령으로 세례를 베푼다는 것은 장차 구원이 유대 땅 너머의 이방인들에게도 가능하다는 것을 암시하는 고백입니다. 예루살렘 성전으로 한정되었던 거룩한 공간이 세례 요한에 의해 요단강으로 확장되었고, 이제 예수님에 의해 유대 땅 너머까지 넓혀질 것입니다. 요한의 물세례는 거룩한 공간이 예루살렘에만 한정되지 않음을 지적했

고, 예수님의 성령세례는 온 땅이 거룩한 공간임을 깨닫게 해줄 것입니다.

　제한된 구역으로서의 성역은 없습니다. 온 세상과 모든 땅이 성역입니다. 옛날 야곱은 돌을 베고 노숙하던 곳이 성역이라 고백했습니다.

> 야곱이 잠이 깨어 이르되 여호와께서 과연 여기 계시거늘 내가 알지 못하였도다 이에 두려워하여 이르되 두렵도다 이 곳이여 이것은 다름 아닌 하나님의 집이요 이는 하늘의 문이로다 (창28:16~17)

　성역이란 하나님께서 계신 공간입니다. 하나님께서 예루살렘 성전에만 계시다고 믿는 것은 하나님을 벽돌 건물 안에 연금시킬 수 있다고 착각하는 것입니다. 하나님은 온 세상에 계셔서, 나그네가 잠든 길도 거룩한 공간입니다. 그래서 야곱은 돌을 베고 잠들다 하나님의 음성을 들었던 '그 곳 이름을 벧엘'이라 불렀습니다. 벧엘은 하나님의 집이라는 뜻이지요.

　풍찬노숙(風餐露宿)하는 길도 '하나님의 집'입니다. 돌을 베고 자는 자리라도 하나님이 계시면 거기가 성역이고, 거기가 하나님의 집입니다. 예루살렘 성전만 거룩한 공간일리 없고, 유대 땅 안쪽으로만 거룩한 땅일리 없습니다. 예수님께서는 성령으로 세례를 베풀어 세상 어디에 사는 누구라도 하나님을 뵙고, 누구라도 하나님의 구원을 경험할 수 있는 길을 열어 보이실 것입니다. 요한은 예루살렘 성전 너머에도 지성소가 있음을 선포했고, 예수님께서는 온 세상을 지성소로 만들기 위해 오신 겁니다. 요한은 예수님의 길을 예비했고, 예수님은 요한의 길을 확장하셨습니다.

　우리 가족이 머무는 집이 지성소입니다. 내가 일하는 직장이 지성소입니

다. 사람들이 물건을 사고 파는 마트가 지성소입니다.

어디에나 계시는 하나님을 두려워하는 것이 지혜요,(잠9:10) 예수님께서는 하나님을 두려워하는 자리에서 불과 성령으로 세례를 베푸십니다. 모든 공간에서 하나님을 두려워하는 사람은 '죄'에 매이지 않아, 진실로 자유를 누립니다.

마음을 여미는 예배당도 지성소이고, 마음 졸이며 일하는 직장도 지성소이고, 마음을 풀고 쉬는 가정도 지성소이며, 마음을 잃어버린 길도 지성소입니다. 지성소에서 매순간 불로 세례를 받습니다. 불로 세례를 베푸시며 나를 단련하십니다.

그가 나를 단련하신 후에는 내가 순금같이 되어 나오리라 (욥23:10)

요한은 물로 세례를 베풀며 당시 종교지도자들의 한계를 뛰어넘었고, 예수님은 세례 요한보다 더 높은 차원의 불세례를 베푸실 것입니다. 세례 요한이 예수님의 발치에도 미치지 못한다고 말한 것은 지나친 겸손일 수 있겠지만, 예수님께서 세례 요한보다 더 강한 영적 삼투압 능력을 갖고 계심에 틀림없습니다.

요한이 예수님을 만난다면, 요한이 예수님에게 성령 세례를 요청하는 것이 맞겠지요. 그런데 예수께서 요한에게 물세례를 청하셨습니다.

이 때에 예수께서 갈릴리로부터 요단 강에 이르러 요한에게 세례를 받으려 하시니
요한이 말려 이르되 내가 당신에게서 세례를 받아야 할 터인데 당신이 내게로 오시나이까
예수께서 대답하여 이르시되 이제 허락하라 우리가 이와 같이 하여 모든 의를 이루는 것이
합당하니라 하시니 이에 요한이 허락하는지라

예수께서 세례를 받으시고 곧 물에서 올라오실새 하늘이 열리고 하나님의 성령이 비둘기 같이 내려 자기 위에 임하심을 보시더니

하늘로부터 소리가 있어 말씀하시되 이는 내 사랑하는 아들이요 내 기뻐하는 자라 하시니라

마태복음 3장 1~17절

　물세례는 노아 때에 있었던 홍수를 상징합니다.(벧전3:20~21) 세례를 받는다는 것은 홍수로 심판받았던 사람들의 죽음을 추체험하는 것입니다. 죄를 지어 하나님에게 심판받았던 사람들처럼 예수님께서도 세례를 받으심으로 마치 죄인인양 심판을 경험합니다. 세례는 죄를 죽이고, 의를 덧입어 다시 태어나는 예식입니다. 하나님의 아들이신 예수님께서는 굳이 세례를 통해 심판받아야할 이유가 없지만, 사람의 자리에 서셔서 죄로 인한 부끄러움을 견디십니다. 동시에 세례 요한의 제자인양 스스로를 낮추셨습니다. 갑이면서 을을 자처하신 겁니다.

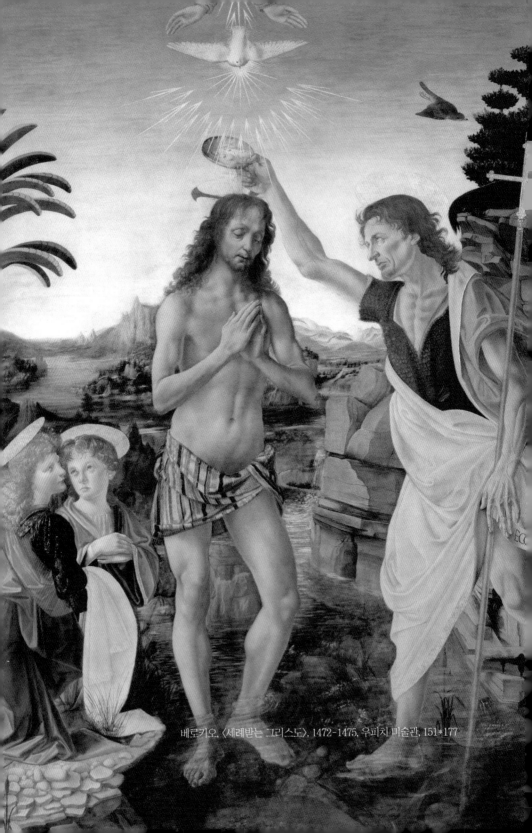

베로키오, 〈세례받는 그리스도〉, 1472-1475, 우피치 미술관, 151*177

예수님께서 요한에게 세례받는 장면을 다빈치의 스승 베로키오가 그렸습니다. 예수님 우측으로 어린 천사 둘이 그려져 있는데, 베로키오가 직접 그린 것이 아니라 그 제자였던 다빈치와 보티첼리(Sandro botticelli;1455?-1510)가 그린 것입니다. 관람자가 보기에 왼쪽 천사는 다빈치가 그렸고 오른쪽 천사는 보티첼리가 그렸다고 합니다. 다빈치의 천사가 너무 아름다워서 보티첼리의 천사가 자기 일을 잊고 다빈치가 그린 천사를 유심히 쳐다보고 있다는 이야기도 있고, 베로키오가 이 그림을 완성한 후 제자가 그림을 잘 그리는 것을 알고 이후에는 회화보다 조각에 전념했다는 이야기도 전해져 옵니다. 보조자로 참여한 그림을 통해 다빈치는 화명(畵名)을 얻은 셈입니다.

예수님께서 세례 요한에게 물세례를 받는 순간 비둘기 모양의 성령이 하늘에서 내려오고 하늘에서 소리가 울립니다.

하늘로부터 소리가 있어 말씀하시되 이는 내 사랑하는 아들이요 내 기뻐하는 자라 (마3:17)

의인이지만 죄인이라 낮추고, 갑이지만 을을 자처했던 예수님이, 하나님의 아들입니다.

최후의 만찬은 산타마리아 델레 그라치에(Santa Maria delle Grazie) 수도원 식당 벽에 그려진 그림입니다. 다빈치의 주군인 스포르차 공작은 산타마리아 델레 그라치에 수도원에 가족 묘원을 조성하기로 합니다. 수도원 식당 벽 장식을 다빈치에게 의뢰하였고, 식당 벽에 안료를 달걀흰자에 섞어 칠하는 템페라(tempera) 기법으로 그렸습니다.

예수께서 제자들과 함께 한 마지막 식사의 장소를 스포르차 궁전으로 옮겨와 재구성 했는데요, 그림 상단에 그려진 방패 그림들은 스포르차 공작과 그 아들들을 상징하는 가문의 문장입니다. 희미하게 남아있는 뒷 배경의 융단 장식도 스포르차 궁전 벽에 있던 융단 장식을 본 따서 그렸을 것으로 추정됩니다.

세트장이 예루살렘 성 안에서 스포르차 궁으로 바뀌었지만, 성경에 묘사된 최후의 만찬 '순간'만은 생생하게 재현되었습니다. 식사를 하시던 중 예수님께서 이렇게 말씀하셨습니다. "너희 중에 한 사람이 나를 팔리라" 다빈치는 이 순간을 포착했습니다. 예수님께서 제자들과 식사를 하시던 도중에 꾹꾹 눌러 하신 말씀, "내가 진실로 너희에게 이르노니 너희 중의 한 사람이 나를 팔리라"고 말씀 하신 직후의 상황을 그린 것이 〈최후의 만찬〉입니다.

그림 속에서 예수님의 제자들은 세 명씩 네 묶음으로 앉아 있습니다. 예수님 오른편 가까이에 요한과 가룟 유다와 베드로가 앉아 있고, 안드레와 알패오의 아들 야고보 그리고 바돌로매가 오른편 멀리 앉아 있습니다. 예수님 왼편 가까이에 세베대의 아들 야고보와 도마, 빌립이 앉아 있고, 마태와 다대오, 가나안 사람 시몬이 왼편 멀리 앉아 있습니다.

모두들 깜짝 놀랐습니다. 바돌로매는 벌떡 일어났고, 알패오의 아들 야고

예수님께서 요한에게 세례받는 장면을 다빈치의 스승 베로키오가 그렸습니다. 예수님 우측으로 어린 천사 둘이 그려져 있는데, 베로키오가 직접 그린 것이 아니라 그 제자였던 다빈치와 보티첼리(Sandro botticelli;1455?-1510)가 그린 것입니다. 관람자가 보기에 왼쪽 천사는 다빈치가 그렸고 오른쪽 천사는 보티첼리가 그렸다고 합니다. 다빈치의 천사가 너무 아름다워서 보티첼리의 천사가 자기 일을 잊고 다빈치가 그린 천사를 유심히 쳐다보고 있다는 이야기도 있고, 베로키오가 이 그림을 완성한 후 제자가 그림을 잘 그리는 것을 알고 이후에는 회화보다 조각에 전념했다는 이야기도 전해져 옵니다. 보조자로 참여한 그림을 통해 다빈치는 화명(畵名)을 얻은 셈입니다.

예수님께서 세례 요한에게 물세례를 받는 순간 비둘기 모양의 성령이 하늘에서 내려오고 하늘에서 소리가 울립니다.

하늘로부터 소리가 있어 말씀하시되 이는 내 사랑하는 아들이요 내 기뻐하는 자라 (마3:17)

의인이지만 죄인이라 낮추고, 갑이지만 을을 자처했던 예수님이, 하나님의 아들입니다.

인생은 평생이 아니라, 영생입니다

무교절의 첫날에 제자들이 예수께 나아와서 이르되

유월절 음식 잡수실 것을 우리가 어디서 준비하기를 원하시나이까

이르시되 성안 아무에게 가서 이르되

선생님 말씀이 내 때가 가까이 왔으니

내 제자들과 함께 유월절을 네 집에서 지키겠다 하시더라 하라 하시니

제자들이 예수께서 시키신 대로 하여 유월절을 준비하였더라

저물 때에 예수께서 열두 제자와 함께 앉으셨더니

그들이 먹을 때에 이르시되 내가 진실로 너희에게 이르노니

너희 중의 한 사람이 나를 팔리라 하시니

그들이 몹시 근심하여 각각 여짜오되

주여 나는 아니지요

마태복음 26장 17~22절

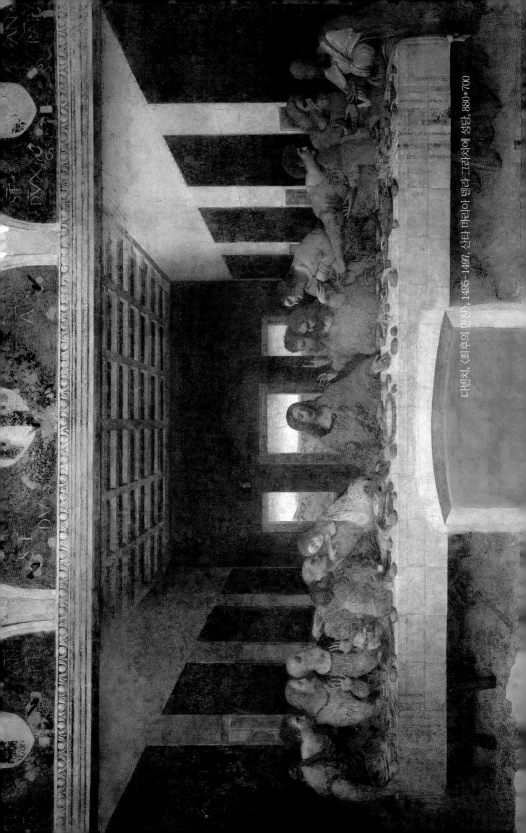

다빈치, 〈최후의 만찬〉, 1495~1497, 산타 마리아 델레 그라치에 성당, 880*700

최후의 만찬은 산타마리아 델레 그라치에(Santa Maria delle Grazie) 수도원 식당 벽에 그려진 그림입니다. 다빈치의 주군인 스포르차 공작은 산타마리아 델레 그라치에 수도원에 가족 묘원을 조성하기로 합니다. 수도원 식당 벽 장식을 다빈치에게 의뢰하였고, 식당 벽에 안료를 달걀흰자에 섞어 칠하는 템페라(tempera) 기법으로 그렸습니다.

예수께서 제자들과 함께 한 마지막 식사의 장소를 스포르차 궁전으로 옮겨와 재구성 했는데요, 그림 상단에 그려진 방패 그림들은 스포르차 공작과 그 아들들을 상징하는 가문의 문장입니다. 희미하게 남아있는 뒷 배경의 융단 장식도 스포르차 궁전 벽에 있던 융단 장식을 본 따서 그렸을 것으로 추정됩니다.

세트장이 예루살렘 성 안에서 스포르차 궁으로 바뀌었지만, 성경에 묘사된 최후의 만찬 '순간'만은 생생하게 재현되었습니다. 식사를 하시던 중 예수님께서 이렇게 말씀하셨습니다. "너희 중에 한 사람이 나를 팔리라" 다빈치는 이 순간을 포착했습니다. 예수님께서 제자들과 식사를 하시던 도중에 꾹꾹 눌러 하신 말씀, "내가 진실로 너희에게 이르노니 너희 중의 한 사람이 나를 팔리라"고 말씀 하신 직후의 상황을 그린 것이 〈최후의 만찬〉입니다.

그림 속에서 예수님의 제자들은 세 명씩 네 묶음으로 앉아 있습니다. 예수님 오른편 가까이에 요한과 가룟 유다와 베드로가 앉아 있고, 안드레와 알패오의 아들 야고보 그리고 바돌로매가 오른편 멀리 앉아 있습니다. 예수님 왼편 가까이에 세베대의 아들 야고보와 도마, 빌립이 앉아 있고, 마태와 다대오, 가나안 사람 시몬이 왼편 멀리 앉아 있습니다.

모두들 깜짝 놀랐습니다. 바돌로매는 벌떡 일어났고, 알패오의 아들 야고

예수님이라고 해서, 죽음에 의연했던 것은 아닙니다. 예수님도 할 수 있다면 죽음을 피하고 싶었습니다. "아버지여 만일 아버지의 뜻이거든 이 잔을 내게서 옮기시옵소서"(눅22:42) 예수님은 그러나 인류를 위한 죽음을 피하지 않으셨습니다.

죽음을 피하지 않는 순간, 그 순간이 부활의 시간입니다. 육신의 소욕을 따르지 않고 성령의 소원을 따라 살아가는 순간, 그 순간이 부활의 시간입니다 육신을 따르지 않고 영을 따라 행하며 죽음과 맞닥뜨린다해도 죽음을 피하지 않는 삶이 부활입니다.(롬8:4) 죽음을 피하지 않는 순간과 성령의 소원을 따르는 순간들이 쌓이고 쌓여 예수님은 돌아가시기 전에 이미 부활을 사셨습니다.

부활은 죽음 이후의 삶일 뿐만 아니라, 부활은 지금부터입니다. 죽음이 뿜어내는 어두운 기운에 눌려 눈 돌리지 않고, 못 박힐 손을 응시하며 죽음을 관조해버리는 것, 이것이 부활입니다. 죽음을 두려워하던 인생이 죽음을 관조하는 인생으로 거듭 나는 것, 이것이 부활입니다.

그리스도인들은 영생을 믿습니다. 그리스도를 믿는 자에게 영생이 있다고 믿습니다. 그럼에도 아직 믿지 않는 것이 있습니다. 영생이 이미 시작되었다는 사실을 믿진 않습니다. 하나님의 아들 예수 그리스도를 믿는 자에게, 영생은 각자의 죽음 이후로 유예된 게 아닙니다. 영생은 죽음 이후에 시작되는 것이 아니라, 부활을 믿고 죽음을 응시하며 사는 이에게 이미 시작된 인생입니다. 그래서 부활을 믿는 사람에게 인생은 평생이 아니라 영생입니다. 다빈치는 편 손을 응시하는 예수님의 시선을 통해 평생이라는 제한된 시간에 갇혀 살지 말고, 죽어도 죽지 않는 영생의 시간을 누리며 살라고 제안합니다.

임신공포

마리아 집에 들어온 천사가 무릎을 꿇었습니다. 보티첼리가 그린 천사의 표정이 몹시 난처해 보입니다. 천사가 마리아에게 전해야 하는 말은 처녀 마리아에겐 전혀 기쁜 소식이 아니었거든요. 가브리엘 천사는 기쁜 소식을 전한다고 소문나 있었는데, 체면이 영 말이 아닙니다. 그래도 어쩝니까. 하나님의 뜻을 전해야 하는 게 천사의 숙명이라, 이번만큼 하나님이 야속한 때가 없었지만 가브리엘은 준비해 온 백합을 한 손에 들고, 그래도 용기를 짜내어 하나님의 계획을 알립니다.

천사가 이르되 마리아여 무서워하지 말라 네가 하나님께 은혜를 입었느니라
보라 네가 잉태하여 아들을 낳으리니 그 이름을 예수라 하라 (눅1:30~31)

마리아는 처녀입니다. 요셉이라는 남자와 약혼한 처녀입니다. 요셉과 동거하기 전인데, 천사 가브리엘이 마리아에게 임신을 통보합니다. 천사의 일방적인 통보는 그야말로 마른하늘에 날벼락입니다. 가족들에게도 민망한 일이거니와 약혼자 요셉에겐 차마 꺼낼 수 없는 소식입니다. 결혼을 준비하고 있던 마리아에게 임신은 곧 파혼을 의미하는 것입니다.

어쩌면 마리아는 죽을 수도 있습니다. 아니 죽을 것이 확실합니다. 천사의 말대로 마리아가 임신한 것이 사실이라면 분명 죽을 것입니다. 가브리엘의 통보는 파혼통지임과 동시에 사형선고입니다.

처녀인 여자가 남자와 약혼한 후에

어떤 남자가 그를 성읍 중에서 만나 동침하면

너희는 그들을 둘 다 쳐 죽일 것이니

그 처녀는 성안에 있으면서도 소리 지르지 아니하였음이요

그 남자는 그 이웃의 아내를 욕보였음이라

너는 이같이 하여 너희 가운데에서 악을 제할지니라 (신22:23~24)

이제 한국도 간통법이 폐지되었고, 혹 옛법을 적용한다고 해도 약혼한 여자의 간통은 파혼의 사유가 될지언정 사형에 처할만한 일은 아닙니다. 지금의 법 감정으로는 간통한 약혼녀에게 사형을 언도하는 것은 있을 수 없는 일이지만, 마리아가 천사의 수태고지(The Annuciation)를 들었을 때에 모세의 법은 엄연히 실정법이었습니다.

법대로 마리아는 죽을 것입니다. '쳐 죽인다'는 것은 사실상 재판이 생략된 형벌입니다. 약혼을 하고나서 다른 남자의 아이를 임신한 여자에겐 즉결심판만 있을 뿐입니다. 혹 재판이 열린다 해도 마리아는 스스로를 변호할 수 있는 증거가 없습니다. 성령으로 잉태했다는 마리아의 자백을 누가 사실로 받아들이겠습니까? 만약 마리아가 재판석에서 성령으로 잉태했다고 진술한다면 간음죄 위에 하나님의 이름을 망령되게 일컬은 죄까지 추가될 것입니다.(출20:7)

성령으로 잉태했다는 게, 어떻게 들으면 하나님이 마리아를 범했다는 것처럼 들립니다. 마리아가 임신의 이유를 설명하면서 성령으로 잉태했다고 변호한다면, 자신을 변호하기 위해 하나님을 고발하는 격이 됩니다. 하나님이 발정난 제우스처럼 약혼한 남자가 있는 마리아를 범한 것으로 해석될 수도 있습니다. 임신한 동정녀 마리아는 침묵해도 죽고, 사실을 말해도 죽게 생겼습니다.

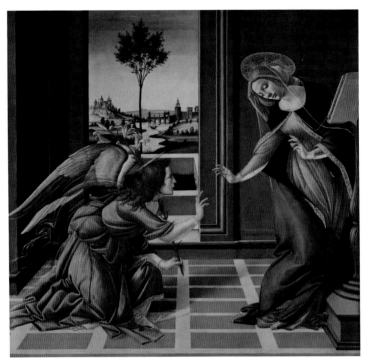

산드로 보티첼리, 〈수태고지〉, 1489-1490, 우피치 미술관, 150*156

사람들은 마리아를 끌어다가 돌을 던질 것이고, 맞아 죽은 자리에 돌이 쌓이면 거기가 마리아의 무덤이 될 것입니다.

바사리(Giorgio Vasari)는 지오토(Giotto)가 그린 '수태고지'를 보고 이렇게 묘사했습니다. "가브리엘의 인사를 받고난 처녀 마리아 얼굴에 놀람과 두려움이 가득하다. 마리아는 엄습해오는 엄청난 공포 때문에 도망가 버리고 싶은 듯 보인다."[1] 지오토가 그린 수태고지를 직접 보고 확인하긴 어렵지만, 보티첼리는 아마 지오토의 그림을 보았고 깊은 인상으로 남겨 두었지 싶습니다. 바사리가 보티첼리의 수태고지를 묘사한다고 해도 똑같이 적었을 것 같습니다. 보티첼리의 수태고지에서도 마리아는 천사의 말을 듣고 공포에 질려 지금과 장차

1) Giorgio Vasari, 같은 책, 16쪽

현실로부터 도망치려고 합니다. 천사의 전언을 거부하는 손짓과 완강한 몸짓
은 당황을 넘은 공포를 고스란히 드러내고 있습니다.

그래서 하나님은 가브리엘을 통해 평안하라고 말씀하십니다. "은혜를 받은
자여 평안할지어다 주께서 너와 함께 하시도다"(눅1:28) 또, 마리아가 겪게 될
사건이 은혜라 하십니다. "마리아여 무서워하지 말라 네가 하나님께 은혜를 받
았느니라"(눅1:30) 임신한 처녀가 되어 파혼통지를 받아야 하는 마리아에게 무
서워하지 말랍니다. 간통죄로 몰려 돌에 맞아 죽기 전 마리아에게 은혜와 평안
을 말씀하십니다.

천사가 반무릎을 꿇고 마리아에게 말하기 직전입니다. 성경을 읽고 있던 마
리아의 표정이 담담한 걸로 보아, 아직 자신의 임신 소식을 듣지 못했을 겁니
다. 마리아가 펴서 손으로 짚어가며 읽고 있던 성경은 어쩌면 이사야 7장 14절
이 아닐까요?

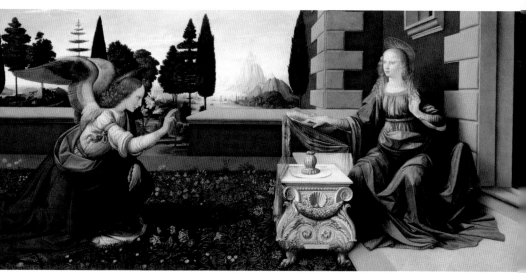

다빈치, 〈수태고지〉, 1472-1475, 우피치 미술관, 98*217

그러므로 주께서 친히 징조를 너희에게 주실 것이요 보라 처녀가 잉태하여 아들을 낳을 것이요 그의 이름을 임마누엘이라 하리라 (사7:14)

'처녀가 잉태하여 아들을 낳을 것'이라는 예언은 위기 탈출의 확실한 징조를 구하는 유다 왕 아하스를 향한 선지자 이사야의 대답이었습니다. 아하스가 왕일 때, 아람과 이스라엘이 동맹을 맺어 유다의 국경을 위협하고 있었습니다. 아람은 지금의 시리아입니다. 강대국입니다. 이스라엘은 유다보다 열배는 더 큰 나라입니다. 한 나라도 상대하기 버거운데, 유다보다 강대한 두 나라가 동맹을 맺어 국경에 진을 치니, 유다 왕 아하스는 속수무책입니다. 이 때 선지자 이사야가 아하스에게 하나님의 말씀을 전하면서 동맹한 두 왕국 아람과 이스라엘은 '연기 나는 두 부지깽이 그루터기에 불과하니 두려워하지 말며 낙심하지 말라'고 합니다.(사7:4) 또 하나님께서 유다를 지키실 것에 대한 확실한 징조로 제안한 것이 '처녀가 잉태하여 아들을 낳'는다는 것입니다.(사7:14)

패권을 차지하기 위해, 혹은 권력을 유지하기 위해 쉼 없는 전쟁을 치러야 하는 영웅들이 다스리는 세상은 안전하지 않습니다. 영웅이 등장했다가 전쟁을 통해 또 다른 영웅이 등장하는 세상에선 평화가 깃들일 짬이 나질 않습니다. 왕을 세운 이유는 전쟁의 위협으로부터 보호받기 위함이었습니다.

우리도 왕이 있어야 하리니 우리도 다른 나라들 같이 되어 우리의 왕이 우리를 다스리며 우리 앞에 나가서 우리의 싸움을 싸워야 할 것이니이다 (삼상8:19~20)

전쟁의 위협으로부터 보호받기 위해 왕을 세웠지만, 왕들은 전쟁을 막지 못합니다. 왕이 국경을 지킬 수 있는 유일한 방법은 국경 너머에서 전쟁을 치르는 수밖에 없습니다. 전쟁을 막기 위해 전쟁을 해야 하는 모순을 품은 채 왕들

은 왕 노릇 합니다. 이런 모순된 세상을 향하여 하나님께서 보장된 평화를 약속하시며 징조를 보여 주신 것이 바로 '처녀가 아기를 낳는 것'입니다.

전쟁에 유능한 성인 남자 왕이 평화를 보장하지 않고, '처녀(여자)'와 '아기'가 평화의 징조라 하십니다. 죽이고 파괴하는 강한 남자들이 다스리는 세상을 향하여, 남성이 정복하지 못한 처녀와 아직 남자가 되지 않은 아기가 평화의 징조라 하십니다.

무력과 전쟁을 통해서만 안정을 구현할 수 있다고 믿는 왕 아하스는 여자와 아기를 통해 평화가 임할 것이라는 징조를 이해할 수 없습니다. 엘리사가 보았던 '불말과 불병거'같은 화끈한 징조를 기대했을 법한데, 이사야가 전하는 징조는 싱겁기 짝이 없습니다. 현실 세계와 너무나 동 떨어진 징조일 거라 예측했을까요? 선지자 이사야의 제안에 유다 왕 아하스의 말투가 뜨악합니다. 핑계를 대며 하나님의 징조를 굳이 받지 않겠다고 합니다.

여호와께서...아하스에게 말씀하여 이르시되 너는 네 하나님 여호와께서 한 징조를 구하라...
아하스가 이르되 나는 구하지 아니하겠나이다 나는 여호와를 시험하지 아니하겠나이다 (사 7:11~12)

하나님은 전쟁이 아니고는 평화를 말할 수 없는 무능한 왕들에게, 무능한 아기를 보내서서 전쟁 없는 평화를 이루고자 하십니다. 이사야에게 징조로 알려준 '여자와 아기'를 통해 하나님은 평화를 만들고자 하십니다.

권력자인 남자가 배제된 상태에서 동정녀 마리아를 통해 생명이 태어나게 하심으로, 하나님은 첫 사람 아담과 구별되는 새로운 인류를 창조하십니다. 아

담의 한계를 뛰어넘지 못하는 인류에게 예수를 보내심으로 동정녀에게서 태어나신 예수를 깃발 삼아 전진케 하십니다. 새로운 인류를 이루는 것은 위험하고 고통스러운 일입니다. 지금 당장 처녀 마리아가 겪어야 할 인생은 위험하기 짝이 없습니다. 위험에서 벗어난다 하더라도, 뭇 사람들의 의혹을 견뎌야하는 것은 말할 수 없는 수치심을 안고 살아야하는 것입니다. 무엇보다, 남편 요셉에게 마리아는 평생 잘못한 것 없이 미안해하며 살아야 합니다. 인류의 죄를 해결하러 오신 예수 때문에 마리아는 사람들에게 정죄를 당하고, 가족 앞에서는 고개를 들지 못한 채 살아야 합니다. 누가 마리아의 진심과 처지를 이해할 수 있을까요. 평범했던 마리아는 성모가 되는 순간, 누구도 함께 갈 수 없는 길을 혼자 가야 합니다.

간통한 여인으로 몰려 죽음에의 공포 속에 살아야 하고, 누구에게도 진실을 설득할 수 없는 마리아에게 가브리엘은, 옛날 이사야를 통한 예언을 다시 들려줍니다. "보라 처녀가 잉태하여 아들을 낳을 것이요 그의 이름은 임마누엘이라 하리라 하셨으니 이를 번역한즉 하나님이 우리와 함께 계시다 함이라"(마1:23)

하나님이 우리와 함께 계십니다. 지배자들의 권력욕 때문에 발발하는 전쟁으로 인한 두려움, 지배자들이 만들어 놓은 법질서 유지를 위한 사형에 대한 공포, 이해받을 길 없는 인생을 살아야 하는 사람이 겪어야 하는 외로움 속에 허우적대는 우리와 하나님이 함께 계십니다. 하나님이 우리와 함께 계시다는 뜻의 아기 이름 임마누엘을 심장에 새기며 마리아는 하루하루를 살 것입니다.

가까스로 가브리엘은 마지막 한 마디에, 기쁜 소식을 담았습니다. 겨우 체면치레 했습니다. 하나님이 우리와 함께 계십니다.

예수 없는 예수교회

모나(mona)가 무슨 뜻인지, 리자(Lisa)가 누구인지 몰라도 '모나리자 (Mona Lisa)'는 압니다. 모나(mona)가 이태리에서 부인을 부르는 경칭(敬稱) 인 줄 잘 몰라도, 리자(Lisa)가 어떤 사람인지 알 수 없어도, '모나리자'를 그린 사람이 다빈치라는 것쯤 모르는 사람이 거의 없습니다. 그만큼 유명한 게지요. 이 유명한 모나리자가 전시된 곳이 프랑스 루브르 미술관인데,

〈모나리자〉가 루브르에서 사라졌던 적이 있습니다. 외부 전시를 나간 것이 아니라 도난당했습니다. 1911년 8월 21일 월요일에 있었던 일입니다. 8월 21 일은 정기 휴관일이었고 마침 내부 공사를 하고 있어서, 누군가 그림을 보호하 기 위해 다른 곳으로 옮겨놓았다고 생각들 했습니다. 24시간 동안 도난당한 사 실을 몰랐고 도난당했다고 의심한 사람도 없었습니다. 그리고 2년 동안, 도난 범인 '빈센초 페루지아'가 자수할 때까지 〈모나리자〉가 걸려있던 자리는 그냥 '벽'이었습니다. '빈센초 페루지아'는 이태리 사람인데, 모나리자는 이태리 사람 다빈치가 그린 것이라 제자리로 돌아가야 한다고 생각해서 범행을 저질렀다고 진술했습니다. 진짜 이유는 따로 있었지만요. 진짜 이유인즉슨, 모나리자를 훔 친 다음에 복제품을 만들어서 복제품을 진짜인양 속여 고가에 팔기 위해서였 습니다. 실제로 미국에 복제품 대여섯 점을 팔았다고 합니다.

피카소(Pablo Picasso;1881-1973)가 도난범으로 의심받아 소환되기도 했습 니다. '모나리자'를 잃어버리는 바람에 '게르니카'도 태어나지 못할 뻔 했습니다.

'모나리자'를 도난당한 것도 생각지 못했지만, 그보다 더 상상하지 못했던 일이 벌어졌습니다. 사람들이 '모나리자'를 보려고, 아니 '모나리자가 걸려있던 벽'을 보려고 몰려 든 것입니다.

'한때 이 그림이 걸려 있던 텅 빈 자리를 보려고 군중들은 루브르 미술관으로 몰려들었'습니다. '그런데 잔뜩 흥분한 구경꾼들의 대부분은 전에 루브르 미술관에 와본 적이 없는 사람들이었'고 '물론 〈모나리자〉를 본 적도 없었'습니다.[1] '모나리자'를 본 적도 없고, '루브르 미술관'에 와본 적도 없던 사람들이 모나리자가 걸려있던 벽을 보려고 줄을 섰습니다.

'군중들이 보려고 몰려 든 것은 〈모나리자〉가 사라지고 남은 텅 빈 공간이었'습니다. 예술작품이 거기 없기 때문에 보러 간 것입니다.[2] 없는 것을 보기 위해 사람들이 몰려드는 기현상은 누구도 예상치 못한 것이었습니다. 〈모나리자〉는 거기에 없었고, 거기에 없었기 때문에 사람들은 모나리자가 걸려 있던 거기를 찾았습니다. 카프카(Franz Kafka;1883~1924)도 〈모나리자〉가 사라진 벽을 보기 위해 루브르를 찾았었다고 합니다.

카프카(Franz Kafka;1883-1924)

벽을 보기 위해 사람들이 루브르 미술관으로 몰려들었고, 루브르 미술관을 찾을 수 없어 벽을 보지 못한 사람들을 위해 엽서, 컵 등 다양한 소재로 '모나리자'는 복제 되었습니다. 이렇게 모나리자는 '가장 훌륭한 그림은 아닐지 모르

1) 다리안 리더(박소현 옮김), 『모나리자 훔치기』,새물결출판사, 2010, 18쪽
2) 같은 책, 20쪽

지만 가장 유명한 그림'3이 되었습니다.

그리스도인은 가장 유명한 책인 성경에 기록되어 있는 가장 유명한 사람 예수님을 믿고 따르는 사람들입니다. 예수님을 보자면 예수님에 관한 이야기가 기록되어 있는 성경을 읽고, 성경을 풀어내는 설교를 들으면 됩니다. 예수를 보기 위해 성경을 읽고 성경에 관해 이야기하는 교회로 모입니다만, 교회를 통해 예수님을 보고 있는지 의아할 때가 많습니다. 그래서 한완상은 성경의 가르침을 무시하고 예수님보다 다른 사람에게 권위를 두는 교회를 '예수 없는 예수 교회'라 꼬집습니다.

예배당에서 예수님을 도난당한 것입니다. 예수님을 도난당한 거대한 예배당으로 사람들이 몰려들고, 컵과 엽서와 액자 등을 통해 예수님을 복제한 상품들이 쏟아지고, 예수님은 다양한 캐릭터 모델로 환생하기도 합니다. 1911년 8월 11일, 모나리자가 사라진 '벽'을 보기 위해 사람들이 몰렸던 것처럼, 옛날 성당에 그려진 예수화를 보기 위해 로마를 찾았던 순례객들은 도난당한 예수님을 모사한 대리석 벽을 보기 위해 예배당을 찾았던 건 아닐까요. 지금 거대한 예배당으로 예수님을 보기 위해 모이는 그리스도인들도 어쩌면 '모나리자가 사라진 벽'을 보기 위해 루브르 미술관을 찾았던 사람들의 후예는 아닐까요?

도난당했던 모나리자는 되찾았고 루브르 미술관벽에 다시 걸려 있는데, 도난당한 예수님은 어디에 계실까요?

3) 안영식, 『1911년 루브르 모나리자 도난』, 2008년 8월 21일자 동아일보

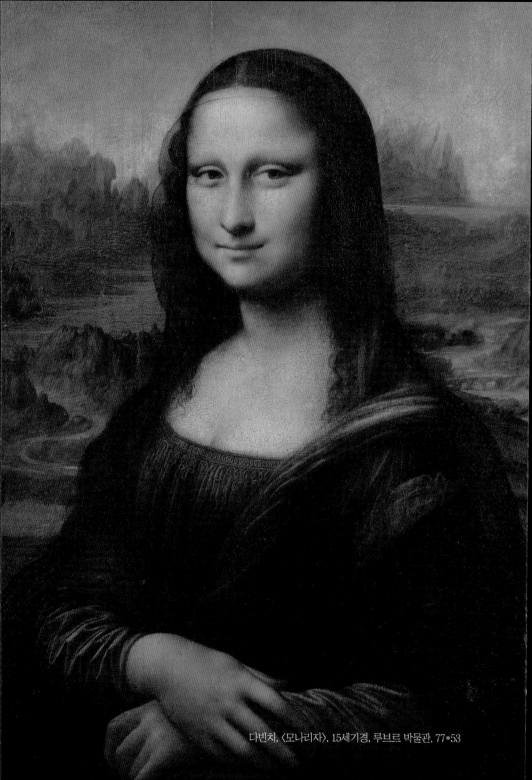

다빈치, 〈모나리자〉, 15세기경, 루브르 박물관, 77*53

그 때에 임금이 그 오른편에 있는 자들에게 이르시되 내 아버지께 복 받을 자들이여 나아와 창세로부터 너희를 위하여 예비된 나라를 상속받으라 내가 주릴 때에 너희가 먹을 것을 주었고 목마를 때에 마시게 하였고 나그네 되었을 때에 영접하였고 헐벗었을 때에 옷을 입혔고 병들었을 때에 돌보았고 옥에 갇혔을 때에 와서 보았느니라 이에 의인들이 대답하여 이르되 주여 우리가 어느 때에 주께서 주리신 것을 보고 음식을 대접하였으며 목마르신 것을 보고 마시게 하였나이까 어느 때에 나그네 되신 것을 보고 영접하였으며 헐벗으신 것을 보고 옷 입혔나이까 어느 때에 병드신 것이나 옥에 갇히신 것을 보고 가서 뵈었나이까 하리니 임금이 대답하여 이르시되 내가 진실로 너희에게 이르노니 너희가 여기 내 형제 중에 지극히 작은 자 하나에게 한 것이 곧 내게 한 것이니라 하시고 또 왼편에 있는 자들에게 이르시되 저주를 받은 자들아 나를 떠나 마귀와 그 사자들을 위하여 예비된 영원한 불에 들어가라 내가 주릴 때에 너희가 먹을 것을 주지 아니하였고 목마를 때에 마시게 하지 아니하였고 나그네 되었을 때에 영접하지 아니하였고 헐벗었을 때에 옷 입히지 아니하였고 병들었을 때와 옥에 갇혔을 때에 돌보지 아니하였느니라 하시니 그들도 대답하여 이르되 주여 우리가 어느 때에 주께서 주리신 것이나 목마르신 것이나 나그네 되신 것이나 헐벗으신 것이나 병드신 것이나 옥에 갇히신 것을 보고 공양하지 아니하더이까 이에 임금이 대답하여 이르시되 내가 진실로 너희에게 이르노니 이 지극히 작은 자 하나에게 하지 아니한 것이 곧 내게 하지 아니한 것이니라

마태복음 25장 34~45절

배고픈 사람, 목마른 사람, 나그네, 헐벗은 사람, 병든 사람, 감옥에 갇힌 사람이 예수님입니다. '형제 중에 지극히 작은 자 하나에게 한 것' 예수님에게 한 것과 같고, '지극히 작은 자 하나에게 하지 아니한 것'이 예수님에게 하지 않는 것과 같습니다. 예수님을 만나기 위해 예배당을 찾는 사람은 많으나, 예배당에서 예수님을 깊이 만나는 사람은 누구일까요?

루브르 미술관에서 '모나리자'를 깊이 있게 만날 수 있는 사람은 몇 명일까요?

다빈치는 선원근법을 사용해 모나리자의 앞 얼굴을 그려냈습니다. 사람의 앞 얼굴을 그리려면 코를 표현해야 하는데, 다빈치 이전에는 초상화의 정면을 모나리자처럼 시원하게 그려내지 못했습니다. 다빈치가 선원근법을 초상화에 적극적으로 사용하면서 가능해진 것입니다. 또한 멀리 있는 배경을 처리한 스푸마토(Sfumato)기법 역시 다빈치가 완성한 것입니다. 원경을 연기에 싸인 듯 뿌옇게 표현하고, 근경을 비교적 또렷하게 표현한 거지요. 현대인이 보기엔 별 거 아닌듯하지만, 선원근법과 스푸마토기법을 그림에 적극적으로 적용한 것은 당시로선 비약적인 발전이었습니다. 다빈치는 모나리자를 통해 회화사에 획을 그을만한 과학적이고 공학적인 기법을 그림 속에 실현했습니다.

지금 루브르 미술관을 찾는 사람들 중에 몇 명이 선원근법과 스푸마토기법을 염두에 두고 찬찬히 모나리자를 만나며 감상할 수 있을까요?

루브르 미술관에 있는 소문난 〈모나리자〉를 찾은 사람들은 〈모나리자〉 때문에 실망합니다. 작은 크기에 실망하고, 작은데 멀리서 보아야하니 실망하고, 그마저도 너무 많은 사람들에 떠밀려 앞사람 뒤통수를 감상하다가 실망하고 맙니다.

insight.co.kr 2014년 5월 17일자
(출처: themapicture.com)

수업을 견딜 수 없는 아이들이 교과서에 실린 그림에 장난하듯, 뒤샹(Henri Robert Marcel Duchamp, 1887~1968)은 거장의 대표작에 수염을 그려 넣고 엉덩이가 뜨거운 여자(L.H.O.O.Q)라고 조롱 담긴 제목을 붙였습니다. 한국 기독교를 향하여 개독교라 이름하는 것도 뒤샹의 발칙함과 비슷한 맥락에서 일어나는 현상입니다.

'형제 중에 지극히 작은 자 하나'에게 예수님의 초상이 있습니다. 명화를 찾아낼 수 있는 예술적 안목이 없어 부끄러운 시절입니다.

뒤러

Dürer

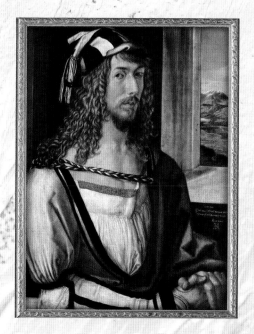

Albrecht Dürer
(1471~1528)

뒤러
Albrecht Dürer
(1471~1528)

'고딕 양식은 프랑스에서 형성되었고, 르네상스와 바로크는 이탈리아에 뿌리를 두고 네덜란드의 협력 하에 완성되었으며, 로코코와 19세기 인상주의는 프랑스, 18세기 고전주의와 낭만주의는 기본적으로 영국의 것'입니다.[1] 유럽 여러 국가들에서 다양한 양식으로 미술은 진전했고 풍성해졌습니다. 프랑스, 이탈리아, 네덜란드, 영국 등이 끌고 밀며 다양한 흐름을 주도했습니다.

미술 지도엔 독일이 없었습니다. 미술의 흐름을 만들어내는데 있어 독일의 역할이 눈에 띄지 않습니다. 독일 출신의 화가 이름도 얼른 떠오르지 않습니다. 음악과 문학과 철학에 끼친 독일의 영향력은 강력하건만, 미술 영역에선 독일의 영향력은 미미한 듯싶습니다. 독일은 미술에 관한한 사조를 창조하거나 화파를 이루진 못했습니다.

독일 사람들은 화가를 전문적인 장인으로 인정하긴 했지만 예술가로 보

1) 에르빈 파노프스키(임산 옮김), 『인문주의 예술가 뒤러』, 한길아트, 29쪽, 2006년

진 않았습니다. 그러나 독일엔 알브레히트 뒤러(Albrecht Dürer ; 1471~1528)
가 있었습니다. 뒤러는 이러한 분위기에서 장인을 뛰어넘어 예술가가 되었습
니다. 화가에 대한 자국민들의 몰이해에도 아랑곳하지 않고, 뒤러는 화가로서
스스로에게 자긍심을 부여하기 위해 부단히 노력했습니다. 화가가 예술가임을
사람들에게 인식시키기 위해 자화상을 처음 그린 화가가 되었습니다. 뒤러 이
전에도 화가들은 그림 속에 끼워 넣기 식으로 자신을 그리긴 했지만, 뒤러처럼
자기 자신을 화폭 전체에 담는 자화상을 그린 화가는 없었습니다.

예술가가 되기 위해 뒤러는 직인(journeyman)시절 이태리 여행을 통해 당
시 르네상스 화가들의 그림을 직접 보기도 했고, 보란 듯이 르네상스 화가들이
사용하는 색채로 그림을 그리기도 했습니다. 독일이 더 이상 회화의 변방이 아
니라는 시위를 벌인 것이지요.

최초로 자화상을 그린 것에서 알 수 있듯, 뒤러는 화가로서의 긍지가 강했
고, 자신이 그림을 대중들에게 널리 보급하고자 했습니다. 이태리와 프랑스의
화풍을 따라하는 것에 멈추지 않고 자신의 화풍을 세상에 두루 알리기 위해 판
화를 제작하는 데 몰두했습니다. 뒤러의 아버지는 금속 세공사였고, 뒤러의 몸
에는 아버지에게 물려받은 철침을 다루는 기술이 배어있었습니다. 적어도 목
판화에 있어서 뒤러 이전과 이후에 뒤러만큼 섬세하게 작업한 사람은 없다고
합니다. 뒤러의 판화는 다량 인쇄가 가능했고 인쇄된 판화는 책으로 엮어져 대
중들에게 소개되었습니다. 뒤러는 최초로 그림을 출판한 사람이기도 합니다.

뒤러는 요한계시록을 판화로 출판했습니다. 뒤러가 살던 16세기 독일은 무
슨 일인가가 터질 것 같은 분위기였음에 틀림없습니다. 루터의 종교개혁이 독
일 전 지역과 온 유럽을 뒤흔들었고(1524), 소작 농민들이 봉기하여 구조악에

저항하였습니다(1517). 새로운 세상에 대한 열망이 독일과 유럽 사람들에게 충일했었고, 이러한 때엔 지배계급은 불안을 느끼고 민초들은 갈증을 느낍니다. 불안한 사람들에게 요한계시록은 심판이요, 목마른 사람들에게 요한계시록은 '타는 목마름'입니다.

그래서 뒤러의 판화 인쇄본은 교황의 영향력이 센 지역에서는 금서가 되었고, '새 하늘과 새 땅'에 목마른 사람들에겐 양서가 되었습니다. 덮여있으면 금서가, 펴면 양서가 됩니다. 금서를 천천히 넘겨보겠습니다.

아멘 주 예수여 오시옵소서

사랑하는 자여 네 영혼이 잘됨 같이

네가 범사에 잘되고 강건하기를 내가 간구하노라

요한3서 1장 2절

이것들을 증언하신 이가 이르시되

내가 진실로 속히 오리라 하시거늘

아멘 주 예수여 오시옵소서

주 예수의 은혜가 모든 자들에게 있을지어다 아멘

요한계시록 22장 20~21절

　　뒤러의 작품 중 가장 많이 알려진 작품은 '기도하는 손(Praying Hands)'입니다. '기도하는 손'은 다양한 기독교 상품으로 변형 생산되어 뒤러보다 더 유명합니다. '기도하는 손'은 그림 공부를 하는 뒤러를 뒷바라지해준 친구의 굳어버린 손이라는 일화가 전해지기도 합니다. 하지만 뒤러의 아버지는 금속 세공사였고, 경제적으로 친구의 희생적인 노동에 의존해야할 만큼 극빈하지 않았습니다. 길드의 견습생은 장인(master)에게 생활비와 견습비를 바치기도 했지만 비용을 염출하기 어려울 만큼 형편이 나쁘진 않았습니다. 또 일화가 사실이

라면 '기도하는 손' 자체가 완성작일 텐데, 그림 어디에도 뒤러가 완성품에 남겼던 독특한 서명이 보이지 않습니다. 자신을 위해 뒷바라지하다가 손이 굳어 도저히 그림을 그릴 수 없는 친구의 손을 그렸다면 이 자체가 완성작이어야 하고, 뒤러는 다른 작품에서처럼 반드시 서명을 남겼을 것입니다. '기도하는 손'에 얽힌 일화는 아름답지만, 사실(事實)은 아니지 싶습니다.

'기도하는 손'은 승천한 성모의 대관식을 주제로 한 제단화를 그리기 위한 습작이었다고 합니다.[1] 제단화의 제목은 주문자인 야콥 헬러(Jacob Heller)의 이름을 딴 헬러 제단화(Heller Altar)입니다. 헬러 제단화의 가운데 폭 그림을 뒤러가 그렸는데, 뒤러가 그린 제단화는 바이에른의 막시밀리안 1세에게 팔렸다가, 1729년에 화재로 불에 타버렸습니다. 지금 볼 수 있는 헬러 제단화는 욥스트 하리히(Jobst Harrich)가 팔리기 전에 모사해 두었던 그림이라고 합니다. 모사가 썩 잘 된 것 같진 않습니다. 모사작에는 뒤러의 섬세한 필치가 전혀 보이지 않고 인물들의 자세도 어색합니다. 그림의 전체 구성과 인물들의 배치만 어설프게 옮겨 놓은 모사작입니다. 뒤러가 욥스트 하리히의 모작을 보았다면 몹시 실망했겠지만, 그래도 남아있는 모사작이 있어 '기도하는 손'이 누구의 손을 그리기 위한 습작이었는지 알아볼 순 있습니다.

로마 교회는 그리스도의 어머니인 마리아가 여느 사람처럼 죽음을 경험할 수 없다고 생각했습니다. 그래서 예수님처럼 성모 마리아도 죽음 후에 승천했다고 믿었습니다. 그림 오른쪽 아래를 보면 붉은 망토를 두른 사도가 승천하는 마리아를 보면서 기도하고 있습니다. 성부와 성자가 마리아에게 관을 씌우기 직전, 두 손을 모아 가슴께까지 끌어 올려 기도하고 있습니다. 붉은 망토를 입고 기도하고 있는 사도는 요한입니다.

1) 제라르 르 그랑(정숙현 옮김), 『라루스 서양미술사 Ⅱ』생각의나무, 2004, 139쪽

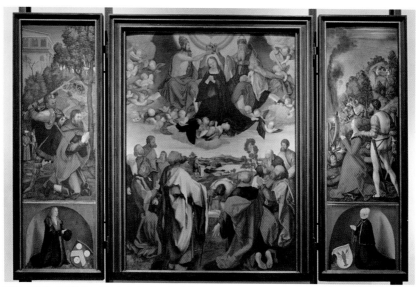

뒤러, 〈헬러 제단화 중 가운데 패널 성모 승천과 제관〉, 1509, 욥스트 하리히 모사

　팔의 각도, 두 손의 포개진 모양, 거칠게 겹쳐진 소매 등을 보건대 우리에게 익숙한 '기도하는 손'의 섬세함을 거의 표현하지 못했습니다. 흉내를 냈을 뿐, 제대로 복제하지도 못했고 새롭게 재해석하지도 못했습니다. 아무리 모사 작품이라지만 민망합니다. 파노프스키(Erwin Panofsky;1892-1968)는 모사 작을 그린 욥스트 하리히를 '지방 화가'라 소개하는데, '촌스럽고 수준 떨어지는'이라는 말을 차마 직접 하지 못하고 '지방 화가'라는 말로 에둘러 표현했지 싶습니다.

　모작에서 눈을 돌려 습작을 들여다보면, 습작을 위한 소묘인데도 전체 그림의 윤곽을 상상하게 되고, 마리아의 승천을 바라보는 사도 요한의 마음이 전달됩니다. 마리아의 승천을 바라보며 두 손을 모아 가슴께에 붙이고 요한은 어떤 기도를 올렸을까요?

뒤러, 〈성모의 승천과 제관〉 우측 하단

마리아의 승천을 보면서 사도 요한은 예수 그리스도의 승천을 떠올렸겠지
요. 그리스도의 승천은 신비한 사건이었지만, 부활하신 그리스도와 함께 새로
운 세상이 올 것이라는 기대가 무너지는 시간이기도 했습니다. 놀라움과 실망
이 뒤범벅되어 하늘로 떠나시는 그리스도를 바라보아야 하는 황망한 사건이
그리스도의 승천이었습니다. 그리스도는 여기 땅에 계셔야 합니다. 땅엣 사람
들을 위해 그리스도가 계셔야지 저 하늘 위에 계시는 그리스도가 무슨 의미가
있습니까. 하늘에 하나님이 계시는데, 그리스도마저 하늘로 올라가시면 땅은
어떻게 되는 겁니까. 땅에 있는 가난한 사람, 병든 자, 갇힌 자, 억울한 자를
위해 예수는 그리스도로서 그 역할을 다 하셔야하지 않습니까. 예수님의 승천
은 그리스도를 향한 이러한 제자들의 기대가 와장창 깨지는 사건이었습니다.

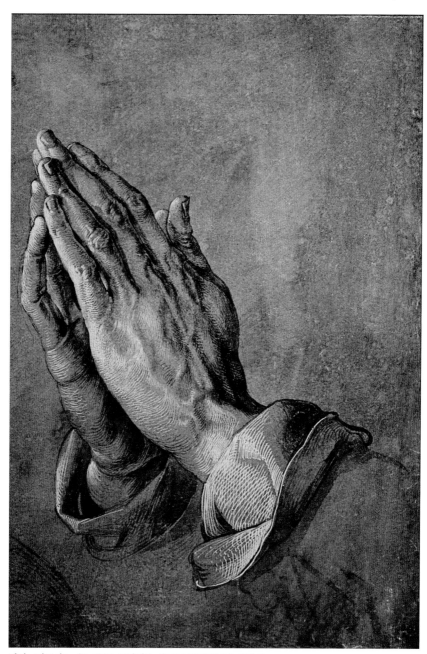

뒤러, 〈기도하는 손〉, 1508, 그라피슈 삼룽그 알베르티나, 비엔나

제자들의 기대가 무너진 것을 보시고, 실망감에 어찌할지 모르는 제자들을 향하여 천사들이 이렇게 말했습니다.

올라가실 때에 제자들이 자세히 하늘을 쳐다보고 있는데

흰 옷 입은 두 사람이 그들 곁에 서서 이르되 갈릴리 사람들아

어찌하여 서서 하늘을 쳐다보느냐

너희 가운데서 하늘로 올려지신 이 예수는

하늘로 가심을 본 그대로 오시리라 하였느니라

사도행전 1장 10~11절

그리스도께서 승천하신 이유는 제자들에게 그리스도의 역할을 위임하시기 위함이었습니다. 예수가 그리스도라 믿는 사람들은 곧 그리스도인이 될 것입니다.(행11:26) 사도 요한도 그리스도인이 되어 땅에서 예수님께서 하셨던 그리스도의 역할을 대신하게 될 것입니다.

믿는 자들에게는 이런 표적이 따르리니

곧 그들이 내 이름으로 귀신을 쫓아내며 새 방언을 말하며

뱀을 집어올리며 무슨 독을 마실지라도 해를 받지 아니하며

병든 사람에게 손을 얹은즉 나으리라 하시더라

주 예수께서 말씀을 마치신 후에 하늘로 올려지사 하나님 우편에 앉으시니라

마가복음 16장 17~19절

그리스도를 믿음이란, 그리스도처럼 행함을 유발합니다. 그리스도를 진실로 믿으면, 그리스도처럼 행하게 됩니다. 예수님께서는 그리스도이시며, 예수

가 그리스도임을 믿는 사람들을 그리스도인 되게 하십니다. 그리스도인이란 교리적으로 예수가 그리스도라 고백하는 사람일뿐만 아니라, 그리스도이신 예수님처럼 행하는 사람입니다. 그리스도이신 예수님께서는 땅을 떠나 승천하시면서, 이 땅에는 그리스도 대신 그리스도인들을 남겨 두셨습니다. 사도를 비롯한 예수님의 제자들, 예수님께서 그리스도이심을 믿는 그리스도인들은 이 땅에 남겨진 작은 예수들입니다.

요한은 마리아의 승천을 바라보며 예수님께서 훌쩍 승천하신 사건과 그 의미를 떠올렸겠습니다. 그리고 자신을 포함해 이 땅에 남겨진 그리스도인들을 위해 이렇게 기도했을 것입니다.

"사랑하는 자여 네 영혼이 잘됨 같이 네가 범사에 잘되고 강건하기를 내가 간구하노라"(요한3서 1:2)

당시에 그리스도를 대신해서 로마 제국의 박해를 견디며 그리스도인으로 살아야 하는 사람들은 오늘 살아있다 해서 내일을 장담할 수 없는 시한부 인생이었습니다. 사도 요한이 알고 있는 그리스도인들에게는 지금 이 순간 외에 모든 시간이 덤이었습니다. 그리스도를 대신하는 그리스도인들을 위해 사도 요한은 그들의 '영혼'과 '범사'와 '강건'을 위해 기도했습니다. 그리스도께서 다시 오실 때까지 그들의 '영혼이 잘됨 같이 범사에 잘되고 강건하기를' 기도했을 것입니다.

영혼이 잘 되고 범사가 형통하고 강건하여 그리스도인들이 목숨을 걸고 그리스도처럼 행했음에도 새로운 세상이 열리진 않았습니다. 그리스도인들이 할 수 있는 일이란 저항하는 것뿐이었습니다. 카타콤에 숨어서 몰래 기도하는 것 외에 달리 할 수 있는 일이 없었습니다. 당국자들의 눈을 피해 은밀히 세례를

베풀고 그리스도인들을 하나라도 더하는 것 외에 할 수 있는 일이 없었습니다. 그리스도인들의 수를 더하는 것은 또한 순교자의 수를 더하는 것과 마찬가지였습니다. 교회가 커질수록 희생자도 늘어났습니다.

그리스도가 오셔야만 합니다. 반드시 그리스도가 오셔서 그리스도인들의 희생을 멈추게 하고, '새 하늘과 새 땅'이 열려야 합니다. 사도 요한은 두 손을 모아 가슴께에 붙이고 간절히 기도했을 것입니다. 성모 마리아의 승천을 바라보면서 예수님께서 승천하실 때 천사에게 들었던 약속이 속히 이루어지기를, 그리스도인들의 인내가 바닥나기 전에 예수님께서 어서 다시 오시기를 기도했을 것입니다. "내가 진실로 속히 오리라 하시거늘 아멘 주 예수여 오시옵소서"(계22:20)

사도 요한의 '기도하는 손'은 박해받으며 죽어가는 그리스도인들을 위해 포개졌고, 하나님 나라가 속히 오기를 바라며 가슴으로 당겨졌습니다. 이렇게 기도했던 사도 요한은 교회를 세우며 선교 활동을 하다가 에베소에서 체포되어 로마로 송환되었다고 합니다.

"그는 에페수스(에베소)에서 로마로 강제 송환되어 기름이 끓는 가마에 던져졌으나 아무런 상처도 없이 기적적으로 빠져나왔다. 그 후에 도미티아누스 황제는 요한을 파트모스(밧모) 섬으로 유배시켰고 그는 거기에서 계시록을 남겼다."[2]

'기름이 끓는 가마'에 던져졌던 사도 요한은 유배지 밧모 섬에서 계시록을 집필합니다.

2) 존 폭스(홍병룡 옮김), 『순교자 열전』, 포이에마, 2014

활과 칼과 저울과 전염병

내가 보매 어린 양이 일곱 인 중의 하나를 떼시는데

그 때에 내가 들으니 네 생물 중의 하나가 우렛소리 같이 말하되 오라 하기로

이에 내가 보니 흰 말이 있는데 그 탄 자가 활을 가졌고

면류관을 받고 나아가서 이기고 또 이기려고 하더라

둘째 인을 떼실 때에 내가 들으니 둘째 생물이 말하되 오라 하니

이에 다른 붉은 말이 나오더라

그 탄 자가 허락을 받아 땅에서 화평을 제하여 버리며 서로 죽이게 하고

또 큰 칼을 받았더라

셋째 인을 떼실 때에 내가 들으니 셋째 생물이 말하되 오라 하기로

내가 보니 검은 말이 나오는데 그 탄 자가 손에 저울을 가졌더라

내가 네 생물 사이로부터 나는 듯한 음성을 들으니 이르되

한 데나리온에 밀 한 되요 한 데나리온에 보리 석 되로다

또 감람유와 포도주는 해치지 말라 하더라

넷째 인을 떼실 때에 내가 넷째 생물의 음성을 들으니 말하되 오라 하기로

내가 보매 청황색 말이 나오는데

그 탄 자의 이름은 사망이니 음부가 그 뒤를 따르더라

그들이 땅 사분의 일의 권세를 얻어

검과 흉년과 사망과 땅의 짐승들로써 죽이더라

요한계시록 6장 1~8절

요한계시록을 떠올리면, 영화 오멘(The Omen)이나 이현세의 만화 '아마 겟돈'을 떠올리는 사람들이 많습니다. 요한계시록의 장르는 그래서 공포영화나 전쟁만화 사이일거라고 판단하는 경향이 있습니다. 실제로 요한계시록을 읽다 보면 '우렛소리', '활', '칼', '서로 죽이게 하고' 등의 단어와 표현들이 섬뜩해서 지구 멸망을 예언하는 책이려니 오해 받을 만도 합니다.

요한계시록은 로마 제국의 황제를 정점으로 하는 권력 구조가 갖는 악마성을 고발하고, 지금 강하지만 영속적이지 않은 권력의 한계를 드러내어, 하나님의 자리를 찬탈한 세속 권력의 박해에 굴하지 말 것을 권면합니다. 황제 숭배를 거부했을 때 죽을 수도 있지만, 암울한 시대를 견디고 지나오면 '새 하늘과 새 땅'이 열릴 것이라고 위로하는 책입니다. 그러므로 요한계시록은 영험한 점성술사가 장차 있을 지구의 멸망을 예견하는 책이 아니라, 지금 여기에 세워지는 새로운 세상에 관한 책이라 하겠습니다.

요한계시록에 소개된 심판은 그래서 독자를 향한 것이라기 보다, 지금 독자들을 박해하고 있는 악한 권력과 그 권력에 부역하는 사람들을 향한 것입니다.

요한계시록에 등장하는 심판에 관한 예언 중 첫 번째 예언입니다. 요한은 '말을 탄 사람 네 명'을 묘사하면서 네 가지 방법의 심판을 소개합니다.

첫 번째는 면류관을 쓴 채 백마를 타고 활을 든 사람입니다. 전통적으로 그리스도라 해석해왔으나 파르디아 군대를 상징하는 것으로 보입니다. 면류관이 그리스도의 것이라면 요한계시록 19장 11절에 나오는 면류관과 일치해야하는데, 그리스도가 쓰신 면류관은 '디아데마다'이고, 여기 백마 탄 사람이 쓴 면류관은 '스테파노스'입니다. '스테파노스'는 왕이 쓰는 면류관이 아니라 시합의 승

자가 쓰는 면류관입니다. 그리고 당시 로마 제국에게 가장 위협적인 제국이었던 파르디아 기병대 주력부대가 백마를 타는 것이 특색이었고 활쏘기에 능했다고 합니다.

두 번째는 칼을 들고 붉은 말을 탄 사람입니다. 그림에서 칼은 장검으로 그려졌습니다만, 성서에서 '칼'($\mu\acute{\alpha}\chi\alpha\iota\rho\alpha$)은, 당시 로마인들이 쓰는 단검을 의미하며 단검은 내란 시에 사용되었습니다.[1] 네로 황제 이후에, 갈바(Galba) 황제가 7개월간 통치했고, 오토(Otho) 황제가 3개월간 통치했고, 비텔리우스(Vitellius, 15~69) 황제가 9개월간 통치했습니다. '칼을 들고 붉은 말을 탄 사람'은 베스파시아누스(Vespasianus, 9~79) 황제가 로마 제국을 장악하기까지 있었던 내전을 상징하겠습니다.

세 번째는 저울을 들고 검은 말을 탄 사람입니다. 저울은 기근의 상징물입니다. "열 여인이 한 화덕에서 너희 떡을 구워 저울에 달아 주리니 너희가 먹어도 배부르지 아니하리라"(레26:26) 검정색 역시 기근을 상징하는 색으로 보입니다.

네 번째는 청황색 말을 타고 있는 사망입니다. 사망을 다른 번역으로 읽으면 전염병(plague)입니다.

요약하면 심판의 네 가지 양상은 전쟁, 내전, 기근, 전염병입니다. 역사의 마침표를 찍을 수 있는 무시무시한 것들이지요. 하나님을 인정하지 않고, 하나님을 믿지 않으며, 스스로 하나님의 아들이라 자처하며 제국을 이루어 하나님께서 세우신 정의와 평화를 지향하지 않는 세력에 심판이 있을 것입니다. 요한

1) 박수암, 『신약주석 요한계시록』, 대한기독교서회, 122쪽, 2003년

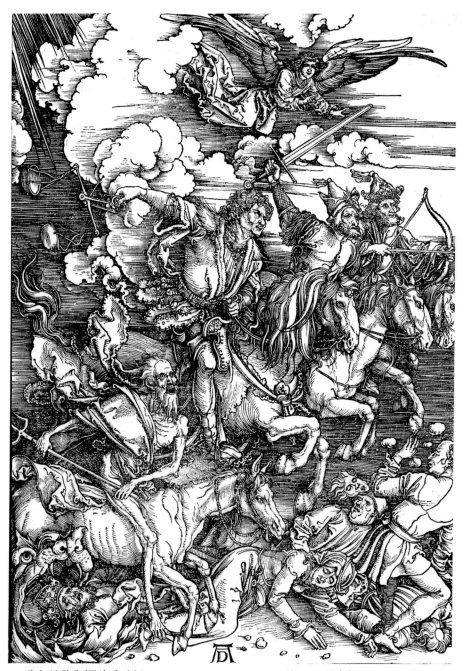

뒤러, 〈요한계시록의 네 기수(Four Horsemen Of The Apocalypse)〉, 1498, 목판화, 39*28cm

은 백색, 적색, 흑색, 청황색 말을 탄 사람들을 환상 속에 보며, 각기 다른 종류의 심판이 로마 제국에 임할 것이라고 예언한 것입니다.

네 가지 방식으로 '땅에 거하는 자들'이 심판을 받습니다.(계6:10) 그림 하단에 보면 왕관을 쓴 노인이 땅에 누워있고, 여자와 남자들이 엎드러져 있거나 도망을 가려고 합니다. 성경에 의하면 이들은 '땅의 임금들과 왕족들과 장군들과 부자들과 강한 자들과 모든 종과 자유인'입니다.(계6:15) 제국을 다스리는 사람들뿐만 아니라, 제국을 지탱하는 모든 사람들이 심판의 대상입니다. 임금, 왕족, 장군, 부자뿐만 아니라 종과 일반 시민도 심판의 대상입니다. 제국을 악하게 통치하는 사람들은 당연히 심판의 대상이겠고, 악한 제국에 저항하지 않는 사람들 역시 심판의 대상입니다.

천국을 바라고 믿는다는 것은, 사후세계(死後世界)에서의 안녕과 복지를 바라는 것에 그치지 않습니다. 천국은 사람들이 발 딛고 서 있는 땅에서도 이루어져야 하고 이루어지는 것입니다. "뜻이 하늘에서 이루어진 것 같이 땅에서도" 이루어지기를 기도하는 것이 믿음입니다. 믿음은 그래서 제국의 악한 통치를 수수방관하지 않습니다. 믿음의 사람들은 하나님께서 악한 자들을 심판하실 것을 믿고 기다리면서 저항합니다. 제국에 저항함으로 제국이 요청하는 삶의 방식에 오염되지 않는 것이 거룩한 삶입니다. 제국에 오염되지 않는 삶의 방식이 경건입니다. 거룩하고 경건한 믿음의 사람들은 그래서 로마 제국의 칼에 목숨을 잃기도 했습니다.

제국에 저항하며 경건을 유지하다가 죽음도 감수해야 했던 요한과 그의 교회들은, 하나님의 심판을 간절히 기다릴 수밖에 없었습니다. 혹 믿음의 표지를 갖고 있으나 하나님의 심판을 간절히 기다리지 않는다면, 제국에 부역했던 '종

과 자유인'들처럼 심판을 당할 것입니다. 거룩한 자는 하나님의 심판을 기다립니다. 예수 그리스도께서 주관하는 역사의 심판을 간절히 기다리지 않는 자는 심판을 당합니다.

심판을 기다리는 자에게 천국이 열립니다.

뒤러는 특히 세 번째에 해당되는 저울을 들고 검정말을 타고 있는 사람을 강조해서 복판에 그렸습니다. 검정 말이 가장 크게 그려졌고, 갈퀴도 가장 길고 아름답게 표현했습니다. 뒤러는 저울을 든 세 번째 사람과 그가 타고 있는 검정말을 유독 강조했습니다. 네 가지 심판 중 기근을 강조한 것입니다. 기근은 경제적인 심판이지요.

뒤러가 기근으로 인한 경제적인 심판을 강조해서 그린 데엔 뒤러가 활동하던 16세기 독일 상황과 관련 있습니다. 16세기 독일의 경제는 호황을 누렸지만 빈부의 차가 컸다고 합니다. 상업이 발달하면서 자본이 유입되기 시작했고, 유럽 최대의 은 생산지였던 독일은 광산 산업으로 재미를 보았습니다. 상업과 광업의 발달을 토대로 금융업도 호황이었다고 합니다. 그러나 경제 호황과 함께 인플레가 가중되면서 물가만 비싸질 뿐 빈민들과 서민들의 형편은 나아지지 않았습니다. 국가의 경제는 발전하는데 서민들의 살림살이는 펴지지 않았던 거지요.

훗날 이런 상황 속에서 1524년 독일에서 농민전쟁이 일어납니다. 농민전쟁은 과다한 농지 임대료 때문에 가난을 극복할 수 없는 독일 농민들이 사망세 폐지와 공유지에 대한 목초 사용권 등을 주장하며 일으킨 혁명의 과정이었습니다. 뒤러는 장차 있을 일을 예견하듯, 농민전쟁이 일어나기 거의 30년 전에,

이 그림을 그렸습니다. 저울을 들고 있는 셋째 생물을 가운데에 강조한 것을 통해 뒤러가 당시 독일을 현실을 어떻게 해석했는지 가늠할 수 있습니다.

예언과 묵시는, 철저한 현실 인식에서 시작됩니다. 사도 요한이 묵시에 관한 환상을 보았던 것도 당시 박해받는 그리스도인들의 상황에 깊이 천착했었기 때문입니다.

네 배에는 쓰나 네 입에는 꿀 같이 달리라

내가 또 보니 힘 센 다른 천사가 구름을 입고 하늘에서 내려오는데

그 머리 위에 무지개가 있고 그 얼굴은 해 같고 그 발은 불기둥 같으며

그 손에는 펴 놓인 작은 두루마리를 들고

그 오른발은 바다를 밟고 왼발은 땅을 밟고

사자가 부르짖는 것 같이 큰 소리로 외치니

그가 외칠 때에 일곱 우레가 그 소리를 내어 말하더라

일곱 우레가 말을 할 때에 내가 기록하려고 하다가 곧 들으니

하늘에서 소리가 나서 말하기를

일곱 우레가 말한 것을 인봉하고 기록하지 말라 하더라

내가 본 바 바다와 땅을 밟고 서 있는 천사가 하늘을 향하여 오른손을 들고

세세토록 살아 계신 이 곧 하늘과 그 가운데에 있는 물건이며

땅과 그 가운데에 있는 물건이며

바다와 그 가운데에 있는 물건을 창조하신 이를 가리켜 맹세하여 이르되

지체하지 아니하리니

일곱째 천사가 소리 내는 날 그의 나팔을 불려고 할 때에

하나님이 그의 종 선지자들에게 전하신 복음과 같이

하나님의 그 비밀이 이루어지리라 하더라

하늘에서 나서 내게 들리던 음성이 또 내게 말하여 이르되

네가 가서 바다와 땅을 밟고 서 있는

천사의 손에 펴 놓인 두루마리를 가지라 하기로

내가 천사에게 나아가 작은 두루마리를 달라 한즉

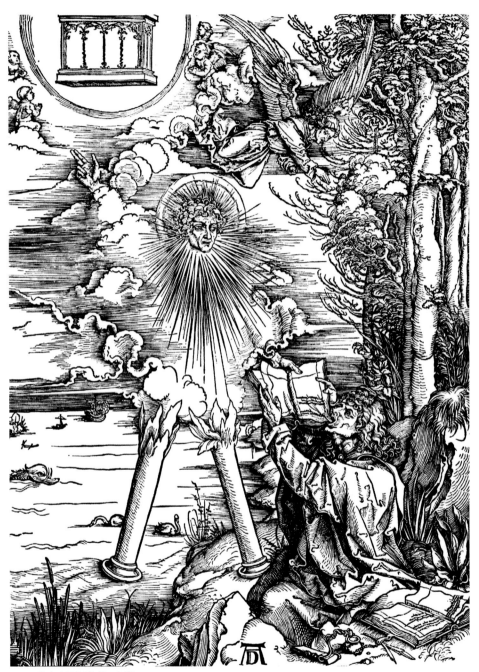

뒤러, 〈책을 삼키는 요한〉, 1498-1511, 40*28

천사가 이르되 갖다 먹어 버리라

네 배에는 쓰나 네 입에는 꿀 같이 달리라 하거늘

내가 천사의 손에서 작은 두루마리를 갖다 먹어 버리니

내 입에는 꿀 같이 다나 먹은 후에 내 배에서는 쓰게 되더라

그가 내게 말하기를 네가 많은 백성과 나라와 방언과 임금에게

다시 예언하여야 하리라 하더라

요한계시록 10장 1~11절

사도 요한이 책을 뜯어 먹고 있습니다. 천사가 들고 있는 책에는 하나님의 말씀이 적혀있습니다. 사도 요한이 하나님의 말씀을 듣고 주신 책을 먹고 있는 동안에도 교회는 위험에 처해 있습니다. 교회와 성도들이 처한 위험한 상황이 그림 왼쪽 아래에 그려져 있습니다. 바다 위에 백조처럼 생긴 새 두 마리가 떠 있고, 가까이에 용이 소리를 죽이고 새를 향해 헤엄쳐 오고 있습니다. 바다는 성경에서 흑암과 혼돈을 상징합니다.(창1:2) 또 유대인 입장에서 볼 때 바다는 악이 출몰하는 곳이었습니다. 블레셋이 해양 민족이었고,(신2:23) 다니엘의 예언에 등장하는 안티오쿠스 에피파네스(Antiochus Epiphanes) 같은 악한 왕들도 바다를 건너온 세력이었고,(단11:30~31) 로마 역시 바다에서 압박해 들어온 거대 악이었습니다. 백조를 삼키기 위해 해안으로 접근해 오는 용이 바로 로마 제국을 상징합니다.

용이 백조를 삼키려 하는데, 사도 요한은 책을 삼키고 있습니다. 무력하기 짝이 없는 모습입니다. 백조를 구하려면 무엇이든 해야 할 것 같은데, 사실 사도 요한이 할 수 있는 게 없습니다. 교회 성도들이 로마 제국에 의해 계속 희

생당하고 있는데, 교회를 세운 지도자 사도 요한은 현실적인 보호 수단을 갖고 있지 않습니다. 거룩하기 위해 칼 든 악에 저항하는 것이 마땅하지만, 악을 향하여 칼을 겨눌 순 없기 때문입니다. 교회는 저항할 수 있지만 공격하진 못합니다. 겨우 한다는 게, 책을 삼키는 것입니다.

책을 삼키는 것은 하나님의 말씀을 삼키는 것입니다. 하나님의 말씀을 전하기 위해 '힘 센 천사가 구름을 입고 하늘에서 내려'왔습니다. '그 머리 위에 무지개가 있고 그 얼굴은 해 같고 그 발은 불기둥 같으며 그 오른발은 바다를 밟고 왼발은 땅을 밟고' 서 있었습니다. 천사는 우레와 같은 큰 소리로 하나님의 말씀을 전하고 있고, 사도 요한은 천사가 전하는 하나님의 말씀을 듣고 있습니다. 심판에 관한 말씀입니다. 천사가 하나님을 향하여 오른손을 들고 맹세하기를 심판은 속히 닥칠 것이라 맹세하며 말합니다. 천사의 손에 들려있는 책엔 지금 우레와 같이 말씀하시는 하나님의 말씀이 적혀있을 것입니다. 천사가 책을 건네며 말합니다. "갖다 먹어버리라 네 배에는 쓰나 네 입에는 꿀같이 달리라" 요한이 천사가 시키는 내로 책(누루마리)을 먹었더니 과연 천사의 말대로 입에는 꿀같이 달지만 배에는 썼습니다.

책이 입에는 달고 배에서는 쓴 이유는 심판에 관한 말씀이기 때문입니다. 요한계시록은 심판에 관한 예언입니다. 심판이라는 말이 주는 느낌은 분명 두려움을 동반합니다. 심판이 닥칠 때 모든 사람의 마음 속엔 두려움이 솟을 겁니다. 그런데 심판을 기다리는 사람도 있습니다. 지금 상황과 현실이 너무 힘든 사람들은 모종의 극단적인 변화가 일어나길 바랍니다. 이를테면 전쟁 중 끌려간 노예들의 마음이 그렇습니다. 군인들의 성노예가 된 여성들, 적국에 징용으로 끌려가 감시 속에 일해야 하는 사람들에게 소망이 있다면, 뭔가 극적인 변화가 생기는 것입니다. 전쟁을 일으킨 적국이 패망하는 것입니다. 적국이 심

판을 받는 것만이, 전쟁 노예의 유일한 소망입니다.

심판은 처한 자리에 따라 다르게 경험됩니다. 1945년 8월 15일이 일본 제국에겐 심판이었지만 식민지 조선 사람들에겐 해방이었던 것처럼, 심판과 해방은 한 가지 사건에 대한 서로 다른 경험입니다. 요한계시록에 예언된 심판에 관한 이야기는 로마 제국 황제에게 박해받는 그리스도인들에겐 절실한 소망이었습니다.

그래서 사도 요한이 들은 심판에 관한 말씀은 실로 달기도 하고 쓰기도 합니다. 심판에 관한 말씀을 먹으면 입 속에 들어올 때 달지만, 배 속으로 들어가면 씁니다. 심판은 의인에겐 달고 악인에겐 쓴 것입니다. 요한의 배 속에서 썼다는 것은 무슨 뜻일까요? 사도 요한은 그리스도인으로서 박해받는 입장이라 심판에 관한 말씀이 달기만 해야 할 텐데, 왜 그것이 배 속에선 쓰게 되었을까요? 제국을 향한 심판이 실현되기까지, 그리스도인들이 겪어야하는 고통도 크기 때문입니다. 박해받는 교회와 사도 요한에게 심판에 관한 말씀은 분명 입에 단 것이지만, 심판이 임하기까지 겪어야하는 고난이 남아 있어 배 속에선 씁니다.

바울이 말한 것처럼, 은혜와 함께 고난이 있습니다.

황제를 두려워하지 말라

하늘에 전쟁이 있으니 미가엘과 그의 사자들이 용과 더불어 싸울새

용과 그의 사자들도 싸우나

이기지 못하여 다시 하늘에서 그들이 있을 곳을 얻지 못한지라

큰 용이 내쫓기니 옛 뱀 곧 마귀라고도 하고 사탄이라고도 하며

온 천하를 꾀는 자라 그가 땅으로 내쫓기니 그의 사자들도 그와 함께 내쫓기니라

내가 또 들으니 하늘에 큰 음성이 있어 이르되

이제 우리 하나님의 구원과 능력과 나라와

또 그의 그리스도의 권세가 나타났으니 우리 형제들을 참소하던 자

곧 우리 하나님 앞에서 밤낮 참소하던 자가 쫓겨났고

또 우리 형제들이 어린 양의 피와 자기들이 증언하는 말씀으로써

그를 이겼으니 그들은 죽기까지 자기들의 생명을 아끼지 아니하였도다

그러므로 하늘과 그 가운데에 거하는 자들은 즐거워하라

그러나 땅과 바다는 화 있을진저

이는 마귀가 자기의 때가 얼마 남지 않은 줄을 알므로

크게 분내어 너희에게 내려갔음이라 하더라

요한계시록 12장 7~12절

로마 제국은 예수님께서 선언하신 천국을 받아들일 수 없었습니다. 작은 것
이 큰 것을 품을 수 없듯, 제국은 천국을 품을 수 없습니다. 로마 제국이 아무

리 크다 해도 지구별만도 못한데, 어떻게 천국을 품을 수 있겠습니까.

제국의 통치자에게 천국을 선포하는 예수님은 눈엣가시였고, 십자가에서 죽은 예수님이 부활했다고 믿는 그리스도인들은 목에 걸린 가시였습니다. 예수는 제국의 변방 팔레스타인에서 활동했기 때문에 저만치 서있는 위협이었지만, 예수의 제자가 된 그리스도인들은 제국의 심장 로마에서도 십자가에서 죽은 예수가 그리스도라고 말하기를 주저하지 않았습니다.

권력을 쥐고 있는 황제 입장에서 천국은 받아들일 수 없는 개념입니다. 로마 제국 너머에 더 좋은 세상이 있다고 말하는 건 대단히 위험한 발상이었고, 로마 제국이 이미 평화를 구축했는데 천국의 평화가 그리스도와 함께 임한다는 것은 역모를 꾀하는 것과 다를 바 없다고 판단했습니다.

그래서 통치자들이 제국을 유지하자면 천국을 말하는 그리스도인들을 방치할 수 없었습니다. 제국의 통치자들은 그리스도인에게 배교를 강요했고, 배교하지 않은 그리스도인들에겐 오직 순교의 기회만 있었습니다.

'의에 주리고 목마른 자들'이 자칫 죽음을 맞이하는 것은 오래도록 반복되는 역사입니다. 아니 역사 이전에 악인이 의인을 죽이는 사건은 있었습니다. 아벨을 죽이고 처음 도시국가를 세운 가인 이래, 도시와 국가를 세우고 나아가 제국을 세운 왕들은 피를 흘려야만 통치가 가능한 사람들이었습니다. '뱀 리워야단(Leviathan)'과 '바다에 있는 용'같은 상상의 짐승은 가인을 비롯한 악한 통치자들을 상징합니다.(사27:1)

요한이 환상 중에 본 용은 그리스도인들을 박해하는 제국의 통치자를 상징

하고, 특히 '도미티아누스 황제'를 지칭하는 것입니다. 도미티아누스 황제는 네로 황제에 버금갈만큼 그리스도인들을 박해한 것으로 악명 높았습니다. 도미티아누스 황제가 도나우 강 국경에서 다키아인들과 전쟁을 치르고 있을 때 게르마니아의 총독 안토니우수 사두르니우스가 반란을 일으켰고, 반란을 제압하기 위해서는 군대를 돌릴 수밖에 없어서 도미티아누스 황제는 다키아와 다급하게 불리한 평화협정을 맺어야했습니다. 국경을 유지하기 위해 전쟁을 수행하던 중 반란을 경험하면서, 도미티아누스 황제는 반란에 대한 강박증을 갖게 되었습니다. '황제 숭배'를 요구했고, '방문자들에게 자신의 발에 키스를 하도록' 강요했습니다. 황제 숭배를 비판하는 철학자들을 추방하기도 했습니다.

이럴진대, 그리스도 사상을 선포하는 기독교인들은 설 자리가 없었습니다. '그리스도'가 구원자요 메시아라는 뜻인데, 그리스도를 선포한다는 것은 황제의 권력보다 우월한 어떤 존재가 있음을 알리는 것이었기 때문입니다. 기독교인들은 황제를 숭배할 수 없었고, 황제는 자신을 숭배하는 않는 기독교인을 신민으로 받아들일 수 없었습니다. 도미티아누슨 '자신의 신성을 부인한다는 이유로 기독교인들을 참수시켰'습니다.[1]

당시 그리스도인들은 황제가 두려웠고, 그 두려움이 짙어지면서 강한 의문이 생겼습니다. 이 세상의 통치자가 과연 하나님인가? 보이지 않는 하나님께서 로마 제국을 다스리시는 게 맞는가? 하나님이 살아 계시다면 왜 저 악한 도미티아누스 황제를 제압하지 않는가?

황제에 대한 극심한 두려움에 믿음은 약해질 수밖에 없고, 약해지는 믿음에 반비례해서 의문은 증폭되고 있을 때에, 요한은 환상을 보았습니다.

1) 인드로 몬타넬리(김정하 옮김), 『로마 제국사』, 1998, 324쪽

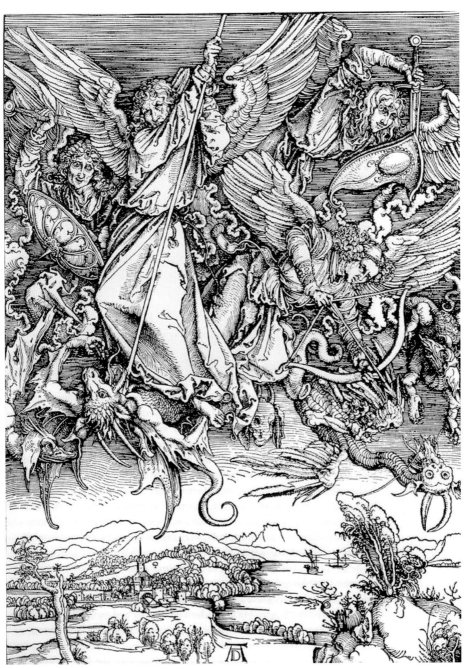

뒤러, 〈악의 용과 싸우는 성 미가엘〉, 1497, 40*28

하늘에 전쟁이 있으니 미가엘과 그의 사자들이 용과 더불어 싸울새 용과 그의 사자들도 싸우나 이기지 못하여 다시 하늘에서 그들이 있을 곳을 얻지 못한지라 「큰 용」이 내쫓기니 「옛 뱀」 곧 「마귀」라고도 하고 「사탄」이라고도 하며 「온 천하를 꾀는 자」라 그가 땅으로 내쫓기니 그의 사자들도 그와 함께 내쫓기니라 (계12:7~9)

미가엘 천사가 다른 천사들과 함께 '온 천하를 꾀는 자'인 '큰 용'을 제압했고, 하늘에서 미가엘에게 패한 큰 용이 땅으로 내쫓겼다는 것입니다. 땅에서 황제나 왕 노릇하며 '온 천하를 꾀는 자'들은 이미 하늘에서 미가엘에게 패한 '마귀'요, '사탄'이라는 겁니다. 로마 황제의 권세가 하늘 높은 줄 모르고 등등하나, 하나님께서 이미 제압했다는 것입니다.

용의 머리를 창으로 찌르는 미가엘 천사의 시선이 창끝에 있지 않습니다. 용의 급소를 정확하게 찌르려면 창끝이 급소를 정확히 겨누도록 용의 머리를 응시해야 하건만, 미가엘 천사의 시선은 그림 너머를 보고 있습니다. 뒤러는 미가엘 천사의 시선을 통해 그림 너머 하늘에도 득시글대는 용들을 그린 것입니다. 제압해야 할 용이 너무 많아서, 미가엘 천사는 지금 찌르고 있는 용을 쳐다 볼 겨를이 없습니다. 공중에서 벌어지는 미가엘 천사의 싸움은 처절하도록 치열한데, 하늘 아래 마을은 평온하기 그지없습니다. '공중의 권세 잡은 자' 로마 황제가 행사하는 잔인한 권력은 여전하지만, 땅에 세워진 천국의 평화는 흔들리지 않습니다.

그러므로 그리스도인들은 로마 황제를 두려워할 필요가 없습니다. 참수를 당한다 해도 두려워할 필요가 없습니다. 로마 황제가 육신을 죽일 순 있어도 영혼을 죽일 순 없기 때문입니다.

몸은 죽여도 영혼은 능히 죽이지 못하는 자들을 두려워하지 말고 오직 몸과 영혼을 능히 지옥에 멸하실 수 있는 이를 두려워하라 (마10:28)

하늘에서 이미 미가엘 천사에게 제압당한 '용'이라면 그 권세가 아무리 높아도 하늘에 닿을 순 없는데, 그리스도인은 '하늘에 계시는 아버지'를 믿으니 '옛 뱀'따위를 두려워할 필요가 없습니다.

이 첫째 부활에 참여하는 자들은 복이 있고 거룩하도다 「둘째 사망」이 그들을 다스리는 권세가 없고 도리어 그들이 하나님과 그리스도의 제사장이 되어 천 년 동안 그리스도와 더불어 왕 노릇 하리라 (계20:6)

황제의 횡포에 시달리는 그리스도인들에게 인생은 죽음으로 끝나는 게 아니라고 말합니다. 로마 황제에게 죽임 당한다 해도 둘째 사망을 받지 않고 영생을 누린다는 것입니다.

요한이 이렇게 말할 수 있었던 건, 환상을 보았기 때문만은 아닙니다. 요한은 에베소에서 체포되어 로마로 압송된 적이 있었는데, 그 때에 사실상 죽음을 경험한 적이 있었습니다. 요한은 기름 솥에서 튀겨져 죽을 뻔했습니다. 사실상 죽음을 경험했지만 죽지 않은 요한은 로마 제국과 제국의 황제를 두려워할 필요가 없다는 것을 깨달은 거지요.

포악하고 불의한 세상에서 보이지 않는 하나님을 향한 원망이 커질 때가 있습니다. 절망의 솥에 빠져 죽음에 이를만한 고통을 겪기도 합니다. 절망 중에 고통을 겪고 있는 로마 시대의 교회에게 하나님은 환상을 보여주셨고, 뒤러는 종교개혁 이후 진리를 말하고 지키기 위해 영적인 사투를 벌이는 프로테스탄

트에게 요한이 본 환상을 그려보였습니다. 진리를 알고 진리를 말하고 진리를 실천하면 죽을 것 같지만, 죽지 않습니다.

죽어도 죽지 않습니다.

선악을 넘어서

아담과 그의 아내 두 사람이 벌거벗었으나 부끄러워하지 아니하니라

그런데 뱀은 여호와 하나님이 지으신 들짐승 중에 가장 간교하니라

뱀이 여자에게 물어 이르되

하나님이 참으로 너희에게 동산 모든 나무의 열매를 먹지 말라 하시더냐

여자가 뱀에게 말하되 동산 나무의 열매를 우리가 먹을 수 있으나

동산 중앙에 있는 나무의 열매는 하나님의 말씀에

너희는 먹지도 말고 만지지도 말라 너희가 죽을까 하노라 하셨느니라

뱀이 여자에게 이르되 너희가 결코 죽지 아니하리라

너희가 그것을 먹는 날에는 너희 눈이 밝아져

하나님과 같이 되어 선악을 알 줄 하나님이 아심이니라

여자가 그 나무를 본즉 먹음직도 하고 보암직도 하고

지혜롭게 할 만큼 탐스럽기도 한 나무인지라

여자가 그 열매를 따먹고 자기와 함께 있는 남편에게도 주매 그도 먹은지라

이에 그들의 눈이 밝아져 자기들이 벗은 줄을 알고

무화과나무 잎을 엮어 치마로 삼았더라

창세기 2장 25절~3장 7절

쥐와 고양이가 마주 보고 있습니다. 고양이는 조는지 이빨도 드러내지 않고 발톱도 세우지 않습니다. 엘크 사슴과 암소와 토끼와 앵무새와 사람이 두려움

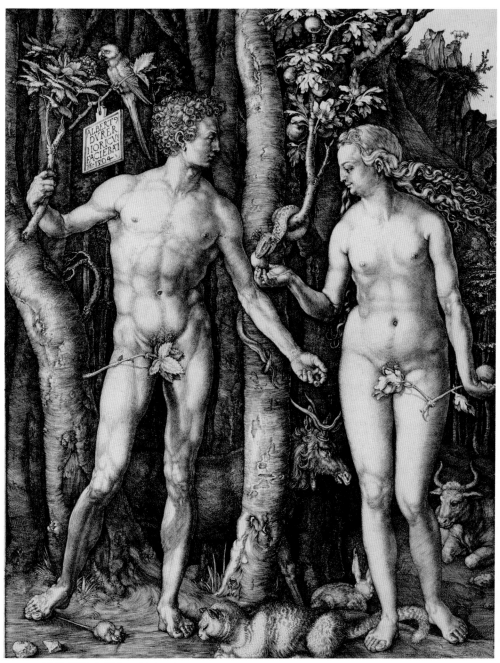

뒤러, 〈아담과 이브〉, 1504, 25*19

도 거리낌도 없이 함께 있습니다. 에덴의 정경입니다.

뱀의 머리 위에 공작의 깃털 같은 관이 씌워져있습니다. 고대 세계에서 뱀은 혐오스런 짐승이 아니었습니다. 지혜를 상징하는 영물이었습니다. 과연 뱀의 말이 지혜의 말씀 같습니다.

너희가 그것을 먹는 날에는 너희 눈이 밝아져 하나님과 같이 되어 선악을 알 줄 하나님이 아심이니라 (창3:5)

뱀의 말은 거짓이 아니었습니다. 그것, 즉 '동산 중앙에 있는 나무의 열매'을 먹으니 과연 눈이 밝아졌습니다. 선과 악을 구별하게 되었습니다. 선과 악을 구별하게 되니 내게 있는 악이 부끄러웠고 상대에게 있는 악은 미웠습니다. 부끄러워서 감춰야했고 미워서 보지 말아야 했습니다. 뱀의 말대로 선악을 구별하게 된 건 사실인데, 선과 악이라는 게 진짜 존재하긴 하는 걸까요? 아담과 하와가 부끄러워 가린 게 '악'일까요?

하나님께서 빛을 지으시고(창1:4), 바다에서 땅을 구별하시고(창1:10), 풀과 채소와 나무를 만드시고(창1:12), 낮과 밤을 나뉘게 하시고(창1:18), 새와 짐승을 지으시고(창1:21), 짐승과 가축과 기는 짐승을 분류하시고(창1:25), 사람을 지으신 후 창조하신 모든 것(창1:31)을 보시면서 보시기에 좋았다 하셨습니다. 좋다 하심은 선하다 하심입니다. 선한 것에 대한 하나님의 감정, 선한 것에 대한 하나님의 판단이 좋았다는 것입니다. 세상은 선합니다. 하나님께서 지으신 모든 것이 선합니다. 본디 악은 없는 것입니다. 하나님께서 악을 창조하실 리 없지요. 악은 존재하지 않습니다. 하나님께서 창조하신 세상에 악이 발붙일 곳은 한 뼘도 없습니다.

그런데 악이 존재하는 것 같습니다. 존재하지 않는데 존재하는 것처럼 느껴집니다. 그것이 '악'입니다. 존재하지 않는데 존재하는 것처럼 느껴지는 것이 악입니다. 사람은 선과 악을 구별하려고 합니다. 세상의 모든 것은 선한데, 사람은 세상을 선과 악으로, 흑과 백으로, 좌와 우로, 위와 아래로 구별합니다. 흑과 백이, 좌와 우가, 위와 아래가 서로 선이라 여기고, 다른 것들을 향하여 대립각을 세우고는 악이라 규정합니다.

이 세상에 선과 악이 있다는 것은 뱀의 거짓말입니다(창3:5). 하나님은 이 세상을 지으시고 보시기에 좋았다, 보시기에 선하다 하셨습니다. 하나님께서는 세상 모든 것을 선하게 보십니다. 그런데 사람이 선악과를 먹은 후 이 세상에 악이 있다고 착각합니다. 아담이 선악과를 먹었다는 것은 하나님께서 만드신 선한 세상을 악하다고 정죄하는 것입니다. 사람이 선악과를 먹었다는 것은 하나님의 창조에 대한 이의제기요, 자신이 선한 피조물인 것을 부인하는 것입니다. 자신뿐만 아니라 하나님께서 선하게 창조하신 다른 사람까지 악하다 편단하는 것이 선악과를 삼킨 자에게 나타나는 부작용입니다.

어거스틴은 '없는 데 있는 것이 악이다'라고 표현합니다. 나를 향한 것이든 다른 사람을 향한 것이든, '정죄'란 존재하지 않는 악을 발견하는 것입니다. 존재하지 않는 악을 볼 줄 아는 능력이 '죄'입니다. 세상을 선하다 하신 하나님의 참말을 버리고, 세상에 선과 악이 존재한다는 뱀의 거짓말을 들은 것이 '죄'의 시작입니다.

회개한다는 것은 뱀의 거짓말이 아니라 하나님의 참 말씀으로 돌아서는 것입니다. 회개한다는 것은 모든 것을 하나님의 선한 피조물로 보는 것입니다. 이레의 모든 하루가 선한 시간이고 이레를 살아가는 모든 자리가 선한 공간인

것을 받아들이는 것입니다. 회개하기 전 뱀의 거짓말을 묵상하는 자는 가수 비처럼 '태양이 싫다'하고 까뮈의 '이방인'처럼 햇빛 때문에 사람을 죽일 수 있습니다. 우리 목에 걸려있는 선악과(Adam's Apple)는 치명적입니다. 태양이 싫어 햇빛 때문에 사람을 죽일 수도 있습니다. 선악과를 뱉어내세요.

"하나님께서 지으신 모든 것이 선하매 감사함으로 받으면 버릴 것이 없나니 하나님의 말씀과 기도로 거룩하여짐이라(딤전4:4~5)" 하나님께서 지으신 모든 것이 선합니다. 선과 악을 나누고, 선과 악을 구별하고, 나를 선이라 생각하고 타인을 악이라 정죄하는, 반대로 나를 악이라 자학하고 선한 상대 앞에 열등감을 느끼는 모든 이유가 목에 걸린 선악과 때문입니다.

"여호와께서 온갖 것을 그 쓰임에 적당하게 지으셨나니 악인도 악한 날에 적당하게 하셨느니라(잠16:4~5)" 악인도 악한 날도 적절한 개념이 아니지만, 선악을 규정하는 사람들의 눈높이에 맞추어 하나님은 악인도 악한 날도 쓸 데가 있다며 우리를 설득하십니다. 예수님은 그래서 악인들에게 칼을 들지 않았습니다. 악인도 악한 날도 뱀의 거짓말에 넘어간 사람들의 규정일 뿐입니다. 예수님께서 말씀하십니다. "하나님이 그 해를 악인과 선인에게 비추시며 비를 의로운 자와 불의한 자에게 내려주심이라(마5:45)." 사람이 보기에 악인이라 해도, 사람이 보기에 불의한 자라 해도 본래는 하나님의 선한 피조물입니다. 이에 이의를 제기하는 사람들 때문에 예수님께서 악인과 불의한 자들을 대신해서 십자가에 죽으신 것입니다. 예수님의 십자가 덕분에 불의하고 악한 나로 인해 신청된 모든 영장은 기각되었습니다.

예수님에겐 칼이 없습니다. 칼을 칼집에 넣어야겠습니다. 혹여 칼집에서 빼낸 칼을 갈고 있다면, 오직 자기 염통을 베기 위한 것이어야 합니다. "나는

날마다 죽노라"(고전15:31)

 그림 오른쪽 상단 절벽 위에 서 있는 염소가 위태합니다. 그런데 아담과 이브는 아직 위태한 시간이 다가오고 있음을 모른 채 태연자약합니다. 악과 구별되는 선이 있다 생각하고, 창조되지 않은 악이 존재한다고 믿는 사람은 더 이상 에덴에서 살지 못합니다. 오래도록 '에덴의 동쪽'으로 쫓겨난 사람들이 딛고 서 있는 세상, 우리네 사는 세상이, 염소가 서 있는 위태한 절벽 같습니다.

악인이 언제까지 개가를 부르리이까

선지자 예레미야가 선지자 하나냐에게 이르되

하나냐여 들으라 여호와께서 너를 보내지 아니하셨거늘

네가 이 백성에게 거짓을 믿게 하는도다

예레미야 28장 15절

부끄러운 시절입니다. 특히 교회의 목사에게 부끄러운 시절입니다. 교권 세습, 헌금 횡령, 성범죄 등 목사들의 비윤리적인 모습에 사람들은 실망합니다. 성경은 교회를 예수님의 몸이라 하는데, 오늘 예수님의 몸인 교회는 옛날 암몬 사람에게 잡혀 '의복의 중동볼기까지' 잘린 채 돌아온 다윗의 신하들 같습니다.(삼하10:4) 차마 부끄러워 우리가 교회라고 드러내기가 부끄럽고, 내가 목사라고 당당하게 말하기 난처한 시절입니다.

꼭 오늘의 교회와 우리 시대의 목사만 부끄러웠던 건 아닙니다. 사실이지 역사 속 교회는 부끄럽지 않을 때가 없었습니다. 건강한 교회가 있었는가 하면 타락한 교회가 있었고, 존경받는 사제가 있었는가 하면 우습게 여겨지는 사제도 있었습니다. 사막에서 기도하며 가진 것을 죄 나눠주는 가난한 수도사들이 있었는가하면, 돈으로 주교가 된 사제는 빚을 갚기 위해 면죄부를 팔기도 했습니다. 참되고자 하는 자들과 거짓이어도 부끄러워하지 않는 사람들이 뒤섞여 살아왔습니다. 역사는 늘 그랬습니다.

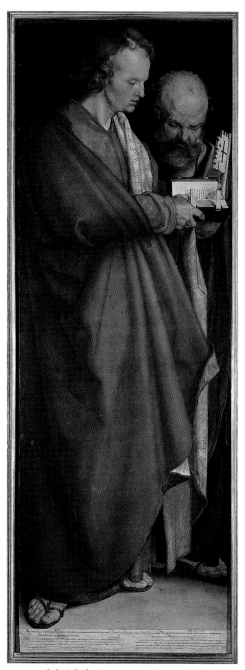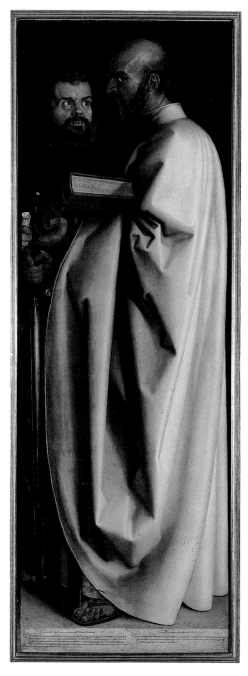

뒤러, 〈네 사도〉, 1526, 215*76

늘 요지경인 역사를 순정케 하고자 일어났던 사람들이 있습니다. 뒤러가 살던 때엔 루터(Martin Luther;1483~1546)가 종교개혁의 깃발을 들었고, 유아세례를 거부하는 재세례파(Anabaptist)들이 봉기했습니다. 루터와 재세례파가 선한 의도를 갖고 일어났습니다만, 개혁의 흐름을 타고 혼란케 하려는 사람과 무리도 있었습니다. 성경은 이런 사람들을 '거짓 선지자'라 합니다.

거짓 선지자들 때문에 개혁의 움직임이 일어나기도 하고 개혁의 틈새에서 거짓 선지자들이 기회를 엿보기도 합니다. 이러하든 저러하든 민초들은 개혁가들과 거짓 선지자들을 분별하기 어렵습니다. 개혁가들과 거짓 선지자들 사이에서 갈피를 못 잡는 민초들을 위해 뒤러는 〈네 사도〉를 그렸습니다.

뒤러가 사도들 중에 선택한 네 명은 요한과 베드로, 바울과 마가였습니다. 그중 요한과 바울을 크고 또렷하게 그렸습니다. 루터를 향한 뒤러의 기대감이 반영되었지 싶습니다. 요한복음과 바울서신들이야말로 루터가 제시했던 '오직 믿음'이라는 기치를 가장 선명하게 드러내는 신약성경이기 때문입니다. 또 1대 교황 베드로를 요한 뒤에 세워 현 교황을 중심으로 한 로마 카톨릭 교회에 은근한 도전장을 던지려는 의도도 엿보입니다.

왼쪽에 붉은 망토를 입고 있는 이가 요한입니다. 요한은 루터판 성경을 펴들고 요한복음 1장을 눈으로 읽고 있습니다. 그 옆에 베드로는 열쇠를 들고 요한이 들고 서 있는 성경을 들여다보고 있습니다. 초록빛 도는 흰색 망토를 입고 날카로운 눈매로 경계하듯 관람자를 곁눈질하는 이는 바울입니다. 바울은 자신을 상징하는 긴 칼을 오른손에 잡고 왼손에는 덮여진 성경을 들고 긴장한 표정으로 서 있습니다. 말씀이 검과 같은 것이라고 두 손으로 말해주는 듯합니다. 선교 여행 중 구브로 섬(키프로스 Cyprus)에서 바울 일행을 떠났던 마가는

오른손에 두루마리 성경을 들고 바울 옆에 서 있습니다.

요한과 베드로는 성경을 함께 보고 있는데, 바울과 마가는 성경을 덮은 채서로 다른 곳을 보고 있습니다. 파노프스키(Erwin Panofsky, 1892~1968)는네 사도가 네 가지 서로 다른 체질을 표현한다고 해석했습니다. 요한은 다혈질(sanguine temperament), 베드로는 점액질(phlegmatic), 바울은 우울질(melancholic), 마가는 담즙질(choleric)이라 구분했습니다. 다혈질인 요한은젊고 활력 있고, 베드로는 소심하고 유약한 점액질이라 서로 보완되는 성격이어선지 같은 방향을 보는 게 어렵지 않습니다. 반면에 우울질 바울은 지나치게이성적이요 담즙질 마가는 열정이 제어되지 않는 성정이라 함께 일할 때 충돌하기 쉬워선지 서로 시선의 방향이 일치하지 않습니다.

그래서였을까요. 바울과 마가는 선교 동역자였는데, 선교 도중에 마가가바울을 떠나버린 적이 있습니다.(행13:13) 중도에 이탈한 마가를 다시 받아들일 것인가의 문제로 바울과 바나바는 다투었고, 결국 바울은 바나바와 결별하게 됩니다. "바나바는 마가라 하는 요한도 데리고 가고자 하나 바울은 밤빌리아에서 자기들을 떠나 함께 일하러 가지 아니한 자를 데리고 가는 것이 옳지않다 하여 서로 심히 다투어 피차 갈라서니"(행15:38~39)

그림 속 바울과 마가의 시선이 한 방향을 보는 건 아니지만, 바울과 마가가끝까지 화해하지 못한 건 아닙니다. 바울은 감옥에 갇혀 순교가 가까이 왔음을알았을 때에 디모데에게 쓴 편지에서 마가를 보고 싶어 했습니다. "네가 올 때에 마가를 데리고 오라 그가 나의 일에 유익하니라"(딤후4:11)

네 사도들의 성격과 체질이 제각각입니다. 서로의 다름을 사랑하기도 하지

만, 다른 성격과 체질을 극복하지 못하고 반목(反目)하기도 합니다. 제 아무리 사도라도 자기 한계를 극복하긴 어렵습니다. 사도일지라도 보통 사람들입니다. "우리도 여러분과 같은 성정을 가진 사람이라"(행14:15)

그래서입니다. 바울이 사도된 것은 은혜라 고백합니다. "내가 나 된 것은 하나님의 은혜로 된 것이니 내게 주신 그의 은혜가 헛되지 아니하여 내가 모든 사도보다 더 많이 수고하였으나 내가 한 것이 아니요 오직 나와 함께 하신 하나님의 은혜로라"(고전15:10) 사도는 은혜를 자랑합니다. 사도는 자기에게 필요한 은혜가 다른 사도들에게도 필요한 줄 압니다. 성격이 다르면 연합하고, 연합하지 못해도 용납합니다.

그러나 거짓 선지자들은 은혜가 아니라 욕망을 따르고, 자신만의 교리를 다른 사람들에게도 강제합니다. 거짓 선지자들은 진리의 일면인 교리를 진리의 전체라고 주장합니다. 진리의 일면인 교리를 진리의 전체라고 주장하는 순간 교리는 교설에 지나지 않습니다. 교회 안에 교주나 교종이 있어 특정 사람에 의해 진리가 독점적으로 생산된다면, 그것은 교리가 아니라 교설입니다. 소위 정통교회라도 특정 교리를 진리의 전체라고 확신하고 선포한다면 그 또한 거짓 선지자의 교설이 되기 십상입니다.

교회 안에도 거짓 선지자가 있고, 교회 밖에도 거짓 선지자가 있습니다. 뒤러는 이런 행태를 관찰하며 거짓 선지자들을 경계하기 위해 네 사도를 그리고 각 사도 아래에 성경 구절을 옮겨 적었습니다. 성경 구절은 '노이도르페르(Neudorfer)'라는 사람이 썼다고 합니다.

빨간 망토를 두른 요한은 예수께서 육체로 오셨던 것을 인정하지 않는 '거

짓 선지자'에 대해 말합니다.

사랑하는 자들아 영을 다 믿지 말고 오직 영들이 하나님께 속하였나 분별하라 많은 「거짓 선지자」가 세상에 나왔음이라 이로써 너희가 하나님의 영을 알지니 곧 예수 그리스도께서 육체로 오신 것을 시인하는 영마다 하나님께 속한 것이요 (요일4:1~2)

'천국의 열쇠'를 들고 있는 베드로는 '거짓 선지자들'을 호색한이라 표현합니다. 교회 안에 이단의 교리를 끌어들여 진리의 교리와 교배시키려는 사람들이라는 뜻이겠지요.

백성 가운데 또한 「거짓 선지자들」이 일어났었나니 이와 같이 너희 중에도 거짓 선생들이 있으리라 그들은 멸망하게 할 이단을 가만히 끌어들여 자기들을 사신 주를 부인하고 임박한 멸망을 스스로 취하는 자들이라 여럿이 그들의 호색하는 것을 따르리니 이로 말미암아 진리의 도가 비방을 받을 것이요 (벧전2:1~2)

흰 망토를 입은 바울은 이기적이요 비윤리적인 '사람들'에 대해 언급합니다.

너는 이것을 알라 말세에 고통하는 때가 이르러 「사람들」이 자기를 사랑하며 돈을 사랑하며 자랑하며 교만하며 비방하며 부모를 거역하며 감사하지 아니하며 거룩하지 아니하며 무정하며 원통함을 풀지 아니하며 모함하며 절제하지 못하며 사나우며 선한 것을 좋아하지 아니하며 (딤후3:1~3)

마가는 교회 내에 '서기관들'로 대표되는 종교지도자들을 꼬집습니다.

예수께서 가르치실 때에 이르시되 긴 옷을 입고 다니는 것과 시장에서 문안 받는 것과 회당

의 높은 자리와 잔치의 윗자리를 원하는 「서기관들」을 삼가라 그들은 과부의 가산을 삼키며 외식으로 길게 기도하는 자니 그 받는 판결이 더욱 중하리라 하시니라 (막12:38~40)

거짓 선지자들의 요설은 지천에 가득 피었는데, 옛 사도들이 설교했던 진리는 소나무 아래 송이처럼 희귀합니다. 헤롯 정권과 로마 제국의 그늘에 주저 않지 않고, '저 높은 곳을 향하여 날마다 나아' 가자던 사도들의 울부짖음은 무시당하고, 정권과 결탁하고 자본에 길들여진 거짓 선지자들의 짖어대는 소리가 예배당 천장에 닿습니다. 거짓 선지자의 교설에 화답하는 뜨거운 아멘 소리에 높다란 예배당 천장이 쏟아져 내리고, '돌 하나도 돌 위에 남지 않고'(눅21:6) 무너지고 나면 무너진 벽돌 틈에서 발견된 성경이 모퉁잇돌 되어 다시 교회를 세울 것입니다.(왕하22:8)

거짓 선지자들을 향한 심판은 있을 것이나 하나님의 심판은 재건을 위함입니다. 심판은 재건의 조건입니다.

여호와여 악인이 언제까지, 악인이 언제까지 개가를 부르리이까 (시94:3)

전신 갑주를 입고

마귀의 간계를 능히 대적하기 위하여 하나님의 전신 갑주를 입으라

우리의 씨름은 혈과 육을 상대하는 것이 아니요

통치자들과 권세들과 이 어둠의 세상 주관자들과

하늘에 있는 악의 영들을 상대함이라

그러므로 하나님의 전신 갑주를 취하라

이는 악한 날에 너희가 능히 대적하고 모든 일을 행한 후에 서기 위함이라

그런즉 서서 진리로 너희 허리 띠를 띠고 의의 호심경을 붙이고

평안의 복음이 준비한 것으로 신을 신고

모든 것 위에 믿음의 방패를 가지고

이로써 능히 악한 자의 모든 불화살을 소멸하고

구원의 투구와 성령의 검 곧 하나님의 말씀을 가지라

에베소서 6장 11~17절

독일의 숲은 '검은 숲(Schwarz Wald)'이라 불립니다. 나무가 너무 빽빽해서 낮에도 어둡기 때문이지요. 뒤러가 살던 당시 독일의 시대 상황도 그랬습니다. 검은 숲같이 낮에도 캄캄해서 숲을 관통하노라면 언제 어디에서 칼이 목을 겨눌지, 활이 등에 박힐지 알 수 없었습니다. 루터가 교황을 적그리스도라 규정했고, 뒤러가 활동하는 뉘른베르크는 교황 세력이 강한 지역들에 포위되어 있었습니다. 루터가 암살당했다는 소문이 돌기도 했었고, 뒤러는 이 소문에 대하여 일기장에 쓰기도 했다고 합니다.

뒤러, 〈기사, 죽음, 그리고 악마〉, 1513, 24.6*18.9

교황을 중심으로 한 '통치자들과 권세들'이 검은 숲같이 독일 하늘을 덮고 있었습니다.(엡6:12) 말을 탄 기사가 숲으로 들어가고 있습니다. 배경으로 보이는 제법 견고해 보이는 성채가 기사가 살던 곳일 겁니다. 기사는 대낮에도 빛이 들지 잘 들지 않는 숲으로 들어가고 있습니다.

기사 옆에 흉측한 얼굴의 악마가 모래시계를 들어 보이며 기사에게 말을 거네요. 모래시계는 유한한 시간을 의미하여 죽음을 상징합니다. 숲으로 들어가면 생명이 다할 것이라고 위협하는 모양새입니다. 빛이 들지 않는 공간으로 들어가는 사람이 죽음을 상징하는 모래시계를 보는 것은 섬뜩한 흉조가 아닐 수 없습니다. 그럼에도 기사는 고개를 돌리지 않고 시선을 고정한 채 숲으로 갑니다.

뒤에 기사를 따르는 개 한 마리가 말과 걸음을 맞추기 위해 달려가고 있습니다. 달리는 개 앞에 도마뱀이 기어갔고, 평소 같았으면 도마뱀은 개에게 좋은 장난감이었겠지만, 기사를 따르는 개도 달리기를 멈추지 않습니다. 늘어져 있던 기다란 귀가 뒤로 젖혀져 있습니다.

악마가 탄 말은 땅에 굴러다니는 해골을 보고 고개를 숙여 보지만, 기사가 탄 말은 꼿꼿한 자세를 무너뜨리지 않고 기사가 보는 방향을 보고 있습니다. 기사를 따르는 개도, 기사를 태운 말도, 기사도 모두 흔들림 없이 검은 숲을 향해 길을 가고 있습니다. 뒤러는 이 그림의 제목을 〈기사, 죽음, 악마〉라 붙였습니다만, 제목을 〈기사, 말, 개〉라 하면 그림의 내용이 더 선명하게 이해되지 않을까요.

가다가 죽을 성 싶어도 가야할 길이 있습니다. 아무도 가지 않아도 혼자서라도 가야 할 길이 있습니다. 기사는 그 길을 가고 있습니다. 파노프스키는 이

그림을 해석하며 성경 구절을 덧붙입니다.

"끝으로 너희가 주 안에서와 그 힘의 능력으로 강건하여지고 마귀의 간계를 능히 대적하기 위하여 하나님의 전신 갑주를 입으라 우리의 씨름은 혈과 육을 상대하는 것이 아니요 통치자들과 권세들과 이 어둠의 세상 주관자들과 하늘에 있는 악의 영들을 상대함이라 그러므로 하나님의 전신 갑주를 취하라 이는 악한 날에 너희가 능히 대적하고 모든 일을 행한 후에 서기 위함이라 그런즉 서서 진리로 너희 허리띠를 띠고 의의 호심경을 붙이고 평안의 복음이 준비한 것으로 신을 신고 모든 것 위에 믿음의 방패를 가지고 이로써 능히 악한 자의 모든 불화살을 소멸하고 구원의 투구와 성령의 검 곧 하나님의 말씀을 가지라"(엡6:10~17)

길을 가다가 바닥에 뒹굴고 있는 해골이 될 수 있지만 가야합니다. '통치자들과 권세들과 이 어둠의 세상 주관자들과 하늘에 있는 악의 영들을 상대'하는 길이라면, 중도에 죽을 수도 있습니다. 악마가 들어 보이는 모래시계는 저주하는 행위라기보다 지극히 이성적인 기사의 자기 목소리일 수 있습니다.

그래서입니다. '전신 갑주'를 입어야 합니다. 진리의 허리띠, 정의의 호심경, 평안의 신발, 믿음의 방패, 구원의 투구, 성령의 검으로 완전 무장을 하고 길을 가는 겁니다. 길바닥을 뒹구는 해골이 된다 해도, 그 죽음의 시간이 목전에 있다 해도 기사는 가야할 길을 가고 있습니다.

그리스도로 옷 입다

누구든지 그리스도와 합하기 위하여 세례를 받은 자는

그리스도로 옷 입었느니라

갈라디아서 3장 27절

로이허르 판 데르 베이던, 〈브라크 제단화〉, c.1450

예수님은 어떻게 생기셨을까요. 옛날 갈릴리 땅에서 활동하시던 모습을 정확하게 고증할 순 없어서 패널 속 예수님이 역사적 예수의 정확한 모습은 아니겠지만, 베이던(Rogier van der Weyden;1400~1464)은 이렇게 그렸습니다. 베이던과 당대 사람들이 암묵적으로 합의한 예수님의 모습이라 하겠습니다.

베이던이 그린 브라크 제단화 가운데 패널을 보면, 검은 곱슬머리의 예수 그리스도께서 오른손을 가슴께에 올리고 있습니다. 콧수염과 턱수염을 기르셨고 어깨까지 머리를 길렀습니다.

뒤러는 최초로 자화상을 그린 화가였습니다. 그림을 배우던 소년 시절을 자화상에 담기도 했고, 혼담이 오고 가던 처자에게 자신을 소개하기 위해 자화상을 그리기도 했습니다. 소년 뒤러와 남자 뒤러를 그릴 때엔 실상에 근접하게 그리려했겠지요.

그런데 뒤러는 자기 자신을 과장하여 그리기도 했습니다. 뒤러는 자신의 자화상을 그리면서 마치 그리스도의 초상화처럼 그렸습니다. 언뜻 보면 신성 모독이 아닐까 생각될 정도로 뒤러는 과감하게 자신과 그리스도를 일치시킵니다. 베이던의 그림을 통해 알 수 있듯, 뒤러의 초상화를 보면서 그리스도를 떠올리게 됩니다. 뒤러의 머리카락은 밝은 금발에 가까운데, 그리스도의 머리 색깔에 맞추어 진갈색으로 표현했고, 가슴 복판에 오른손을 올려놓아 그리스도의 상징을 살려 자화상을 그렸습니다. 다만 손가락의 모양을 다르게 표현함으로 그리스도와 자신을 구별합니다. 세례 교인이었을 뒤러는 세례 교인의 위상을 제대로 이해하고 있는 겁니다.

세례 받은 신자로서 그리스도와 자신을 맞보기 하는 것은 불경한 것이라 여

뒤러, 〈모피코트를 입은 자화상〉, 1500, 바이에른 주립미술관, 67.1*48.9

겨질 수도 있습니다. 미술사학자 어윈 파노프스키(Erwin Panofsky, 1892-1968)는 '이 자화상은 자신의 지고한 이상과 그것에 이르지 못하는 좌절을 동시에 나타내는 예술가의 고백'[1]이라고 해석합니다. 그리스도를 닮고자 하는 이상과 그리스도에 미치지 못하는 좌절을 그렸습니다.

뒤러는 세례를 받았음에도 여전히 속사람은 그리스도에 미치지 못한다는 사실에 좌절했습니다. 그리고 뒤러는 그리스도라는 옷을 입을 사람으로서 '신성한 성품'에 참여하기를 원하는 이상을 여전히 포기하지 않고 있는 것입니다. 좌절과 이상이 길항작용을 일으키며 조금씩 그리스도인으로 완성되어 가겠지요.

뒤러가 품고 있는 그리스도를 닮아가겠다는 이상은 좌절될 것입니다. 물 위를 걸어오신 예수님을 보고 물에 뛰어든 베드로가 물에 빠졌던 것처럼, 사람은 예수님께서 걸으셨던 길을 제대로 걷지 못합니다. 그러나 물에 빠진 베드로를 예수님께서 건져 올리신 것처럼, 하나님께서는 예수의 옷을 입고 좌절한 그리스도인을 다시 일으켜 세우십니다. 하나님은 세례 교인을 보실 때 그가 입고 있는 옷을 보십니다. 그가 입고 있는 그리스도의 옷을 보시고, 마치 사람을 그리스도로 받아주십니다. 물에 빠져도 다시 건져지고, 물에 빠져도 다시 구원받으며, 그리스도인은 마침내 물 위를 걸을 수 있는 신공을 갖게 됩니다. 이것이 은혜입니다. '혼돈과 공허와 흑암'으로 버무려진 창조 이전의 수면 위라도 걷게 됩니다. 좌절하나 좌절하는 자리가 끝이 아닙니다. 좌절하는 자리는 다시 일으켜 세워지는 자리입니다. 좌절하는 지점과 구원받는 지점은 일치합니다. 이것이 은혜입니다.

나는 누구일까요? 나는 내가 입은 옷입니다. '전신 갑주'를 입었다면, 나는

1) 신준형, 『파노프스키와 뒤러』, 사회평론, 2013년, 231쪽

전신 갑주입니다. 전신 갑주를 입었다면 나는 전신 갑주를 갖출 수 있는 기사입니다. 옷이란 게 그렇습니다. 옷이 사람의 위상을 결정합니다.

누구든지 그리스도와 합하기 위하여 세례를 받은 자는 그리스도로 옷 입었느니라 (갈3:27)

그리스도교인으로서 세례를 받았다면, 그리스도라는 옷을 입은 것입니다. 그리스도라는 명품브랜드 옷을 착용하는 것이, 세례입니다. 내 속 사람은 그리스도답지 않지만, 그리스도라는 옷을 입으면서 내 위상은 그리스도의 수준으로 격상됩니다. 나는 누구입니까? 나는 내가 입은 예수 그리스도입니다.

그리스도인은 지고의 명품 브랜드 옷을 입었습니다. 그러므로 누추하고 부끄러운 일상을 떠나게 됩니다. 그리스도의 옷을 입은 세례 교인은 돼지가 진흙 위를 구르듯이 살 순 없는 겁니다. 그리스도인의 위상은 신의 위상과 필적하는 것입니다. 그리스도인이 신적 위상에 맞게 사는 인생이 영생입니다. 영생은 죽음 이후에 시작되는 내세에서의 인생만이 아닙니다.

영생은 그리스도를 믿고 그리스도로 옷 입고 살기로 결단하면서 이미 시작되었습니다.

미켈란젤로

Michelangelo

Michelangelo di Lodovico Buonarroti Simoni
(1474/5~1564)

미켈란젤로

Michelangelo di Lodovico Buonarroti Simoni
(1474/5~1564)

1474년 천사 미가엘이 나타났습니다. '천사 미가엘'이란 뜻의 미켈란젤로(Michelangelo)가 태어난 것입니다. 미켈란젤로의 아버지 로도비코는 카노사 백작 가문의 후예라는 소문이 있지만, 이견도 있습니다.[1] 천사 미가엘을 뜻하는 이름을 받았다면, 미켈란젤로가 명문가의 후예이든 한미한 집안의 자손이든 중요하진 않겠습니다. 하늘에 속한 이름을 가진 천재에게 땅엣 사람들이 물려주고 물려받는 가문 따위가 중요하진 않으니까요.

태생이 무엇이든 배움은 중요합니다. 처음엔 문법학교에 들어갔습니다. 미켈란젤로는 문법학교에서 열심히 그림을 그렸습니다. 딴 짓을 한 겁니다. 하라는 공부는 하지 않고 몰래 그림을 그려대던 미켈란젤로는 아버지에게 맞기도 했습니다. 아버지는 미켈란젤로의 재능을 인정해주지 않았지만, 미켈란젤로에겐 '그라나치(Granacci)'라는 친구가 있었습니다. 그라나치는 '도메니코 기를

1) 미켈란젤로의 친구였던 지오르지오 바자리는 당대에 퍼져있던 소문을 소개합니다만, 조반니 파피니는 소문에 대해 터무니없는 상상이라 일축합니다.

란다이(Domenico Ghirlandaio;1449~1494)'라는 화가의 제자였고, 스승의 스케치를 미켈란젤로에게 건네주면서 그림 연습을 할 수 있도록 도왔습니다.

날마다 거장의 스케치를 따라 그리며 공부하는 아들을 보고, 아버지 로도비코는 미켈란젤로에게 그림을 가르치기로 결정합니다. 아버지에게 열정을 인정받은 미켈란젤로는 열네 살이 되었을 때, 도메니코의 문하에서 그림 공부를 시작합니다.

당시에 화가는 건축가이자 인테리어 전문가여야 했습니다. 붓질만 하는 게 화가가 아니라, 화가는 건물도 지어야 했고, 높은 건물 벽에 그림을 그리자면 비계(飛階)도 설치해야 했습니다. 비계를 어떻게 설치하느냐에 따라 건축과 그림의 수준이 달라질 수 있어서 비계를 설치한 현장은 외부인에게 공개하지 않기도 했습니다. 어떤 건물을 짓느냐에 따라, 어떤 벽을 장식하느냐에 비계를 설치하는 화가만의 비법이 따로 있었기 때문입니다. 비계를 잘 설치하면 그림도 잘 그릴 수 있었습니다. 한 번은 동학들과 함께 미켈란젤로가 실습용 비계를 스케치하고 있었는데, 이를 본 스승 도메니코가 이렇게 말했답니다. "이 아이가 나보다 훨씬 더 많이 알고 있구나."[2] 아버지에게 열정을 인정받은 미켈란젤로는 스승에게도 재능을 인정받게 된 것입니다.

아버지에게 열정을 인정받고, 스승에게 재능을 인정받은 미켈란젤로는 로렌초 데 메디치(Lorenzo de' Medici;1449~1492)가 후원하는 조각학교에 들어가게 됩니다. 로렌조의 정원에 마련된 조각학교에서 미켈란젤로는 찰흙조각으로 단번에 선배들을 따라잡았고, 한 번도 잡아보지 못한 조각칼을 들고 대리석을 쪼아 주름 많은 목상을 복제해 냈는데, 목상에 없던 이빨 하나하나까지

2) 지오르지오 바자리(박일우 편역),「르네상스 미술의 명장들」,계명대학교출판부, 156쪽

대리석상에 조각해냈다고 합니다. 이를 본 로렌조가 늙은이의 이는 몇 개쯤 빠져있을 거라 조언하자 즉시 이 한 개를 부러뜨리고 빠진 자리처럼 잇몸에 구멍을 냈답니다. 대리석을 처음 다루면서 나무 조각에 없던 이빨과 심지어 이빨 빠진 자국까지 새겨 넣은 미켈란젤로의 천재성에 로렌조는 감탄하지 않을 수 없었겠지요. '로렌조는 자기의 저택에 미켈렌젤로를 위한 방을 마련하고, 자신의 아들들과 로렌조 가에 식객으로 머물고 있는 유력한 사람들과 함께 식탁에서 식사하게 하고, 또한 이들이 미켈란젤로를 똑같이 공손하게 대하도록 하는 등 그를 위해 신경을 써 주었'습니다.[3] 미켈란젤로가 도메니코 문하에 들어가서 화가 수업을 받기 시작한 지 겨우 1년이 지났을 때 이룬 진보입니다. 조각가가 된 미켈란젤로는 '켄터우루스의 전쟁(1492)', '바카스(1497)', '피에타(1499)' 등을 조각하며 약관의 나이에 당대 최고의 조각가가 됩니다.

대리석 속에 숨겨져 있는 형상을 찾아내던 불세출의 조각가에게 생뚱한 명령이 떨어집니다. 교황이 시스티나 성당의 천장화를 의뢰한 것입니다. 스승 도메니코 문하에서 수업을 받긴 했겠지만, 미켈란젤로는 화가로서 이렇다 할 작품을 내놓지 않았습니다. 조각가로서 대리석에 생명을 불어넣는 작업에 매진할 뿐이었습니다. 그래서였겠지요. 교황의 명령을 들은 미켈란젤로의 일성이 '저는 조각간데요'였답니다. 시스티나 성당의 천장에 그림을 그리라는 명령은 미켈란젤로가 도저히 받아들일 수 없는 것이었습니다.

조각가로서 명성을 더해가는 미켈란젤로에게 창피를 주려는 음모였다는 소문도 있습니다만, 확인된 사실은 아닙니다. 분명한 것은 미켈란젤로에게 천장화를 그리라는 명령의 뒤에는 음모가 있다는 소문이 날만큼 미켈란젤로 자신을 포함해서 누구라도 예상치 못한 것이었던 거지요. 작업을 의뢰받은 것 자체

3) 같은 책, 159쪽

에 심각한 갈등과 속살거릴만한 의혹을 낳았건만,

미켈란젤로는 그려버립니다. 7년에 걸쳐 누구의 도움도 받지 않고, 그려버립니다. 한 번도 조각칼을 쥐어보지 않은 상태에서 목상보다 더 정교하게 고대 대리석상을 조각해버렸던 것처럼, 프레스코화를 한 번도 그려보지 않은 조각가 미켈란젤로는 시스티나 성당 천장을 '천지창조'의 생생한 현장으로 덮어버립니다.

교황이 억지를 부리지 않았다면, 스스로를 조각가라고 생각했던 미켈란젤로는 〈천지창조〉와 〈최후의 심판〉을 그릴 생각을 전혀 하지 않았겠지요. 교황의 몽니 덕분에 역사의 처음과 마지막에 관한 인류의 이해가 풍성해졌습니다. 천재 조각가가 어쩔 수 없이 마지못해 그려야 했던 걸작을 읽어보겠습니다.

지푸라기만 못한 대리석 기둥

형제들아 자는 자들에 관하여는 너희가 알지 못함을 우리가 원하지 아니하노니

이는 소망 없는 다른 이와 같이 슬퍼하지 않게 하려 함이라

우리가 예수께서 죽으셨다가 다시 살아나심을 믿을진대

이와 같이 예수 안에서 자는 자들도 하나님이 그와 함께 데리고 오시리라

우리가 주의 말씀으로 너희에게 이것을 말하노니

주께서 강림하실 때까지

우리 살아남아 있는 자도 자는 자보다 결코 앞서지 못하리라

주께서 호령과 천사장의 소리와 하나님의 나팔 소리로

친히 하늘로부터 강림하시리니

그리스도 안에서 죽은 자들이 먼저 일어나고

그 후에 우리 살아남은 자들도 그들과 함께 구름 속으로 끌어 올려

공중에서 주를 영접하게 하시리니

그리하여 우리가 항상 주와 함께 있으리라

그러므로 이러한 말로 서로 위로하라

데살로니가전서 4장 13~18절

죽음은 무엇일까요? 모릅니다. 뇌가 기능하지 않고, 심장이 멎는 것을 죽음이라 부를 순 있겠지만, 죽음이 그렇게 단순하진 않습니다. 예수님은 죽은 지 나흘이 된 나사로를 '자고 있다' 하셨고, 바울도 죽은 사람들을 '자는 자들'이

라 일컫습니다. 잠은 죽음과 유사한 상태긴 하지만, 잠을 잘 때에도 뇌는 살아 있고 심장도 뛰고 있어서, 잠과 죽음은 같은 것이라 할 수 없습니다. 그러면 왜 예수님과 바울은 죽음을 잠이라 표현했을까요?

부활 때문입니다. 예수님과 바울은 부활을 믿었기 때문입니다. 밤에 잠을 자고 아침에 깨어나듯, 죽음을 지나고 나면 부활이 있다고 믿었습니다.

죽음이 하나님의 시간으로 다 채워지면 부활이 있습니다. 부활이 일어나는 시각이, 바로 '최후의 심판'입니다. '최후의 심판'은 죽음을 심판하는 시간입니다.

역사 속에 심판은 늘 있었습니다. 전쟁, 기근, 재난, 병마, 사고 등의 형식으로 하늘은 땅의 죄를 심판하셨습니다. 역사 속에 간헐적으로 일어났던 '심판'은 생명을 심판하는 것이었습니다. 그래서 '심판'은 두려운 것이요 슬픈 것입니다. 두렵고 슬픈 '심판'에 대한 추억 때문에, '최후의 심판'을 떠올리면 사실 두렵습니다.

'최후의 심판'은 하나님 보좌 우편에 계시는 예수님께서 다시 땅으로 오시면서 시작됩니다. 이것을 '재림(再臨)'이라 합니다. 예수께서 재림하시며 '최후의 심판'을 내리실 때, 역사 속 심판의 때에 억울하게 희생된 자들과 의롭게 죽은 자들이 무덤을 뚫고 일어납니다. 죽은 자들이 무덤을 뚫고 일어난다는 게 무엇인지, 저의 미숙한 언어로 설명할 길이 없습니다. 그러나 그리 되었으면 좋겠습니다. 이를테면 억울하게 희생된 사람들과, 또 더 나은 세상을 만들기 위해 의롭게 죽은 자들이 무덤을 뚫고 일어나는 시간이 있다면, 그렇게 된다면 좋겠습니다.

미켈란젤로, 〈최후의 심판〉, 1534-1541

사람이 죽어 묻히면 뼈도 썩기 마련입니다. 뼈마저 썩어 흙과 섞이는 게 죽은 사람의 몸이라, 죽은 자들이 무덤을 뚫고 일어나는 현상을 설명할 재간이 없습니다만, 신약 성경에 예수님께서 놀아가신 직후에 무덤이 열리고 죽은 자들이 일어났던 사건이 예표처럼 묘사되어 있습니다.

예수께서 다시 크게 소리 지르시고 영혼이 떠나시니라

이에 성소 휘장이 위로부터 아래까지 찢어져 둘이 되고

땅이 진동하며 바위가 터지고

무덤들이 열리며 자던 성도의 몸이 많이 일어나되

예수의 부활 후에 그들이 무덤에서 나와서

거룩한 성에 들어가 많은 사람에게 보이니라

마태복음 27장 49~53절

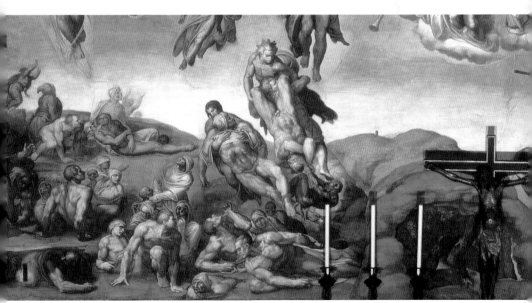

〈최후의 심판〉, 좌측 하단부

마태가 묘사한대로 '땅이 진동하며 바위가 터지고 무덤들이 열리며 자던 성도의 몸이 많이 일어'나는 일이 '최후의 심판' 때에 다시 일어날 것이라고, 미켈란젤로는 그렇게 이해했습니다. 그림 좌측 하단을 보면 한쪽 발을 이제 막 땅 위에 디딘 채 상체를 내미는 사람도 있고, 몸이 나오긴 나왔는데 근육이 회복되지 않아 여전히 백골 상태의 사람도 있고, 천사가 일으켜 세워주는 사람도 있고, 천사가 무덤에서 꺼내는데 발을 잡는 바람에 거꾸로 매달린 채 끌어올려지는 사람도 있습니다. '최후의 심판'은 이렇게, 억울한 주검들과 의롭게 죽은 사람들을 위한 부활의 시간입니다.

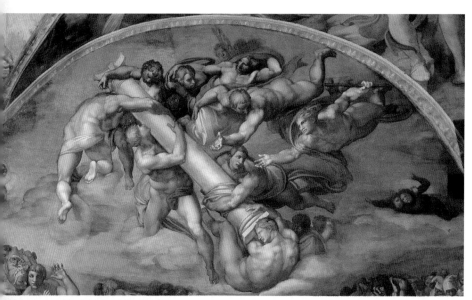

〈최후의 심판〉, 우측 상단부

반면에 죄를 지어 심판을 야기한 사람들, 그럼에도 억울한 희생자들의 피맺힌 소리를 외면했던 사람들에게는 말 그대로의 심판이 최후에 있습니다. 그림 오른쪽 상단에 보면 무너진 궁전의 대리석 기둥을 끝까지 잡고 놓지 않는 사람들이 있습니다. 권력을 쥐고 사람들을 학대했거나, 권력의 그늘에서 단물을 먹

고 살았던 사람들입니다. 무너진 궁전의 대리석 기둥은 무게를 견디지 못하고 심판의 바다로 수직 낙하할 것입니다. 지푸라기만도 못한 대리석 기둥에 끝까지 집착하는 악한 자들이 심판의 바다를 향해 떨어지고 있습니다.

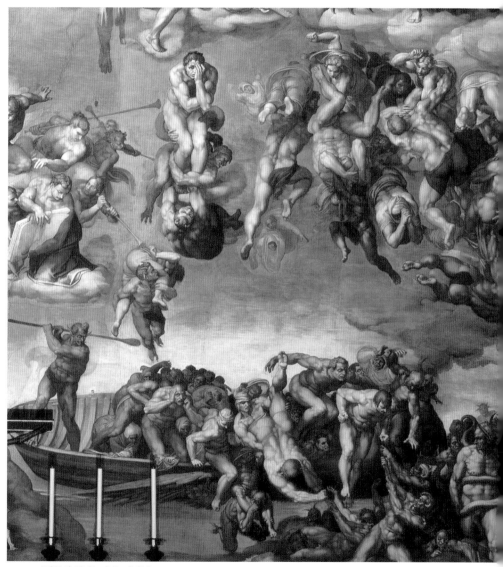

〈최후의 심판〉, 우측 하단부

이미 떨어졌던 사람 중 근육이 터질듯 강한 남자가 있습니다. 어떻게든 심판을 피하려 하지만, 천사들의 원심력에 밀려나고, 악다구니의 중력에 끌려갑니다. 제 아무리 강한 힘을 지녔더라도, 최후의 심판을 면할 길이 없습니다.

'최후의 심판'이 기록된다면 의인과 악인의 기록이 서로 다를 것입니다. 억울하게 희생당하고 의롭게 죽은 사람들에겐 부활이요, 권력을 악하게 행사하고 악한 권력의 비호를 받으며 살았던 악한들에겐 멸망입니다. 그래서 세상엔 간절하게 최후의 심판을 기다리는 자가 있고, 심판이 영구 유예되기를 바라는 사람들도 있습니다.

의롭고 억울한 죽음을 경험하였거나 그 죽음이 자식의 것이어서 죽음 같은 일상을 살고 있는 사람들은 '최후의 심판'을 간절히 소망하지만, 비열하고 폭력적인 권력을 행사하며 다른 이들의 고혈을 먹고 사는 사람들은 '최후의 심판' 따위는 없다고 단정합니다.

지금 피눈물 흘리는 사람들에게 '최후의 심판'은 간절한 소망입니다.

껍데기는 가라

남들이 말하는 내가 참 나인가?

나 스스로 아는 내가 참 나인가?

나는 누구인가?

이것이 나인가? 저것이 나인가?

오늘은 이 사람이고 내일은 저 사람인가?

둘 다인가?

사람들 앞에서는 허세를 부리고,

자신 앞에선 천박하게 우는소리 잘하는 겁쟁이인가?

디트리히 본회퍼(Dietrich Bonhöffer), 『나는 누구인가(Was bin Ich)』[1] 중 발췌

나는 누구인가? 누구나 한 번쯤 스스로에게 던지는 질문입니다. 그러나 '이 것이 나'이고 '저것이 나'인지 자기 스스로도 잘 구별하지 못하는 게 사람입니다. 미켈란젤로도 스스로를 향하여 '나는 누구인가'라는 질문을 던졌을 것입니다.

교황들의 횡포에 시달리다가 교황의 권위에 도전하기도 하고, 누구보다 고 명한 예술가여서 돈을 벌 기회가 많았음에도 화려한 생활과는 거리가 멀었던

1) 에릭 메택시스(김순현 역), 『디트리히 본회퍼』, 포이에마, 683쪽, 2011년

미켈란젤로는 누구였을까요? 미켈란젤로는 약자였을까요, 강자였을까요? 미켈란젤로는 예술가였을까요, 성당 인테리어 전문가였을까요? 미켈란젤로는 이것이었을까요, 저것이었을까요?

이것도 아니고 저것도 아닌 채, 이것과 저것 사이 어디쯤에 '나'는 있습니다. 이것이기도 하고 저것이기도 하면서 모순된 삶을 사는 게 '나'입니다. 그래서 '나'를 찾는 건 끝이 없는 작업입니다. 내가 누구인지 알아낸다는 건 어쩌면 허망한 일일지 모릅니다. 끝내 알 수 없는 일이니까요. '열길 물속은 알아도 한 길 사람 속은 모른다'는 우리 속담도 나를 포함한 모든 사람의 마음을 알 수 없다는 뜻일 겁니다. 나를 찾기 위해 아무리 나를 들여다본다 해도 사람은 자기 자신이 누구인지 알아내지 못합니다.

'이것'과 '저것' 사이에서 나는 나를 좋아하기도 하고 싫어하기도 합니다. '오늘은 이 사람이고 내일은 저 사람'인 자기 자신을 발견하면서, 사람은 자신을 사랑하기도 하고 미워하기도 합니다. 시인 윤동주도 자신을 향한 애증(愛憎)을 '자화상'이라는 시로 표현했습니다.

산모퉁이를 돌아 논가 외딴 우물을 홀로 찾아가선
가만히 들여다봅니다.

우물 속에는 달이 밝고 구름이 흐르고 하늘이
펼치고 파아란 바람이 불고 가을이 있습니다.

그리고 한 사나이가 있습니다.
어쩐지 그 사나이가 미워져 돌아갑니다.

카라바지오, 〈나르키소스〉, 1594-1596, 로마 국립미술관, 110*92

돌아가다 생각하니 그 사나이가 가엾어집니다.
도로 가 들여다보니 사나이는 그대로 있습니다.

다시 그 사나이가 미워져 돌아갑니다.
돌아가다 생각하니 그 사나이가 그리워집니다.

우물 속에는 달이 밝고 구름이 흐르고 하늘이
펼치고 파아란 바람이 불고 가을이 있고
추억처럼 사나이가 있습니다.

　윤동주는 우물에 비친 자기 얼굴을 '한 사나이'라고도 하고, '그 사나이'라고도 합니다. 밉기도 하고, 가엾기도 한 자기 자신이 심지어 그립기까지 합니다. 나 자신이 어디에 있는 누구이기에 시인은 자기 자신이 그립기까지 할까요.

　끝내 알아내지 못한다 해도 '나는 누구인가'라는 질문의 답을 찾아내는 작업은 포기할 수 없는 것이어서 화가들은 그래서 자화상을 그렸습니다. 자화상이라 이름붙이지 않아도 화가들은 자기 작품에 자기 얼굴을 그려 넣곤 했습니다. 일종의 서명을 대신하는 성격이 강하긴 했지만, 서명 대신 자기 자신을 그림 속에 넣을 때엔 이유가 있거나 사연이 있기 마련입니다. 미켈란젤로도 자화상이라 제목 붙인 그림을 따로 그리진 않았지만, 의뢰받은 그림 속에 자기 자신을 그려 넣었습니다.

　〈최후의 심판〉의 정중앙에 가상의 이등변 삼각형을 그려보면, 예수님이 꼭지점 자리에 계시고 오른쪽 아래 밑점 자리에 바돌로매가 예수님을 쳐다보고 있습니다. 오른손에 칼을 들고 구름 위에 앉아있는 사람이 열두 제자 중 한 명

인 '바돌로매(Bartholomew)'입니다. 바돌로매 왼손에 곡식 넣는 자루 같은 것이 들려있는데, 자세히 보면 사람의 얼굴과 두 팔, 두 다리가 그려진 자루입니다. 실은 자루가 아니라, 사람의 껍데기입니다. 바돌로매는 순교할 때, 피부 전체가 벗겨지는 형벌을 받았거든요. 칼로 피부를 벗겨내는 잔인한 방식으로 처형되었기 때문에, 그림 속 바돌로매는 한 손에는 칼을 들고 한 손에는 자기 껍데기를 들고 〈최후의 심판〉을 맞이하고 있습니다.

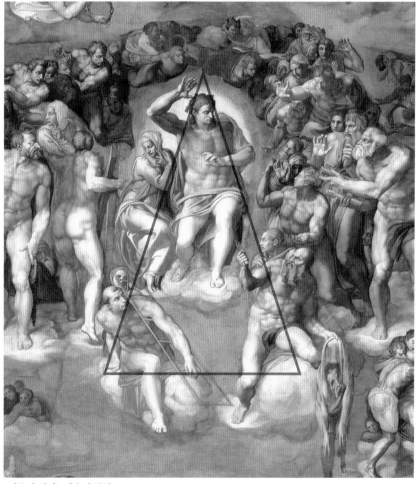

〈최후의 심판〉 가운데 부분

바돌로매가 심판관이신 예수님에게 악한 자들이 자신을 죽이는데 사용한 칼을 증거물로 제시하고, 자기가 어떻게 죽었는지 구체적인 정황을 고발하고 있는 듯합니다. 어쩌면 끔찍하고, 어쩌면 극적인 바돌로매의 벗겨진 피부에 그려진 얼굴이 바로 미켈란젤로입니다. 바돌로매의 벗겨진 껍데기에 자신의 자화상을 그린 셈인데, 마르첼로 베누스티(Marcello Venusti;1515~1579)가 그린 '시스티나 성당 시절의 미켈란젤로'의 초상화를 보면 바돌로매가 들고 있는 껍데기

미켈란젤로, 〈최후의 심판〉 중앙 우측에 있는 바돌로매

가 미켈란젤로의 자화상임을 어렵지 않게 알 수 있습니다.

미켈란젤로는 교부(敎父)와 친부(親父) 두 아버지(Papa)에게 시달렸습니다. 끊임없이 작품을 만들어내라는 교황 파파와 끊임없이 돈을 부쳐달라는 친아버지에게 시달리며 진액을 다 빼앗겨 버린 자신을 표현한 것일까요? 교황 때문이든 아버지 때문이든, 혹은 다른 이유 때문이든 미켈란젤로가 그린 자화상은 터질듯 한 근육을 가진 사람들과는 확연히 구별됩니다. 교황을 비롯한 세상 사람들이 알고 있는 미켈란젤로는 껍데기에 지나지 않는다고 자조하는 것일 수도 있겠습니다.

천재 미켈란젤로는 천부적은 재능 때문에 쉼 없이 거대한 프로젝트에 시달려야했고, 그래서 자신을 잃어버리고 껍데기로만 살았노라고 천부(天父)에게

마르셀로 베누스티, 〈시스티나 성당 시절의 미켈란젤로〉, 1504-1506

항의하는지도 모릅니다. 사람들도 내 중심에는 관심 없고 껍데기에 지나지 않는 내 재능에만 관심을 두는데, 예수님만큼은 내 중심을 알아주셔야 한다고 바돌로매의 날카로운 눈빛으로 호소하는 것만 같습니다. 자신의 피부를 벗겨낸 칼보다 더 예리해 보이는 바돌로매의 눈에 그렁그렁한 눈물이 고여 있을 것만 같습니다.

나는 누구일까요? '남이 말하는 나'는 껍데기일 뿐인데, 어쩌면, '나 스스로 아는 나'도 껍데기일 뿐인데, 진짜 나는 누구일까요? '나는 누구인가'라는 개별적 질문엔 '사람은 무엇인가'라는 보편적 원리를 깨닫고자 하는 욕구도 담겨 있습니다.

사람으로 살아야 했습니다. 사람답게 살았어야 했습니다. 사람으로 살았어야 했는데, 미켈란젤로는 재능으로만 살았습니다. 껍데기로만 살았습니다. 신동엽 시인의 목소리를 빌려 미켈란젤로를 위로합니다.

"껍데기는 가라...향기로운 흙가슴만 남고"

창조의 시제는 진행형

하나님이 자기 형상
곧 하나님의 형상대로 사람을 창조하시되
남자와 여자를 창조하시고

창세기 1장 27절

여호와 하나님이 땅의 흙으로 사람을 지으시고
생기를 그 코에 불어넣으시니
사람이 생령이 되니라

창세기 2장 7절

시스티나 성당에 그려진 '천지창조' 장면 중, 하나님께서 아담을 창조하시는 장면입니다. 워낙 익숙한 그림이라서 아마 대부분의 사람들은 누가 아담이고 누가 하나님인지 알아볼 수 있을 겁니다.

그러나 처음 보는 그림이라 가정하고, 그림의 제목도 모른다고 전제한다면, 이 그림이 무슨 그림인지 알아내기란 쉽지 않습니다. 제목을 모르는 상태에서 이 그림을 처음 보는 사람에게 벗은 몸의 남자가 누군지 묻는다면 정답을

말하지 못할 것입니다. 아담의 창조와 관련된 성경 이야기와 미켈란젤로가 그린 아담의 창조가 똑같진 않습니다. 성경에 의하면 하나님께서 아담을 창조하실 때 흙을 재료로 쓰셨는데, 그림 어디에도 흙이 보이진 않습니다.

게다가 그림을 다시 보면 도대체 누가 하나님이고 누가 아담인지 헷갈립니다. 비스듬하게 누운 자세로, 왼 무릎은 굽히고, 오른 다리는 펴고 앉아있는 이가 과연 아담인지 혼란스럽습니다. 이미 알기 때문에 저치가 아담인 줄 아는거지, 창조주 앞에 앉아있는 피조물의 자세라 하기엔 오만하기 짝이 없습니다. 첫 사람 아담에게서 소위 '경건의 모양'을 찾아볼 수 없습니다.

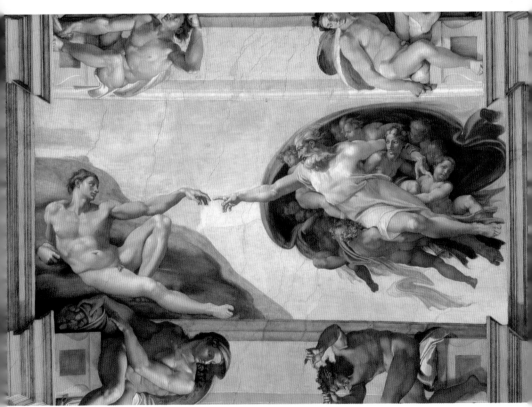

미켈란젤로, 〈천지창조〉 중 '아담의 창조', 1508~1512

그룹(Cherubim)들에 들린 하나님께서 바람을 가르며 오만한 아담을 향해 날아오십니다. 하나님께서 머리카락과 수염이 휘날리도록 급하게 바람을 가르며 날아오셔서, 오른 팔을 쭉 뻗어 아담을 만지려 하십니다. 집게손가락마저 쭉 펴서 손끝이라도 아담에게 닿으려 혼신을 다하십니다. 그러나 아담은 왼 무릎에 왼 팔을 얹고 손톱관리라도 받는 양 거만한 자세로 마지못해 손을 내밀고 비스듬히 앉아 있습니다. 하나님의 손가락은 펴져있고, 아담의 손가락은 굽어 있습니다. 하나님은 절실하고 아담은 귀찮아합니다.

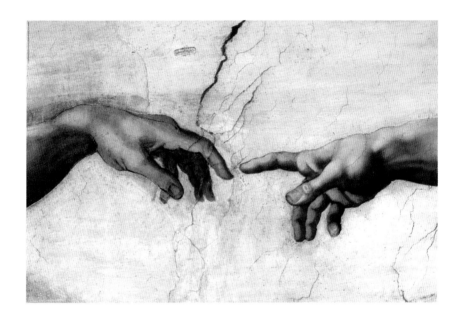

미켈란젤로가 해석한 창조는 이런 것이었습니다. 하나님은 창조를 간절히 원하셨고, 아담은 굳이 창조되기를 원하지 않았습니다.

보통 창조에 대해 생각할 때, 무(無)로부터의 창조를 떠올립니다.(creatio exnihilio) 그런데 미켈란젤로는 하나님께서 아담을 창조하시는 장면을 그리면서 무(無)로부터의 창조를 그리지 않은 듯 보입니다. 미켈란젤로 그림을 보면,

하나님께서 아담을 창조하실 때 아담은 이미 있었습니다. 그림을 보건대 하나님의 아담 창조는 하나님의 손가락과 아담의 손가락이 맞닿을 때 일어날 예정입니다. 저 균형 잡힌 몸매의 아담은 아직 창조되지 않은 겁니다.

아담이라는 이름의 뜻은 '사람'입니다. 아담은 아다마(המדא)에서 파생된 말인데, 아다마는 '흙'이라는 뜻입니다. 창세기에 의하면 사람은 흙으로 창조되었습니다. "하나님이 땅의 흙으로 사람을 지으시고 생기를 그 코에 불어넣으시니 사람이 생령이 되니라"(창2:7) 아다마(흙)가 아담(사람)이 되었습니다. 간단하게 기호화한다면, '흙≒사람≒아담'으로 표기할 수 있습니다.

여하튼 성경대로 아담의 창조를 그리려면, 흙이 있어야 할 겁니다. 잘 뭉쳐지는 찰흙이 있어, 하나님께서 찰흙으로 사람의 형상을 빚으시고 그 흙덩이에 하나님께서 입김을 불어넣는 장면이 기대되는 그림이겠습니다. 그러나 미켈란젤로는 기대를 무시합니다.

적어도 하나님께서 창조의 주체라면 사람이 이미 알고 있는 방식으로 창조하진 않으실 거라고 생각했을까요. 이미 알고 있고, 어쩌면 조각가인 미켈란젤로에게 가장 익숙한 방식이라 할 수 있는, 흙을 빚고 대리석을 깎아내는 방식으로 사람을 창조하진 않으셨을 거라고 생각했을까요. 하나님께서 사람을 창조하는 방식은, 미켈란젤로가 조각상을 창조하는 방식과는 차원이 다른 것이어야 한다고 생각했을까요.

미켈란젤로가 그린 아담의 창조에는 흙이라곤 티끌 하나도 보이지 않습니다. 성당의 천장 벽화라면 성경대로 그려야 할 텐데, 교황의 주문을 받았다면 성경을 무시할 수 없을 텐데, 미켈란젤로는 흙에서 빚어진 아담을 그리지 않았

습니다. 미켈란젤로는 아담의 창조를 그리면서 흙을 재료로 내보이지 않고, 뻐딱하게 앉아있는 사람을 보여줍니다.

성경과 미켈란젤로의 그림을 겹쳐서 보면 미켈란젤로의 성경 해석이 보입니다. 미켈란젤로가 그린 뻐딱하게 앉아있는 아담이 바로 흙뭉치입니다. 하나님의 창조가 이루어지기 전의 사람은 저렇게 뻐딱하게 놓여있는 흙뭉치에 지나지 않습니다.

미켈란젤로가 활동하던 시기를 르네상스라 부르지요. 르네상스 시대는 그리스·로마 세계의 고전들과 가치를 복원하는 데에 관심을 두었던 때입니다. 올림픽 경기장에서 완벽한 근육의 남자들이 벗은 몸으로 시합을 하던 그리스 도시 국가의 이상을 다시 현실화하기 위해, 조각가들과 화가들은 인간의 아름다운 몸을 재현하는 데에 역량을 쏟았습니다. 미켈란젤로도 그랬습니다. 미켈란젤로가 조각한 '다비드 상' 등을 보면 인간의 몸이 이렇게까지 아름다울 수 있구나 하는 생각을 하게 되지요. 그림도 마찬가지입니다. 미켈란젤로가 그린 '아담' 역시 아름다운 남자의 선을 완벽하게 표현했습니다. 그런데, 이 아름다운 몸이 흙뭉치에 지나지 않는다는 겁니다. 미켈란젤로는 르네상스 시대의 양식을 따르지만 그 한계를 알고 있었고, 시대 속 인간의 한계를 넘어서려면 하나님의 창조가 반드시 있어야 함을 표현한 것입니다.

사람은 흙으로 만들어졌습니다. 아무리 아름다워도 사람은 흙뭉치입니다. 흙뭉치는 아무런 자극에도 반응하지 않습니다. 하나님이 간절하게 손을 내밀어도 사람은 찰흙조각상같이 손가락 하나 까딱하지 않습니다. 찰흙조각상 같은 사람에게 하나님께서 바람을 가르고 수염을 휘날리시며 날아와서 손가락이 닿고, 하나님의 생기가 흘러가야 흙뭉치는 비로소 사람이 됩니다.

미켈란젤로에 의하면 하나님을 만나지 못한 사람은 흙뭉치에 지나지 않습니다. 미켈란젤로는 하나님을 만나지 못한 사람을 흙으로 보았습니다. 흙은 먼지(dust;NIV)로 번역되기도 합니다. 사람은 먼지 같습니다. 심장이 뛰고, 피부에 탄력이 있고, 눈이 껌뻑거려도 사람은 먼지에 지나지 않습니다.

그래서입니다. 예수님께서도 하나님처럼 제자들에게 생기를 불어넣으셨습니다.

> ...그들을 향하사 숨을 내쉬며 이르시되 성령을 받으라 너희가 누구의 죄든지 사하면 사하여질 것이요 누구의 죄든지 그대로 두면 그대로 있으리라 (요20:22)

예수님께서 제자들에게 숨을 불어넣으셨던 것은 흙에 생기를 불어넣으신 하나님을 따라 하신 것이지요. 예수님은 그렇게 어부와 세리와 열심 당원이었던 흙뭉치들을 제자로 창조하셨습니다.

미켈란젤로가 그린 아담의 창조는, 예옛날 창조의 한 시점에 끝나버린 사건이 아닙니다. 미켈란젤로는 하나님의 간절한 손가락과 아담의 늘어진 손가락이 아직 닿지 않게 그려 보임으로 하나님의 창조가 여전히 진행 중임을 표현했습니다. 하나님은 사람을 창조하셨고, 하나님은 여전히 지금 여기 먼지처럼 비루하게 살아가는 사람들을 다시 창조하려 하십니다. 예수님은 하나님의 의도를 정확하게 아셨고 일상에 묻혀 살아가던 사람들에게 숨을 불어넣으심으로 제자로 창조하셨습니다.

지금 여기 우리에게도, 하나님의 창조는 일어나야 합니다. 하나님은 손가락 마디 끝까지 우리를 향하여 뻗고 계십니다. 우리는 늘어진 손가락에 힘을

주어, 손가락 끝마디를 살짝 들어 올리면 됩니다. 그러나 우리는 창조되기를 원하지 않습니다. 비스듬히 누워 지내도 되는 우리네 일상에 굳이 변화가 일어나기를 원하지 않습니다. 온 몸의 근육이 터질듯이 단단한 저 아담에게도, 집게손가락을 들어 올릴 힘이 없습니다.

그래도 창조는 일어납니다. 그림처럼 바람을 가르고 날아오시는 하나님께서 저 상태에서 멈출 수는 없습니다. 하나님이 창조하십니다.

사람입니까?

나는 유대인으로 길리기아 다소에서 났고 이 성에서 자라

가말리엘의 문하에서 우리 조상들의 율법의 엄한 교훈을 받았고

오늘 너희 모든 사람처럼 하나님께 대하여 열심이 있는 자라

내가 이 도를 박해하여 사람을 죽이기까지 하고 남녀를 결박하여 옥에 넘겼노니

이에 대제사장과 모든 장로들이 내 증인이라

또 내가 그들에게서 다메섹 형제들에게 가는 공문을 받아 가지고

거기 있는 자들도 결박하여 예루살렘으로 끌어다가 형벌 받게 하려고 가더니

가는 중 다메섹에 가까이 갔을 때에 오정쯤 되어

홀연히 하늘로부터 큰 빛이 나를 둘러 비치매

내가 땅에 엎드러져 들으니 소리 있어 이르되

사울아 사울아 네가 왜 나를 박해하느냐 하시거늘

내가 대답하되 주님 누구시니이까 하니 이르시되

나는 네가 박해하는 나사렛 예수라 하시더라

나와 함께 있는 사람들이 빛은 보면서도

나에게 말씀하시는 이의 소리는 듣지 못하더라

내가 이르되 주님 무엇을 하리이까 주께서 이르시되

일어나 다메섹으로 들어가라

네가 해야 할 모든 것을 거기서 누가 이르리라 하시거늘

나는 그 빛의 광채로 말미암아 볼 수 없게 되었으므로

나와 함께 있는 사람들의 손에 끌려 다메섹에 들어갔노라

사도행전 22장 3~11절

바울은 열정적인 바리새파 청년이었고, 당대 최고 석학이었던 '가말리엘 (Gamaliel)'의 제자였습니다. 십자가에서 죽은 예수가 부활하였다는 유언비어를 퍼뜨리고, 십자가에서 죽었던 예수가 메시아라고 믿는 사교(邪敎) 집단의 지도자 스데반을 처형하는데 관여하기도 했습니다. 정통 유대인들이 수호해야 하는 가치를 훼손하려드는 사교집단을 박멸하는데 열정을 쏟고 있었습니다. 마지못해 하는 일이 아니었고 사명감을 갖고 덤벼든 일이었습니다. 바울은 사교에 물든 스데반의 잔당을 체포하기 위해 '살기가 등등하여' 다메섹으로 가고 있었습니다. (행8:1;9:1)

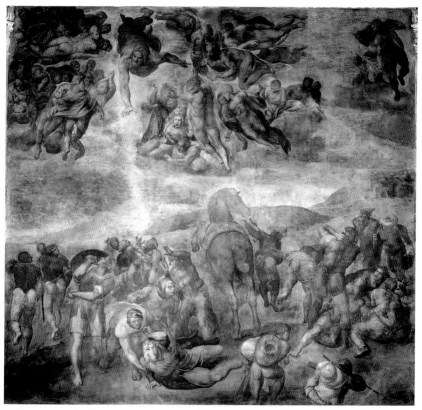

미켈란젤로, 〈사울의 회심〉, 1542-1545, 파올리나 성당, 625*661

"사울이 길을 가다가 다메섹에 가까이 이르더니 홀연히 하늘로부터 빛이 그를 둘러 비추는지라"(행9:3) 사도생전의 저자 누가는 '빛'이 살기등등한 사울을 비추었다고 적습니다. 바울은 '큰 빛'이 자기를 비추었다고 말합니다. 큰 빛에 눈이 멀어 바울은 사흘 동안 보지 못했는데, 빛이 바울을 비추었던 그 때에 바울에게만 예수님의 음성이 들렸습니다.

그러나 미켈란젤로는 빛이 언덕 너머 마을을 비추는 것으로 그리고 있습니다. 사울이 타고 가던 말이 언덕 너머의 빛을 보고 깜짝 놀라 앞발을 들어 등을 세우자 사울이 땅으로 떨어졌고, 말을 타고 가던 사울도 그 빛을 보고 눈을 뜨지 못하고 있습니다. 빛이 비추고 있는 언덕 너머의 마을은 다메섹(Damascus)일 것입니다. 다메섹에 사는 그리스도인들의 집에 빛이 비추었고, 그 빛이 너무 강렬해서 사울을 호위하는 사람들도 마치 바로 눈앞에 빛이 비추는 것처럼 손을 가려야 했습니다.

미켈란젤로의 그림은 문자적으로 성경과 합치하진 않습니다. 미켈란젤로는 성경을 아름답게 재해석했습니다. 미켈란젤로의 이런 재해석이 허용되는 데엔 근거가 있습니다. 예수님께서 제자들을 빛이라 부르셨거든요.

너희는 세상의 빛이라 산 위에 있는 동네가 숨겨지지 못할 것이요 사람이 등불을 켜서 말(a bowl) 아래에 두지 아니하고 등경(its stand) 위에 두나니 이러므로 집 안 모든 사람에게 비치느니라 이같이 너희 빛이 사람 앞에 비치게 하여 그들로 너희 착한 행실을 보고 하늘에 계신 너희 아버지께 영광을 돌리게 하라 (마5:14~16)

예수께서는 사람의 '착한 행실'이 '빛'이라 하셨습니다.(마5:16) 그러나 예수를 믿는 이라도 예수처럼 '착한 행실'을 하기란 어려운 일이지요. '착한 행실'을

해서 빛을 비춘다 해도, 사람이 스스로 뿜어낼 수 있는 빛은 반딧불만도 못할 것입니다. 반딧불은 예쁘지만, 그 빛의 역할이란 미미합니다. 예쁜 반딧불로는 젖은 옷을 말릴 수 없고, 차가운 물을 데울 수 없고, 쇠를 달굴 수도 없습니다. 형설지공(螢雪之功)이라는 옛 이야기가 있습니다만, 그 또한 반디의 희미한 빛을 찬미하는 이야기가 아니라 그 희미한 빛 아래에서 책을 읽었던 손강(孫康)이라는 선비의 노력을 치하하는 이야기지요. 반딧불만큼의 빛으로, 빛의 역할을 다했다 할 수 없습니다.

예수님께서 이르신 대로 사람이 '세상의 빛'이 되고자 한다면 예수님에게서 오는 빛을 받아야 합니다. 달이 빛을 비추는 것은 햇빛을 반사하는 것이듯, 그리스도인의 빛이란 그리스도의 빛을 반사하는 것입니다. '해를 품은 달'이어야 하는 거지요.

다메섹에 사는 그리스도인들이 진정 빛다우려면, 사울도 알아 볼만큼 강한 빛을 뿜어야 합니다. 사교집단이 아님을 증명하려면, 이전에 사울이 알고 있는 유대교의 희미한 빛보다 훨씬 강렬한 것이어야 합니다. 믿음을 증명하는 것은 교리의 논증이 아니라 빛의 현현이니까요. 그리스도이신 예수께서 사울이 가고 있는 저 언덕 너머 다메섹에 사는 그리스도인들을 향하여 내리 꽂듯 빛을 비추신 이유입니다.

미켈란젤로는 예수 그리스도께서 빛을 쏟으실 때, 사울을 직접 겨냥하진 않은 것으로 그렸습니다. 예수님께서는 다메섹 마을을 향하여, 다메섹에 살고 있을 그리스도인들을 정조준하시고 빛을 쏟아 부으십니다. 사울을 직접 비추진 않았지만, 언덕 너머 마을로 쏟아지는 빛이 너무 강렬해서 사울은 '사흘 동안' 보지 못합니다. (행9:9)

다메섹에 사는 그리스도인들에게 사울은 원수였습니다. 그러나 다메섹에 사는 그리스도인들에게서 큰 빛이 부어졌고, 그 빛이 원수 바울의 눈을 멀게 했습니다. 혹 원수 같은 이가 있어서, '위협하고 살기등등하여' 나를 괴롭히는 이가 있다면 내게서 뻐져나오는 빛이 흐리기 때문입니다. 어두운 세상에서 아름다운 한 점 반딧불 같은 사람일 수 있을지언정, 원수를 눈멀게 하는 빛이 뿜어져 나오지 않는다면, 나는 아직 온전한 그리스도인이 아닙니다. 그래서 기도합니다.

주의 얼굴의 광채를 우리에게 비추소서 우리가 구원을 얻으리이다 (시80:19)

아담의 창조와 사울의 회심 비교

미켈란젤로의 〈사울의 회심〉을 찬찬히 들여다보면, 어디선가 본 듯한 그림 같습니다. 전혀 다른 노래지만 코드의 구성이 비슷한 노래가 있듯이, 전혀 다른 그림이지만 뭔가 비슷한 아이콘과 자세가 보입니다. 〈사울의 회심〉을 보면 〈아담의 창조〉가 떠오릅니다. 〈사울의 회심〉을 옆으로 뉘어 보면, 〈아담의 창조〉에 나오는 '아담과 하나님'의 자리에 '바울과 예수님'이 그려져 있습니다. 〈아담의

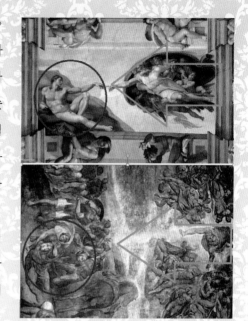

창조〉에선 하나님께서 그룹들의 호위를 받으며 팔을 쭉 뻗어 누워있는 아담에게 날아오시고, 〈사울의 회심〉에선 예수님께서 천사들의 호위를 받으며 팔을 쭉 뻗어 넘어져있는 바울에게 내려오십니다.

유대인 중의 유대인이요, 가말리엘의 제자로서 그다지 아쉬울 게 없는 인생을 누릴 수 있었던 바울도, '흙뭉치'에 지나지 않았던 거지요. 아담이 하나님과 맞닿아야 비로소 진짜 사람이 될 수 있는 것처럼, 바울도 예수님의 빛을 쬐어야 비로소 참 인간이 될 수 있었던 거지요. 해서, 〈사울의 회심〉은 〈바울의 창조〉라 제목을 바꾸어도 무방합니다. 모체에서 태어나서 성장한다 하여 완전한 사람이 아닙니다. 가문과 배경과 학벌이 아무리 좋았다손 치더라도, 하나님의 생기를 호흡하지 못하고 예수님의 빛을 쬐지 못하면 흙뭉치일 뿐입니다.

쿠오 바디스 도미네
(Quo Vadis Domine),
주여 어디로 가시나이까?

캄파니아 평원을 향해 검은 그림자 둘이 아피아 가도를 걸어가고 있었다. 한 사람은 나자리우스, 또 한 사람은 사도 베드로였다. 결국 베드로는 박해받는 신자들을 남겨두고 로마를 떠나기로 결심한 것이다.

산등성이로 태양이 떠올랐다. 그와 동시에 사도는 놀라운 광경을 보았다. 황금빛 광채가 하늘로 솟아오르지 않고 커다랗게 원을 그리며 산등성이를 따라 땅으로 내려오면서 그들 쪽으로 다가오고 있었다.

베드로 사도의 손에서 지팡이가 땅바닥으로 떨어졌다. 그는 얼어붙은 듯 그 자리에 서서 입을 벌린 채 앞만 바라보고 있었다. 그의 얼굴에는 놀라움과 환희, 그리고 황홀한 빛이 떠올랐다. 갑자기 그는 땅바닥에 무릎을 꿇고 두 손을 높이 쳐들었다. 입에서는 탄성이 터져 나왔다.

"쿠오 바디스 도미네(Quo Vadis Domine), 주여 어디로 가시나이까?"

"네가 내 어린 양들을 버렸으니, 또 다시 십자가에 못 박히기 위해 로마로 간다"

사도는 꼼짝도 하지 않고, 침묵 속에서 그대로 땅에 엎드려 있었다. 이윽고 간신히 몸을 일으킨 베드로는 떨리는 손으로 지팡이를 집어 들고 말없이 일곱 언덕이 우뚝 서 있는 로마를 향해 돌아섰다.

헨릭 시엔키에비츠의 『쿠오바디스』에서 발췌[1]

1) 헨릭 시엔키에비츠(최성은 옮김), 『쿠오 바디스2』 민음사, 441~443쪽, 2005년

모든 길은 로마로 통하던 시절, 베드로는 로마로 가야 했습니다. 로마가 하나님 나라 된다면, 온 세상이 하나님 나라 될 것이라 여겼습니다. 당시 로마 황제는 네로였는데, 네로는 강력했지만 위험하기도 했습니다. 네로 치하에서 로마는 강력했지만, 로마의 강함은 시민들을 보호하는 것이 아니었고 불안하게 하는 것이었습니다.

강력하나 불안한 로마에서 '죄악과 광기에 넌더리가 난 사람들, 오랫동안 권력에 짓밟혀 온 사람들, 평생을 가난하고 불행하게 살아온 사람들, 학대받는 사람들, 괴로운 사람들, 슬픔에 잠긴 사람들'이 베드로의 설교를 들었고 세례를 받았습니다.

황제가 주님이요 하나님의 아들인 현실 세상에서, 예수가 주님이시오 하나님의 아들이라고 고백하는 사람들이 생겨났습니다. 십자가에 달려 죽었다는 유대 벽촌의 청년 예수가 그리스도라고 믿는 사람들이 생겨났습니다. 그리스도의 뜻은 구원자입니다. 히브리말로는 메시아구요. 로마에 황제 외에 다른 그리스도가 존재하는 것 자체가 문제였습니다. 팍스 로마나는 온 백성이 평화를 누리고 있으므로 구원자가 딱히 필요 없는 세상이기 때문입니다. 그리스도, 즉 구원자를 운운하는 것 자체가 황제를 향하여 역모를 꾀하는 행동으로 여겨졌습니다.

그래서 네로를 비롯한 로마 황제들은 기독인들을 박해했습니다. 원형 경기장에서 짐승의 먹이가 되게 했고, 강가 모래사장에서 집단으로 십자가 처형을 하기도 했습니다. 베드로의 선교 활동이 성과를 거두면 거둘수록 죽는 사람도 많아졌습니다. 사람들을 구원받게 하는 진리를 설교하건만 베드로의 설교를 받아들인 사람은 죽어야 했습니다.

원형 경기장의 사자 앞에서도 배교하지 않는 지독한 기독인들의 배후에 베드로가 있음을 당국이 알게 되었습니다. 역도의 수괴 베드로를 잡기 위해 로마 군단들이 시내를 뒤지기 시작했고 검문도 강화되었습니다. 베드로는 더 이상 선교 활동을 할 수 없었고, 남아있던 성도들은 계속 잡혀갔습니다. 베드로의 활동이 멈춘 상태에서 박해받는 교회는 오그라들기 시작했고, 믿음의 동지들이 거의 순교하여 얼마 남지 않게 되자, 베드로는 결심을 합니다. 로마를 떠나기로.

로마를 떠나 다른 도시에서 선교를 지속하여 교회를 더 세우는 것이 합리적이라 판단했겠지요. 로마의 경계를 벗어나려는 찰나, 빛의 형상으로 예수님께서 로마로 들어오고 계셨습니다. 그때 베드로가 예수님에게 여쭈었습니다. "쿠오 바디스 도미네(Quo Vadis Domine), 주여 어디로 가시나이까?" 예수님께서 대답하십니다. "네가 내 어린 양들을 버렸으니, 또 다시 십자가에 못 박히기 위해 로마로 간다"

예수님과의 짧은 조우 뒤에, 베드로는 다시 로마로 돌아옵니다. 부활하신 예수님과 디베랴 호숫가에서 만났을 때 나누었던 대화가 생각났을 겁니다.

그들이 조반 먹은 후에 예수께서 시몬 베드로에게 이르시되

요한의 아들 시몬아 네가 이 사람들보다 나를 더 사랑하느냐 하시니

이르되 주님 그러하나이다 내가 주님을 사랑하는 줄 주님께서 아시나이다

이르시되 내 어린 양을 먹이라 하시고

또 두 번째 이르시되 요한의 아들 시몬아 네가 나를 사랑하느냐 하시니

이르되 주님 그러하나이다 내가 주님을 사랑하는 줄 주님께서 아시나이다

이르시되 내 양을 치라 하시고

세 번째 이르시되 요한의 아들 시몬아 네가 나를 사랑하느냐 하시니

주께서 세 번째 네가 나를 사랑하느냐 하시므로

베드로가 근심하여 이르되 주님 모든 것을 아시오매

내가 주님을 사랑하는 줄을 주님께서 아시나이다

예수께서 이르시되 내 양을 먹이라

내가 진실로 진실로 네게 이르노니

네가 젊어서는 스스로 띠 띠고 원하는 곳으로 다녔거니와

늙어서는 네 팔을 벌리리니 남이 네게 띠 띠우고

원하지 아니하는 곳으로 데려가리라

요한복음 21장 15~18절

디베랴 호숫가에서 아침밥을 차려주시고, 베드로에게 부탁하셨습니다. '내 양을 먹이라' 부탁하시고는 '남이 네게 띠 띠우고 원하지 아니하는 곳으로 데려'갈 것이라 하셨습니다. 베드로의 죽음에 관해 미리 알려주신 것입니다. 베드로가 버린 양들을 위해 다시 십자가를 지기 위해 로마로 간다는 예수님의 말씀을 듣고, 베드로는 발길을 돌립니다. 새로운 교회를 여럿 세우는 사업보다, 교회에 남아있는 적은 무리를 사랑하는 것이 예수님의 뜻인 줄 깨달았기 때문입니다.

로마로 되돌아와서 남아 있는 성도들을 위해 설교하고 기도하며, 또 전도하다가 마침내 체포되어 십자가에 달려 순교합니다. 전설에 의하면 베드로는 십자가에 거꾸로 달려 처형되었는데, 이는 차마 예수님과 같은 방식으로 죽을 수 없으니 거꾸로 매달아 달라고 베드로가 요청한 것이라고 합니다.

미켈란젤로가 교황 바오로 3세의 의뢰를 받아 로마를 찾아오는 순례자들을 위해 〈베드로의 순교〉 장면을 그렸습니다. 순례자들은 주요 성당을 돌며 미사를 드림으로 신앙을 돋우었습니다. 교회 지도자들은 그림을 이용해 성인들의 돌올한 신앙을 보여주는 것으로 라틴어를 모르는 순례자들을 위한 설교를 대신했습니다. 세계 각처에서 몰려든 사람들은 로마에서 사용하는 라틴어를 몰랐기 때문에, 그림이야말로 하나님의 음성을 전하는 최적의 도구였습니다. 미켈란젤로의 그림 속 베드로는 순례를 나선 사람들에게 어떤 설교를 하고 싶었을까요?

베드로의 손과 발이 십자가에 박혀 있습니다. 이루 말할 수 없이 고통스러운 순간입니다. 게다가 거꾸로 세워질 참입니다. 장정 일곱 명이 십자가를 세우고 있고, 한 명은 십자가를 꽂아 세울 자리에 구덩이를 파고 있습니다.

하얗게 센 머리는 그나마 거의 빠져버렸고, 수염도 하얀 노인 베드로가 순교하기 직전입니다. 죽음을 앞둔 사람에게 있을 두려움 혹은 공포가 어릴 수 있고, 어쩌면 믿음으로 죽음과 공포를 이겨낸 평화가 얼굴에 깃들일 수도 있겠지요. 스데반이 죽을 때처럼 천사의 얼굴을 짓지 못한다 해도, 그래서 베드로가 매우 두려워하며 몹시 고통스러워하며 죽는다 해도 이상하진 않을 것입니다. 예수님께서도 십자가에서 돌아가실 때, '엘리엘라라마사박다니, 하나님 하나님 어찌하여 나를 버리셨나이까' 외치시며 단말마의 고통을 겪으셨으니까요.

그런데 이상합니다. 베드로는 여느 사람들처럼 두려워하지도 않고, 그렇다고 스데반처럼 천사의 표정도 아닙니다. 닥쳐오는 죽음으로 인한 두려움도 없고, 죽음을 초월한 자의 평안함도 없습니다. 관람자가 익히 예상할만한 표정이 베드로에게 없습니다. 어떻게든 감동을 받기 위해 먼 길 나선 순례자들이 예측

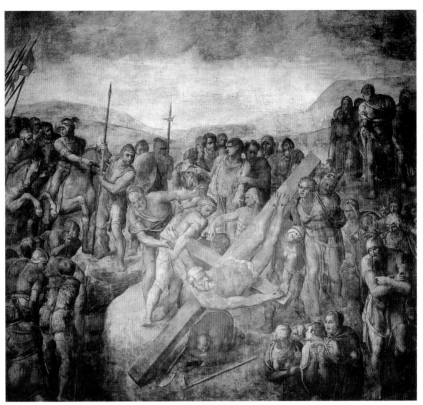

미켈란젤로, 〈성 베드로의 순교〉, 1546-1550, 파올리나 성당, 625*662

했던 표정이 베드로의 얼굴에 보이지 않습니다. 베드로의 두려워하는 표정을
보고 순례자들은 함께 울고 싶었고, 베드로의 평안한 표정을 보고 우러러 흠모
하고 싶었습니다. 그런데, 베드로의 표정엔 두려움도 평안도 없습니다.

두려움도 평안도 없는 베드로의 얼굴에 분노가 서려 있습니다. 십자가에 달
린 베드로가 눈 꼬리를 한껏 위로 올리고 관람자를 노려보고 있습니다. 십자가
에 거꾸로 매달려 죽어가는 고통 때문에 기진했을 텐데, 베드로는 몸을 비틀어
세워 그림 앞에 선 사람들을 째려보듯 쳐다보고 있습니다. 베드로는 순례자들
의 마음을 들여다보기 위해 살아있는 물고기가 물 밖에서 유선형의 몸을 퍼덕

거리듯 복근에 힘을 잔뜩 주고 상체를 일으켜 세우려고 합니다. 그림 속 베드로에게 고통 따위는 흔적도 없고, 죽음의 순간에 찾아옴직한 자기 연민도 보이지 않고, 굳이 평안을 가장하지도 않습니다.

베드로의 얼굴은 몹시 화가 난 표정입니다. 십자가에 거꾸로 매달린 베드로를 화나게 하는 것은 무엇이었을까요. 십자가에 거꾸로 매달린 베드로는 그림 속 사람들을 보고 있지 않습니다. 말을 타고 현장을 지휘하는 장교를 보는 것도 아니요, 창을 든 군인들을 보는 것도 아니요, 베드로의 죽음에 안타까워하며 숨죽여 흐느끼는 사람들을 보는 것도 아닙니다.

베드로가 화가 난 이유는 자신을 십자가에 매단 사람들 때문이 아니라, 로마를 찾아온 순례자들 때문입니다. 로마에 와서 성당을 둘러보고, 성당 천장과 벽에 그려진 성화들을 바라보는 사람들에게 베드로는 화가 났습니다. 성지 순례를 나선 신실한 사람들에게 화가 났습니다.

성지는 어디일까요? 성지, 즉 거룩한 땅은 하나님께서 계신 곳입니다. 하나님께서 임재하는 곳이 성지입니다. 예엣날 사람들은 성막이나 성전을 거룩한 곳이라 여겼습니다. 하나님께서 임재하시는 특별한 곳이 있다고 여겼습니다. 그러나 히브리 백성들의 광야 생활이 끝나면서 성막은 필요치 않게 되었고, 솔로몬이 지었던 성전은 바빌로니아 군대에 의해 파괴되었습니다. 사람들이 거룩한 공간이라 여겼던 곳들이, 충분히 거룩하지 않았습니다.

하나님의 아들 예수님께서 마구간으로 오실 때 받은 이름이 '임마누엘'입니다. 임마누엘은 하나님께서 우리와 함께 하신다는 뜻이지요. 하나님께서 함께 하시는 마구간이 거룩한 곳이 되었습니다. 또 예수님께서 십자가에서 돌아가

실 때 헤롯이 지은 성전의 지성소 장막이 찢어졌습니다. 예수님께서 태어나실 때 마구간이 거룩해졌고, 예수님께서 돌아가실 때 온 세상이 지성소가 되었습니다.

성지는 하나님께서 나와 함께 계시는 곳입니다. 하나님께서는 내가 있는 곳에 나와 함께 계십니다. 우리네 일상이 이루어지는 모든 장소가 성지입니다. 하나님께서 우리와 함께 하심을 믿는 까닭에 기꺼이 예수님께서 지셨던 십자가를 지고 예수님의 제자가 되어 사는 자리가 성지입니다.

누구든지 자기 십자가를 지고 나를 따르지 않는 자도 능히 내 제자가 되지 못하리라 (눅 14:27)

종교적인 열정을 불태우며 헌금을 들고 '하나님의 도성' 로마를 찾아온 순례자들에게 베드로는 분노하고 있습니다. 그림 속 베드로는 순례자들에게 분노하며 '십자가를 보지 말고, 십자가를 지라'고 말하는 듯합니다. 또, 베드로는 초대 교황으로 인정받습니다. 초대 교황 베드로가 후대 교황들을 쳐다보고 있는 것만 같습니다. 교황과 사제들이 미켈란젤로의 그림을 보며 베드로의 성난 음성을 들을 수 있다면 교회에 희망이 남아있는 겁니다.

뱀의 혀같이 부드러운 설교보다, 십자가에 못 박힌 손으로 내리치는 베드로의 죽비 소리가 순례자들의 영혼을 깨끗하게 했을 겁니다. 베드로의 죽비 소리에 깨어난 순례자들은 이렇게 기도했을 것입니다.

"쿠오 바디스 도미네(Quo Vadis Domine), 주여 어디로 가시나이까?"

카라바지오

Caravaggio

Michelangelo Merisi da Caravaggio
(1571?~1610)

카라바지오

Michelangelo Merisi da Caravaggio
(1571?~1610)

1571년 이태리 밀라노 동쪽 마을 카라바지오에서 또 한 명의 미켈란젤로
가 태어났습니다. 미켈란젤로 메리시 다 카라바지오(Michelangelo Merisi da
Caravaggio)는 120년 전에 태어난 미켈란젤로 본도네와 구별하기 위해, 고향
이 그의 화명이 되었습니다.

카라바지오는 바로크 회화의 개척자라 할 수 있습니다. '르네상스를 뒤이은
양식을 보통 바로크(Baroque)'라고 부릅니다. 카라바지오가 활동하던 시기는
르네상스 화가들의 기법(manner)을 흉내 내는 것이 전반적 분위기였는데, 이
러한 매너리즘(mannerism)의 밋밋한 흐름에 격랑을 일으킨 화가가 바로 카라
바지오였습니다. 흔히 바로크 양식이라는 화풍은 본디 그 말뜻이 '터무니없다'
든가 '기괴하다'라는 뜻입니다.

당시 사람들이 얼른 보기에 카라바지오의 그림은 터무니없고 기괴한 것이
었습니다. 교회의 주문을 받은 그림들이 주종을 이루던 시대에 그림의 주인공

은 예수님과 마리아, 사도들과 성인들이었는데, 카라바지오는 성화의 주인공들을 그릴 때에 지극히 세속적인 모습으로 표현했기 때문입니다. 카라바지오는 사도들에게 '아름답게 주름 잡힌 옷'이 아니라, 어깨가 터진 누더기를 입혔습니다. 임신한 창녀를 모델로 삼아 성모 마리아를 그리는 바람에 그림을 주문했던 교회로부터 계약을 해지당하기도 했습니다.

카라바지오는 성경을 반복해서 읽었습니다. 카라바지오가 읽은 성경 속 예수님께서는 사마리아에 사는 화냥녀와 대화하셨고, 간음하다 적발된 여자를 변호하셨고, 무지렁이 어부들을 제자 삼으셨습니다. 지극히 거룩하신 예수님께선 평범하거나, 평범하지도 못한 불가촉천민들과 어울리셨습니다. 색즉시공(色卽是空) 공즉시색(空卽是色)이라는 불가의 말을 카라바지오에게 맞추어 번안하면 성즉시속(聖卽是俗) 속즉시성(俗卽是聖)이라 할 만 합니다. 거룩함이 곧 세속적인 것이요, 세속적인 것이 곧 거룩하다는 생각으로 카라바지오는 성녀 마리아를 가장 속된 창녀를 모델 삼아 그렸고, 거룩한 사도들을 손톱에 때 낀 노동자로 대체했습니다.

카라바지오는 배움이 없어 거칠고, 여유가 없어 성마른 사람들과 곧잘 어울렸습니다. 카라바지오 자신이 거칠고 성마른 사람이기도 했습니다. 거기다가 카라바지오는 예민하기까지 해서 숱한 문제를 일으켰습니다. 보통 화가가 일으킬만한 문제라는 게, 그림을 제 때 그리지 못해 주문자를 곤혹스럽게 하거나, 자신의 화풍을 고집하다가 의뢰인과 충돌하는 게 고작이건만, 카라바지오는 유난스러웠습니다.

살인, 폭행, 불법무기 소지, 기물파손 등으로 체포된 횟수만 열다섯 번이요, 감옥에 갇힌 건 일곱 번이었다고 합니다. 카라바지오는 전과 7범이었습니

다. '로마 남쪽의 해변에서 죽었'다는데, '암살당한 것'으로 추정됩니다.[1]

카라바지오는 자신의 최후를 예견했을까요. 카라바지오는 자기가 죽던 해인 1610년에 충격적인 자화상을 남겼습니다. 다윗에게 목 잘린 골리앗을 그리며, 목 잘린 골리앗을 자신의 자화상으로 그렸습니다.

목 잘린 골리앗을 보고 있는 다윗의 얼굴에 승자가 갖는 득의만만한 표정이 없습니다. 골리앗을 내려다보는 다윗의 표정에 연민이 가득합니다. 골리앗으로 그려진 카라바지오는 목이 잘린 채 피를 흘리고 있습니다. 과연 바로크 회화의 창시자답게 기괴합니다. 오른쪽 눈은 반쯤 감긴 채, 왼쪽 눈은 치뜨인 채 여전히 무언가를 보고 있는 듯합니다. 화가로서 여전히 무언가를 응시한 채, 반쯤 열린 입으로 남아있는 기력을 모아 유언을 하고자 하나, 입만 달싹일 뿐 혀가 이미 말려있어 무슨 말인지는 알아들을 수가 없습니다.

화가는 그림으로 말합니다. 화가의 그림은 후세들에게 남긴 유언입니다. 카라바지오가 그림으로 남긴 기괴한(the baroque style) 유언을 들어보겠습니다.

1) 질 랑베르(문경자 옮김), 『카라바지오』, 마로니에북스, 2005년, 7쪽

카라바지오, 〈골리앗의 머리를 들고 있는 다윗〉, 1610, 로마 보르게세 미술관, 125*101

누가 세례 요한을 죽였는가

전에 헤롯이 그 동생 빌립의 아내 헤로디아의 일로

요한을 잡아 결박하여 옥에 가두었으니

이는 요한이 헤롯에게 말하되

당신이 그 여자를 차지한 것이 옳지 않다 하였음이라

헤롯이 요한을 죽이려 하되 무리가 그를 선지자로 여기므로

그들을 두려워하더니

마침 헤롯의 생일이 되어

헤로디아의 딸이 연석 가운데서 춤을 추어 헤롯을 기쁘게 하니

헤롯이 맹세로 그에게 무엇이든지 달라는 대로 주겠다고 약속하거늘

그가 제 어머니의 시킴을 듣고 이르되

세례 요한의 머리를 소반에 얹어 여기서 내게 주소서 하니

왕이 근심하나 자기가 맹세한 것과 그 함께 앉은 사람들 때문에 주라 명하고

사람을 보내어 옥에서 요한의 목을 베어

그 머리를 소반에 얹어서 그 소녀에게 주니

그가 자기 어머니에게로 가져가니라

요한의 제자들이 와서 시체를 가져다가 장사하고 가서 예수께 아뢰니라

마태복음 14:3~11

세례 요한이 헤롯 왕(Herod Antipas)을 비판했습니다. 헤롯 왕이 제수였던 헤로디아를 아내로 삼았기 때문입니다. 헤롯이 제수였던 헤로디아를 아내로 삼은 것은 죽은 동생의 아내를 경제적으로 책임지겠다는 의도가 아니었습니다. 헤롯은 제수씨를 보살피기 위해서가 아니라, 권력을 차지하기 위해 동생에게서 제수씨를 빼앗았습니다. 왕실의 혼인이라는 게 사랑에 기반을 두지 않은 비정한 정략일 때가 많지요. 세례 요한은 악한 권력의 비정함에 침묵하지 않았습니다. 악한 권력을 향하여 하나님의 뜻을 말해야하는 것이 선지자의 숙명입니다.

헤롯 안디바(Herod Antipas)는 세례 요한의 입을 틀어막기 위해 잡아 들여 감옥에 가두었습니다. 세례 요한은 감옥에 갇혔지만, 세례 요한의 생각은 제압되지 않았습니다. 세례를 받기 위해 요단강에 왔다가 요한을 만나지 못한 사람들을 통해 헤롯의 부당한 처사가 백성들 사이로 퍼지게 되었고, 민심은 감옥에 갇힌 세례 요한을 중심으로 모아지고 있었습니다. 세례 요한의 말은 매체를 통해서 전파되지 않았지만, 귀엣말 통신을 통해 여론을 장악하고 있었습니다. 감옥에 갇혀있는 세례 요한의 예언은 흥하고, 궁전을 장악한 헤롯의 명분은 쇠하게 되었습니다.

권력이 불안을 느낄 때, 축제를 엽니다. 타락한 권력은 유력한 자들을 더불어 타락시킴으로 역모의 주력을 거세시킵니다. 헤롯의 생일이 되었나봅니다. 자신의 생일에 헤롯은 로마 황궁에서 치러지는 연회를 본떠 잔치를 열었습니다. 음란하게 흥청거리는 연회 자리에서 헤로디아의 딸 살로메에게 춤을 추게 합니다. 살로메의 음란한 춤사위에 헤롯과 백관들의 마음이 음란함으로 채워졌고, 헤롯은 꽃뱀이 된 의붓딸 살로메의 마음을 얻기 위해 소원을 들어주겠다고 음심으로 출렁거리는 문무백관 앞에서 맹세를 하고 맙니다.

의붓딸 살로메가 갖고 싶은 것은 공교롭게도 세례 요한의 목이었습니다. 흥청거리던 헤롯의 머리에 새벽 찬바람이 불어 닥친 것처럼, 헤롯은 맑은 정신으로 고민에 빠집니다. 헤롯은 요한을 살려두려 했지만, 맹세를 지키기 위해 어쩔 수 없이 헤롯이 사형을 언도했다고 합니다. 선악과를 먹은 아담이 하와 때문에 어쩔 수 없이 먹었다고 핑계 대는 장면과 유사합니다. 남의 아내를 빼앗은 헤롯이 맹세의 율법을 지키겠다는 것도 새삼스럽기만 합니다.

살로메에게 했던 맹세를 지키는 것이 중요한 사람이었다면, 헤롯은 이전 부인과 혼인 서약을 어기고 이혼하지도 않았을 것입니다. 형제간 의리를 지키고자 했다면 제수였던 헤로디아를 아내로 삼지 않았을 것입니다. 이것이 세례 요한에게 사형이 언도되기 직전의 행간입니다. 헤롯이 살로메에게 했던 맹세를 지키려고 세례 요한의 목을 쳤다고 이해하는 것은, 사형을 집행한 후 헤롯 궁에서 배포한 보도 자료를 액면 그대로 믿는 것입니다.

정통성을 갖지 못한 헤롯은 감옥에서도 영향력을 잃지 않는 세례 요한을 죽이고 싶었습니다. 살로메가 춤을 추고 헤로디아가 살로메를 사주했다는 것은 헤롯이 기획한 정치적 쇼였다고 보는 게 타당합니다.

살로메는 헤롯의 뜻을 따를 수밖에 없는 어머니의 요청을 따라 춤을 추었고 세례 요한의 목을 갖겠다고 한 것입니다. 세례 요한을 죽인 진범은 헤롯입니다. 정통성 없는 권력을 지키기 위해 전전긍긍하는 헤롯 안디바 때문에 세례 요한이 희생된 것입니다. 헤로디아의 계략을 중간에 끼워 넣음으로 자신은 맹세의 율법을 지킨 신실한 사람으로 가장한 채 사람의 목을 잘라버립니다. 예수님은 그래서 헤롯 안디바를 '여우'라 불렀습니다. (눅13:32)

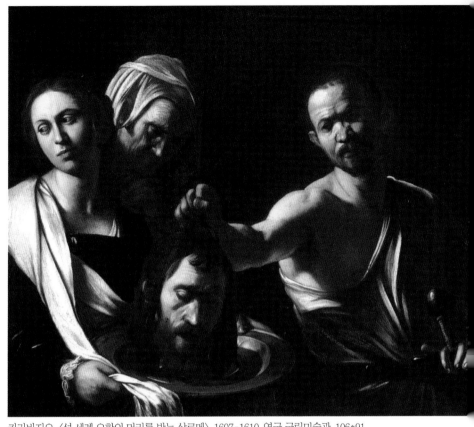

카라바지오, 〈성 세례 요한의 머리를 받는 살로메〉, 1607-1610, 영국 국립미술관, 106*91

그래서입니다. 살로메가 세례 요한의 잘린 목을 차마 보지 못하고 고개를 돌리고 있습니다. 검정 옷을 입어 마치 가족의 장례를 치르는 듯합니다. 얼핏 봐선 헤로디아의 딸이 아니라, 세례 요한의 조카 같습니다. 살로메의 본심은 세례 요한의 목을 자르는 것이 아니었습니다. 헤로디아와 살로메는 세례 요한을 미워했다기보다 헤롯 안디바를 두려워했습니다. 헤로디아는 헤롯궁에서 볼모 같이 살고 있는 살로메를 보호하기 위해 헤롯의 기획에 이의를 제기할 수 없었고, 살로메는 아내를 죽이기도 하는 권력의 비정함으로부터 어머니를 살리기 위해 헤롯의 살인 교사를 받아들일 수밖에 없었습니다.

카라바지오는 그림을 통해 살로메에게 변론 기회를 주는 듯합니다. 요한의 목을 접시에 받아 들고 있는 살로메의 복장은 무희의 것이 아닙니다. 살로메는 세례 요한의 죽음을 원하지 않았습니다. 어쩌면 세례 요한이 누구인지도 몰랐을 것입니다. 권력에 팔려 다닐 수밖에 없는 엄마 헤로디아의 운명에 참여했을 뿐입니다.

목 잘린 세례 요한의 감은 눈이 마지막 순간을 짐작케 합니다. 세례 요한의 잘린 얼굴에 억울하게 죽은 자의 한이 서려있지 않고, 세상에서 자기 몫을 다한 사람의 고요함이 묻어 있습니다. 악한 권력에 저항하면서 예언자의 사명을 완수하려면 또렷한 자기 확신이 있어야 합니다. 분명한 하나님의 뜻이 있다 해도 현존하는 권력을 눈앞에 두고 흔들리지 않는 사람은 없습니다. 하나님의 뜻에 순명(順命)하기 위해 악한 권력에 저항하고 예언자의 임무를 감당해야 할 때, 한 번만 헤롯에게 고개를 숙였다면 살아남았을 것입니다. 한번만 고개를 숙였다면 헤롯에게 대제사장의 자리를 약속 받을 수도 있었을 것입니다.

그러나 살아있는 동안 세례 요한은 치열하게 권력에 저항했고, 지리멸렬한 자기와의 싸움에서 흔들리지 않았습니다. 생이 다할 때까지 세례 요한은 공중에 매달린 줄만큼 좁은 길을 위태하게 걸어왔습니다. 죽음의 직전까지 세례 요한은 길을 잃지 않았고 감옥에서도 회유되지 않은 채 여전히 길 위에 있습니다. 칼을 든 망나니가 다가왔을 때에, 세례 요한은 좁은 길을 다 지나왔다는 안도 속에 깊은 숨을 내쉬었습니다. 슬프지만, 한이 남진 않습니다. 이제 세례 요한은 죽음을 맞이함으로 더 이상 위태롭지 않습니다.

목 잘려 죽은 자의 두 눈이 평안하게 감겨 있습니다. 그러나 세례 요한을 죽인 헤롯은 죽은 요한 때문에 늘 불안합니다. "헤롯이 예수의 소문을 듣고 그

신하들에게 이르되 이는 세례 요한이라 그가 죽은 자 가운데서 살아났으니 그러므로 이런 능력이 그 속에서 역사하는도다"(마14:1~2)

죽은 세례 요한은 평안한데, 죽인 헤롯은 불안합니다.

저 요?

또 지나가시다가 알패오의 아들 레위가 세관에 앉아 있는 것을 보시고

그에게 이르시되 나를 따르라 하시니 일어나 따르니라

그의 집에 앉아 잡수실 때에

많은 세리와 죄인들이 예수와 그의 제자들과 함께 앉았으니

이는 그러한 사람들이 많이 있어서 예수를 따름이러라

바리새인의 서기관들이 예수께서 죄인 및 세리들과 함께 잡수시는 것을 보고

그의 제자들에게 이르되 어찌하여 세리 및 죄인들과 함께 먹는가

예수께서 들으시고 그들에게 이르시되

건강한 자에게는 의사가 쓸 데 없고 병든 자에게라야 쓸 데 있느니라

나는 의인을 부르러 온 것이 아니요 죄인을 부르러 왔노라 하시니라

마가복음 2장 14~17절

창문은 열려 있지만, 창문으로 빛이 들진 않습니다. 격자무늬가 없다면, 창문은 벽과 구별되지도 않습니다. 창문은 있으나 빛이 들지 않는 반 지하 셋방 같은 공간에 장검을 차고 가죽신을 신고 잘 차려 입은 청년들이 돈놀이를 하고 있습니다.

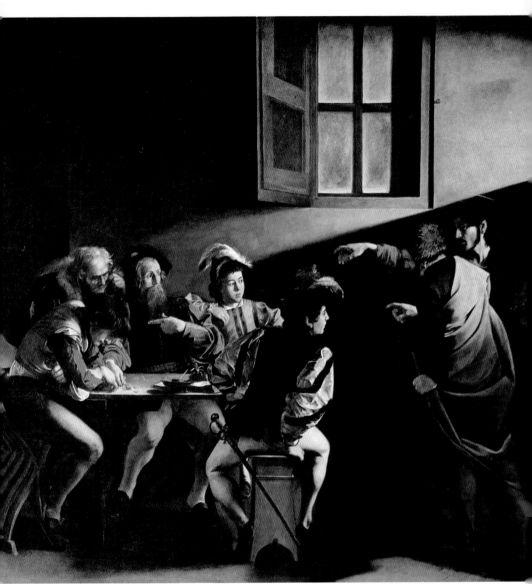

카라바지오, 〈마태의 소명〉, 1599-1600, 산 루이지 데이 프란체시 성당, 322*340

가죽 신발을 신은 부유한 청년들의
음습한 놀이터에 맨발의 낯선 사람 둘이
들어옵니다. 동행한 사람은 뒷머리가 눌
려 있습니다. 둘 다 이곳에 어울리는 사
람은 아닙니다. 예수님과 베드로가 부
유한 청년들의 놀이터에 들어오고 있습
니다. 예수님과 베드로가 부자 청년들의
음습한 놀이터를 급습할 때, 알 수 없는
빛이 볼품없는 두 사람을 엄호합니다.
예수님과 베드로를 엄호하던 빛은 도박 테이블에 앉아 있는 청년과 마태를 향
해 조준 사격하듯 내리쬡니다.

알 수 없는 빛이 들면서 도박장을 덮고 있던 흑암에 균열이 생기고 흑암 속
에 앉아 있던 세리 마태의 심장에도 빛줄기가 미늘같이 박혔지 싶습니다. 도박
에 열중하다가 빛에 걸려든 마태에게 이렇게 말씀하십니다.

나를 따르라 (마2:14)

마태를 가리키는 예수님의 손 모양을 보면, 어디선가 본 듯합니다. 카라바
지오와 이름이 같은 본도네의 미켈란젤로가 그렸던 '천지 창조'에 등장하는 아
담의 손을 닮았습니다. '미켈란젤로 메리시 다 카라바지오'는 '미켈란젤로 디
본도네'가 그렸던 아담의 손을 예수님의 손목에 갖다 붙였습니다.

예수님과 마태의 만남을 미켈란젤로가 '천지 창조'에서 표현했던 사람과 하
나님의 만남처럼 표현한 것입니다. 즉 카라바지오는 마태를 제자로 부르시는

예수님의 마음을 해석하기를, 예수 자신은 사람이 되고 마태를 하나님처럼 높여 섬기기 위해 부르고 계십니다. 하나님의 아들이신 예수는 사람의 아들이 되어 사람의 아들인 마태를 하나님처럼 섬기기 위해, 마태를 제자로 부르시는 것입니다. 실제로 예수님은 십자가에 죽으시기 직전에 제자들의 발을 씻겨 주시며 섬김의 모범을 보이시며 이렇게 말씀하셨습니다.

대야에 물을 떠서 제자들의 발을 씻으시고 그 두르신 수건으로 닦기를 시작하여...

새 계명을 너희에게 주노니

서로 사랑하라 내가 너희를 사랑한 것 같이 너희도 서로 사랑하라

너희가 서로 사랑하면 이로써 너희가 내 제자인 줄 알리라

요한복음 13장 5절, 34~35절

이것이 예수님의 혁명이었습니다. 예수님께서 제자들과 더불어 꿈꾸었던 새로운 세상은, 스승이 제자를 섬기는 세상이었습니다. '새 계명'으로 통치되는 '새 하늘과 새 땅'을 함께 만들어갈 제자 마태를 부르실 때, 마태는 당황합니다. 청년 마태는 손가락으로 자기를 가리키며, 깜짝 놀라 '저요?'하며 묻는 듯합니다.

마태는 빛을 보았습니다. 활짝 열린 창문으로도 들지 않던 빛이 예수님께서 들어오시는 방향으로부터 비추었습니다. 도박장을 빛이 비추었습니다. 수없이 드나들었던 도박장인데, 도박장에서 이런 빛을 경험한 적이 없습니다. 맨발에 먼지투성이인 예수님과 베드로 두 사람 뒤에서 들어오는 빛이 그 둘을 엄호하는 듯 했고, 엄호하는데 그치지 않고 빛은 흑암으로 덮여있던 세리의 마음을 폭격했습니다. 그렇게 빛은 세리를 뒤

덮고 있던 흑암을 몰아내고, 세리 마태의 마음 속으로 빛의 영토를 확장했습니다. "천국은 침노를 당하나니 침노하는 자는 빼앗느니라"(마11:12)

세리 마태는 스스로 생각하기를 빛이 자신을 찾아올 리 없다고 생각했기 때문에 놀라지 않을 수 없었고, 이제 빛에 마음을 빼앗겨버렸습니다. "알패오의 아들 레위가 세관에 앉아 있는 것을 보시고 그에게 이르시되 나를 따르라 하시니 일어나 따르니라" 예수님께서 '나를 따르라' 하실 때, 세리 마태는 거절할 수 없었습니다. 그 자리에서 '일어나' 따르는 것 외엔 다른 생각이 떠오르지 않았습니다.

흑암은 빛의 부재일 뿐, 사람의 마음도 사람이 사는 세상도 흑암에 점령되지 않습니다. 흑암에 덮인다하여도 흑암은 사람의 마음과 세상에 스며들지 못합니다. 흑암은 표면을 덮을 수 있을 뿐, 사람도 세상도 흑암을 뿜어내진 못합니다.

그러나 빛은 사람과 세상에 스며들 수 있고, 빛을 흡수한 사람과 세상은 빛을 뿜기도 하며, 반사하기도 합니다. 흑암이 지배하는 음습한 세상에도 빛이 비추고, 음습한 세상을 사는 이에게도 빛이 스며듭니다. 깨닫지 못할 뿐.

손가락이 칼날이 되어

열두 제자 중의 하나로서 디두모라 불리는 도마는

예수께서 오셨을 때에 함께 있지 아니한지라

다른 제자들이 그에게 이르되 우리가 주를 보았노라 하니

도마가 이르되 내가 그의 손의 못 자국을 보며

내 손가락을 그 못 자국에 넣으며

내 손을 그 옆구리에 넣어 보지 않고는

믿지 아니하겠노라 하니라

여드레를 지나서 제자들이 다시 집 안에 있을 때에

도마도 함께 있고 문들이 닫혔는데

예수께서 오사 가운데 서서 이르시되

너희에게 평강이 있을지어다 하시고

도마에게 이르시되 네 손가락을 이리 내밀어 내 손을 보고

네 손을 내밀어 내 옆구리에 넣어 보라

그리하여 믿음 없는 자가 되지 말고 믿는 자가 되라

도마가 대답하여 이르되 나의 주님이시요 나의 하나님이시니이다

예수께서 이르시되 너는 나를 본 고로 믿느냐

보지 못하고 믿는 자들은 복되도다 하시니라

요한복음 20:24~29

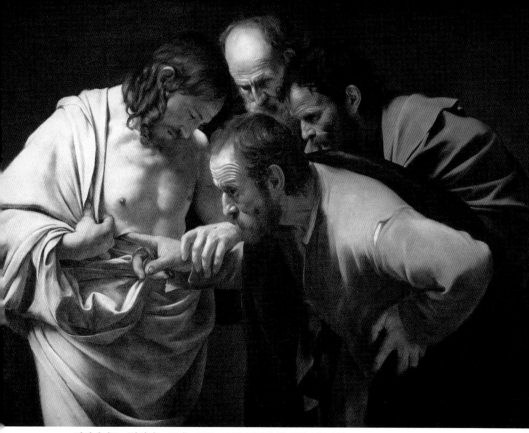

카라바지오, 〈의심하는 도마〉, 1601-1602, 포츠담 신 궁전, 107*146

　　도마의 별명은 '디두모'였습니다. 디두모는 '쌍둥이'란 뜻입니다. 쌍둥이였던 도마는 다른 제자들이 부활하신 예수를 보았다고 하니 당연히 의심할 수밖에 없었습니다. 예수가 쌍둥이여서 쌍둥이 형제가 제자들에게 나타났거나, 쌍둥이만큼 닮은 사람이 나타나서 제자들을 현혹시켰으리라 여겼습니다. 세상엔 쌍둥이도 많고, 쌍둥이만큼 닮은 사람도 있기 마련이니까요. 얼굴이 닮았다고 예수라 단정할 수 없는 겁니다. 그래서 도마는 예수님의 손과 옆구리에 있을 못자국과 창자국에 손가락을 넣어 봐야 예수라는 사실을 확인할 수 있다고 판단했습니다. 도마의 이런 합리적인 의심이 없었다면, 예수님의 부활은 제자들 사이에서도 두고두고 논쟁거리가 되었을 겁니다. 도마의 의심은 부활을 확인해 주는 필수적인 절차였던 셈입니다.

그러나 막상 예수 앞에 서서, 예수를 보니 도마는 차마 손가락을 못자국과 창자국 속으로 집어넣을 수 없었을 것입니다. 도마의 엄지손톱을 보세요. 손톱 주위가 검습니다. 일하는 사람의 손입니다. 손톱은 뭉툭하고 검은 때가 껴있습니다. 집게손가락이라고 다르지 않을 것입니다. 도마는 차마 예수님의 몸속으로 손가락을 집어넣을 순 없었습니다.

　알 수 있지 않았겠습니까. 도마는 분명 예수님을 다시 만나기 전에 그의 부활을 의심했었지만, 직접 만나고난 후엔 분명히 알 수 있었습니다. 예수인지, 예수의 쌍둥이인지 그냥 보는 순간 알았을 것입니다. 예수인지, 예수를 닮은 사람인지 걸음걸이만 보아도 알 수 있었을 것입니다.

　그래도 뱉었던 말이 있어 도마는 손가락으로 상처 자국이나마 만져보려 했습니다. 상처의 자국만 만져보려 했는데, 예수님께서 도마의 손목을 잡으십니다. 도마의 손목을 칼자루 쥐듯 잡으시고는 할복하듯 도마의 손가락을 몸속 깊이 당기듯 찔러 넣습니다. 도마의 손목은 칼자루가 되고, 손가락은 칼날이 되어 예수의 갈비뼈 사이를 헤집습니다. 어쩌면 칼날이 된 도마의 손가락에 으스러진 갈비뼈 조각이 닿았을지 모릅니다.

　깜짝 놀란 도마의 눈을, 카라바조는 주름살로 표현했습니다. 도마의 놀란 눈동자를 정면으로 볼 순 없지만, 일곱 가닥 주름으로 도마의 표정을 익히 짐작할 수 있습니다. 손가락 손톱 때 낀 자신의 손가락이 사흘 전 로마 군인의 창 끝처럼 예수님의 뼈 사이사이를 헤집고 다니다니 놀라지 않을 수 없겠지요.

　더러운 손으로 창 자국 난 예수님의 몸속을 헤집으며 도마는 예수님을 만났습니다.

나의 주님이시요 나의 하나님이시니이다 (요20:28)

　주님이라는 호칭은 한 사람에게만 해당되는 것이었습니다. 오직 황제만이 주님($\kappa \acute{\upsilon} \rho \iota o \sigma$)이라 불렸습니다. 예수님이 주님이라는 고백은 도마 개인에게만 아니라 온 세상과 온 사람들에게도 예수가 주님이라는 것입니다. 이태리 반도 와 알프스 이북의 유럽은 말할 것도 없고, 북아프리카와 브리타니아와 팔레스 타인과 아시아까지 통치하고 있던 로마 황제가 아니라,

　로마 황제가 구현한 팍스 로마나 세계에서 십자가에 달려 처형되었던 예수 님이야말로 주님이시라 고백합니다. 권력을 지키기 위해 뭇 사람들을 죽이는 자가 아니라, 권력자를 포함한 뭇 사람을 위해 죽은 자가 주님이십니다.

기적이란 무엇인가

여자가 죽었습니다. 오래 투병한 환자처럼 머리카락이 푸석푸석해 보이고, 빗질도 되지 않았습니다. 누워있는 침상은 짧아서 발목 아래가 공중에 떠있습니다. 이렇게 잠들었다면 불편했겠네요. 잠보다 깊은 죽음인데도 떠 있는 발이 불편해 뒤채다가 깰 것만 같습니다.

돌아가신 직후 얼굴을 닦아낸 물이었을까요? 물 담긴 대야에 작은 수건이 걸쳐져 있고, 머리를 땋은 여자가 얼굴을 묻은 채 수건으로 눈물을 찍고 있습니다. 찾아온 사람들 차림새가 남루합니다. 서 있는 사람들 뒤로 돌출된 벽이 기울어있는 걸로 보아 그림 속 공간은 고미 다락방인 것 같습니다. 죽어있는 여자는 성모 마리아이고, 고미 다락방은 성모 마리아의 거처입니다. 십자가에서 아들을 여읜 성모 마리아의 살아생전 애옥살이에 먼저 마음이 젖습니다.

카라바조가 그린 〈성처녀의 죽음 혹은 영면〉에는 신비스러운 느낌이 조금도 없습니다. 오래도록 투병 생활을 한 가난한 여인의 죽음입니다. 성모 마리아의 죽음을 하늘은 아시는지 모르시는지, 천사도 보이지 않습니다.

〈성처녀의 죽음 혹은 영면〉은 산타 마리아 델라 스카라(Santa Maria delle Scala) 성당에 걸릴 예정이었습니다. 명색이 성당에 걸릴 성화인데, 카라바지오는 그림 속에 소위 거룩해 보이는 표상을 전혀 넣지 않았습니다. 성모 마리아의 얼굴에도 신비한 기운은 보이지 않고, 병색만 가득합니다.

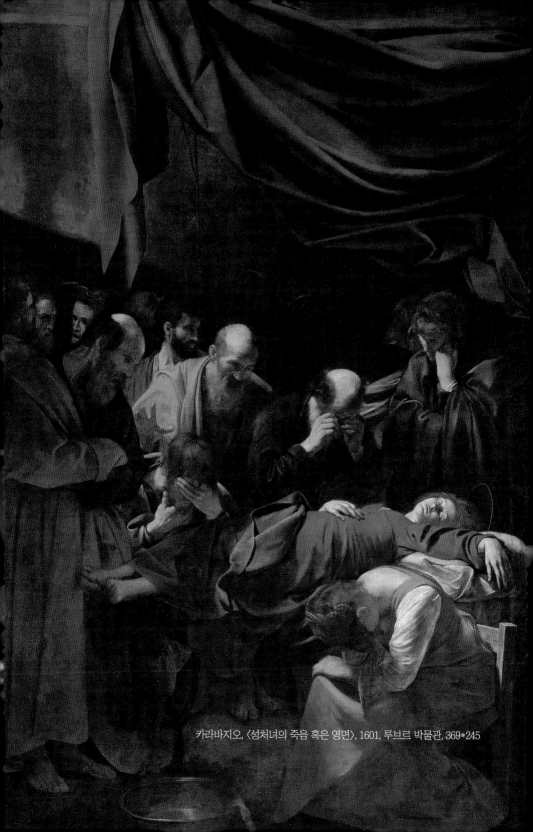

카라바지오, 〈성처녀의 죽음 혹은 영면〉, 1601, 루브르 박물관, 369*245

이 그림 때문에 카라바지오는 곤란에 처했습니다. 이전에 호평 일색이던 카라바지오에 대한 종교계의 평가가 복잡해지게 되었습니다. 카라바지오의 그림이 창조적이긴 하나 비신앙적이라는 의혹이 일게 된 것입니다. 〈성처녀의 죽음 혹은 영면〉은 애초에 걸릴 예정이었던 성당에서 내려졌고, 이후에 교회의 주문도 극감했다고 합니다. 성모 마리아를 거룩하게 그리지 않고 병자의 모습으로 그렸기 때문만은 아니었습니다.

카라바지오가 성모 마리아를 그릴 때 모델이 있었는데, 이 모델이 문제였습니다. 자살한 로마 매춘부였다고 합니다. 물에 빠져 자살을 했고, 또, 임신 중이었다고 합니다.[1] 동정녀 마리아를 그리면서 임신한 매춘부를 모델로 삼은 것입니다. 임신 중에 물에 빠져 자살한 매춘부를 동정녀 마리아의 모델로 삼았으니, 당시 교회 입장에서 본다면 카라바지오의 그림은 신성모독이었습니다. 신성모독죄를 받아 처형된다 해도 할 말이 없는 형국이라, 카라바지오는 그림 값을 받을 수 없어서 경제적으로도 곤란한 처지가 되었겠지요. 이 때 카라바지오의 그림을 흠모하던 루벤스(Peter Paul Rubens, 1577~1640)가 나섰습니다. 루벤스는 자신의 후견인에게 부탁해서, 폐기될 위기에 처한 이 그림을 사도록 했다고 합니다.

매춘을 하고 싶은 여자가 있을까요. 어른이 되어서 매춘부가 되기를 꿈꾸는 소녀가 있는가 말입니다. 세상의 권력을 남자들이 갖고 있고, 가정 밖에서 상품처럼 여성의 성을 구매하려는 남성들이 권력의 묵인 하에 매춘 시장을 형성합니다. 남자들의 욕구를 채우기 위해, 남자들이 만들어 놓은 시장에서 매매춘은 이루어집니다.

1) 김상근, 『카라바조, 이중성의 살인 미학』, 210쪽, 2005년

매춘부가 임신을 한 게 그녀의 죄일까요? 아빠가 누구인지 분명하게 알 수 없는 생명을 잉태한 게 여자의 죄일까요? 예수님께서도 간음하다 잡혀온 여자에게 죄를 묻지 않으셨고, 돌을 들고 서 있는 사람들을 향하여 '죄 없는 자가 돌로 치라' 하셨지요. 예수님께서 간음한 여자를 잡아온 사람들에게 '죄 없는 자라 돌로 치라'하신 것은 모든 사람이 공범이라고 판결하신 겁니다. 성매매 여성들이 시장을 형성하는 이유는, 성매매 남성들의 구매욕이 끊이질 않기 때문입니다. 매춘을 죄라 단죄하려면, 먼저 모든 남자들의 눈을 뽑아야 합니다. "만일 네 눈이 너를 범죄케 하거든 빼어 내버리라 한 눈으로 영생에 들어가는 것이 두 눈을 가지고 지옥 불에 던지우는 것보다 나으니라"(마18:9)

여성의 몸을 훑어대는 남자들은 임신한 매춘부의 성을 구매하지 않으려 합니다. 임신한 매춘부는 상품성이 떨어지게 되었고, 포주는 그녀를 거추장스러워했고, 강제로 떠 맡겨진 빚 독촉에 시달려야 했고, 아이의 아빠는 확인할 수 없을 때 매춘부가 선택할 수 있는 방법은 죽음 외엔 없었습니다. 임신한 매춘부가 물에 빠져 죽었다면, 그건 자살이라 할 수 없습니다. 누가 매춘부를 죽였을까요? 매춘부는 과연 더러운 사람일까요?

당시에 매춘부는 억압받는 여성입니다. 심지어 여자들에게도 억압받는 여성입니다. 예수님께서 세상에 오신 이유가 이런 억압받는 사람들을 구원하시기 위함이었습니다. 세상은 이런 사람들을 죄인이라 하는데, 예수님은 죄인이라 불리는 사람을 병자라 하십니다. "예수께서 대답하여 이르시되 건강한 자에게는 의사가 쓸 데 없고 병든 자에게라야 쓸 데 있나니 내가 의인을 부르러 온 것이 아니요 죄인을 불러 회개시키러 왔노라"(눅5:31~32)

카라바지오는 성모 마리아의 죽음을, 병든 매춘부의 구원으로 그리고 싶었

습니다. 임신한 매춘부를 성모 마리아의 모델로 삼은 것은 억압받는 자의 구원을 바라는 간절한 기도입니다. 카라바지오는 그림을 통해 임신한 채 물에 빠져 죽은 매춘부가 구원받는 기적을 연출하고 싶었을 것입니다. 내게 〈성처녀의 죽음 혹은 영면〉에 대한 부제 달기를 허락해준다면, 나는 '기적'이라 하겠습니다. 임신한 매춘부가 그리스도의 어머니 동정녀 마리아가 되었습니다. 임신한 매춘부가 동정녀 마리아가 되는 것보다 더 기가 막힌 기적이 있을까요. 이런 기적이 가능하긴 할까요?

그런즉 이 일에 대하여 우리가 무슨 말 하리요

만일 하나님이 우리를 위하시면 누가 우리를 대적하리요

자기 아들을 아끼지 아니하시고 우리 모든 사람을 위하여 내주신 이가

어찌 그 아들과 함께 모든 것을 우리에게 주시지 아니하겠느냐

누가 능히 하나님께서 택하신 자들을 고발하리요

의롭다 하신 이는 하나님이시니 누가 정죄하리요

죽으실 뿐 아니라 다시 살아나신 이는 그리스도 예수시니

그는 하나님 우편에 계신 자요 우리를 위하여 간구하시는 자시니라

누가 우리를 그리스도의 사랑에서 끊으리요

환난이나 곤고나 박해나 기근이나 적신이나 위험이나 칼이랴

기록된 바 우리가 종일 주를 위하여 죽임을 당하게 되며

도살 당할 양 같이 여김을 받았나이다 함과 같으니라

그러나 이 모든 일에 우리를 사랑하시는 이로 말미암아 우리가 넉넉히 이기느니라

내가 확신하노니 사망이나 생명이나 천사들이나 권세자들이나

현재 일이나 장래 일이나 능력이나 높음이나 깊음이나

다른 어떤 피조물이라도 우리를 우리 주 그리스도 예수 안에 있는

하나님의 사랑에서 끊을 수 없으리라

로마서 8장 31~39절

카라바지오가 임신한 매춘부를 동정녀 마리아의 모델로 발탁한 것은 하나님의 취향이기도 합니다. 하나님의 취향이란, 사랑입니다. '경건의 모양'을 강조하는 제도 교회는 임신한 매춘부를 예배당에 들일 수 없지만, 하나님의 사랑은 임신한 매춘부를 거룩하게 변화시킬 수 있습니다. 사랑이 기적을 낳습니다.

카라바지오는 임신한 매춘부를 동정녀 마리아의 모델로 삼아, 하나님의 사랑을 선명하게 표현했습니다. 어떤 이에게는 기괴한 방식(the baroque style)으로 보이겠지만 말입니다. 하나님의 사랑이 사람에게 닿으면, 기적이 일어납니다. 예수님께서 가나의 혼인 잔치에서 물을 포도주로 바꾸셨던 것처럼, 사람이 상상할 수 없는 기적이 일어날 수 있습니다. 썩어지는 물이 향기 나는 포도주로 바뀔 수 있었던 것처럼, 임신한 매춘부가 동정녀 마리아가 되었습니다.

카라바지오는 매춘부 그림을 거룩한 성당에 걸 수 없다고 판단한 '산타 마리아 델레 스카라(Santa Maria delle Scala) 성당'의 사제들에게 이것이야말로 믿음이라고 강론하고 있습니다. 카라바지오 그림은 여전히 끊어지지 않는 하나님의 사랑과 사랑으로 인한 기적을 설교하고 있습니다.

흑암 속으로, "아직도 가야할 길"[1]

빌라도가 묻되 네가 유대인의 왕이냐

예수께서 대답하여 이르시되 네 말이 옳도다

마가복음 15장 2절

이에 총독의 군병들이 예수를 데리고 관정 안으로 들어가서

온 군대를 그에게로 모으고 그의 옷을 벗기고 홍포를 입히며

가시관을 엮어 그 머리에 씌우고 갈대를 그 오른손에 들리고

그 앞에서 무릎을 꿇고 희롱하여 이르되 유대인의 왕이여 평안할지어다 하며

그에게 침 뱉고 갈대를 빼앗아 그의 머리를 치더라

희롱을 다 한 후 홍포를 벗기고 도로 그의 옷을 입혀

십자가에 못 박으려고 끌고 나가니라

마태복음 27장 27~31절

 대제사장들이 예수를 체포해서 총독에게 넘겼습니다. 죄목은 '신성 모독'이었습니다.(마26:65) 고발장을 접수한 총독 빌라도는 난감했습니다. 유대인 대제사장들의 의도는 예수에게 로마 당국이 사형을 언도하라는 것인데, '신성 모

1) 스캇펙의 책 제목을 빌렸다.

독'은 사형에 해당하는 죄가 아니기 때문입니다.

대제사장들이 말하는 '신성 모독'이란 예수가 스스로를 신처럼 여겼다는 것인데,(마26:64) 로마 세계에서는 이게 문제가 되지 않습니다. 로마는 다신교 사회이기 때문입니다. 자신을 하나님의 아들이라 말한다면 미친 사람 취급받을 수 있겠지만, 그게 죽을 일은 아닙니다.

끼니도 챙기지 못하는 오천 명을 도시락 하나로 배부르게 했다는 소문이, 오천 군사를 모집하여 내란을 선동했다는 보고서로 둔갑하기도 했습니다. 내란 선동에 대한 증거물도 있긴 있습니다. 칼 두 자루.(눅22:38~39) 한심한 보고서를 읽기도 했고 어이없는 증거물을 보기도 했습니다만, 이걸로 내란 선동죄를 적용할 순 없습니다.

적어도 지금 유대인의 왕인 헤롯을 암살하려 했다는 혐의가 입증되어야 십자가형을 언도할 수 있는 겁니다. 그러나 혐의도 없고, 혐의가 없으니 입증할 증거도 없습니다. 그래도 어쩌겠습니까, 재판을 해야 한다면 사실 확인은 해봐야 합니다. 그래서 빌라도가 던지듯 예수에게 물었습니다.

"네가 유대인의 왕이냐?"

'아니'라고 하면 그만입니다. 예수가 자백하지 않으면 아무 증거가 없습니다. 제사장들도 예수에게 '네가 유대인의 왕이냐'고 묻지 않았습니다. 어쩌면 대제사장들은 로마법에 대해 잘 몰랐을 수도 있지요. 유대인들의 법 감정만으로 로마법에 하소연할 수 있다고 오판해서, 엉터리 기소를 했을 가능성도 있습니다. 여하튼, 예수님께서 유대인의 왕이 아니라고만 대답하면, 제사장들의 엉

터리 기소는 이유 없음으로 기각될 것입니다. 대제사장들이 예수를 죽이려고 모의했던 시도들은 물거품이 될 것입니다. 빌라도의 질문에 '아니오'라고 대답하면 빌라도는 예수에게 무죄를 선고하고 재판을 마무리하면 될 것입니다. 그런데 예수께서 의외의 답을 하셨습니다.

네 말이 옳도다 (눅23:3)

빌라도는 예수의 의도를 알 수 없었습니다. 아무리 생각해봐도 예수가 헤롯의 자리를 차지할 만큼 권력의지로 충만할 리가 없는데, 유대인의 왕이라고 하니 빌라도의 머릿속이 복잡해졌습니다. 간단히 끝내려고 던졌던 질문인데, 예수는 질문을 덥석 받아 꿀꺽 삼켜버렸습니다. 유대인의 왕이라는 질문에 그냥 아니라고 부정하면 그만일 텐데, 기다리고 기다렸던 질문이라는 듯 덥석 긍정해 버렸습니다.

한 번도 로마 군대나 유대인 부역자들을 죽이거나 상해한 적이 없고, 칼을 가지는 자는 칼로 망한다고 얘기했다는 예수가 '유대인의 왕'이라니 빌라도는 도무지 이해할 수가 없습니다.(마26:52) 혐의에서 벗어나게 하기 위해 던졌던 질문이었는데, 예수는 오히려 혐의를 인정해버리니 난감하기 짝이 없습니다. "네 말이 옳도다" 이 한마디 자백 때문에, 신성 모독으로 기소되었던 예수는 내란 선동의 수괴로 확정 판결을 받았습니다. 항소도 없고 상고도 없는 군사 재판이 끝나고,

'총독의 군병'들이 예수님에게 홍포를 입히고 가시관을 씌워 가짜 대관식을 치러주며 희롱합니다. 홍포(자색 옷)는 로마 군인들이 입던 군복이었습니다. 또 '갈대'를 왕의 권력을 상징하는 홀(笏)처럼 들리게 하여 로마 군인들이 예수

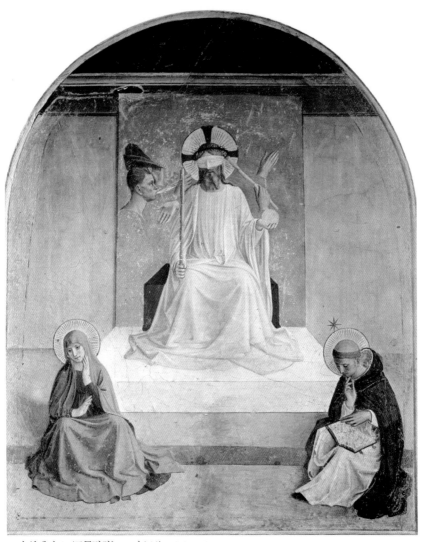

프라 안젤리코, 〈조롱당하는 그리스도〉, 1440-1441

님에게 '경례'를 했습니다.(막15:18) 그리고는 다시 갈대 홀(笏)을 빼앗아, 그 갈
대로 예수님의 머리를 때리고 침을 뱉습니다. 유대인의 왕 예수님의 대관식은
모멸 속에 치러졌습니다. 로마 군인들의 희롱 속에 치러진 모멸적인 대관식이
끝나고, 이제 로마가 임명하지 않은 왕 예수를 십자가에 처형할 차례입니다.

"희롱을 다 한 후 홍포를 벗기고 도로 그의 옷을 입혀 십자가에 못 박으려고 끌고 나가니라"(마27:31)

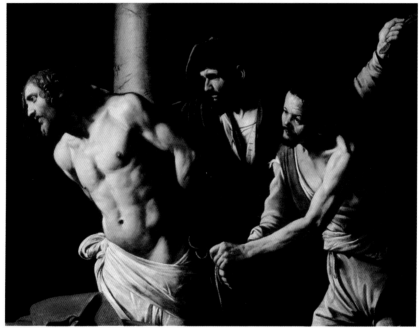

카라바지오, 〈기둥에 묶여 채찍질 당하는 예수〉, c.1607, 루앙 미술관, 135*176

군인들이 예수님에게서 홍포를 벗기고 십자가에 못 박기 위해 십자가로 끌고 가려는 찰나입니다. 예수님께서 원기둥에 묶여 있습니다. 근육질의 남자가 끈으로 예수님의 손목을 옥죄고, 모자 쓴 남자는 채찍을 휘두릅니다. 상황은 고통스럽습니다. 그런데 고통이 느껴지지 않습니다. 예수님의 표정은 고통으로 일그러졌다기보다 우수와 연민으로 가득하고,

두 남자의 표정에도 고통을 주는 자들에게 마땅히 있을 잔혹함은 보이지 않습니다. 예수님의 손목을 끈으로 묶고 있는 근육질 남자도, 예수님을 채찍으로 내리치는 모자 쓴 남자도 자신의 역할을 충실히 이행하지 않습니다. 예수님

의 손목을 묶는 끈이 바투 죄어져 있지 않고 늘어져 있고, 채찍을 휘두르는 남자의 어깨가 높지 않습니다. 저런 각도로 채찍을 돌리면 팔꿈치가 동료의 오른쪽 어깨에 걸리고 맙니다. 때리려는 자세가 아닙니다. 끈을 잡고, 채찍을 쳐든 두 남자의 표정도 모질지 않습니다. 전면에 보이는 남자의 근육은 고되고 반복된 노동으로 다져진 잔 근육과 실 근육이지, 칼을 다루는 군인의 불뚝한 근육이 아닙니다. 둘은 마지못해 묶고 때리는 시늉을 내지만 관심은 딴 데 있습니다. 둘은 지금 예수님의 시선을 따라가고 있습니다.

예수님은 무엇을 보시는 걸까요? 예수님은 묶인 채 어둠을 응시하고 있습니다. 예수님은 그림을 둘러싸고 있는 어둠 너머의 어둠을 응시하고 있습니다. 예수님은 이제 곧 맞이하게 될 십자가 너머의 어둠을 바라보고 있습니다. 예수님은 자신을 묶고 때리는 여기 사람들을 원망하는 것이 아니라 저기에서 자신처럼 고통스러워하는 사람을 불쌍히 여기며 내려다보고 있습니다. 그리고 그들에게로 가려 하십니다.

예수님의 의지는 단호해서 자신을 잡고 있는 원기둥을 뽑아버릴 태세입니다. 두 남자는 예수님에게 태형을 가하는 군인들이 아니라, 어둠 너머에 있는 더 짙은 어둠을 향해 가시려는 예수님을 어떻게든 만류하려는 동네 사람들 같습니다. 마치 부모가 매를 들고 위협해서라도 위험한 곳에 가려는 아이를 붙잡듯이, 두 남자는 박해자라기보다 보호자가 되어 예수님을 만류하려 합니다. 그러나 알고 있습니다, 예수님을 막을 수 없다는 것을. 또 알고 있습니다, 예수님이 가셔야 한다는 것을. 그래서 예수님의 시선 닿는 곳을 함께 보고 있습니다.

예수님께서 응시하고 있고, 가셔야 하는 어둠 너머의 어둠은 무엇일까요?

"그가 또한 옥으로 가서 옥에 있는 영들에게 선포하시니라"(벧전3:19) 그리스도인들은 하나님의 아들이신 예수님께서 하늘에서 땅으로 오셨다고 믿습니다. 성육신(成肉身)을 믿습니다. 예수님은 높은 하늘에서 낮은 땅으로, 땅에서도 가장 낮은 곳으로 내려오셨고 내려가셨습니다. 태어날 때는 마구간 여물통을 요람 삼아 내려오셔서는, 자라실 때엔 이집트에서 난민도 되었다가 갈릴리 벽촌으로 내려가셨습니다. 성인(成人)이 되셔서는 한센병에 걸린 사람들을 만나고, 창녀를 보호하시고, 사람 취급 받지 못하던 어린이를 인격으로 대하셨습니다. 하늘에서 땅으로, 땅에서도 더 낮은 골짜기로 내려가시는 것이 예수님이었고 그래서 그리스도라 불리셨습니다. 그런데 이제 예수님은 더 낮은 곳을 응시하십니다. 세상의 가장 낮은 골짜기 심연보다 낮은 곳, 그래서 세상의 가장 짙은 어두움보다 짙은 어두움을 응시하십니다.

'옥에 있는 영들에게 선포' 하시려는 듯 지옥을 응시하고 계십니다. 예수님은 하늘에서 땅으로 내려오셨고, 땅에서 지옥으로 내려가셨습니다.[1] 사람이 갈 수 없는 길, 사람은 막고 싶은 길이 예수님의 길이었습니다. 그러나 거기 한센병 환우같이, 창녀같이, 어린 아이같이 예수님의 구원을 기다리는 사람들이 있어 예수님은 슬픈 눈을 거둘 수 없습니다. 카라바지오는 지금 고통당하는 예수님을 그렸다기보다, 이보다 더한 고통마저 감당하려하시는 예수님을 그렸습니다.

"쿼바디스, 주여, 어디로 가시나이까?"

1) 그리스도인들이 고백하는 사도신경에도 예수님께서 지옥까지 내려가셨다는 표현이 있다. 우리 말로 번역된 사도신경에는 나오지 않으나, 로마 공인 원본과 영어 번역으로 확인할 수 있다. "He decended into hell(그가 지옥 속으로 내려가셨습니다)"

시험 문제의 답은 출제자에게 있다

하나님이 그에게 일러 주신 곳에 이른지라 이에

아브라함이 그 곳에 제단을 쌓고 나무를 벌여 놓고

그의 아들 이삭을 결박하여 제단 나무 위에 놓고

손을 내밀어 칼을 잡고 그 아들을 잡으려 하니

여호와의 사자가 하늘에서부터 그를 불러 이르시되

아브라함아 아브라함아 하시는지라

아브라함이 이르되 내가 여기 있나이다 하매

사자가 이르시되 그 아이에게 네 손을 대지 말라 그에게 아무 일도 하지 말라

네가 네 아들 네 독자까지도 내게 아끼지 아니하였으니

내가 이제야 네가 하나님을 경외하는 줄을 아노라

아브라함이 눈을 들어 살펴본즉 한 숫양이 뒤에 있는데

뿔이 수풀에 걸려 있는지라 아브라함이 가서 그 숫양을 가져다가

아들을 대신하여 번제로 드렸더라

아브라함이 그 땅 이름을 여호와 이레라 하였으므로

오늘날까지 사람들이 이르기를 여호와의 산에서 준비되리라 하더라

창세기 22장 9~14절

하나님이 아닌데, 하나님 대접 받는 신들이 있었습니다. 사람들은 가짜 신

들을 하나님 대접하며 자기 아들을 제물로 바치기도 했습니다. 인신제사를 드리는 사람들이 있었습니다.(레20:2~4)

아브라함에게 백 살에 낳은 아들 이삭이 있었습니다. 아브라함은 고민하지 않을 수 없었습니다. 자신의 믿음이 잡신을 섬기는 자들의 믿음보다 못한 것만 같았습니다.

이런 고민을 하던 차에 아브라함에게 하나님의 음성이 들렸습니다. "여호와께서 이르시되 네 아들 네 사랑하는 독자 이삭을 데리고 모리아 땅으로 가서 내가 네게 일러 준 한 산 거기서 그를 번제로 드리라"(창22:2) 아브라함은 가짜 신들도 받는 대접을 하나님이 받지 못하실 이유가 없다 생각했습니다. 믿음의 조상답게 아브라함은 하나님의 음성을 듣고 순종합니다. "아브라함이 아침에 일찍이 일어나 나귀에 안장을 지우고 두 종과 그의 아들 이삭을 데리고 번제에 쓸 나무를 쪼개어 가지고 떠나 하나님이 자기에게 일러 주신 곳으로 가더니 제삼일에 아브라함이 눈을 들어 그곳을 멀리 바라본지라"(창22:3~4) 아브라함의 순종은 그럴듯합니다. 칭찬 받을 만합니다. "네가 네 아들 네 독자까지도 내게 아끼지 아니하였으니 내가 이제야 네가 하나님을 경외하는 줄을 아노라"(창22:12)

하나님은 아브라함이 풀기 어려운 시험문제(a test)를 출제하셨고, 아브라함은 나름대로 성실하게 문제를 풀었습니다.(창22:1) 그러나 아브라함이 몰랐던 것이 있습니다. 아브라함은 시험문제에만 집중했습니다. 그래서 인신제사를 받는 잡신(雜神)들의 출제 경향을 따라 시험을 치르려 했던 겁니다. 아브라함은 출제 경향만 파악하고 출제자를 제대로 파악하지 못했습니다.

하나님은 인신 제물을 받는 잡신이 아닙니다. 하나님은 사람의 것을 빼앗아야 할 만큼 가난하시지 않습니다. 사람이 하나님께 바치는 가장 좋고 귀한 것이라도 하나님에게 필요한 건 아닙니다. 아브라함은 시험 문제를 풀고서 길에서 검토하는 사흘 동안 자신이 제출한 답안에 오류가 있음을 알아챘습니다. "아브라함이 이르되 내 아들아 번제할 어린 양은 하나님이 자기를 위하여 친히 준비하시리라"(창22:8) 시험 문제에 집중했을 때엔 아들 이삭을 바치는 것이 정답이라 여겼는데, 시험 출제자에게 집중하니 아들 이삭은 제물이 될 수 없었습니다. 하나님께서는 몰렉 같은 가짜 신들처럼 인신 제물을 받으실 리 없는 거지요.(렘32:35)

시험이 있습니다. 치명적인 시험 문제가 있습니다. 감당할만한 시험만 주신다 하셨지만,(고전10:13) 그건 시험기간이 지나고 나서 고백하는 것이지, 맞닥뜨렸을 때엔 감당하기 어려운 시험들입니다. 이삭을 번제로 바치라는 하나님의 시험은 아무리 생각해보아도 감당할 수 없는 것이었습니다. 아브라함이 아들을 번제 삼기 위해 걸어야하는 사흘 길은 참으로 고통이었겠지요.

사라가 기다려야하는 시간은 엿새였습니다. 가는 길이 사흘이었으면 오는 길도 사흘이었을 테니까요. 번제가 되었을 아들을 생각하며 보내야했던 엿새는 사라의 생명 가닥이 한 움큼씩 뽑혀 나가는 시간이었습니다. 그 엿새를 겪고 난 사라의 몸이 무너져버립니다. "사라가 가나안 땅 헤브론 곧 기럇 아르바에서 죽으매 아브라함이 들어가서 슬퍼하며 애통하다가"(창23:2)

시험은 있습니다. 생명을 마르게 할 만큼 시험문제는 치명적이기도 합니다. 이럴 땐 문제를 잘 푼다한들 득이 될 게 없습니다. 시험이 어려울수록 먼저 생각해야 하는 건 출제자가 누구냐 하는 겁니다. 아브라함은 시험 문제를 푸는

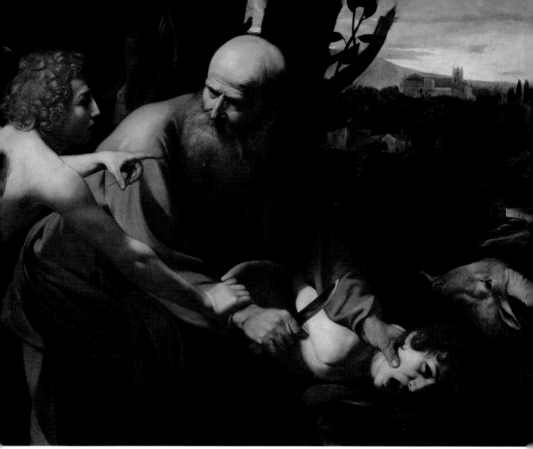

카라바지오, 〈이삭의 희생〉, 1603, 우피치 미술관, 135*164

중에 하나님이 출제자라는 것을 깨달았습니다. 하나님께서 출제하신 시험 문제의 답은 하나님이었습니다. 하나님이 출제하시고 하나님이 문제의 답을 알려주십니다. "아브라함이 눈을 들어 살펴본즉 한 숫양이 뒤에 있는데 뿔이 수풀에 걸려 있는지라 아브라함이 가서 그 숫양을 가져다가 아들을 대신하여 번제로 드렸더라"(창22:13)

하나님께서 출제하시는 시험은 낙심케 하고 실패를 경험케 하려는 것이 아닙니다. 하나님은 시험을 출제하실 때 답안도 함께 주셨습니다. 하나님의 시험은 답을 알아가는 시험입니다. 사라처럼 시험 문제에 집중하면 답을 얻은 다

음에도 치명적인 상황을 맞지만, 아브라함처럼 출제자인 하나님에게 집중하면 깨달음을 얻습니다. "하나님이 자기를 위하여 친히 준비하시리라"는 아브라함의 깨달음은 출제자이신 '여호와 이레', 즉 준비하시는 하나님에게 집중했기 때문에 얻은 답이었습니다.(창22:14) 시험 문제의 출제자이신 하나님이 문제의 답입니다. "하나님이 자기를 위하여 친히 준비하시리라"

하나님은 우리의 것을 필요로 하는 잡신이 아니라, 스스로를 위하여 준비하시는 하나님이십니다.

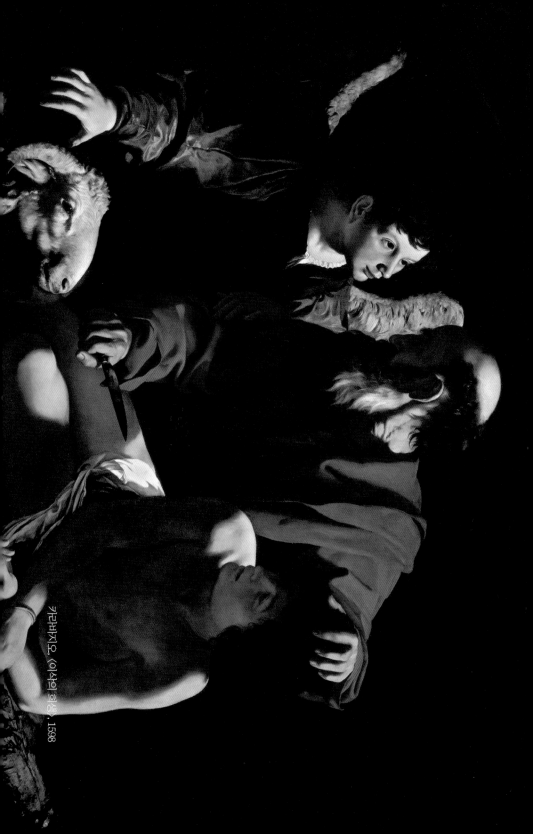

카라바지오, 〈이삭의 희생〉, 1598

신발 없는 사람들

가난한 사람을 학대하는 자는 그를 지으신 이를 멸시하는 자요
궁핍한 사람을 불쌍히 여기는 자는 주를 공경하는 자니라

잠언 14장 31절

사제가 가난한 사람들에게 둘러싸여 있습니다. 무릎 꿇고 사제를 둘러 싼 사람들 모두 맨발입니다. 발바닥에 시커먼 먼지가 묻어 있는 걸로 보아 신발이 없는 사람들입니다. 신발이 없는 가난한 사람들이 사제에게 도움을 요청하고 있습니다.

사제는 난처한 표정으로 예수님을 안고 있는 성모에게 눈으로 묻고 있습니다. 빈손을 펼쳐 보이며 '나는 아무 것도 줄게 없다'고 말하는 듯합니다.

사제를 보는 성모 마리아의 얼굴에 냉소가 가득합니다. 지금껏 누구의 그림에서도 보지 못했던 성모의 표정입니다. 마리아는 오른손 집게손가락으로 사제의 손가락에 걸려 있는 묵주를 가리키고 있습니다. 이렇게 말하지 싶습니다. '당신은 성 도미니크의 가르침을 따라 기도하는 사람이군요?'

묵주는 성 도미니크(Sanctus Dominicus;1170~1221)가 창안한 기도를 바

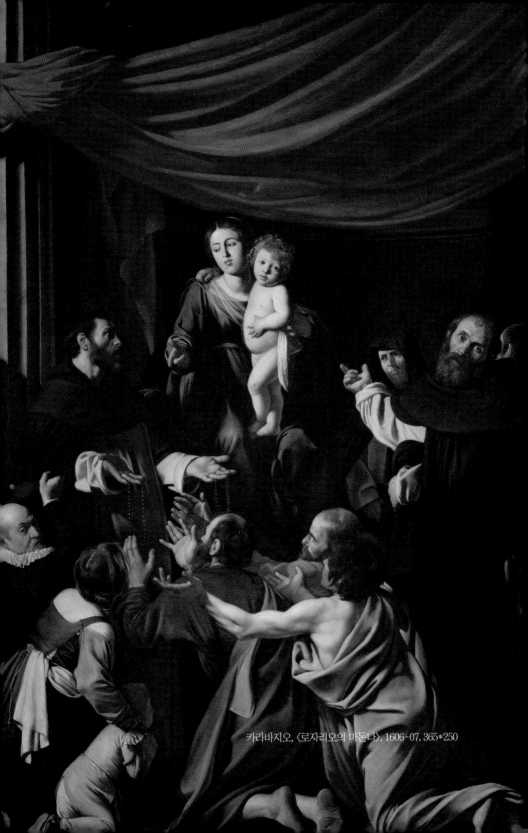

카라바지오, 〈로자리오의 마돈나〉, 1606-07, 365*250

칠 때 필요한 성물입니다. '묵주기도는 아베 마리아(Ave Maria)를 열 번씩 다섯 차례 부르면서 그 사이사이에 한 번씩 주님의 기도(Pater Noster)를 염송하는 방식'[1]이라고 합니다. 묵주로 기도한다는 것은 성 도미니크처럼 기도하고, 성 도미니크처럼 사는 사람이라는 표식이겠지요.

도미니크는 가난한 사람들을 돕기 위해, 옷과 가구, 심지어 성경필사본까지 팔았다고 하는데, 도미니크가 가르쳐 준대로 기도하는 사제가 자신은 아무 것도 없다고 발뺌하는 모양입니다. 사제는 겹옷을 입고 있고, 신발도 신었을 것입니다. 성경 필사본마저 팔았던 도미니크를 따른다면 묵주라도 팔아야겠지요.

그림 오른쪽에 서 있는 사제가 성모 마리아를 향하여 손가락을 가리키며 그림을 보는 사람들에게 이렇게 말하는 듯 합니다. '이 여자, 정말 안 되겠군요?' 그러나 성모 마리아에게 손가락질하는 사제와 성모 마리아를 능치려드는 사제를 보고 관람객들은 화가 나 있습니다. 이 상황을 눈치 챈 반(半) 대머리의 귀족이 사제의 망토를 당기며 자리를 피할 것을 종용하고 있습니다. 귀족은 관람객들의 표정을 살피면서, 어서 자리를 뜨자고 소매를 계속 당겨보지만, 정작 사제들은 분위기 파악을 못하고 있습니다.

성 도미니크가 창안한 방식대로 묵주 기도한다면 당연히 성경필사본마저 가난한 사람들을 위해 내놓았던 성 도미니크를 기억해야 할 텐데, 사제들에겐

1) 신준형, 『파노프스키와 뒤러』, 2013년, 236쪽

가난한 사람들보다 거룩한 성물과 성의가 더 귀합니다. 도미니크였다면 묵주를 빼주고 옷을 벗어주었을 것입니다.

묵주는 장미과의 관목인 떼찔레 나무로 만든 구슬을 엮은 것이라 합니다. 아무리 성물이라 해도 사람보다 귀할 순 없습니다. 묵주 한 알 한 알이 흑진주로 만들어 졌대도 마찬가지입니다. 귀한 재료로 만들어져 사제의 하얀 손가락에 걸려 있는 묵주보다, 신발 없는 가난한 사람들의 때 묻은 발바닥이 더 귀합니다. 하나님은,

하얀 손가락에 걸쳐진 묵주를 돌리며 바치는 기도보다, 하늘로 향한 검정 때 묻은 발바닥을 거룩하다 하십니다.

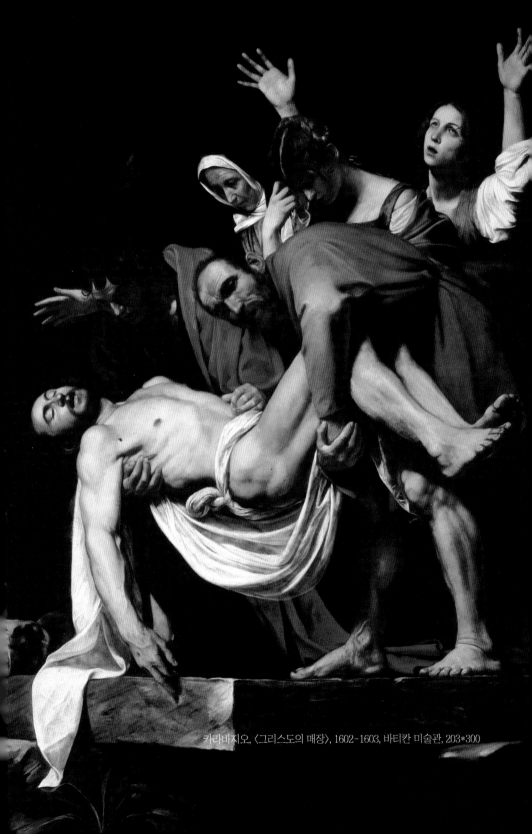

카라바지오, 〈그리스도의 매장〉, 1602-1603, 바티칸 미술관, 203*300

렘브란트

Rembrandt

Rembrandt Harmens z. van Rijn
(1606~1669)

렘브란트

Rembrandt Harmens z. van Rijn
(1606~1669)

스페인의 식민지였던 네덜란드가 마침내 독립을 하게 되었을 때, 렘브란트는 교회로부터 독립해야 했습니다. 그가 교회로부터 독립한다는 것은 종교적·정치적으로 독립한다는 것이 아니라 경제적으로 독립한다는 것입니다.

렘브란트의 나라 네덜란드는 프로테스탄트라는 신교가 우세한 지역이었고, 신교는 조각과 그림이 자칫 우상숭배와 연결될 수 있다고 판단했기 때문에 구교처럼 예술가들에게 그림이나 조각을 주문하지 않았습니다. 또한 라틴어로 미사를 드리는 구교와 달리 신교는 자국 언어로 예배를 드리고 설교를 했기 때문에 그림을 통해 신도들의 신앙을 교육하거나 고취할 필요가 줄어들었습니다. 화가 렘브란트는 교회의 주문을 받기가 어려워졌고 그림을 시장에 내놓아야 했습니다.

교회의 주문을 받아 그림을 그리는 방식이 아니라, 그림을 그리고 시장에 내다 팔아야 하는 시대가 열린 것입니다. 렘브란트는 젊었을 때 이미 시장에

서 우호적인 평가를 받았습니다. 화가로서 명성을 얻어 귀족들의 초상화를 그려주었고, 총리에게 그림 주문을 받기도 했습니다. 제자들을 가르치게 되었고, 렘브란트는 이십 대에 이미 화가로서의 입지를 단단히 다졌습니다.

그러나 렘브란트는 돈을 많이 버는 화가 노릇 하는 것에 만족하지 않고, 새로운 그림을 그리기 위해 애썼습니다. '장식이 달린 레이스나 주름 깃으로 치장한 검정색 옷을 입은 모델들을 그려야 하는 주문 초상화의 단조로움에 싫증이 났고, '터번이나 예복, 그리고 무기로 치장한 노인을 모델로 삼았'습니다. '이런 초상화를 그리는 데 쓰려고 언월도, 비단 따위를 구입했고 모사하기 위해 판화와 그림을 사들였'습니다.[1]

새로운 그림에 대한 열정 때문에 렘브란트는 가난해졌습니다. 당대 사람들이 보기에 익숙하지 않은 그림을 그리는 렘브란트에게 그림을 주문하는 사람들은 끊기고 시장에 내놓은 그림은 잘 팔리지 않았고, 그림을 받아간 사람도 그림 값을 제 때 지급하지 않았습니다. 젊었을 때 제법 부유했던 렘브란트는 나이가 들수록 곤핍해졌습니다. 혹자는 렘브란트의 방탕한 생활 때문에 노년에 궁핍했다고 말하는 사람도 있긴 있습니다. 돈이 되는 그림을 그리지 않다보니, 그림을 그릴 기회가 줄어들기도 했고, 자연스레 이젤 앞에 앉아있는 시간이 줄어 들다보니 어떤 이가 평가하기엔 방탕함으로 보였을 수도 있겠습니다.

노년에 렘브란트의 그림이 잘 팔리지 않고 주문이 줄었다고 해서, 그가 그리기를 게을리 했던 것은 아닙니다. 렘브란트는 그렸습니다. 팔리지 않는 자신의 자화상을 그렸습니다. 렘브란트 이전에 이렇게 자신을 열정적으로 그려낸 사람은 없었습니다. 렘브란트는 일기를 쓰듯 젊어서부터 늙도록 자신을 그

1) 파스칼 보나푸(김택 옮김), 『빛과 혼의 화가 렘브란트』, 시공사, 1996년

렘브란트, 〈자화상〉부분, 1659

려냈습니다. 그림을 그리면서 렘브란트는 자신을 찾아 나선 거지요. 렘브란트는 그림을 그리며 자신을 찾는 데에 천착했고, 또한 사람이란 무엇인가에 집중했습니다. 또 성서를 그리면서 사람은 무엇이어야 하는가를 그렸습니다. 이렇게 저렇게 렘브란트는 사람을 그렸던 겁니다.

옛날 귀족들을 본 따 자신의 초상화를 남기고 싶어 하는 졸부들이 요청하는 사람의 껍데기가 아니라, 치장되지 않은 사람의 알맹이를 그렸습니다. 사람의 알맹이를 그리기 위해 렘브란트는 성서 속 인물을 찾았습니다. 교회의 주문 따위에 개의치 않고, 진짜 사람의 알맹이를 그리기 위해 렘브란트는 더 이상 돈이 되지 않는 성서 속 인물을 화폭에 담았습니다.

이제 소개하는 다니엘과 탕자와 사마리아 사람과 밧세바를 통해 렘브란트
는 영혼의 속살을 보여줍니다. 렘브란트가 그린 영혼의 속살은 부끄럽습니다.
부끄럽지만, 그것이 사람이라고 인정하고 긍정해 주는듯한 붓질에 위로도 받
습니다.

렘브란트가 고가를 지불하고 사들여서 결국 렘브란트를 가난하게 만들었던
동양 군주의 번쩍거리는 예복을 입고 있는 '벨사살'을 먼저 만나 보겠습니다.
번쩍이는 예복 속에 감춰져 있는 벨사살의 속살은, 그림을 읽으며 자신을 들여
다보면 틀림없이 보입니다.

원수의 궁전에서 성전으로 살다

벨사살 왕이 그의 귀족 천 명을 위하여 큰 잔치를 베풀고

그 천 명 앞에서 술을 마시니라

벨사살이 술을 마실 때에 명하여 그의 부친 느부갓네살이

예루살렘 성전에서 탈취하여 온 금, 은 그릇을 가져오라고 명하였으니

이는 왕과 귀족들과 왕후들과 후궁들이 다 그것으로 마시려 함이었더라

이에 예루살렘 하나님의 전 성소 중에서 탈취하여 온 금 그릇을 가져오매

왕이 그 귀족들과 왕후들과 후궁들과 더불어 그것으로 마시더라

그들이 술을 마시고는 그 금, 은, 구리, 쇠, 나무, 돌로 만든 신들을 찬양하니라

그 때에 사람의 손가락들이 나타나서 왕궁 촛대 맞은편 석회벽에 글자를 쓰는데

왕이 그 글자 쓰는 손가락을 본지라

이에 왕의 즐기던 얼굴 빛이 변하고 그 생각이 번민하여

넓적다리 마디가 녹는 듯하고 그의 무릎이 서로 부딪친지라

다니엘 5장 1~6절

 고대 국가 간의 전쟁은 신들의 전쟁으로 받아들여졌습니다. 그래서 전승국은 패전국의 신상(神像)을 포로처럼 실어왔습니다. B.C. 587년 즈음 유다가 바벨론에 망했습니다. 유다를 무너뜨린 바벨론의 왕은 느부갓네살(Nebuchadnezzar)입니다. 느부갓네살도 예루살렘 성전에서 신상을 끌어오려 했지만, 성전뿐만 아니라 유다 땅 어디에도 하나님의 신상은 없었습니다. 유다

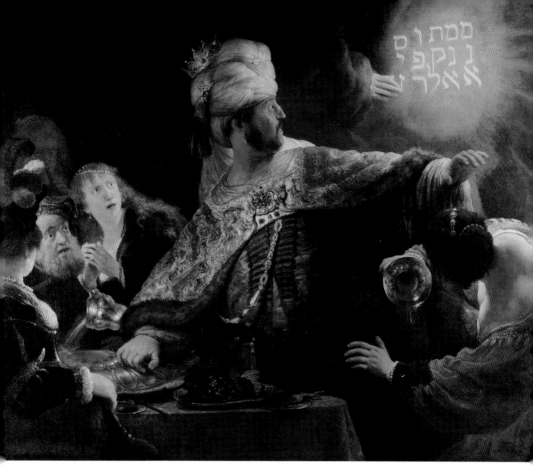

렘브란트, 〈벨사살의 연회〉, 1635, 영국 국립미술관, 168*209

의 법은 신상 조각을 금했기 때문입니다. "너를 위하여 새긴 우상을 만들지 말
고 또 위로 하늘에 있는 것이나 아래로 땅에 있는 것이나 땅 아래 물 속에 있는
것의 어떤 형상도 만들지 말며"(출20:4) 느부갓네살은 어쩔 수 없이 신상대신
성전 안에 있던 기물을 노획물로 가져왔습니다. 제사를 드릴 때 사용하던 제구
(祭具)들이었겠지요.

느부갓네살이 죽고, 그 아들 벨사살이 왕이 되었습니다. 벨사살은 엄밀하
게 따지면 느부갓네살의 아들은 아닙니다. 벨사살은 바벨론의 마지막 왕 나보
니두스의 아들입니다만, 성경은 족보를 정리할 때 혈통에 매이진 않습니다. 느

부갓네살의 정치적 유산을 계승했다는 점에서 벨사살은 느부갓네살의 아들이라 할 수 있습니다. 벨사살은 느부갓네살이 노획해 온 성전 기명으로 연회를 열었습니다. 하나님께 제물을 바칠 때 사용하던 그릇에 안주를 담고 컵에 술을 담은 것입니다.

벨사살이 약탈해 온 성전 그릇과 잔으로 연회를 열어 한창 질펀하게 취해 있을 '그 때에 사람의 손가락들이 나타나서' 벽에 글자를 썼습니다. 갑작스런 사건에 취흥은 사라지고, 번민이 덮쳤습니다. 시간이 지나도 벽에 새겨진 글자는 사라지지 않았고 번민은 오히려 깊어졌습니다. 도무지 무슨 뜻인지 해독할 수 없었기 때문입니다.

왕이 크게 소리 질러 술객과 갈대아 술사와 점쟁이를 불러오게 하고
바벨론의 지혜자들에게 말하되 누구를 막론하고 이 글자를 읽고
그 해석을 내게 보이면 자주색 옷을 입고 금사슬을 그의 목에 걸어 주리니
그를 나라의 셋째 통치자로 삼으리라 하니라
그 때에 왕의 지혜자가 다 들어왔으나 능히 그 글자를 읽지 못하며
그 해석을 왕께 알려 주지 못하는지라
그러므로 벨사살 왕이 크게 번민하여
그의 얼굴빛이 변하였고 귀족들도 다 놀라니라

다니엘 5장 7~9절

'바벨론의 지혜자들'이 들어왔으나 누구도 해독은커녕 읽지도 못했습니다. 벽에 쓰여진 글자가 히브리 문자였다면 '바벨론의 지혜자들'은 히브리 문자라는 사실을 알았을 것이고, 그중에 해독이 가능한 사람도 있었을 것입니다. 그

런데, 분명 히브리 글자인데, 읽어내질 못했습니다. 히브리어는 오른쪽에서 왼쪽으로 읽습니다. 그림 우측 상단의 벽에 쓰여진 글자를, 거칠게 알파벳으로 옮긴다면 이렇게 적을 수 있습니다. Mmtus nnkbi aalrn. 도대체 무슨 뜻인지 알 수가 없었습니다. 이런 문자가 존재하는 줄 알지만, 이런 단어는 존재하지 않았으니까요.

이에 다니엘이 부름을 받아 왕의 앞에 나오매 왕이 다니엘에게 말하되

네가 나의 부왕이 유다에서 사로잡아 온 유다 자손 중의 그 다니엘이냐

내가 네게 대하여 들은즉 네 안에는 신들의 영이 있으므로

네가 명철과 총명과 비상한 지혜가 있다 하도다

지금 여러 지혜자와 술객을 내 앞에 불러다가 그들에게 이 글을 읽고

그 해석을 내게 알게 하라 하였으나 그들이 다 그 해석을 내게 보이지 못하였느니라

내가 네게 대하여 들은즉 너는 해석을 잘하고 의문을 푼다 하도다

그런즉 이제 네가 이 글을 읽고 그 해석을 내게 알려 주면

네게 자주색 옷을 입히고 금 사슬을 네 목에 걸어 주어

너를 나라의 셋째 통치자로 삼으리라 하니

다니엘이 왕에게 대답하여 이르되

왕의 예물은 왕이 친히 가지시며 왕의 상급은 다른 사람에게 주옵소서

그럴지라도 내가 왕을 위하여 이 글을 읽으며 그 해석을 아뢰리이다

왕이여 지극히 높으신 하나님이 왕의 부친 느부갓네살에게

나라와 큰 권세와 영광과 위엄을 주셨고

그에게 큰 권세를 주셨으므로 백성들과 나라들과

언어가 다른 모든 사람들이 그의 앞에서 떨며 두려워하였으며

그는 임의로 죽이며 임의로 살리며 임의로 높이며 임의로 낮추었더니

그가 마음이 높아지며 뜻이 완악하여 교만을 행하므로

그의 왕위가 폐한 바 되며 그의 영광을 빼앗기고

사람 중에서 쫓겨나서 그의 마음이 들짐승의 마음과 같았고 또 들나귀와 함께 살며

또 소처럼 풀을 먹으며 그의 몸이 하늘 이슬에 젖었으며

지극히 높으신 하나님이 사람 나라를 다스리시며

자기의 뜻대로 누구든지 그 자리에 세우시는 줄을 알기에 이르렀나이다

벨사살이여 왕은 그의 아들이 되어서 이것을 다 알고도

아직도 마음을 낮추지 아니하고 도리어 자신을 하늘의 주재보다 높이며

그의 성전 그릇을 왕 앞으로 가져다가 왕과 귀족들과 왕후들과 후궁들이

다 그것으로 술을 마시고 왕이 또 보지도 듣지도 알지도 못하는

금, 은, 구리, 쇠와 나무, 돌로 만든 신상들을 찬양하고

도리어 왕의 호흡을 주장하시고 왕의 모든 길을 작정하시는

하나님께는 영광을 돌리지 아니한지라

이러므로 그의 앞에서 이 손가락이 나와서 이 글을 기록하였나이다

기록된 글자는 이것이니 곧 메네 메네 데겔 우바르신이라

그 글을 해석하건대 메네는 하나님이 이미 왕의 나라의 시대를 세어서

그것을 끝나게 하셨다 함이요

데겔은 왕을 저울에 달아 보니 부족함이 보였다 함이요

베레스는 왕의 나라가 나뉘어서 메대와 바사 사람에게 준 바 되었다 함이니이다 하니

이에 벨사살이 명하여 그들이 다니엘에게 자주색 옷을 입히게 하며

금 사슬을 그의 목에 걸어 주고 그를 위하여 조서를 내려 나라의 셋째 통치자로 삼으니라

다니엘 5장 13~29절

　'바벨론의 지혜자들'은 바보가 아닙니다. '바벨론의 지혜자들'은 단순히 점치는 무당이 아닙니다. 바벨론은 당대 최고의 문명국이었습니다. 바벨론 궁전

의 초대를 받은 지혜자들이란 '국사(國師)' 수준의 역량을 갖춘 사람들이었습니다. 지혜자들 중에는 히브리어를 아는 사람도 있었을 것입니다. 히브리어를 아는데 벽에 쓰여진 히브리어를 해독하지 못했습니다. 연회가 길어지면서 질펀해진 술자리에 이성을 잃었는지, 혹은 하나님의 영이 바벨론의 지혜자들의 눈을 멀게 했는지 정확하게 알 수 없지만, 이상하게도 알 만한 사람들이 낫 놓고 기역 자를 못 읽었습니다.

바벨론의 지혜자들이 낫 놓고 기역 자도 읽지 못하는 기이한 현상을 설명하기 위해 렘브란트는 히브리어를 위에서 아래로 적었습니다. 원래 히브리어는 오른쪽에서 왼쪽으로 읽는데, 벽에 쓰여진 글자는 위에서 아래로 늘어놓아 일종의 수수께끼가 되어 바벨론의 지혜자들이 해독을 하지 못한 것으로 설명합니다. 렘브란트에 의하면 문법에 매인 지혜자들은 수수께끼를 풀지 못했고, 다니엘은 글자의 배열을 달리하여 수수께끼를 풀었습니다. 오른쪽에 왼쪽으로 읽는 방식에 매이지 않고, 위에서 아래로 읽었습니다. 위에서 아래로 읽었더니 '메네 메네 데겔 우 바르신'이라 읽을 수 있었고, 다음과 같이 해독했습니다.

메네מנא는
하나님이 이미 왕의 나라의 시대를 세워서 그것을 끝나게 하셨다 함이요
데겔תקל은
왕을 저울에 달아 보니 부족함이 보였다 함이요
베레스פרסין는
왕의 나라가 나뉘어서 메대와 바사 사람에게 준 바 되었다 함이니이다

어떤 제국도 당대엔 무너지지 않을 것처럼 보입니다. 그러나 하나님은 제국이 끝나는 시간을 세고 계시며, 제국의 부족함을 달아보시고, 제국을 무너지게

하십니다. 자칭 하나님의 아들이라 선언하는 제국의 왕들을 심판하십니다. 하나님은 식민지 백성을 끌어다가 노예로 삼는 제국을 심판하여 두 동강 나게 하십니다. 바벨론 궁전으로 끌려와 환관이 된 다니엘을 통해 음란한 궁전을 향한 하나님의 심판이 선언되었습니다.

벽에 쓰여진 글자는 제국의 왕 느부갓네살이 보이는 성전을 무너뜨렸지만, 보이지 않는 하나님은 여전히 하나님이시라는 증거입니다. 보이는 성전 제구들은 약탈당했지만 보이지 않는 하나님은 포로로 잡히지 않은 거지요. 다니엘의 하나님은 여전히 살아계셨습니다. 보이지 않는 하나님은 바벨론 궁전에도 계셨습니다.

천하를 두렵게 했던 느부갓네살도 천지를 창조하신 하나님을 제압하지 못했고, 느부갓네살의 아들이 하나님을 희롱한다 하여도 하나님의 위엄은 손상되지 않았습니다. 성전은 무너졌지만, 온 세상의 통치자는 하나님이셨습니다. 느부갓네살도 벨사살도 세상을 다스리는 것처럼 보이나, 그들의 권력은 열흘을 피고 지는 꽃만큼 허망하기 짝이 없는 것입니다. 바벨론 궁전을 연극 무대로 본다면, 느부갓네살과 벨사살은 비중 있는 조연임에 틀림없지만 주연 배우는 단연코 환관 다니엘입니다. 하나님께서 이 연극의 감독이시구요. 창조주 하나님은 유다 땅에서만이 아니라, 바벨론 궁전에서도 하나님이셨습니다.

어떤 정치세력도 하나님을 몰아내지 못합니다. 자본이라는 현대의 황제도 하나님을 포로 삼지 못합니다. 하나님은 정권의 향배에 휩싸이지 않으시고, 무너질 것은 무너지게 하시고, 세워질 것은 세워지게 하십니다.

억압당하는 자에게 심판은 복된 소식이기도 합니다. 심판을 통해서, 유다

사람들은 '믿음의 진보'를 경험했습니다. 유다 국경이 찢기고 예루살렘 성전이 무너지면서 유다 사람들은 국경 너머 각처로 흩어지게 되었고, 성전에서 제사를 드릴 수 없게 되자 성경을 편집하고 읽으며 기도하기 시작했습니다.(느 8:13) 지성소의 법궤 안에 감춰져 있던 성경은 성전이 무너지면서 빛을 보게 되었고 사람들에게 빛이 되었습니다. 성경, 즉 하나님의 말씀이 죽은 나무 상자 속에서 살아있는 사람의 영혼 속으로 옮겨진 것입니다. 성경이 사람의 영혼에 모셔지면서, 사람이 성전이 되었습니다. 예루살렘에 있었던 벽돌 성전이 성경을 품고 세상 각처에 흩어진 사람들로 다시 세워졌습니다. 하나였던 벽돌 성전이 여기저기에서 사람들 모양으로 다시 세워졌습니다. 성경을 품은 사람이 사는 땅이면 어디나 예루살렘이 된 것입니다. 국경이 찢어지고 성전이 파괴된 것은 분명 심판이었지만, 하나님의 심판은 결과가 아니라 과정입니다. 심판으로 인해 '벽돌 성전'은 사라졌지만, 성경이 재발견되면서 '사람 성전'이 도처에 세워졌습니다.

다니엘도 바벨론 궁에서 '사람 성전'이 되었습니다. 다니엘은 본래 유대 귀족이었습니다. 유대 귀족이었던 다니엘은 바빌로니아로 징용 와서 내시가 되었습니다.(단1:3~7) 유다의 영토가 회복된다 해도 내시가 된 다니엘은 고향 땅으로 갈 수 없습니다. '고환이 상한 자'는 하나님의 백성으로 인정해주지 않기 때문입니다.(신23:1) 다니엘이 경험한 하나님의 심판은 끔찍한 것이었습니다. 바벨론 궁전으로 끌려 온 것은 망국의 한을 품은 청년이었는데, 청년 다니엘은 원수의 궁에서 성전이 되었습니다.

다니엘은 하나님의 심판을 경험하며 원치 않았던 삶을 살아야 했지만, 전혀 예상치 못했던 가치 있는 삶을 살게 되었습니다. 원치 않는 삶이라도 가치 있습니다. 모든 삶은.

하나님 아버지, 또 하나님 어머니

어떤 사람에게 두 아들이 있는데 그 둘째가 아버지에게 말하되

아버지여 재산 중에서 내게 돌아올 분깃을 내게 주소서 하는지라

아버지가 그 살림을 각각 나눠 주었더니

그 후 며칠이 안 되어 둘째 아들이 재물을 다 모아 가지고

먼 나라에 가 거기서 허랑방탕하여 그 재산을 낭비하더니

다 없앤 후 그 나라에 크게 흉년이 들어 그가 비로소 궁핍한지라

가서 그 나라 백성 중 한 사람에게 붙여 사니

그가 그를 들로 보내어 돼지를 치게 하였는데

그가 돼지 먹는 쥐엄 열매로 배를 채우고자 하되 주는 자가 없는지라

이에 스스로 돌이켜 이르되 내 아버지에게는 양식이 풍족한 품꾼이 얼마나 많은가

나는 여기서 주려 죽는구나

누가복음 15장 11~17절

아들 둘이 있었습니다. 둘째가 유산을 미리 받아서 '먼 나라에 가 거기서 허랑방탕'하게 지내다가 재산을 다 없애버렸습니다. 궁핍을 면하기 위해 돼지를 치는데, 제대로 먹을 수 없어 배가 고픕니다. 모세오경에 의하면 돼지는 부정한 짐승입니다.(레11:7) 돼지와 더불어 부정한 사람이 되어 죽기를 바라고 있을 때, 아들은 아버지를 떠올립니다. 사랑의 기억은 지워지지 않습니다. 지워

지지 않는 아버지의 사랑을 찾아 가기로 결단합니다.

　내가 일어나 아버지께 가서 이르기를

　아버지 내가 하늘과 아버지께 죄를 지었사오니

　지금부터는 아버지의 아들이라 일컬음을 감당하지 못하겠나이다

　나를 품꾼의 하나로 보소서 하리라 하고

　이에 일어나서 아버지께로 돌아가니라

누가복음 18장 15~20절

　뒤러는 둘째 아들이 무릎 꿇고 기도하는 장면을 그렸습니다. 돼지들이 쥐엄열매를 먹고 있는 자리에서 둘째 아들은 무릎을 꿇었습니다. 돼지는 체온 유지를 위해 젖은 흙이 필요합니다. 둘째 아들이 무릎 꿇은 땅은 돼지들의 똥오줌으로 범벅이 된 진흙 바닥일 겁니다.

　먼 옛날에도 둘째 아들 야곱이 돌을 베고 자던 자리에서 하나님의 음성을 들었지요. 둘째 아들 탕자는 울타리도 없는 돼지 목장에서 기도하며 깨달음을 얻습니다. 깨달음의 내용은 단순하지만 확실한 것이었습니다. '아버지'였습니다. 돼지가 뒹구는 진흙탕에서 탕자가 얻은 깨달음은, 아버지가 있다는 사실이었습니다. 아들은 아버지를 버렸지만, 아버지는 아들을 버리지 않는다는 깨달음이 허랑방탕했던 탕자의 가슴을 울렸습니다.

　아버지가 있습니다. 아들이 탕자가 되어 허랑방탕의 미로에 빠져 갇혔을 때에도 아버지의 사랑은 '아리아드네(Ariadne)의 실'보다 더 질긴 실타래가 되어, 집 나간 아들의 허리를 묶고 있습니다. 탕자는 허랑방탕의 미로를 빠져나

오기 위해 자신의 어리석음으로 풀어 헤쳐 버린 아버지의 사랑을 다시 감아가 며 아버지의 집으로 돌아갑니다.

> 아직도 거리가 먼데
>
> 아버지가 그를 보고 측은히 여겨 달려가 목을 안고 입을 맞추니
>
> 아들이 이르되 아버지 내가 하늘과 아버지께 죄를 지었사오니
>
> 지금부터는 아버지의 아들이라 일컬음을 감당하지 못하겠나이다 하나
>
> 아버지는 종들에게 이르되 제일 좋은 옷을 내어다가 입히고
>
> 손에 가락지를 끼우고 발에 신을 신기라
>
> 그리고 살진 송아지를 끌어다가 잡으라 우리가 먹고 즐기자
>
> 이 내 아들은 죽었다가 다시 살아났으며
>
> 내가 잃었다가 다시 얻었노라 하니 그들이 즐거워하더라

누가복음 15장 20~24절

둘째 아들이 집을 나간 뒤로 아버지의 자리는 대문 앞으로 고정되었습니다. 아들이 집을 떠난 시간이 길어질수록 몸은 쇠약해졌지만, 언젠가는 아들이 돌 아온다는 믿음은 단단해졌습니다. 등이 굽고, 눈은 희미해졌습니다. 굽은 등 때문에 희미한 풍경을 쳐다보던 눈이 자꾸 땅으로 떨어지는데, 또렷한 형체가 눈에 들어왔습니다. '아직도 거리가 먼데' 누더기를 걸치고 마을 초입으로 들어 선 거지가 누구인지 아버지는 알아보았습니다. '달려가 목을 안고 입을 맞추'고 는 집으로 데려왔습니다.

뒤러, 〈돼지들 사이에 있는 방탕한 아들〉, 1496, 렌 미술관, 25*19

렘브란트, 〈돌아온 탕자〉, 1668, 에르미타쥐 미술관, 262*205

한쪽 신발이 벗겨진 채 둘째 아들이 아버지 품에 안겼습니다. 광야에서 방황하던 모세가 '불타는 떨기나무' 형상으로 나타나셨던 하나님 앞에서 신발을 벗었던 것처럼, 허랑방탕의 미로에서 방황하던 탕자도 신발을 벗었습니다. 아니 신발이 벗겨졌습니다. 왼쪽은 벗겨지고 오른 쪽은 신은 채, 탕자는 아버지 품에 안겨 있습니다. 신발은 일종의 전과기록처럼 탕자의 허랑방탕했던 과거를 고발하고 있습니다. 벗겨진 신발과 차마 벗지 못한 신발 모두 탕자의 것입니다. 아버지에게 받아들여진 탕자와 차마 받아달라고 말할 수 없는 탕자가 한 몸입니다. 그렇게 탕자는 무릎 꿇고 안겨 있습니다.

돌아온 둘째 아들을 품에 안은 아버지의 얼굴에 표정이 없습니다. 아들이 돌아온 것에 안도하는 표정마저 보이지 않습니다. 집나간 아들을 걱정하며 보냈던 시간은 아버지의 얼굴에 풍화작용을 일으켜 모든 표정을 깎아버렸습니다. 걱정으로 가득했던 시간은 표정만 깎아버린 게 아니라, 얼굴의 골격과 근육마

저 일그러뜨렸습니다. 일그러지고 쭈그러진 왼쪽 눈은 눈꺼풀에 거의 덮였고 오른쪽 눈은 사시가 되어 안겨있는 아들을 바라보는 눈에 초점이 없습니다.

맏아들은 밭에 있다가 돌아와 집에 가까이 왔을 때에

풍악과 춤추는 소리를 듣고

한 종을 불러 이 무슨 일인가 물은대

대답하되 당신의 동생이 돌아왔으매

당신의 아버지가 건강한 그를 다시 맞아들이게 됨으로 인하여

살진 송아지를 잡았나이다 하니

그가 노하여 들어가고자 하지 아니하거늘

아버지가 나와서 권한대 아버지께 대답하여 이르되

내가 여러 해 아버지를 섬겨 명을 어김이 없거늘

내게는 염소 새끼라도 주어 나와 내 벗으로 즐기게 하신 일이 없더니

아버지의 살림을 창녀들과 함께 삼켜 버린 이 아들이 돌아오매

이를 위하여 살진 송아지를 잡으셨나이다

아버지가 이르되 얘 너는 항상 나와 함께 있으니 내 것이 다 네 것이로되

이 네 동생은 죽었다가 살아났으며 내가 잃었다가 얻었기로

우리가 즐거워하고 기뻐하는 것이 마땅하다 하니라

누가복음 15장 25~32절

그림 오른쪽에 지팡이를 들고 부동자세로 서 있는 남자는 집에 남아 있던 '큰 아들'입니다. 큰 아들의 입은 굳게 다물어져 있고, 돌아온 동생에게 다가갈 마음이 없습니다. 반갑지 않습니다. 동생을 환대하는 아버지가 야속할 뿐입니다. 자기 몫의 유산을 탕진해 버린 탕자가 집에 돌아오면 재산 분할을 다시 해

야 될까 싶어 심경이 복잡합니다. 동생은 말할 것 없고, 돌아온 동생을 받아 준 아버지도 믿을 수 없습니다. 큰 아들은 자신의 손을 맞잡을 뿐입니다. 자신의 손을 잡아 줄 사람은 자신 뿐, 다른 사람의 손을 잡지 않을 작정입니다.

아버지가 말씀하시는 대로 '즐거워하고 기뻐하는 것이 마땅'하건만 동생을 향해 팔을 벌리고 싶지 않습니다. 깍지 낀 손을 여간해선 풀지 않을 태세입니다. 둘째가 떠나 있는 동안 아버지의 마음은 동생에게만 팔려 있어서, 첫째의 마음은 늘 부정(父情)의 결핍을 느껴야 했습니다. 둘째는 허랑방탕하였으나 아버지의 사랑을 잃지 않았고, 첫째는 성실했음에도 집 나간 동생 때문에 아버지의 사랑을 받지 못했습니다.

기다리던 둘째 아들의 몸이 돌아오니, 함께 있던 첫째 아들의 마음이 떠나 버립니다. 아버지가 둘째 아들을 안으면서도 마냥 기쁘지 않은 이유입니다.

'즐거워하고 기뻐하는 것이 마땅'하건만 살아 돌아온 동생을 보면서도 깍지 낀 손을 풀지 않는 형 때문에 아버지의 마음이 편치 않습니다. 탕자는 하나가 아니라 둘이었던 겁니다. 아버지는 또 기다려야 합니다. 큰 아들의 마음이 돌아오기를 기다리며 다시 세월의 풍화를 견딜 수 있을까요?

아버지의 손을 보건대 견딜 수 있겠습니다. 아버지의 얼굴은 풍화작용을 견디지 못해 깎여 나갔지만, 아버지의 두 손엔 여전히 따뜻한 피가 흐르고 있습니다. 그런데 아버지의 두 손을 자세히 보면 모양과 크기가 사뭇 다릅니다. 왼손 손목은 굵고 손등은 산맥같이 두꺼운 반면에, 오른손 손목은 가늘고 손등은 명주처럼 부드럽습니다. 왼손은 아버지의 손이요, 오른손은 어머니의 손입니다. 지금 탕자는 하나님 아버지의 힘에 잡혀있고, 하나님 어머니의 품에 안겨있습니다.

두 손이 있어, 둘째 아들도 안아주시고 첫째 아들도 품어 주실 것입니다.

집을 나간 탕자도 안아 주시고, 집에 머문 탕자도 품어 주실 것입니다.

창세기에 의하면 하나님은 자신의 형상을 따라 남자와 여자를 창조하셨습니다. "하나님이 자기 형상 곧 하나님의 형상대로 사람을 창조하시되 남자와 여자를 창조하시고"(창1:27)

남자에게도 하나님의 형상이 있고, 여자에게도 하나님의 형상이 있습니다. 아버지에게도, 어머니에게도 하나님의 형상이 있습니다. 아버지의 사랑을 통해 하나님의 사랑을 짐작하듯, 어머니의 사랑을 통해서도 하나님의 사랑은 짐작 가능합니다. 남자 아버지도 하나님의 형상에서 왔고, 여자 어머니도 하나님의 형상에서 왔습니다. 하나님의 성이 양성이라고 말하고자 하는 게 아닙니다. 하나님을 남녀추니라고 떠들고 싶은 게 아닙니다. 다만, 하나님을 남자 아버지로만 제한할 수 없다는 말입니다. 남성만이 하나님의 속성이라고 말할 수 없다는 것입니다.

렘브란트의 노년은 고단했습니다. 경제적으로는 파산했고, 아들 티투스마저 흑사병에 걸려 죽습니다. 1668년 9월 4일, 아들 티투스가 세상을 떠난 날입니다. 그림을 제작한 해입니다. 탕자 아버지의 풍화된 얼굴은 아들을 잃어버린 렘브란트의 심정을 투영하지 싶습니다.

그러나 그의 손은 아직 강하고, 또 부드럽습니다. 엄마를 일찍 잃은 티투스에게 렘브란트는 아버지이기도 하고, 또 어머니여야 했습니다. 인생이 주는 고통으로 렘브란트의 얼굴은 편편하게 깎여 표정을 잃지만, 자식을 끌어 안은 손은 더 강하고 더 따뜻합니다. 사람이 하나님을 닮아간다는 건, 얼굴이 아니라 손일 겁니다.

선한 사마리아 사람과 똥개

그 사람이 자기를 옳게 보이려고 예수께 여짜오되

그러면 내 이웃이 누구니이까

예수께서 대답하여 이르시되

어떤 사람이 예루살렘에서 여리고로 내려가다가 강도를 만나매

강도들이 그 옷을 벗기고 때려 거의 죽은 것을 버리고 갔더라

마침 한 제사장이 그 길로 내려가다가 그를 보고 피하여 지나가고

또 이와 같이 한 레위인도 그 곳에 이르러 그를 보고 피하여 지나가되

어떤 사마리아 사람은 여행하는 중 거기 이르러 그를 보고 불쌍히 여겨

가까이 가서 기름과 포도주를 그 상처에 붓고 싸매고

자기 짐승에 태워 주막으로 데리고 가서 돌보아 주니라

그 이튿날 그가 주막 주인에게 데나리온 둘을 내어 주며 이르되

이 사람을 돌보아 주라 비용이 더 들면 내가 돌아올 때에 갚으리라 하였으니

네 생각에는 이 세 사람 중에 누가 강도 만난 자의 이웃이 되겠느냐

이르되 자비를 베푼 자니이다

예수께서 이르시되 가서 너도 이와 같이 하라 하시니라

누가복음 10장 29~37절

예수께서 활동하던 유대 땅 북쪽 변방을 '사마리아'라 불렀습니다. 사마리

아는 B.C 750년 경 이스라엘이 앗시리아에 무너지면서 빼앗긴 땅이었습니다. 앗시리아는 이주정책과 결혼정책을 통해 사마리아를 다문화 사회로 만들었습니다. 사마리아 사람들은 그래서 혼혈인 경우가 많았습니다. 사마리아는 그 후에도 여러 민족들의 침략에 노출되었고, 패자(覇者)가 바뀔 때마다 다양한 민족들과 섞이게 되었습니다. 사마리아 사람들은 오랜 세월 침탈과 예기치 않은 전쟁을 통과하며 순혈유대인과는 구별되었습니다. 사마리아 사람들은 화냥질 했던 더러운 사람들로 낙인 찍혔고 상종 못할 사람의 대명사가 되었습니다.

예수님은 혼혈이 되어 순수 이스라엘이 아니라고 손가락질 받는 사람과 속 깊은 대화를 나누시기도 했고, 사마리아 사람을 이야기 설교 속에 등장시켜 그들의 선행과 선의를 소개하시기 위해 애쓰셨습니다. 그중 '선한 사마리아 사람'이 가장 유명하지요. 강도를 만나 길에 쓰러져 있는 사람을 유대교의 성직 자들은 외면했고, 사마리아 사람이 나귀에 실어 여관에서 치료해주었다는 이야기입니다. 예수께서는 거룩해 보이는 레위인이나 제사장 같은 성직자들이 아니라, 강도당한 사람을 돌본 사마리아 사람이야말로 우리 이웃이라 가르치 셨고, 선한 사마리아 사람 같은 이웃이 되라 하셨습니다.

옛날 유대인들에게 '선한 사마리아인' 이야기는 충격적인 사건 설화였습니다. 그도 그럴 것이 유대인들에겐 '선한 사마리아인'이라는 말 자체가 '세모난 동그라미'같은 형용모순이었습니다. 동그라미에 세 개의 꼭짓점이 있다고 주장 하는 것과 사마리아 사람을 선하다고 말하는 것이 같은 것이라, 유대인들에게 예수님의 가르침은 대단히 불편했습니다. 지금 예수님과 대화하는 사람도 율 법교사인데, 율법교사의 관심은 개념에 관한 것이었습니다. 율법교사는 예수 님에게 이웃의 개념에 관해 물었는데, 예수님은 '선한 사마리아인'이라는 말도 안되는 개념을 소개하신 겁니다. 그리고 예수님은 이웃이 되라고 하십니다. 이

웃이 무엇인지 그 개념을 알려고 애쓰지 말고, 이웃이 되도록 실천하라는 것이 예수님의 대답이었습니다. 개념을 묻는 자에게, 도저히 이해할 수 없는 파격적인 개념을 소개하시고, 개념보다는 실천에 집중하라 말씀하신 겁니다.

렘브란트는 '강도 만난 자의 이웃'이 된 사마리아 사람이 쓰러진 사람을 '자기 짐승에 태워 주막으로 데리고 가서 돌보아 주'라고 말하는 순간을 포착해서 그렸습니다. 주막의 사환이 짐승의 고삐를 잡고 있고, 다른 사환이 '강도 만난 자'를 어깨로 받쳐 내려주고 있습니다. 비교적 성경의 상황을 그대로 옮겼습니다.

성경 이야기에 렘브란트가 가필한 부분은 멀리에 우물물을 긷고 있는 소녀가 있습니다. 주막의 일상입니다. 또, 오른쪽 하단에 개가 한 마리 있는데, 이 녀석이 엉덩이를 내리고 똥을 누고 있습니다. 주막집에서 키우는 개가 주막 마당에서 똥을 누고 있는, 역시 지극히 일상적인 모습니다.

그런데 특기할 점은 이 '똥 누는 개'가 그림에서 대단히 중요한 위치에 그려져 있다는 것입니다. 그림 상단 왼쪽 꼭지점에서 하단 오른쪽 꼭지점으로 대각선을 그어보면, 대각선 위에 주막 주인과 사마리아인, 강도당한 사람이 그려져 있습니다. 그 대각선을 따라가면 똥 누는 개가 그려져 있습니다.

여관 주인과 흥정하고 있는 사마리아 사람을 보고, 자연스럽게 시선을 아래로 떨어뜨리면 개 한 마리가 귀를 바짝 붙이고 엉덩이를 내리고 똥을 누고 있습니다. 렘브란트는 선한 사마리아 사람과 똥 누는 개를 화폭의 대각선 위에

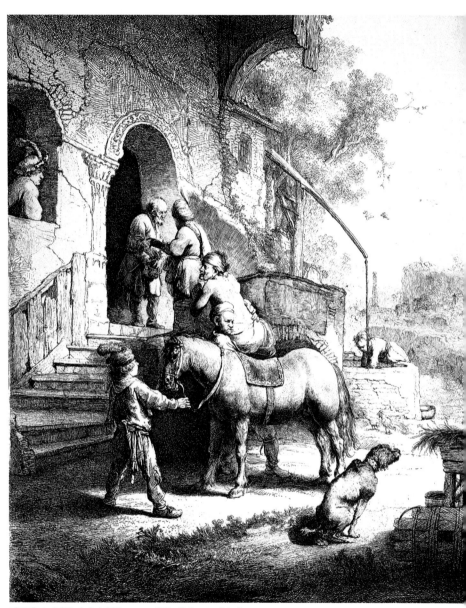

렘브란트, 〈선한 사마리아인〉, 1633, 에칭, 레이크스 미술관, 29*22

등치시킨 것입니다.

왜 렘브란트는 생뚱맞게 선한 사마리아 사람을 그리며 똥 누는 개를 그려놓았을까요. 원경이나 주변에 그리지 않고, 그림에서 가장 중요한 부분에 주인공처럼 똥개를 그렸을까요. 혹, 옛날 유대인들처럼 사마리아 사람을 똥개라고 폄하하고 싶었을까요?

그건 아닙니다. 그림 속 선한 사마리아 사람의 행동에는 부정적인 요소가 전혀 없습니다. 율법 교사에게 답하시는 예수님의 의도를 그대로 화폭에 옮겨놓았습니다. 렘브란트가 똥개를 그린 것은 사마리아 사람을 폄훼하려는 것이 아닙니다.

"너는 오른손이 하는 것을 왼손이 모르게 하여 네 구제함을 은밀하게 하라 은밀한 중에 계시는 너의 아버지께서 갚으시리라"(마5:3~4) 아름다운 말입니다. 오른손이 하는 것을 왼손이 모르게 하라는 것은 착한 일을 하거든 떠벌리지 말라 하심인데, 걸리는 게 있습니다. 수사적 표현으로 넘어가도 되겠으나 자꾸 걸립니다. 아무리 은밀하게 한다 해도 어찌 '오른손이 하는 것을 왼손 모르게' 할 수 있단 말입니까. 손이 하나밖에 없다면 모를까 오른손이 하는 일을 왼손이 모를 리는 없지요. 또 떠벌리며 애써 알리지 않았어도 선행은 결국 드러나기 마련이라, 언젠가는 '주머니 속 송곳(囊中之錐)'처럼 뭇 사람들에게 알려지고야 마는 것이 선행입니다.

'오른손이 하는 것을 왼손이 모르게 하라'는 말씀은, 오른손이 선한 일을 하거든 오른손은 그 행위가 선한 일인지 몰라야 된다는 뜻이겠습니다. 주린 자를 먹여 주고, 목마른 자를 마시게 하고, 나그네를 영접하고, 헐벗은 자를 입혀 주

고, 병든 자를 돌보고, 옥에 갇힌 자를 바라지할 때에, 그것이 선한 일인지 몰라야 한다는 뜻입니다. 자연스러운 일이어야 한다는 것이지요. 무슨 대단한 선한 일을 한다 하여도, 그것이 선한 일인 줄 모르고 자기도 모르게 저절로 하게 되는 것이, '오른손이 하는 것을 왼손이 모르게' 하는 것입니다.

내가 배고플 때 밥을 먹는 것은 선한 일이 아닙니다. 내가 배고플 때 밥을 먹고, 내가 목마를 때 물을 마시는 것은 일종의 생리 현상입니다. 내가 추울 때 옷을 입고, 내가 나그네 되었을 때 노자를 준비하고, 내가 병들었을 때 치료 받는 것은 당연한 행동이지 선한 일이 아닙니다. 타인을 위한 선한 일 역시 내 몸에 일어나는 생리현상과 당연한 필요를 채워주듯 하는 것이라야 한다는 것이 예수님의 생각입니다.

렘브란트가 '선한 사마리아 사람'과 '똥 누는 개'를 등치시킨 것은 배고프니 밥을 먹고 대장(大腸)이 움직이면 똥을 누듯, 사마리아 사람이 생리적인 현상을 처리하듯 강도 만난 사람을 도왔다는 것입니다. 사마리아 사람은 자신이 선한 행동을 하고 있다는 것 자체를 인식하지 못한 채 그냥 밥을 먹고 똥을 누듯 이 사람을 돕고 있습니다. 이것이 '오른손이 하는 것을 왼손 모르게'하는 것입니다.

신앙(a faith)이란 무엇일까요. 교리들(believes)을 신봉하는 것이 신앙일까요. 사마리아 사람은 우리가 오늘 알고 있는 교리들을 신봉하였을까요. 아닙니다. 선한 사마리아 사람은 교리를 정확하게 이해하고 고백한 적은 없습니다. 참 신앙의 사람들은 자신도 모르게 선한 일을 합니다. 성령 또한 바람 같은 것이라 어디서 와서 어디로 가는지 모르는 것이어서, 성령을 통해 갖게 되는 신앙이란 내가 무엇을 하는지 어디로 가야하는지 모르지만, 아무렇지 않게 선한

일에 참여하게 되는 것입니다.

진짜 의인들은 자기가 무슨 착한 일을 했는지 잘 모릅니다. '오른손이 하는 것을 왼손 모르게' 즉, 자기 자신도 모르게 착한 일을 했으니 알 리 없습니다. 똥을 누듯 했던 일이 그게 무슨 착한 일입니까, 착한 일을 칭찬하시는 예수님에게 의인들이 던지는 질문입니다. "의인들이 대답하여 이르되 주여 우리가 어느 때에 주께서 주리신 것을 보고 음식을 대접하였으며 목마르신 것을 보고 마시게 하였나이까 어느 때에 나그네 되신 것을 보고 영접하였으며 헐벗으신 것을 보고 옷 입혔나이까 어느 때에 병드신 것이나 옥에 갇히신 것을 보고 가서 뵈었나이까"(마25:37~39) 의인들은 자신이 무엇을 했기에 예수님에게 칭찬을 받아야하는지 알 수 없어 어안이 벙벙합니다. 한 게 없습니다. 오른손이 한 것을 왼손이 모르고 있습니다.

당연히 할 일을 선행으로 포장하고, 작은 것을 크게 생색내기 좋아하는 성직자들과 자칭 의인들에게 렘브란트가 묻습니다.

너희가 똥개보다 낫느냐.

다윗에게 전자 발찌를

그 해가 돌아와 왕들이 출전할 때가 되매

다윗이 요압과 그에게 있는 그의 부하들과 온 이스라엘 군대를 보내니

그들이 암몬 자손을 멸하고 랍바를 에워쌌고 다윗은 예루살렘에 그대로 있더라

저녁 때에 다윗이 그의 침상에서 일어나 왕궁 옥상에서 거닐다가

그 곳에서 보니 한 여인이 목욕을 하는데 심히 아름다워 보이는지라

다윗이 사람을 보내 그 여인을 알아보게 하였더니 그가 아뢰되

그는 엘리암의 딸이요 헷 사람 우리아의 아내 밧세바가 아니니이까 하니

다윗이 전령을 보내어 그 여자를 자기에게로 데려오게 하고

그 여자가 그 부정함을 깨끗하게 하였으므로 더불어 동침하매

그 여자가 자기 집으로 돌아가니라

그 여인이 임신하매 사람을 보내 다윗에게 말하여 이르되

내가 임신하였나이다 하니라

사무엘하 11장 1~5절

대량 생산 방식을 아직 모르던 옛날에, 식량은 늘 부족했고, 부족한 식량을
끌어오기 위해 왕들은 전쟁을 해야 했습니다. 지금도 군수 공장의 재고를 소비
하고, 석유를 확보하기 위해 강대국들이 침략 전쟁을 일으키는 것처럼, 그 때
도 전쟁은 경제적인 동기에서 비롯되었습니다. 식량 확보를 위한 전쟁은 늘 반

복되었습니다.

그러나 땅이 얼고, 나무도 움츠리고, 열매가 맺지 않는 겨울엔 전쟁도 쉬었습니다. 말 타고, 활 쏘고, 칼 부딪히며 전쟁하던 그 땐 그랬습니다. 겨울에 출정하는 것 자체가 위험할 뿐더러 싸워서 이긴다 해도 겨울엔 빼앗을 게 별로 없으니까요. 겨울 전쟁은 경제적이지 않았습니다.

저장된 식량을 먹고 지내던 겨울이 끝나 가면, 비어가는 창고에선 문 여닫는 소리마저 공명되어 커지고, 국가의 주축인 상비군들을 먹이지 않으면 반역이 일어나기 십상입니다. 군대를 전선으로 보내지 않으면 왕의 자리도 위험해집니다. 왕의 자리는 끊임없는 전쟁과 노획물로 보전되는 것이었습니다.

그래서 어느 나라의 어떤 왕이라도 봄이 오면 전쟁을 치러야 했습니다. 왕조가 지속되느냐, 단절되느냐는 올 봄 전쟁에서 결정 날 것입니다. 다윗 왕도 출전(出戰)할 때가 되었습니다. 겨울이 끝난 것입니다. "그 해가 돌아와 왕들이 출전할 때가 되매 다윗이 요압과 그에게 있는 그의 부하들과 온 이스라엘 군대를 보내니 그들이 암몬 자손을 멸하고 랍바를 에워쌌고 다윗은 예루살렘에 그대로 있더라"(삼하11:1)

전쟁은 시작되었는데, 다윗은 궁에 남아있습니다. 법궤와 군대는 전쟁터에 있는데, 왕은 한가로이 노닐다가 목욕하는 여자를 훔쳐보게 되었습니다. "저녁 때에 다윗이 그의 침상에서 일어나 왕궁 옥상에서 거닐다가 그 곳에서 보니 한 여인이 목욕을 하는데 심히 아름다워 보이는지라"(삼하11:2) 다윗이 훔쳐본 여인은 '우리아'의 아내 밧세바였고, 우리아는 히타이트 출신으로 다윗 군대의 장수였습니다. 다윗은 부하 장수의 아내 밧세바를 궁으로 불러들였고, 간통합니다.

밧세바는 다윗을 거절할 수 없었습니다. 다윗은 왕이었고, 참전 중인 남편 우리아의 생사여탈권을 쥐고 있었습니다. 밧세바가 저항하면 남편은 제거될 것입니다. '바다를 지나가는 배의 자취'(잠30:19)처럼 한 번만 참으면 덮어질 것이고, 남편도 안전할 것이라 여긴 밧세바는 다윗을 받아들일 수밖에 없었습니다.

그런데 덜컥. 임신이 됐습니다. 다윗은 우리아를 전선에서 불러들였고, 우리아와 밧세바가 동침하기를 기대했습니다. 얄궂게도 하나님은 다윗에게 충성스러운 용사를 주셨으니, 우리아는 법궤와 동지들이 전선에 나가있다는 이유로 후방에서도 야영을 자처합니다. "언약궤와 이스라엘과 유다가 야영 중에 있고 내 주 요압과 내 왕의 부하들이 바깥 들에 진 치고 있거늘 내가 어찌 내 집으로 가서 먹고 마시고 내 처와 같이 자리리까 내가 이 일을 행하지 아니하기로 왕의 살아 계심과 왕의 혼의 살아 계심을 두고 맹세하나이다"(삼하11:11) 다윗은 자신의 간통죄를 덮기 위해 살인을 결심합니다.

다윗이 편지를 써서 우리아의 손에 들려 요압에게 보내니

그 편지에 써서 이르기를 너희가 우리아를 맹렬한 싸움에 앞세워 두고

너희는 뒤로 물러가서 그로 맞아 죽게 하라 하였더라

요압이 그 성을 살펴 용사들이 있는 것을 아는 그 곳에 우리아를 두니

그 성 사람들이 나와서 요압과 더불어 싸울 때에

다윗의 부하 중 몇 사람이 엎드러지고 헷 사람 우리아도 죽으니라

사무엘하 11장 14~17절

전쟁터에서 야영하고 있는 언약궤와 군대와의 의리를 지키기 위해 후방에

서도 야영을 자처한 우리아는 얼마나 충성스럽고 신실합니까. 충성스럽고 신실하기 때문에 다윗은 우리아를 죽여야 했습니다. 우리아의 충성스러움과 신실함 때문에 다윗의 죄가 명명백백하게 드러날 것이라, 다윗은 살인을 교사합니다. "다윗이 편지를 써서... 요압에게 보내니...너희가 우리아를 맹렬한 싸움에 앞세워 두고 너희는 뒤로 물러가서 그로 맞아 죽게 하라"(삼하11:14~15)

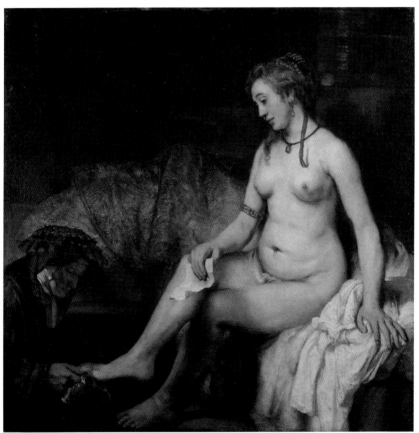

렘브란트, 〈목욕하는 밧세바〉, 1654, 루브르 박물관, 142*142

밧세바에게 남편 우리아의 사망통지서가 전해졌습니다. "우리아의 아내는 그 남편 우리아가 죽었음을 듣고 소리 내어 우니라"(삼하11:26) 렘브란트는 남

편의 사망 통지를 받고 울고 난 직후의 밧세바를 그렸습니다.

밧세바가 들고 있는 사망통지서의 귀퉁이가 빨간 것은 봉인된 편지였기 때문입니다. 다윗 궁에서 보낸 공식 문서인 거지요. 남편의 사망통지서는 또한 다윗의 궁전으로 들어오라는 소환통지서이기도 했습니다. 얄궂게도 밧세바는 남편 우리아의 장례를 마치기도 전에 두 번째 남편 다윗과의 혼례를 준비하기 위해 몸치장을 해야 합니다. 남편을 죽인 다윗을 위해 밧세바는 몸을 치장하고 귀걸이를 달고 팔찌를 차야 했습니다.

'남자는 자기를 알아주는 사람을 위해 목숨을 걸고 여자는 자기를 사랑해주는 사람을 위해 화장을 한다'는데,(士爲知己者死 女爲悅己者容)[1] 우리아는 자기 아내를 간통한 사람을 위해 목숨을 걸어야 했고, 밧세바는 남편을 죽인 사람을 위해 화장을 해야 합니다. 예쁘게 다듬어지는 발끝을 쳐다보는 밧세바의 눈빛이 어둡고, 어둠 속에 하얗게 눈부신 밧세바의 벗은 몸이 슬프기 짝이 없습니다.

권력이란 얼마나 잔인한가요. 하나님의 마음에 가장 부합한 군주라는 다윗마저 권력을 갖게 되었을 때에 이러했다면, 권력은 사람의 손에 쥐어져서는 안 되는 위험한 장난감입니다. 무능하고 무식하고 무감한 자에게 권력이 쥐어져서는 더더욱 안 되겠지요.

전쟁을 하지 않아도 된다면, 그래서 우리아의 충성이 죽음의 원인이 되지 않고 밧세바의 하얀 몸이 슬프지 않아도 된다면, 차라리 겨울이 끝나지 않아야 합니다. 그러나 생명이 움트는 봄은 또 기어이 올 것이고, 전쟁은 다시 계속됩니다.

1) 사기의 戰國策의 趙策

밀레
Millet

Jean-François Millet
(1814~1875)

밀레

Jean-François Millet
(1814~1875)

밀레는 사도와 성인의 이름을 물려받았습니다. 장 프랑수아 밀레. '장
(JEAN)'은 요한의 프랑스어 표기이고, 프랑수아(FRANÇOIS)는 프란체스코의
프랑스어 표기입니다. 그러나 밀레는 종교화를 그리진 않았습니다. 마침 밀레
가 살던 프랑스의 정치적 상황은 혁명이 일어나고, 혁명이 실패하고, 다시 혁
명이 일어나던 정치적 격변기였습니다. 혁명기에 사제들은 자기 신변도 위태
로웠기 때문에 제단화를 주문해서 예배당을 꾸밀 여력이 없었습니다.

밀레는 농민화가로 알려졌습니다. 1814년 그레빌이라는 농촌 마을에서 태
어난 밀레는 농촌의 풍경과 농민을 주로 그렸습니다. 그래서였을까요. 새마을
운동이 한창일 무렵, 복제된 밀레 그림은 대한민국 동네 이발소 마다 걸려있었
습니다. 낙후된 농촌 개발과 농촌의 소득 증대가 주목표였던 1970년대. 밀레가
그렸던 농촌의 모습이 이상향으로 여겨졌나 봅니다.

밀레의 그림은 앞에서 우리가 보았던 종류의 종교화는 결코 아닙니다. 그런

밀레, 〈자화상〉, 1847, 루브르 박물관

데 고흐는 친구 베르나르에게 쓴 편지에서 이렇게 말합니다. "들라크루아, 렘 브란트 두 사람이 내가 그를 느낄 수 있는 방식으로 그리스도의 얼굴을 그렸 네... 그런데 「밀레는 그리스도의 가르침을 그렸지」. 나머지 종교화라는 것은 우스울 뿐이지."[1]

밀레는 그리스도를 그리진 않았지만, '그리스도의 가르침'을 그렸습니다. 밀레는 그리스도의 눈으로 모델을 찾았습니다. 밀레의 그림 속 모델은 봉건 지 주의 딸이 아니라 추수가 끝난 땅에서 낟알을 줍는 여인들이었습니다. 밀레는 유토피아를 설파하는 혁명의 영웅이 아니라, 비탈진 등성이에서 암울한 미래 를 향하여 씨를 뿌리는 사람을 그렸습니다. 밀레는 혁명의 이전과 이후, 농촌 과 농민의 모습을 있는 그대로 드러냈습니다. 밀레는 역사의 주인공들을 그리 기보다, 역사의 변두리에 있는 듯 없는 듯 살아있는 사람들을 그렸습니다. 옛 날 그리스도께서 찾아 나섰던 변두리 사람들을 밀레도 용케 찾아냈습니다.

밀레가 찾아낸 변두리 사람들의 옷은 남루합니다. 밀레의 붓은 실크로 된 드레스를 그릴 줄 모릅니다. 그래도 밀레가 그린 사람들은 아름답습니다. 가 난한 농부가 허리를 숙이고 있는데도 마치 여신 같은 기품이 있습니다. 밀레의 농부들은 남루한데 왜 초라하지 않을까요? 밀레의 대답입니다. "아름다움은 얼굴에 있는 것이 아니잖아. 인물의 동작과 어울리는 전체에서 우러나오는 것 이지. 고운 여자가 나무를 줍고, 8월에 씨를 뿌리고, 샘에서 물을 긷기는 어렵 잖아. 어떤 어머니를 그릴 때, 아기를 들여다보는 모습이 아름다워 보여. 아름 다움이란 표정이야."

환경과 옷이 사람을 아름답게 하는 것이 아니라, 사랑하는 사람이 사람을

1) 빈센트 반 고흐, 같은 책2, 76쪽

아름답게 합니다. 걸치고 있는 옷이 아니라 몸짓과 표정이 사람을 아름답게 합니다. 밀레가 그린 가난한 사람들이 남루하지만 아름다운 이유입니다. 밀레가 찾아낸 모델들은 가난하지만, 서로 사랑하는 사람들이었습니다. 서로 사랑.

예수님께서 십자가에서 돌아가시기 직전, 제자들의 발을 씻겨 주신 후에 주셨던 가르침이지요. "서로 사랑하라 내가 너희를 사랑한 것 같이 너희도 서로 사랑하라"(요13:34) 고흐의 말대로 밀레는 과연 그리스도의 가르침을 그렸습니다. 밀레의 그림 속에 녹아있는 그리스도의 가르침을 찾아보겠습니다.

더 가난하거나 덜 가난한 사람들

너희가 너희의 땅에서 곡식을 거둘 때에

너는 밭 모퉁이까지 다 거두지 말고 네 떨어진 이삭도 줍지 말며

네 포도원의 열매를 다 따지 말며 네 포도원에 떨어진 열매도 줍지 말고

가난한 사람과 거류민을 위하여 버려두라 나는 너희의 하나님 여호와이니라

레19:9~10

밭의 주인이라 해서, 밭에서 자란 모든 것의 주인은 아닙니다. '떨어진 이삭'은 임자가 따로 있습니다. '밭 모퉁이'에 핀 곡식도 주인의 것이 아닙니다. '밭 모퉁이'에서 자란 곡식과 '떨어진 이삭'은 '가난한 사람(the poor)과 거류민(the alien)'의 것입니다. 밀레는 '가난한 사람과 거류민'을 주인공으로 내세워 '이삭 줍는 사람들'을 그렸습니다.

땅과 관련을 맺는 사람들은 계급을 가졌습니다. 땅의 주인 노릇을 하는 영주가 있고, 영주와 계약을 맺고 농사짓는 소작인이 있습니다. 그리고 영주의 종이 있습니다. 정리하면 영주와 그의 종과 영주와 계약을 맺은 소작인이 농사를 지었습니다. 농사를 짓고 각기 차지하는 비율은 차등이 있었지만, 영주도 종도 소작인도 먹고 살았습니다. 어떤 방식으로든 땅과 관계를 맺고 땅에서 일하는 사람들은 먹고 살 수 있었습니다. 불의한 착취가 있었지만 먹고 살 수는

있었습니다.

먹고 살 수 없는 사람들이 있습니다. 종도 아니요, 소작인도 아닌 사람들이
있습니다. 어떻게든 소작이라도 짓고 싶고, 차라리 종이라도 되고 싶은 사람들
이 있습니다. 착취를 당해도 먹고 살 수라도 있기를 바라는 사람들이 있습니다.

하나님은 모든 사람의 하나님이십니다. 하나님은 영주의 하나님이시고, 종
의 하나님이시고, 소작인의 하나님이시며, 다른 모든 사람의 하나님이십니다.
하나님께서 땅을 창조하신 것은 모든 사람이 먹고 살게 하시려는 것이었습니
다. 그래서 법을 만드셨습니다. 수확하고 떨어진 이삭과 밭 모퉁이 열매는 남
겨두라 하셨습니다. 가난한 사람들과 나그네들이 수확하고 떨어진 이삭과 밭
모퉁이 열매를 먹을 수 있게 하셨습니다.

밀레, 〈이삭줍기〉, 1857, 오르세 미술관, 84*112

밀레의 그림 〈이삭 줍기〉는 수확이 끝난 자리에서 낱알을 줍고 있는 세 여자를 그린 것입니다. 여자 셋이 허리를 굽혀 낱알을 줍고 있는데, 저 멀리 허리를 숙여 곡식을 베고 있는 사람들, 곡식단을 어깨에 메고 나르는 사람들, 곡식단을 높이 쌓고 있는 사람들, 또 몇몇은 말이 끄는 수레에 곡식단을 싣고 있습니다. 일하는 사람들과 약간 거리를 두고 그림 우측에는 말을 탄 남자도 보입니다. 아마 밭의 주인이겠지요.

밀레가 멀리 세워놓고 희미하게 그린 이 사람들, 즉 말에 올라탄 주인을 비롯해 곡식단을 베거나 싣고 있는 이 사람들은 밭에 초대받은 사람들입니다. 허리 숙여 일하는 사람들이 종이든, 소작인이든 이들은 밭에서 삯을 받고 일하는 사람들입니다. 요샛말로 경영자와 노동자입니다. 생산 현장의 주체들입니다. 밀레는 생산 현장의 주체들을 희미하게 배경으로 처리했습니다.

영주와 영주가 부리는 사람들을 희미하게 배경으로 처리하고, 라파엘로(Sanzio Raffaello)의 여신들이 차지했던 그림의 복판 중앙에 추수 현장에 초대받지 못한 가난한 여자들을 배치했습니다.

여신(女神)급 주연으로 가장 가난한 여자들을 캐스팅한 것입니다.

라파엘로, 〈미의 세 여신〉, 1504, 17*17

머릿수건을 쓰고 팔에는 각반을 두르고 두터운 치마를 두른 여자들이 여신의 자리에서 낱알을 줍고 있습니다. 남의 밭에서 한 알 한 알 떨어진 낱알을 주워야 끼니를 해결할 수 있는 사람들이 그림의 주인공입니다.

'떨어진 이삭'을 주워야했던 대표적인 사람이 '룻'입니다. 룻은 유다 베들레헴 사람과 결혼했던 모압 여자인데, 시아버지와 남편이 죽은 후 시어머니 나오미와 함께 쌍과부가 되어 남편의 고향으로 돌아왔습니다.(룻기1장) 땅도 없고, 남편도 없는 외국인(the alien) 여자 룻이 늙은 시어머니와 함께 먹고 살 수 있는 길은 남의 밭에 가서 '떨어진 이삭'을 줍는 것뿐이었습니다.

룻이 가서 베는 자를 따라 밭에서 이삭을 줍는데...(룻2:3)

'떨어진 이삭'은 가난한 사람과 나그네를 위한 몫이었습니다. 밭의 주인이라도 손 댈 수 없는 것이었습니다. 떨어진 이삭과 밭 모퉁이의 열매는 가난한 사람들을 위한 것이라는 하나님의 법을 잘 알고 있었던 밭 주인 '보아스'가 경제력 없는 이방 여인을 위해 추가 조치를 내립니다.

보아스가 베는 자들을 거느린 사환에게 이르되 이는 누구의 소녀냐 하니

베는 자를 거느린 사환이 대답하여 이르되

이는 나오미와 함께 모압 지방에서 돌아온 모압 소녀인데

그의 말이 나로 베는 자를 따라 단 사이에서 이삭을 줍게 하소서 하였고

아침부터 와서는 잠시 집에서 쉰 외에 지금까지 계속하는 중이니이다

보아스가 룻에게 이르되 내 딸아 들으라

이삭을 주우러 다른 밭으로 가지 말며 여기서 떠나지 말고 나의 소녀들과 함께 있으라

그들이 베는 밭을 보고 그들을 따르라

내가 그 소년들에게 명령하여 너를 건드리지 말라 하였느니라

목이 마르거든 그릇에 가서 소년들이 길어 온 것을 마실지니라

룻이 이삭을 주우러 일어날 때에 보아스가 자기 소년들에게 명령하여 이르되

그에게 곡식 단 사이에서 줍게 하고 책망하지 말며

또 그를 위하여 곡식 다발에서 조금씩 뽑아 버려서 그에게 줍게 하고

꾸짖지 말라 하니라

룻기2장5~9절

보아스는 떨어진 이삭을 줍는 가난한 여자를 위해, 추수 현장 가까이에서 이삭을 줍도록 조치합니다. 그리고 추수하는 사람들로 하여금 곡식 다발에서 일부러 알곡을 털어놓게 합니다. 보아스는 노블리스 오블리주(noblesse oblige)의 원조인 셈입니다.

밀레는 보아스의 밭에서 있었던 이야기를 따뜻한 색조로 남겼습니다. 청색 옷을 입고 수줍어 고개를 들지 못한 채 마지못해 보아스에게 이끌려 사람들 쉬는 자리로 걸어오는 여자가 룻입니다. 룻은 휴식 시간에도 따로 떨어져 탈곡까지 끝난 짚단에서 남아있는 낟가리를 털고 있었습니다. 보아스의 의도를 알아챈 한 여인이 물동이를 기울여 룻에게 주기 위해 그릇에 물을 따르고 있습니다. 물 한 모금 마시며 쉬는 참에도 룻은 낟가리가 남아있는 짚단을 놓지 못합니다.

신발을 벗은 채 비스듬히 앉아 약간의 음식을 나누고, 볏단 위에 엎드려서 무심한 듯 사람을 맞이하는 농부들이 정겹습니다. 쉼은 곧 끝나고 고단한 노동은 계속되겠지요. 곧 이어질 고단한 노동이 남아있는 줄 알아서 지금 그림 속 쉼은 절실하고, 절실한 만큼 아름답습니다.

밀레, 〈일하는 사람들의 휴식; 룻과 보아스〉, 1850, 보스턴 순수미술관, 67*120

　밀레는 고단한 노동과 절실한 쉼을 반복하는 사람들을 볏단에 비추는 따뜻한 햇빛을 물감 삼아 그려냈습니다. 더 가난하거나, 덜 가난한 사람들. 이러하든 저러하든 가난한 사람들이 주인공입니다.

곡괭이 쇳날 등줄기에 박히거든

예수께서 비유로 여러 가지를 그들에게 말씀하여 이르시되

씨를 뿌리는 자가 뿌리러 나가서 뿌릴새

더러는 길 가에 떨어지매 새들이 와서 먹어버렸고

더러는 흙이 얕은 돌밭에 떨어지매 흙이 깊지 아니하므로

곧 싹이 나오나 해가 돋은 후에 타서 뿌리가 없으므로 말랐고

더러는 가시떨기 위에 떨어지매 가시가 자라서 기운을 막았고

더러는 좋은 땅에 떨어지매

어떤 것은 백 배, 어떤 것은 육십 배, 어떤 것은 삼십 배의 결실을 하였느니라

귀 있는 자는 들으라 하시니라

.

아무나 천국 말씀을 듣고 깨닫지 못할 때는

악한 자가 와서 그 마음에 뿌려진 것을 빼앗나니 이는 곧 길 가에 뿌려진 자요

돌밭에 뿌려졌다는 것은 말씀을 듣고 즉시 기쁨으로 받되

그 속에 뿌리가 없어 잠시 견디다가

말씀으로 말미암아 환난이나 박해가 일어날 때에는 곧 넘어지는 자요

가시떨기에 뿌려졌다는 것은 말씀을 들으나

세상의 염려와 재물의 유혹에 말씀이 막혀 결실하지 못하는 자요

좋은 땅에 뿌려졌다는 것은 말씀을 듣고 깨닫는 자니 결실하여

어떤 것은 백 배, 어떤 것은 육십 배, 어떤 것은 삼십 배가 되느니라 하시더라

마태복음 13장 3~23절

밀레, 〈씨 뿌리는 사람〉, 1850, 보스턴 순수미술관, 102*88

사람은 말씀을 깨닫지 못합니다.(마13:19) 말씀을 기쁘게 받는 사람이라도 환난이나 박해에 쉬 넘어집니다.(마13:21) 사람은 말씀을 들어도 '세상의 염려와 재물의 유혹'에서 헤어 나오지 못합니다.(마13:22) 사람은 죄인이라 말씀을 담아낼만한 '좋은 땅'이 못됩니다.(롬3:23)

좋은 땅 같은 사람은 없습니다. 씨앗이 되는 하나님의 말씀을 받아 삼십 배 육십 배 백 배 열매를 맺는 사람은 없습니다.(마13:23)

그럼에도 하나님께서는 사람에게 씨앗을 뿌리십니다. '좋은 씨'를 뿌리십니다.(마13:24) 사람들이 발로 다져 굳어진 '길가'에도 뿌리시고, 뿌리 내릴 데 없는 '돌밭'에도 뿌리시고, 잎사귀 펼 수 없는 '가시떨기'에도 뿌리십니다. 하나님은 땅을 가리지 않고 씨앗을 뿌리십니다. 사람은 땅을 보고 씨앗을 뿌리지만, 하나님은 땅을 보시지 않습니다. 그저 흩어 뿌리십니다.

밀레가 그린 '씨 뿌리는 사람'은 하나님을 닮았습니다. 볕들지 않는 비탈진 땅에 씨를 뿌리고 있습니다. 땅을 가리지 않고 그저 흩어 뿌릴 뿐입니다. 어둡고 비탈진 땅 너머 볕들고 평평한 땅에서 소 두 마리를 앞세워 밭을 가는 사람이 보입니다만, 밀레의 관심은 볕들지 않는 내리막 언덕을 걸으며 암울한 표정으로 씨를 뿌리는 사람입니다. 씨가 싹을 틔울지, 줄기가 나올 지, 열매를 맺을지 확신하지 못하는 걸까요, 아니면 씨가 열매를 맺는다 해도 충분하지 않을 것이라 예단하는 걸까요. '씨 뿌리는 사람'의 표정은 몹시 어둡습니다. 사람에게 말씀이라는 씨앗을 뿌리는 하나님 같습니다.

그냥 둔다면 하나님께서 우리에게 뿌린 씨앗은 열매 맺지 못할 것입니다. 그냥 둔다면 다른 사람의 발에 밟히거나, 뿌리 내리기 전에 마르거나, 싹이 난

다해도 꽃 피우지 못할 것입니다. 밟혀 으깨진 씨앗이, 말라버린 뿌리가, 꽃 없는 줄기가 열매를 맺을 리 없습니다. 땅이 좋지 않으면 희망이 없습니다. 그런데도 하나님은 희망 없는 땅에 씨앗을 뿌리십니다.

그리고는 땅을 갈아엎으십니다. 실제로 팔레스타인에서는 씨를 뿌린 후에 땅을 갈아엎는 답니다. 우리네 농법과 다르지요. 우리는 땅을 갈고 이랑을 파고 고랑을 낸 후에 씨를 심지만, 예수님 사시던 팔레스타인 땅에선 씨를 먼저 뿌리고 땅을 갈아엎었다고 합니다.

밭에 씨를 뿌리는 것이 아니라, 씨앗을 뿌린 땅이 밭이 되는 것입니다.
그렇다면. 길가도, 돌밭도, 가시떨기도 희망이 있습니다.

하나님께서 길가에 씨를 뿌리시고 갈아엎는다면, 굳어진 땅에서도 씨앗이 날 것입니다. 하나님께서 돌밭에 씨를 뿌리시고 갈아엎는다면 바위에도 뿌리가 내릴 것입니다. 하나님께서 가시떨기에 씨를 뿌리시고 갈아엎는다면 떡잎 꽃잎이 가시에 찢기지 않을 것입니다. 하나님께서 갈아엎으시면 길가도, 돌밭도, 가시떨기도 좋은 땅 됩니다.

우리가 좋은 땅이어서 열매 맺는 것이 아니라, 하나님께서 우리를 갈아엎으셔서 좋은 땅 되게 하시니 열매 맺게 됩니다. 그래서 은혜입니다. 길가, 돌밭, 가시떨기 같은 우리가 씨앗을 받고 열매를 맺게 되니 은혜입니다.

굳어진 길가가 은혜를 입자면 곡괭이에 찍혀야 합니다. 단단한 돌밭이 은혜를 입자면 호미에 찢겨야 합니다. 가시떨기가 은혜를 입자면 '쓴뿌리'를 뽑아내야 합니다. 은혜를 입자면 아파야 합니다.

육중한 쇳날이 등줄기에 박히듯 아플 때가 있습니다. 굳은 것이 곡괭이에 부서지니 아픈 것입니다. 날카로운 창끝이 폐부(肺腑)를 찌르듯 아플 때가 있습니다. 박힌 돌멩이들이 호미에 걸려나가니 아픈 것입니다. 뱀 이빨같이 깊이 박힌 가시떨기를 뽑아내자니, 하나님은 우리를 아프게 하십니다.

이렇게 아프면서 사람은 '좋은 땅' 되어갑니다. 깨닫지 못하던 사람이 하나님의 말씀을 깨닫습니다. 환난 박해에 쉬 넘어지던 사람이 사형선고 받고도 잘 잡니다.(행12:1~7) 세상 염려와 재물의 유혹에 뼈가 마르던 사람이 선비마냥 의연합니다. 길가, 돌밭, 가시떨기 같던 사람이, 아프면서 지금 '좋은 땅'으로 변화되는 중입니다. 곡괭이에 찍히고, 호미에 파여 아프지만, 마침내 열매를 맺는 '좋은 땅' 될 것입니다. 말씀이 볕들지 않고 비탈진 땅 같은 사람들에게서 백 배, 육십 배, 삼십 배 결실할 것입니다.

'백 배' 열매 맺으려는 것입니다. 우리가 아픈 이유는.

업 적 따 위

이것은 아담의 계보를 적은 책이니라

하나님이 사람을 창조하실 때에 하나님의 모양대로 지으시되

남자와 여자를 창조하셨고 그들이 창조되던 날에

하나님이 그들에게 복을 주시고 그들의 이름을 사람이라 일컬으셨더라

아담은 백삼십 세에 자기의 모양 곧 자기의 형상과 같은 아들을 낳아

이름을 셋이라 하였고

아담은 셋을 낳은 후 팔백 년을 지내며 자녀들을 낳았으며

그는 구백삼십 세를 살고 죽었더라

셋은 백오 세에 에노스를 낳았고

에노스를 낳은 후 팔백칠 년을 지내며 자녀들을 낳았으며

그는 구백십이 세를 살고 죽었더라

에노스는 구십 세에 게난을 낳았고

게난을 낳은 후 팔백십오 년을 지내며 자녀들을 낳았으며

그는 구백오 세를 살고 죽었더라

게난은 칠십 세에 마할랄렐을 낳았고

마할랄렐을 낳은 후 팔백사십 년을 지내며 자녀들을 낳았으며

그는 구백십 세를 살고 죽었더라

마할랄렐은 육십오 세에 야렛을 낳았고

야렛을 낳은 후 팔백삼십 년을 지내며 자녀를 낳았으며

그는 팔백구십오 세를 살고 죽었더라

야렛은 백육십이 세에 에녹을 낳았고

에녹을 낳은 후 팔백 년을 지내며 자녀들을 낳았으며

그는 구백육십이 세를 살고 죽었더라

에녹은 육십오 세에 므두셀라를 낳았고

므두셀라를 낳은 후 삼백 년을 하나님과 동행하며 자녀들을 낳았으며

그는 삼백육십오 세를 살았더라

에녹이 하나님과 동행하더니 하나님이 그를 데려가시므로 세상에 있지 아니하였더라

므두셀라는 백팔십칠 세에 라멕을 낳았고

라멕을 낳은 후 칠백팔십이 년을 지내며 자녀를 낳았으며

그는 구백육십구 세를 살고 죽었더라

라멕은 백팔십이 세에 아들을 낳고

이름을 노아라 하여 이르되 여호와께서 땅을 저주하시므로

수고롭게 일하는 우리를 이 아들이 안위하리라 하였더라

라멕은 노아를 낳은 후 오백구십오 년을 지내며 자녀들을 낳았으며

그는 칠백칠십칠 세를 살고 죽었더라

노아는 오백 세 된 후에 셈과 함과 야벳을 낳았더라

창세기 5장 1~32절

내가 뭐했나 싶을 때가 있습니다. 태어나서 결혼하고 애 낳는 것 외에 한 게 없어 그렇습니다. 그러다가 죽겠지요. 뭔가 그럴싸한 일을 해야지 싶다가도, 일상마저 무거워 엄두가 안 납니다. 애를 낳았으니 애를 키우다가 죽겠지요.

창세기 5장은 태어나서 언제 애를 낳고 언제 죽었는지에 대한 수세대의 기

록입니다. 처음으로 "여호와의 이름을 불렀"다는 "에노스는 구십 세에 게난을 낳았고 게난을 낳은 후 팔백십오 년을 지내며 자녀들을 낳았으며 그는 구백오 세를 살고 죽었"습니다.(창4:26;5:9~11) 처음으로 여호와의 이름을 불렀다는 에노스가 한 일이라곤 아이를 낳고 지내다가 죽은 것 외에 다른 것이 없습니다.

아무 감흥도 없는 그렇고 그런, 평범하기 짝이 없는 사람들의 이야기가 바로 창세기 5장입니다. 그런데 지루하기 짝이 없는 사람들의 이야기 그 서문이 의아합니다. "…하나님이 그들에게 복을 주시고 그들의 이름을 사람이라 일컬으셨더라"(창5:2) 하나님이 그들에게 복을 주셨답니다. "하나님이 그들에게 복을" 주셨기 때문에 애 낳고 지내다가 죽는 것 외에 한 게 없답니다. 하나님이 그들에게 복을 주셨는데, 그들이 이룬 업적에 대해서는 한 줄도 기록되어 있지 않습니다.

반면에 인류 최초의 살인자 가인과 그 후손들에게는 업적이라 할 만한 이야기가 가득합니다. 가장 두드러지는 사람은 동생 아벨을 죽인 가인입니다. 가인은 인류 최초의 '도시'를 건설했습니다.(창4:17) 가인이 성을 쌓았다는 것은 오늘날 도시를 건설했다는 말과 같은 뜻입니다. 유능한 가인을 따라 특히 그의 8대손들이 특출합니다. 야발은 '가축을 치는 자'의 조상이 되었고,(창4:20) 유발은 '수금과 통소를 잡는 모든 자의 조상'이 되었고,(창4:21) 두발가인은 '구리와 쇠로 여러 가지 기구를 만드는 자'였습니다.(창4:22)

내가 뭐했나 싶어 한숨 나올 때가 잦다면, 내 몸 속에 가인의 피가 흐르고 있기 때문입니다. 조상 가인을 닮지 않은 후손된 것이 부끄럽기 때문입니다.

가인과 그 후손들의 업적은 하나님께서 주신 복이 아니었습니다. 도시를 세

우고, 문명을 창출하고, 이기를 닦는 등 인류가 이룩한 업적들은 하나님께서 주신 복이 아닙니다. 업적이 있어 '명성이 있는 사람들'의 소행을 하나님께서는 '죄악'이라 하십니다.(창6:4~5) 가인이 세운 도시도, 가인의 후예들이 닦은 문명과 문화도, 후에 홍수와 함께 쓸려 가버렸지요.(창7:17~24)

그래서 고대국가의 기틀을 만들고 나라의 중심에 성전을 세웠던 유대의 위대한 왕 솔로몬이 자신의 인생을 돌아보며 "헛되고 헛되며 헛되고 헛되니 모든 것이 헛되도다" 하였던 것입니다.(전1:2)

도시를 세우는 것은 헛되지만, 아이를 낳고 지내다가 죽는 것은 복됩니다. 평범한 사람들의 평범한 일상이야말로 가장 복된 것입니다. 여호와의 이름을 불렀던 에노스의 후손들은 하나님의 복을 받아 아이를 낳고 죽는 평범한 인생을 살았습니다. 그래서 에노스의 후손들의 족보에는 죽음에 관한 기록이 정확합니다. "에노스는… 구백오세를 살고 죽었더라 게난은… 구백십세를 살고 죽었더라 마할랄렐은… 팔백구십오세를 살고 죽었더라… 노아는… 칠백칠십칠세를 살고 죽었더라"(창5:9~32)

그래도 죽음을 기꺼이 맞긴 어렵습니다. 밀레는 라퐁텐(La Fontaine, 1621-1695)의 우화를 통해 아무리 힘들고 비참한 인생이라도 죽음보다는 더 낫다는 생각을 그렸습니다. 수염이 하얀 노인은 무거운 나뭇짐을 져 나르는 걸 그만하고 싶어 '죽음'이 있으면 제발 데려가라고 한숨 쉬듯 말하곤 했습니다. 나무꾼의 말을 들었는지 진짜 '죽음'이 나타났습니다. 반달 모양의 날선 낫과 모래시계를 들고 하얀 망토를 두른 '죽음'이 나타난 겁니다.

모래시계는 호흡의 남은 시간을 측정하는 도구이고, 낮은 모래가 다 내려갔

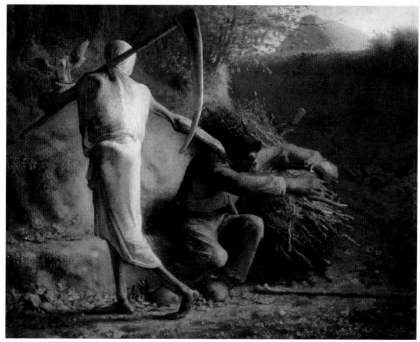

밀레, 〈죽음과 나무꾼〉, 1859, 글립토테크 미술관, 77*100

을 때 숨길을 끊는 도구입니다. 체포 영장 제시하듯 '죽음'이 모래시계를 들어 보이며 나무꾼의 앞가슴을 잡아채고 있습니다. 나뭇짐을 질 때마다 '죽음'을 불렀던 노인이지만, '죽음'에 끌려가지 않으려고 안기듯 무거웠던 나뭇짐을 붙잡습니다. 등을 짓눌렀던 나뭇짐이 '죽음'에 끌려가지 않게 하는 버팀목이 됐습니다. 나무꾼에게 나뭇짐은 어깨와 등을 짓누르는 고생이면서, 또한 붙들어 안길 만한 품입니다.

위대한 업적을 쌓고 고대에 명성 있는 사람들이었던 가인과 그 후손들은 등에 짐을 지지 않았겠습니다. 짐을 지지 않은 인생이 '죽음'을 만났을 때, 안길만한 품은 없습니다. '죽음'이 잡아채 끌고 갈 수 없는 짐을 져본 적이 없었던 가인과 그 후손들은, 차마 '죽음'을 말할 수 없는 겁니다. 가인과 그 후손들은 도저히

'죽음'을 기록할 수 없습니다.(창5:17~24) 가인과 그 후손들의 업적 따위로는 늙은 나무꾼의 나뭇짐을 대신할 수 없었던 겁니다.

죽음으로 모든 것이 소멸되어 버리는 업적 따위로 인생에 흔적을 남기려 하는 것은 어리석기 짝이 없는 것입니다. 에노스의 후손 중 '하나님과 동행'하였다는 '에녹'은 세상에 아무 흔적을 남기지 않습니다.(창5:24) 하나님과 동행하는 사람은 업적 따위로 자신이 살았다는 흔적을 남기지 않습니다.

내가 쌓은 업적 따위 없어야 복입니다. 혹 짐이 무겁다면, '죽음'도 인정할 겁니다.

우리들의 마을에 주님의 나라를 세우소서

그러므로 너희는 이렇게 기도하라

하늘에 계신 우리 아버지여 이름이 거룩히 여김을 받으시오며

나라가 임하시오며 뜻이 하늘에서 이루어진 것 같이 땅에서도 이루어지이다

오늘 우리에게 일용할 양식을 주시옵고

우리가 우리에게 죄 지은 자를 사하여 준 것 같이 우리 죄를 사하여 주시옵고

우리를 시험에 들게 하지 마시옵고 다만 악에서 구하시옵소서

나라와 권세와 영광이 아버지께 영원히 있사옵나이다

아멘

마태복음 6장 9~13절

　　아침과 점심과 저녁에 종이 울립니다. 하루 세 번 교회당에서 종이 울리면 기도를 합니다. 부부가 하루 일을 끝내고 멀리 교회당에서 울리는 종소리를 듣고 기도를 바치고 있습니다. 손수레에 감자 부대가 실려 있고, 두 번째 부대가 아직 채워지지 않아 입구를 묶지 않았습니다. 발치엔 캐고 있던 감자알이 땅 위에 남아있고, 감자를 담은 바구니도 아직 여유가 있습니다. 일이 끝나지 않은 겁니다.

　　일이 끝나지 않았지만, 부부는 일을 멈추고 '일용할 양식'을 주신 하나님께

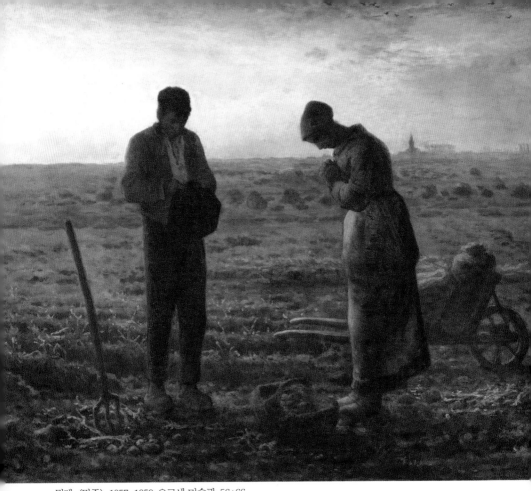

밀레, 〈만종〉, 1857-1859, 오르세 미술관, 56*66

기도를 올립니다. 남편은 모자를 벗고 고개를 숙였고, 아내는 손을 모아 가슴
께에 붙이고는 코가 가슴에 닿도록 깊이 고개를 꺾었습니다.

　　하늘엔 석양이 내리고, 부부의 일상엔 한숨이 내립니다. 기도하는 두 손으
로 한숨을 뭉쳐봅니다. 감자알만한 크기로 꼭꼭 뭉쳐 하늘을 향해 던지듯 기도
합니다. "뜻이 하늘에서 이루어진 것 같이 땅에서도 이루어지이다" 한숨도 기
도가 됩니다.

저녁 삼종 소리가 울릴 때까지 부부가 하루 종일 일해도 감자 두 부대를 채우기 버겁습니다. 부부가 서 있는 밭은 부부의 소유가 아닙니다. 가을걷이가 다 끝난 남의 땅에서 부부는 남아있는 감자알을 찾아 하루 종일 쇠스랑으로 얼어가는 땅을 갈아엎고 바구니에 감자를 주워 담았습니다. 석양이 내리도록 종일 일한 몸은 무거운데, 감자 실은 손수레는 가볍습니다.

뜻이 하늘에서 이루어진 것 같이 땅에서도 이루어지려면, 몸이 무겁도록 일한 자의 손수레가 끌고 갈 수 없을 만큼 무거워야 합니다. 언제쯤 땅에서도, 뜻이 이루어질까요.

김훈의 소설 '흑산'은 조선 시대 천주학을 믿은 사람들 이야기입니다. '흑산'에 등장하는 소작농 오동희는 천주학을 믿어 도망자가 되었습니다. 오동희의 딸은 양반가의 첩되기를 거부하고 우물에 빠져 죽었습니다. 남의 밭에서 감자를 캐다가 저녁 종소리를 들으며 부부가 바치는 기도와 소작농 오동희의 기도는 한 가지가 아닐까요. 김훈이 소개하는 소작농의 기도입니다.

주여, 매 맞아 죽은 우리 아비의 육신을 우리 아들이 거두옵니다.

주여, 당신이 십자가에서 죽을 때

당신의 주검을 거두신 모친의 마음이 어떠했으리까.

하오니 주여, 우리를 매 맞지 않게 하옵소서.

우리를 매 맞아 죽지 않게 하옵소서.

주여, 우리를 굶어 죽지 않게 하소서.

주여, 우리 어미 아비 자식이 한데 모여 살게 하소서.

주여, 겁 많은 우리를 주님의 나라로 부르지 마시고

우리들의 마을에 주님의 나라를 세우소서.

주여, 주를 배반한 자들을 모두 부르시고 거두시어 당신의 품에 안으소서.

주여, 우리 죄를 묻지 마옵시고 다만 사하여 주소서.

주여, 우리를 불쌍히 여기소서.

하나님 보좌 우편에 계신다는 주님을 부르는 가난한 사람들의 기도는 땅에서도 이루어져야 합니다. "주여 어느 때까지 관망하시려 하나이까"(시35:11)

무지개가 구름 사이에 있으리니

하나님이 노아와 그와 함께 한 아들들에게 말씀하여 이르시되

내가 내 언약을 너희와 너희 후손과

너희와 함께 한 모든 생물 곧 너희와 함께 한 새와 가축과 땅의 모든 생물에게 세우리니

방주에서 나온 모든 것 곧 땅의 모든 짐승에게니라

내가 너희와 언약을 세우리니 다시는 모든 생물을 홍수로 멸하지 아니할 것이라

땅을 멸할 홍수가 다시 있지 아니하리라

하나님이 이르시되 내가 나와 너희와 및 너희와 함께 하는 모든 생물 사이에

대대로 영원히 세우는 언약의 증거는 이것이니라

내가 내 무지개를 구름 속에 두었나니 이것이 나와 세상 사이의 언약의 증거니라

내가 구름으로 땅을 덮을 때에 무지개가 구름 속에 나타나면

내가 나와 너희와 및 육체를 가진 모든 생물 사이의 내 언약을 기억하리니

다시는 물이 모든 육체를 멸하는 홍수가 되지 아니할지라

무지개가 구름 사이에 있으리니 내가 보고

나 하나님과 모든 육체를 가진 땅의 모든 생물 사이의 영원한 언약을 기억하리라

하나님이 노아에게 또 이르시되

내가 나와 땅에 있는 모든 생물 사이에 세운 언약의 증거가 이것이라 하셨더라

창세기 9장 8~17절

코로 숨 쉬는 모든 생명체의 숨을 거두어 간 대홍수가 있었습니다. 신탁을 받아 방주를 짓고, 방주로 피했던 노아 가족과 각기 한 쌍의 짐승들을 제외하고 숨 쉬는 모든 것들이 죽었습니다. 홍수는 끝났고 땅은 회복되었지만, 마음은 회복되지 않았습니다.

구름이 보일 때가 있습니다. 구름이 두터우면, 노아는 두렵습니다. 구름이 짙으면, 노아는 어두워집니다. 자라보고 놀란 가슴 솥뚜껑 보고 놀라는 격이지요. 일종의 '트라우마'입니다. 땅을 멸한 홍수를 경험한 노아에게 구름은 상처를 헤집는 발톱 같습니다. 노아는 어쩌면, 궂은 날씨를 예견하는 최초의 신경통 환자일 겁니다.

손바닥만한 구름만 보여도 노아는 다시 방주를 지어야할 지 고민할 수밖에 없었을 겁니다. 는개비만 내려도 노아는 다시 짐승들을 암수 한 쌍씩 모아들였을지 모릅니다. 구름이 보이면 노아의 모든 일상은 마비되었습니다. 구름이 보이면 노아의 모든 생각은 멈춰버렸습니다. 구름이 보이면 노아는 요샛말로 멘붕에 빠졌습니다.

구름이 보일 때마다 멘붕에 빠지고 이상행동을 보였을 노아에게 하나님께서 말씀하십니다. "내가 너희와 언약을 세우리니 다시는 모든 생물을 홍수로 멸하지 아니할 것이라 땅을 멸할 홍수가 다시 있지 아니하리라(창9:11)" 구름이 보일 때마다 멘붕에 빠지는 노아에게, 구름이 일 때마다 이상행동을 보이는 노아에게 하나님께서 괜찮다 다독이십니다.

그리고 약속의 증거를 보여주십니다. "내가 무지개를 구름 속에 두었나니 이것이 나와 세상 사이의 언약의 증거니라 내가 구름으로 땅을 덮을 때에 무지

개가 구름 속에 나타나면 내가 나와 너희와 및 육체를 가진 모든 생물 사이의 내 언약을 기억하리니 다시는 물이 모든 육체를 멸하는 홍수가 되지 아니할지라(창9:13~15)" 하나님께서 구름 속에 무지개를 보여주십니다.

구름 속에 무지개가 있습니다. 구름이 보이거든 무지개를 찾겠습니다. 폭우를 머금은 구름이 일어나도 놀라지 않겠습니다. 구름이 아무리 두터워도 두려워하지 않겠습니다. 무지개를 보고 두려워할 순 없으니까요. 무지개 때문에 멘붕에 빠질 수는 없으니까요.

혹 천둥과 번개를 동반한 구름이라도 결국 이른 비이거나 늦은 비를 머금고 있습니다. "여호와께서 너희의 땅에 이른 비, 늦은 비를 적당한 때에 내리시리니 너희가 곡식과 포도주와 기름을 얻을 것이요 또 가축을 위하여 들에 풀이 나게 하시리니 네가 먹고 배부를 것이라(신11:14)." 비는 이제 땅을 멸하는 것이 아니요, 곡식과 포도주와 기름을 얻게 하는 것입니다. 이제 비는 멸하게 하는 것이 아니요, 자라게 하는 것입니다. 그래서.

노아는 포도나무를 심습니다. "노아가 농사를 시작하여 포도나무를 심었더니(창9:20)" 노아가 포도나무를 심는 것은 내일 지구가 멸망한대도 사과나무를 심겠다는 숭고한 행동이 아닙니다. 내일 지구가 멸망한다면, 내일부터 다시 땅을 멸하는 비가 내린다면 노아는 포도나무를 심지 않을 것입니다. 노아는 땅이 멸하는 것을 보았거든요. 노아는 땅에서 농사짓는 자들의 최후를 보았거든요. 내일 지구가 망해도 사과나무를 심겠다고 말한 사람은 지구의 멸망을 보지 않은 사람입니다. 혹은 내일은 지구가 망하지 않을 줄 알고 하는 소리입니다.

노아가 포도나무를 심는 것은 약속 때문입니다. 하나님께서 약속하셨기 때

문에 노아는 구름이 나타나고 또 때로는 폭우가 쏟아지는 하늘 아래 포도나무를 심습니다. 인류를 위한 숭고한 정신을 소유해서가 아니라, 노아는 하나님의 약속을 믿고 포도나무를 심습니다. 심지어 노아는 포도주를 마시고 취하기도 합니다. "포도주를 마시고 취하여 그 장막 안에서 벌거벗은지라(창9:21)"

노아가 포도주에 취해 벌거벗었다는 것은 의미심장합니다. 에덴을 생각나게 합니다. "아담과 그의 아내 두 사람이 벌거벗었으나 부끄러워하지 아니하니라(창2:25)" 노아는 에덴의 삶을 복원한 것입니다. 노아가 사는 땅은 지리적으로 에덴일 리 없습니다(창3:24). 그러나 노아는 에덴에 살 듯 살고 있습니다. 노아는 '에덴의 동쪽' 어딘가에 거하면서도, '에덴'의 생활을 복원해버립니다. 구름 속에서 무지개를 보았기 때문입니다.

땅을 멸망시킬 것 같은 구름이 몰려올 때가 있습니다. 심장을 흔들고, 식은 땀을 돋게 하는 구름이 있습니다. 뼈 마디마디를 쑤시게 하는 구름이 일어날 때가 있습니다. 구름이 보이거든 구름을 보겠습니다. 구름을 보아야, 구름 속 무지개가 보이니까요.

아픔 속에 회복이 있습니다. 제국 속에 천국이 있습니다. 죽음 속에 생명이 있습니다. 십자가 속에 부활이 있습니다. 구름 속에 무지개가 있습니다.

구름 속에 무지개가 있는 줄 아는 자에게, 땅은 '에덴'입니다.

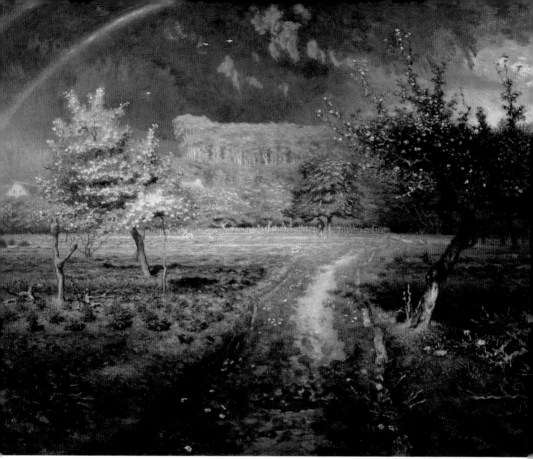

밀레, 〈봄〉, 1868-1873, 오르세 미술관, 86*111

밀레 그림 중 흔치 않은 풍경화입니다. 밀레는 풍경화를 주로 그리는 바리비종 화가들과 어울렸지만, 밀레의 그림엔 대게 사람이 있습니다. 밀레의 그림 중 가장 밀레답지 않은 그림입니다. 그도 그럴 것이, 이 그림은 애초에 밀레가 의도했던 작품은 아니었습니다. 바리비종의 리더 격인 테오도르 루소(Théodore Rousseau;1812~1867)가 주문받았던 그림을 대신 그린 것입니다. '하트만'이라는 사업가가 루소에게 주문했는데, 루소의 죽음으로 완성하지 못하자 밀레가 대신 그렸다고 합니다.

그림 가운데에 흰 꽃이 피어있는 길이 있고, 길 왼편에 채소가 심어져 있습

니다. 채소밭 가운데에 줄기가 뭉툭하게 잘린 나무 한 그루가 서 있습니다. 뭉툭하게 잘린 줄기 끝을 마르지 않도록 싸맸습니다. 접붙이기를 위함입니다. 스케치만 남았든, 초벌 채색만 입혔든 루소의 마지막 작품이자, 미완성이었던 그림에 밀레의 색과 느낌을 접붙여 '봄'은 완성됐습니다. 뭉툭하게 잘린 나무줄기는 그래서 루소의 초상 같기도 합니다.

고흐는 베르나르에게 쓴 편지에 이렇게 적었습니다. "성경, 성경이지! 밀레는 어려서부터 끼고 살면서 그것만 읽었잖나! 그런데 성경 일화를 그린 적은 거의 없지." 밀레는 성경 일화를 그린 적이 거의 없지만 고흐가 밝힌 대로 성경을 열독했다면, 밀레 그림에 성경 속 이미지와 정신이 녹아있겠습니다.

'봄'을 보며 노아가 생각납니다. 비가 내린 직후에 드리워진, 왼쪽 하늘에 걸린 쌍무지개 때문입니다. 무지개를 배경으로 하늘을 날고 있는 하얀 새는 물이 줄어들었는지 확인하기 위해 먼저 방주를 나왔던 비둘기 같습니다.(창 8:10~12)

루소의 초상 같기도 한 줄기 잘린 나무는, 심판을 경험하고 살아남은 노아 같기도 합니다. 뭉툭한 상처만 남은 나무 뒤로 구름이 껴있어, 미래는 어쩌면 어두워 보입니다. 비가 그친 후에도 노아의 마음은 어두웠겠지요. 심판이 다시 재현되지 않을까하는 염려에서 벗어나기 어려웠을 겁니다. 비가 그치고 난 후에도 구름은 여전히 하늘에 있는데, 구름을 병풍 삼아 무지개가 선명합니다. 오른쪽 화면 중앙에 서 있는 나무는 벌써 고운 꽃을 피웠고, 가지가 걸린 하늘은 파랗습니다.

구름이 걷히는 중입니다. 우리 사는 땅에도 봄이 오고, 뭉툭하게 잘린 우리

몸뚱이에도 꽃이 피고 열매가 열릴 것입니다. 겨울이 지나고 봄이 오듯, 심판 같은 일상을 견디며 세상을 사는 사람들에게 '에덴'은 다시 올 것입니다. 반드시 '에덴'은 옵니다.

고흐
Gogh

Vincent Willem van Gogh
(1853~1890)

고흐

Vincent Willem van Gogh
(1853~1890)

고흐는 '교회의 모든 것을 마음 속 깊이 사랑'했습니다.[1] 고흐는 그래서 전도사가 되었습니다. 전도사 고흐는 광부들의 일상 속으로 들어가 '마음 속 깊'은 사랑을 캐어 광부와 그 가족들에게 나누어 주었습니다.

그러나 마음 속 깊은 사랑이 문제였습니다. 전도사 고흐의 상관이라 할 수 있는 교구 목사는 고흐의 사랑을 문제 삼아 고흐와의 계약을 연장하지 않았습니다. 가가호호 심방하며 광부들을 위로하는 전도사 고흐를 못마땅하게 생각한 겁니다. 전도사로서 마음을 다하여 교구민들을 사랑했기 때문에 고흐는 교회에서 일할 기회를 잃어버렸습니다.

목회자가 되고자했던 꿈을 접고, 고흐는 스물일곱에 그림을 시작합니다. 설교자로서 실패한 고흐는 화가가 되어 사람을 향한 사랑을 캐주기 위해 그림을 그리기 시작합니다. 고흐에게 그림은 이전에 했던 광부들을 위한 설교를 화

1) 빈센트 반 고흐(정진국 옮김),「고흐의 편지1」, 펭귄클래식코리아, 2013, 61쪽

폭 위에 쓰는 것이었습니다.

학교에서 미술을 공부하진 않았습니다. 훗날 여동생 빌에게 쓴 편지를 보면, 학교 공부를 불신하는 모습이 엿보입니다. "네가 글을 쓰기 위해 공부하려고 한다면 큰일이야. 그건 아니란다. 사랑하는 누이야, 춤을 배우고, 아니면 회사원이나 사관이랑 연애를 하렴. 네덜란드에서 「공부를 하느니 차라리 바보짓을 하는 게 나을 거야. 공부라는 것은 사람을 오직 우둔하게 만들 뿐」이니까."[2]

스승이 전혀 없었던 건 아니나, 고흐가 혼자 그린 소묘를 봐주고 조언해 주는 친척이 있었을 뿐입니다. 파리에서 잠깐 아카데미에 들기도 하지만, 정형화된 아카데미의 수업 방식은 고흐의 독특한 화법을 인정해주지 않았습니다. 고흐는, 어떤 화파(畵派)에도 들지 않고 오직 자연과 사람에게 봉사하는 자신만의 그림을 그리기 위해 매진했습니다.

그래서였을까요. 고흐의 그림을 사는 사람이 없었습니다. 그림이 너무 팔리지 않자, 고흐는 자신의 후원자이기도 하고 화상이기도 한 동생 테오에게 그림을 적극적으로 홍보해 줄 것을 요청하면서, 절교까지 암시하는 격한 편지를 쓰기도 했습니다. 고흐가 살아생전에 딱 한 점의 그림을 팔았다고 하고, 밀린 방세 대신에 그림을 그려주기도 했다고 합니다. 대중들은 익숙한 것을 좋아합니다. 어떤 화파도 모방하지 않고, 자신만의 붓질과 색깔을 고집했던 고흐의 그림은 화랑에서 인정받지 못했습니다.

끊임없는 경제적 압박에 시달렸던 탓에 고흐의 심신은 쇠해졌습니다. 정신적으로도 건강하지 않아, 정신과 질환을 앓았습니다. 어느 때엔 70일 동안 70

2) 빈센트 반 고흐(정진국 옮김), 『고흐의 편지2』, 펭귄클래식코리아, 2013, 38쪽

점의 유화를 그렸다고도 하는데, 이 또한 조울증의 한 증상이었을지 모릅니다.

테오의 아내 요한나는 테오에게서 시아주버니에 관한 이야기를 들었을 테지요. 테오는 자신이 후원하는 형에 관한 거의 모든 것을 아내에게 털어놓았을 것입니다. 요한나는 테오의 이야기를 듣고는 시아주버니가 병약한 사람일 거라 짐작했다고 합니다. 그러나 막상 직접 고흐를 만났을 때, 요한나는 고흐가 키도 크고 어깨가 떡 벌어진 호남이었고 혈색도 좋았다고 추억합니다. 〈이젤 앞의 자화상〉은 고흐의 자화상 중 요한나가 기억할 때 고흐의 실물과 가장 가까운 자화상입니다. 〈이젤 앞의 자화상〉은 그래선지, 고흐의 자화상 중 머리 모양도 단정하고, 가을 하늘 빛깔의 재킷을 입은 모습이 수려해보입니다. 〈이젤 앞의 자화상〉은 고흐가 파리 시절에 그린 것으로 줄곧 테오의 아파트에 걸려 있었습니다.

생전에 고흐는 자신의 그림을 헐값에 겨우 한 점 팔았고, 고흐의 그림은 후원자였던 동생네 아파트 벽에만 걸려있었지만, 지금 고흐는 그의 초기 습작까지 유명 박물관에 걸려있습니다. 미국 팝가수는 고흐를 추모하는 노래를 불러 빌보트 차트 1위에 오르기도 했습니다.

고흐의 실패를 노래하며 흠모하고, 외면 받던 고흐의 그림은 머그 잔, 달력, 학용품, 퍼즐 등에도 새겨져 그가 창조했던 '색채의 진동'은 뭇 사람들에게 파장을 일으킵니다. 그림 속에 고흐가 녹여낸 성경 이야기 때문입니다. 고흐는 성경 속 사건을 직접 표현하진 않았지만, 그의 그림 속엔 광산촌의 검은 먼지를 호흡하던 사람들에게 쏟아 부었던 사랑이 녹아 있습니다.

고흐의 설교를 들어보겠습니다.

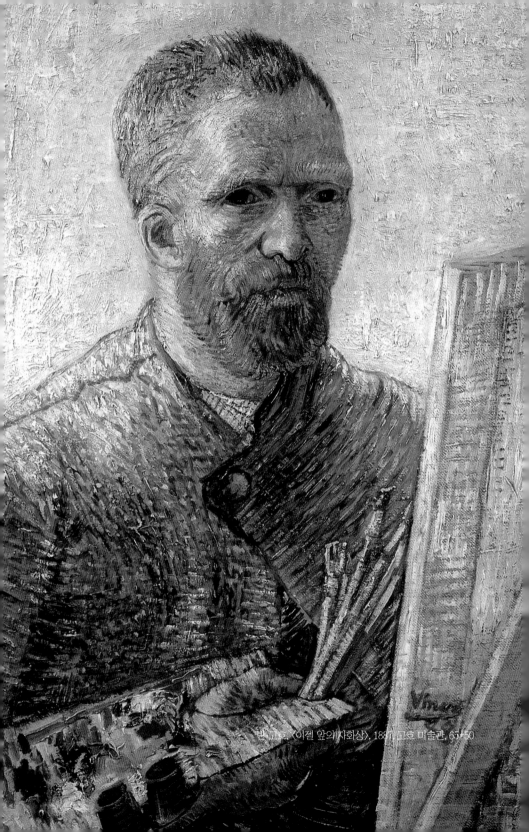

반고흐, 〈이젤 앞의 자화상〉, 1887, 고흐 미술관, 65×50

이력서를 찢어라

모세가 그의 장인 미디안 제사장 이드로의 양 떼를 치더니

그 떼를 광야 서쪽으로 인도하여 하나님의 산 호렙에 이르매

여호와의 사자가 떨기나무 가운데로부터 나오는 불꽃 안에서

그에게 나타나시니라 그가 보니 떨기나무에 불이 붙었으나

그 떨기나무가 사라지지 아니하는지라

이에 모세가 이르되 내가 돌이켜 가서 이 큰 광경을 보리라

떨기나무가 어찌하여 타지 아니하는고 하니 그 때에

여호와께서 그가 보려고 돌이켜 오는 것을 보신지라

하나님이 떨기나무 가운데서 그를 불러 이르시되 모세야 모세야 하시매

그가 이르되 내가 여기 있나이다

하나님이 이르시되 이리로 가까이 오지 말라

네가 선 곳은 거룩한 땅이니 네 발에서 신을 벗으라

출애굽기 3장 1~5절

모세는 천한 히브리 태생이었지만 이집트의 왕자로 자랐습니다. 모세를 물에서 건져낸 공주는 모세가 들어있던 갈대상자를 보관하고 있었을 것입니다. 혹은 모세를 싸고 있던 포대기를 간직해두었을 것입니다. 모세가 사리를 분별할 수 있을 만큼 자랐을 때 공주는 갈대상자와 포대기를 모세에게 보여주면서

근본을 일러주었을지 모릅니다. 혹 공주가 모세를 속였다 하더라도 모세의 친모가 유모 노릇을 하고 있었다면 우연적이고 예기치 않은 사건으로 모세는 자신이 바로의 적통이 아니라 히브리인이라는 사실을 알게 되었을 겁니다. 언제 어떻게 사실을 알게 되었는지는 분명하지 않지만 모세는 자신이 히브리인이라는 사실을 알고 적잖은 고민을 했을 것입니다. 애굽의 왕자와 히브리인 노예라는 충돌하는 정체성 사이에서 심각한 가슴앓이를 했을 것입니다. 왕자가 노예일 수 없고 노예가 왕자일 수 없습니다. 왕자인가 노예인가, 왕자로서의 안락과, 노예로서의 곤핍 중 하나를 선택해야 한다는 강박관념에 괴로웠을 것입니다. 어찌하지 못하고 우왕좌왕 갈팡질팡 좌충우돌하던 차에 결단의 시간은 우발적으로 찾아왔습니다. 우유부단한 모세는 우발적인 사건으로 가장된 하나님의 섭리를 체험하게 됩니다.

히브리인들이 이집트의 감독들에게 채찍을 맞으며 노역에 시달리고 있는 것을 목격하고 감독을 쳐 죽이고 만 것입니다. 대개 우유부단한 사람에게 욱하는 성정이 숨어있습니다. 모세가 그런 사람이었습니다. 여하튼 모세는 살인을 저질렀고 들통 나자 미디안 광야로 피했습니다. 성서에서 광야는 새로운 시작을 준비하는 곳입니다. 예수님도 40일간 광야에서 금식하신 후 공생애를 시작하셨고 바울은 아라비아 광야에서 3년간 성경을 연구하고 기도한 후 선교를 시작했습니다.

그러나 모세에게 광야는 그저 도피처였습니다. 잘 나가던 애굽의 왕자 모세는 하루아침에 도망자 신세가 되었습니다. 히브리인을 위해 휘둘렀던 주먹이었는데 히브리인들마저 모세를 받아들이지 않았습니다. 불혹의 나이에 모세는 애굽의 궁전으로도 히브리인들의 움막으로도 갈 수 없는 처지가 되었습니다. 이 전에 모세는 어떤 선택을 할 것인가 고민했지만, 지금은 고민마저 할 필

요가 없습니다. 모세는 애굽의 왕자도 아니었고 히브리 노예도 아니기 때문에 고민마저 할 필요가 없습니다. 그저 광야에 굴러다니는 떨기나무처럼 먼지바람을 맞으며 이리저리 떠돌아 다녀야 하는 뿌리 없는 사람이 되었습니다. 잎사귀는커녕 뿌리마저 말라버린 떨기나무가 바람 부는 대로 이리저리 굴러다니는 모습은 광야에서 흔히 볼 수 있는 정경입니다. 모세는 이드로의 가축들을 돌보면서 굴러다니는 마른 떨기나무들을 보며 한숨을 내쉬었습니다. 십보라와 결혼해서 아들도 낳았지만, 이름을 게르솜이라 지었습니다. 게르솜은 "내가 타국에서 나그네가 되었구나"라는 뜻입니다. 아들을 낳았지만 모세는 공허했습니다. 오죽했으면 아들의 이름 속으로 그의 한숨을 불어넣었겠습니까?

여느 때처럼 모세는 미디안 광야에서 양을 치면서, 뿌리에서 잘려나간 채 모랫바람을 따라 굴러다니는 떨기나무를 보고 있었습니다. 그리고 한숨을 쉬었습니다. 어쩌면 광야의 먼지는 모세가 내쉰 한숨 때문에 이는 것인지도 모릅니다. 그러던 어느 날 쌓이고 쌓여 땅이 꺼지도록 내쉬는 한숨이 하나님에게 들렸고 하나님은 떨기나무 위에 꺼지지 않는 불의 형상으로 나타나셨습니다.

고흐가 그린 오디나무(The Mulberrytree) 한 그루가 타는 듯 서 있습니다. 고흐는 태양과 해바라기를 샛노랗게 표현하곤 했는데, 그 노란색을 오디나무의 잎에 칠하고 파란하늘과 보색을 이루게 하여 더 선명하게 표현했습니다. 타는 태양처럼 오디나무의 잎이 샛노랗게 타고 있습니다. 오디나무는 꺼지지 않는 불이 되어 화폭 전체를 태우고 있습니다. 불이 붙었으나 재가 되지 않고, 계속해서 타오르는 모양입니다.

모세가 보았던 바싹 마른 떨기나무도 하나님의 불을 입고 있었지만 사그라지지 않았습니다. 재가 되지 않았습니다. 불타는 떨기나무를 보는 모세의 마음

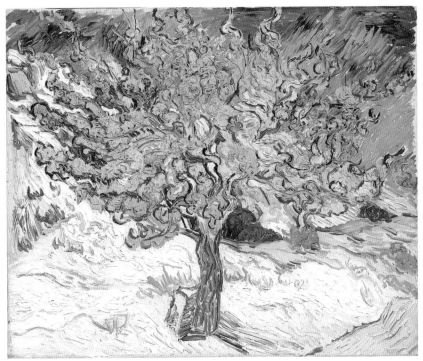

고흐, 〈오디나무〉, 1889, 노턴 사이먼 미술관, 54*65

에도 하나님의 불이 붙었습니다. 모세는 우유부단한데다 살인자였지만, 애굽의 왕자도 아니고 히브리 노예도 아니지만 하나님의 불이 모세에게 임하였습니다. 떨기나무 같은 모세에게 임하였습니다. 모세가 떨기나무에서 끊임없이 타오르는 하나님의 불을 보았듯이 애굽의 바로와 히브리 노예들도 모세에게서 끊임없이 타오르는 하나님의 불을 볼 것입니다.

모세는 뜨거웠습니다. 이전에 경험하지 못한 뜨거운 경험이었습니다. 한 번도 경험치 못한 일을 만나 경황이 없는데, 하나님은 알 수 없는 말씀을 하십니다.

'너의 신을 벗으라.'

'이곳은 거룩한 땅이니 너의 신을 벗으라'고 말씀하십니다. 하나님께서 모세의 냄새나는 신발을, 먼지 묻은 신발을 탓하시는 걸까요? 거룩한 곳에서는 왜 신발을 벗어야 하는 것일까요?

새로운 일을 시작할 때면 이력서를 제출합니다. 내가 어디에서 공부했고 일을 했는지 적어서 제출합니다. 이력서를 쓰는 이유는 나의 과거가 지금과 연결되어 있기 때문입니다. 이력서로 자기를 증명하는 것은 고용주에게나 노동자에게나 필요한 것 같습니다. 이력서의 한자를 보면 흥미롭습니다. 이력(履歷)이라는 한자를 살펴보면, 신 이(履)자와 지낼 력(歷)자로 되어 있습니다. 신발이 지내온 자취의 기록이 이력서입니다.

신발은 땅과 맞닿아 내가 선 곳마다 나를 받치고 있습니다. 모세에게도 신발은 항상 모세가 딛고 선 땅에서 모세를 받치고 있었습니다. 이집트의 궁전에서 보내던 영광스런 자리에도 있었고, 미디안 광야에서 보낸 패배의 자리에도 있었습니다. 모세의 신발은 과거의 모든 것, 이집트에서 보낸 영광의 40년과 미디안에서 보낸 한숨의 40년을 고스란히 기억하고 있습니다. 이제, 이집트에 남아있는 히브리인들을 구원하기 위한 새로운 일을 모세에게 말씀하시기 전, 하나님은 모세에게 신을 벗으라 말씀하십니다. 다시 말해, 새로운 일을 하기 위해, 이력서를 들고 면접관 앞에 선 모세에게 하나님은 이력서를 지우라고 말씀하십니다. 이력서를 찢어버리라 말씀하십니다.

신발을 벗는다는 것은 영광도 좌절도, 성공도 실패도 기억하지 않고 다 비우는 것입니다. 사람 속에 있는 모든 것들, 영광도, 좌절도, 성공도, 실패도 다

비우고, 다시 시작하는 것입니다. 모세는 이집트에서 보낸 영광의 40년과 광야에서 보는 한숨의 40년에 관한 모든 이력을 꺼지지 않는 불에 태워버리고 다시 시작합니다.

하나님은 이력서를 찢어버리는 조건으로 사람을 고용하십니다.

후광은 누구의 것인가?

너희는 세상의 빛이라 산 위에 있는 동네가 숨겨지지 못할 것이요

사람이 등불을 켜서 말 아래에 두지 아니하고 등경 위에 두나니

이러므로 집 안 모든 사람에게 비치느니라

이같이 너희 빛이 사람 앞에 비치게 하여

그들로 너희 착한 행실을 보고 하늘에 계신 너희 아버지께 영광을 돌리게 하라

마태복음 5장 14~16절

빛이 나는 사람이 있습니다. 이목구비가 반듯하다기보다, 지성, 열정, 사랑 등이 사람 얼굴에서 화학반응을 일으켜 빛이 납니다. 그림 속에서 빛이 나는 사람을 표현하기 위해 화가들은 특수효과를 고안했습니다. 후광입니다.

후광은 빛이 나는 특정 인물을 돋보이게 하려는 특수 효과였습니다. 후광을 통해 누가 주인공인지 알려줍니다. 사람 얼굴에서 빛이 뿜어져 나온다는 생각은 참 곱습니다. 화가들은 하나님의 아들 예수와 제자들, 그리고 성모 마리아 같은 특별한 사람 얼굴을 빛으로 싸매주었습니다.

지오토, 〈그리스도를 애도함〉, c.1305, 스크로베니 성당, 200*185

　'비잔틴 보수주의의 주문(呪文)'[1]을 깨드렸다는 지오토(Giotto di Bondone:1267-1337) 역시 예수와 성모, 예수의 제자들, 천사들에게 후광을 씌워주지 않고는 사람에게서 뿜어져 나오는 빛을 달리 표현하지 못했었지요. 주인공을 표현하는 데, 후광만큼 곱고 후광보다 효과적인 방식이 없었던 겁니다.

　다빈치에 이르러서야 후광을 제거하고도 사람이 뿜는 빛을 표현할 수 있었습니다. 다빈치는 〈최후의 만찬〉에서 예수님이 뿜어내는 빛을 표현하기 위해 후광으로 예수님의 얼굴을 싸매지 않고 창문을 이용했습니다.

1) E.H.곰브리치(백승길, 이종승 옮김), 『서양미술사(The Story of Art)』, 예경, 2002, 201쪽

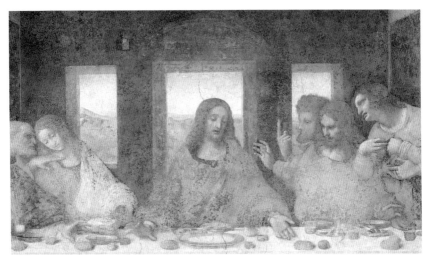

다빈치, 〈최후의 만찬〉 부분

　다빈치는 그림 중앙에 창문을 내고 창문 앞으로 예수님을 배치하여 후광을 대신했습니다. 후광이 없어 예수님을 알아보지 못할까 싶었는지, 전통적으로 성의(聖衣)를 상징하는 자색과 청색 옷을 입혀, 누구라도 예수님을 알아볼 수 있게 하는 배려도 잊지 않았습니다.

　옛 사람들은 그림 속에서 하나님의 아들 예수님과 사도들, 천사들에게 후광을 입혔습니다. 다빈치 역시 창문의 빛으로 후광을 대신하여 예수님을 비추었구요. 후광의 효과를 내기 위해 창문으로 누군가를 비추어주었다면 하나님의 아들이거나, 예수의 제자들이거나, 천사일 것이라 짐작해볼만합니다. 빛으로 강조해야 하는 사람이라면 당연히 성자이거나 성자와 나란히 앉을 만한 사람이었으니까요. 다빈치의 〈최후의 만찬〉을 직접 보진 못했겠지만, 고흐도 창문의 빛으로 대신한 후광 효과를 알고 있었을 것입니다. 고흐도 다빈치를 따라 창문으로 특별한 사람의 얼굴에 후광을 입혀줍니다.

고흐, 〈열린 창문 옆에서 천 짜는 사람〉, 1884, 노이에 피나코테크 미술관, 69*93

고흐는 '직공'을 그리며, 그를 후광으로 싸매주었습니다. 다빈치처럼 창문의 빛으로 후광효과를 내었습니다. 창문을 통해 들어온 빛이 직공이 짜고 있는 직물 위를 비추고 있습니다. 직공의 손이 빛을 창조하는 듯, 예배당이 보이는 창문 밖 세상을 비치는 빛이 직물 위에서도 배어나옵니다. 고흐가 일하고 있는 직공을 그린 것은 오랜 계획을 실천한 것이었습니다. 테오에게 '직공'을 그리고 싶다는 뜻을 편지로 전한 적이 있었습니다.

"... 약간 멍한 모습의, 거의 백일몽을 꾸고 있거나 잠든 채 걷는 사람 같은 존재가 바로 직공이야...널리 퍼져 있지만 전혀 근거도 없고 부당한 편견 때문에 무시당하는 이 사람들은 흔히 정직하지도 않은 악당 취급을 받지. 물론 이곳에도 사기꾼, 주정뱅이, 건달이 없지 않겠지만, 진정한 일꾼들은 전혀 그렇지 않아....내가 언젠가 그들을 그릴 수 있다면! 그렇게 해서 미처 알려지지 않

은 이 사람들이 세상에 모습을 드러낼 수 있도록 말이야."[1]

어두운 작업장에서 남자가 '약간 멍한 모습으로' 베틀로 천 짜는 일을 하고 있습니다. 구부정하게 고개를 숙이고 베틀에 자기 몸을 맞추었습니다. 상체가 베틀 속으로 파고들 것 같고, 뻐근할 때 고개를 뒤로 젖힐만한 여유 공간도 없는 곳에서 일하자면, 멍해질 수밖에 없겠습니다.

고흐는 좁고 어두운 작업장에서 일하는 사람을 위해 창문을 내고 빛을 비추어 줍니다. 창문 너머 멀리 예배당이 서 있고, 교회당과 남자 사이에는 '하얀 머리 수건을 쓴 여자'[2]가 낱알을 줍거나 곡식단을 묶나봅니다. 빛은 예배당에서 시작되었을까요. 예배당의 빛이 허리 숙여 일하는 여자를 비추고, 좁은 작업장에 갇혀 짜낸 천을 비추고 있습니다. 그가 비록 '사기꾼, 주정뱅이, 건달'일지라도 그가 하는 일은 빛을 받아 마땅한 일이니까요.

후광 형태로 성인들 얼굴을 싸매던 빛이 허리 숙여 일하는 여자의 몸 전체를 덮고, 작업장에 묶여 있는 듯 일하는 직공의 소박한 직물 위에 떨어집니다. 고흐는 다빈치가 예수를 위해 그렸던 창문을 직공을 위해 그렸습니다. 허리숙인 여자를 성모의 반열에 모셔 놓고, 멍하게 갇혀 일하는 남자의 일을 거룩한 행위로 해석한 것입니다.

"너희가 세상의 빛"이다.(마5:14)

1) 빈센트 반 고흐(정진국 옮김)
2) 반 고흐는 사촌 매형 '안톤 마우버'의 충고를 따라 소묘 연습을 할 때 '실제 모델을 두고 그리기 시작'했는데, '흰 모자를 쓴 여자'는 고흐가 소묘 대상으로 삼았던 '농촌 생활의 모든 부분'중 하나였다.

예수께서 가난한 땅 갈릴리에서 고기 잡던 어부들에게 하신 말씀입니다. 예수는 어부들에게 빛이 될 것이라 하시지 않고, 지금 빛이라 하셨습니다. 예수께서 중세 시대의 화가였다면 어부들 얼굴을 후광으로 감쌌을 것입니다. 그들이 비록 '사기꾼, 주정뱅이, 건달'일지라도 그들이 건실하게 일하는 순간은 거룩한 사람이며, 하나님의 뜻을 들으며 하나님 나라를 모색하는 현장에 참여하고 있는 사람들은 빛입니다.

하얀 머릿수건을 한 여자는 수확이 끝난 땅에 떨어진 낟알 몇 줌을 주워 생계를 이어야하는 극빈자일지 모릅니다. 혼자 일하는 것으로 보아 외지에서 흘러온 나그네 일수도 있습니다. 고흐는 예배당에서 시작된 빛을 가난한 여자에게 비추며, '여자여 당신이 세상의 빛입니다'라고 말해 줍니다. 또 작업장에 갇혀 일하는 직공에게는 다빈치가 예수를 위해 그렸던 창문을 활짝 열어주며 '직공 당신의 일이 성인들의 성사(聖事)와 같이 거룩합니다'라고 말해 줍니다. 고흐는 가난한 어부들을 빛이라 부르신 예수님처럼 머릿수건을 묶고 허리 숙여 일하는 여인과 뻐근한 고개를 움직일 틈도 없는 좁은 공간에서 일하는 남자에게서 빛을 보았습니다.

후광은 예수의 것이요, 성모 마리아의 것이요, 예수님의 제자들의 것이요, 천사들의 것이었는데, 고흐는 멍한 표정으로 갇혀 일하는 직공에게 거룩한 빛을 비춰줍니다. 머릿수건 묶고 허리 숙여 일하는 여자와 허리 숙일 수도 없는 좁은 공간에서 손을 움직이는 직공을 거룩하다 합니다.

너희가 세상의 빛이라.

고통을 들으시는 하나님

아브람의 아내 사래는 출산하지 못하였고 그에게 한 여종이 있으니

애굽 사람이요 이름은 하갈이라

사래가 아브람에게 이르되 여호와께서 내 출산을 허락하지 아니하셨으니

원하건대 내 여종에게 들어가라 내가 혹 그로 말미암아 자녀를 얻을까 하노라

하매 아브람이 사래의 말을 들으니라

아브람의 아내 사래가 그 여종 애굽 사람 하갈을 데려다가

그 남편 아브람에게 첩으로 준 때는 아브람이 가나안 땅에 거주한 지 십 년 후였더라

아브람이 하갈과 동침하였더니 하갈이 임신하매

그가 자기의 임신함을 알고 그의 여주인을 멸시한지라

사래가 아브람에게 이르되 내가 받는 모욕은 당신이 받아야 옳도다

내가 나의 여종을 당신의 품에 두었거늘 그가 자기의 임신함을 알고

나를 멸시하니 당신과 나 사이에 여호와께서 판단하시기를 원하노라

아브람이 사래에게 이르되 당신의 여종은 당신의 수중에 있으니

당신의 눈에 좋을 대로 그에게 행하라 하매 사래가 하갈을 학대하였더니

하갈이 사래 앞에서 도망하였더라

여호와의 사자가 광야의 샘물 곁 곧 술 길 샘 곁에서 그를 만나

이르되 사래의 여종 하갈아 네가 어디서 왔으며 어디로 가느냐

그가 이르되 나는 내 여주인 사래를 피하여 도망하나이다

여호와의 사자가 그에게 이르되 네 여주인에게로 돌아가서 그 수하에 복종하라

여호와의 사자가 또 그에게 이르되 내가 네 씨를 크게 번성하여

그 수가 많아 셀 수 없게 하리라

여호와의 사자가 또 그에게 이르되 네가 임신하였은즉 아들을 낳으리니

그 이름을 이스마엘이라 하라 이는 여호와께서 네 고통을 들으셨음이니라

그가 사람 중에 들나귀 같이 되리니 그의 손이 모든 사람을 치겠고

모든 사람의 손이 그를 칠지며 그가 모든 형제와 대항해서 살리라 하니라

하갈이 자기에게 이르신 여호와의 이름을 나를 살피시는 하나님이라 하였으니

이는 내가 어떻게 여기서 나를 살피시는 하나님을 뵈었는고 함이라

이러므로 그 샘을 브엘라해로이라 불렀으며 그것은 가데스와 베렛 사이에 있더라

창세기 16:1~14

아브라함의 아내 사라가 아들을 낳지 못하자, 여종을 씨받이로 삼았습니다.(창16:2) 여종 하갈은 씨받이로서 역할을 잘 해냈습니다. 임신이 된 것입니다. 임신한 하갈을 보자, 사라의 마음이 복잡해졌습니다. 하갈을 씨받이로 삼은 것은 사라의 기획이었지만, 막상 남편의 아이를 임신하는 걸 보니 심난해졌습니다. 심난한 터에 하갈도 주제 넘는 행동을 합니다. "...하갈이 임신하매 그가 자기의 임신함을 알고 그의 여주인을 멸시한지라"(창16:5)

하갈은 자기와 사라의 지위가 역전되었다고 판단했을까요. 하갈은 여주인 사라를 '멸시'했고, 사라는 이것을 '모욕'으로 받아들였습니다.(창16:5) 모욕을 참을 수 없었던 사라가 하갈을 학대하였고, 학대를 피해 하갈은 광야로 도망쳤습니다.

임신한 여자에게 광야는 죽음의 땅입니다. 광야에 계속 머무른다면 하갈은

뱃속의 아기와 함께 죽게 될 것입니다. 하갈이 여주인을 멸시했던 것처럼 밤하늘의 별빛도 하갈을 멸시하는 것만 같습니다. 밤하늘의 별빛은 차가웠고 하갈은 광야에서 죽을 지경에 이르렀습니다.

하나님이라면 위급한 처지의 사람을 구원해주실 수 있겠지만, 하갈은 하나님에게 내세울 게 없습니다. 하갈은 미스라임의 후예인데, 미스라임은 저주를 받았드랬습니다.(창9:25) 임신한 것을 무기 삼아 여주인을 멸시했던 하갈은 착한 사람도 아닙니다. 하나님이 계시다 한들, 저주받은 자의 후손이요, 착하지도 않은 하갈이 하나님과 무슨 관계가 있겠습니까. 사람이 별에 닿을 수 없듯, 하갈은 하나님을 뵐 길이 없습니다. 그때였습니다.

"여호와의 사자가… 이르되 사래의 여종 하갈아 네가 어디서 왔으며 어디로 가느냐… 내가 네 씨를 크게 번성하여 그 수가 많아 셀 수 없게 하리라 여호와의 사자가 또 그에게 이르되 네가 임신하였은즉 아들을 낳으리니 그 이름을 이스마엘이라 하라 이는 여호와께서 네 고통을 들으셨음이라"(창16:11)

하나님께서 보내신 천사가 하갈을 찾아왔습니다. 착하지도 않고 저주받은 자의 자손 하갈에게 있을 수 없는 일이 벌어진 것입니다. 천사가 하갈에게 나타난 건 광야에 서 있는 하갈에게 분명 천행이었지만, 이해할 순 없었습니다. "내가 어떻게 여기서 나를 살피시는 하나님을 뵈었는고?"(창16:13) 저주받은 자의 후손 하갈에게, 여주인을 멸시하다가 쫓겨난 하갈에게 하나님께서 찾아오신 것은 얼른 납득되지 않는 사건입니다.

아무리 사람이 높이 올라도 하늘에 계신 하나님을 뵐 순 없습니다. 하나님이 존재한다는 것은, 그래서 어쩌면 슬픈 것입니다. 사람이 손을 뻗는다 해서

닿을 수 없고, 그래서 만날 수 없는 하나님의 존재는 슬픈 것입니다. 하갈 역시 이것을 알고 있었습니다. 아브라함과 사라의 하나님을 자신이 만날 수 있을 거란 생각은 비현실적이었습니다. 그래서 하갈은 스스로에게 이런 질문을 하지 않을 수 없었습니다. "내가 어떻게 여기서 하나님을 뵈었는고?"(창16:13)

고흐의 '별이 빛나는 밤(Starry Night)'에 이러한 하갈의 마음이 표현되어 있습니다. 높디높은 삼나무가 하늘을 향해 솟구치듯 줄기 가지를 뻗지만, 하늘에 있는 별에 닿지는 못합니다.

고흐, 〈별이 빛나는 밤〉, 1889, 뉴욕 현대미술관, 74*92

삼나무는 고흐 자신의 자화상일 겁니다. "별을 볼 때마다 꿈을 꾼다... 그런데 왜 나는 프랑스 지도에 검은 점으로 그려진 타라스콩(Tarascon)이나 루앙(Rouen)엔 기차를 타고 갈 수 있는데, 하늘에 빛나는 점으로 그려진 별엔 갈수 없을까?" 아무리 별에 이르려 해도, 별에 닿을 수 없는 절망을 고흐는 그려보였습니다.

하나님이 오셔야 합니다. 별빛이 삼나무에게 쏟아지지 않으면, 삼나무가 별에 이를 길이 없습니다. 하나님께서 사람에게 오시지 않으면, 사람이 하나님을 만날 길이 없습니다. 하갈은 하나님을 만날 만큼 선한 사람이 아니었듯, 누구라도 하나님을 만날 만큼 선하진 않습니다. 사람은 별에 닿을 자격이 없습니다. 별이 사람에게 내려와야 합니다. 하나님께서 사람에게 오셔야 합니다.

하나님은 왜 하갈에게 오셨을까요. 하갈은 어떻게 별에 이르게 되었을까요. "이는 여호와께서 네 고통을 들으셨음이니라"(창16:11) 사람이 고통당할때, 하나님의 안테나는 예민해집니다. 고통당하는 사람에게 하나님은 오십니다. 고통당하는 사람에게 하나님은 채널을 고정하시고, 그의 고통을 들으십니다. 그리고 오십니다. 저주받은 자손이어도, 전과가 있어도 고통당하는 사람을 품으십니다.

손톱 아래 가시도 고통이요, 뼈에 박힌 죽창도 고통입니다. 고통은 누구에게나 있습니다. 누구에게나 고통스러운 '별이 빛나는 밤'이 있습니다. 고통에 지쳐 잠들어있는 모든 사람에게로 하나님께서 내려가십니다.

시절은 어둡고, 살림살이는 버겁습니다. 밤입니다. 별이 빛나는.

아버지와 아들

그는 주 앞에서 자라나기를 연한 순 같고 마른 땅에서 나온 뿌리 같아서

고운 모양도 없고 풍채도 없은즉 우리가 보기에 흠모할 만한 아름다운 것이 없도다

그는 멸시를 받아 사람들에게 버림 받았으며 간고를 많이 겪었으며

질고를 아는 자라 마치 사람들이 그에게서 얼굴을 가리는 것 같이 멸시를 당하였고

우리도 그를 귀히 여기지 아니하였도다

그는 실로 우리의 질고를 지고 우리의 슬픔을 당하였거늘

우리는 생각하기를 그는 징벌을 받아 하나님께 맞으며 고난을 당한다 하였노라

그가 찔림은 우리의 허물 때문이요 그가 상함은 우리의 죄악 때문이라

그가 징계를 받으므로 우리는 평화를 누리고

그가 채찍에 맞으므로 우리는 나음을 받았도다

이사야 53장 2~5절

 고흐는 사촌 누나 케이 보스를 사랑했습니다. 과부였던 케이는 아이가 있었고, 고흐를 동생 이상으로 생각하지 않았지 싶습니다. 고흐의 구애에 케이는 이렇게 대답했습니다. "안 돼, 절대로, 영원히" 고흐는 그럼에도, 쉽게 포기하지 않았으나, 편지마저 가족들에 의해 봉쇄되었습니다. 고흐의 아버지도, 케이의 아버지도 모두 고흐를 비난했습니다. 고흐가 테오에게 보낸 편지에 의하면 고흐의 아버지는 저주를 퍼부었습니다.

"아버지는 버럭 화를 내면서 방에서 나가라고 했고 저주를 퍼부었어. 적어도 그렇게 들리는 말이었지! 아버지가 어떻게 자기 아들을 저주하면서 정신병동에 보내겠다고 할 수 있느냐 말이야. 게다가 아들의 사랑을 '부적절하고 천박하다'니 이게 옳은 처사냐고. 아버지는 화를 낼 때마다 나한테는 물론이고 아무나 붙잡고 책망하지. 아무튼 나는 하나님께 맹세했어. 이런 성화에 한 번은 맞서겠다고."[1]

케이가 암스테르담에 머물고 있을 때, 고흐가 불쑥 집을 찾아갔습니다. 저녁 식사 시간이었는데, 케이는 보이지 않았고 식탁에는 케이의 접시가 놓여 있었습니다. 고흐가 오는 낌새를 눈치채고 빼돌린 거지요. 케이의 아버지 스트리커르도 목사여서, 이 때부터 고흐의 종교적 신념에 변화가 왔지 싶습니다. '희고 반듯하고 차갑게 굳은 교회 벽'을 넘어 교리에서 벗어나기로 작정합니다.

"그 빌어먹을 벽은 너무 차디차고, 나는 여자가 필요하고, 사랑 없이는 살수가 없구나. 살고 싶지도 않고, 어쩌면 못 살지도 몰라. 나 역시 정념에 넘치는 사내거든."[2]

'정념에 넘치는 사내' 고흐는 '프랑스 사람들이 노동자라고 하는' 여자를 만나게 됩니다. 케이와 비슷한 나이였고, 아이도 있었습니다. 케이 보스를 향한 사랑이 좌절된 후, 고흐가 택한 것은 여자를 향한 사랑이었을까요, 아버지와 목사들을 향한 저항이었을까요. 사랑과 저항, 둘 다였을까요.

"목회자들은 우리를 죄인이라고 하지... 이게 무슨 착잡한 헛소리인지 모르겠어. 사랑하는 것이 죄야? 사랑을 구하고, 사랑 없이 살 수 없다는 감정을 느

1) 빈센트 반 고흐, 같은 책1, 165쪽
2) 빈센트 반 고흐, 같은 책1, 178쪽

낀다고 그게 죄란 말이야? 나는 사랑 없는 삶은 죄가 가득하고 부도덕하다고 생각해. 그래서 내가 후회하는 게 있지. 내 안으로 너무 움츠러들어 신비스럽고 신학적인 장광설에 끌려 다니던 시절이야. 내 마음은 차츰 바뀌었어."[3]

고흐는 목사 아버지에게 실망했습니다. 또 모든 목사들에게 실망했습니다. 사랑을 책망하는 목사들의 설교를 받아들일 수 없었습니다.

"아버지의 하나님과... 설교는...그저 무의미한 잔소리일 뿐이지. 나도 미슐레, 발자크, 엘리엇을 읽는 것처럼 틈틈이 성경을 읽지만, 아버지가 보는 것과 전혀 다른 걸 보고, 아버지가 상투적으로 들먹이는 것들은 찾아볼 수조차 없어."[4]

고흐가 1885년에 그린 〈성경이 있는 정물〉엔 아버지를 향한 마음이 스며있습니다. 성경은 그림의 중심에 가장 많은 면적을 차지하지만, 상단의 검은 배경과 구별되지 않고, 성경을 밝혀 주었을 촛불이 꺼져있기 때문인지 오히려 어울립니다. 그림 중심에 있는 성경이 아니라, 오른쪽 하단에 있는 낡은 책이 오히려 빛을 뿜습니다. 성경이 고흐의 아버지와 교회를 상징한다면, 고흐가 이 그림을 통해 아버지에 대한 분노와 교회를 향한 냉소를 표현했다고 해석하기도 합니다.

그러나 1885년에 고흐가 아버지에 대한 분노를 그리고 싶었을까요. 1885년은 고흐의 아버지가 돌아가신 해입니다. 고흐는 진정 돌아가신 아버지에게 분노하며, 목사였던 아버지를 비웃으며 정물을 그렸을까요.

3) 빈센트 반 고흐, 같은 책1, 180쪽
4) 빈센트 반 고흐, 같은 책1, 172쪽

고흐, 〈성경이 있는 정물〉, 1885, 고흐 미술관, 66*79

　목사 되기를 포기하고, 돈이 되지 않는 그림이나 그리고, 사촌 누이와 결혼하겠다더니 책임질 능력도 없으면서 아이 딸린 여자를 돌보겠다는 고흐에게, 아버지가 역정을 내는 것은 당연하지요. 고흐를 꾸짖고 질책하던 아버지는 고흐에게 입을만한 바지를 소포로 보내시기도 했고, 갈 곳 없고 작업실이 필요했던 고흐를 위해 고향에 작업실을 준비해주시기도 했습니다.

　동생에게 쓴 편지에 역정 내며 잔소리 하시는 아버지를 향한 불만을 적었다고 해서, 아버지가 돌아가신 그 해에 아버지와 아버지의 인생을 부정하는 그림을 그렸을까요? 아닐 겁니다. 고흐는 아버지의 생각을 싫어했지만, 아버지를 싫어하진 않았습니다. 고흐는 '가난한 시골 목사' 아버지를 '큰 공을 들여' 그리

고 싶어 했습니다.

"내가 진정 바라는 것은 … 아버지의 작은 모습을 그리는 거야… 누런 관목으로 덮이고 흰모래가 깔린 오솔길과 열렬한 붓놀림으로 암시하듯 슬쩍 묘사한 하늘이 배경이 되겠지…나로선 쉽지 않으나 온 마음을 쏟고 싶은 농부의 장례식 그림을 그릴 때 아버지 모습을 그려 넣고 싶어질 거야. 종교적 입장이야 상당히 다르지만 가난한 시골 목회자라는 인물상은 그 전형이나 성격에서 제일 좋아할 만하고, 나는 언젠가 반드시 그것에 덤벼들 거야. 그러지 않으면 내가 아니지…일단 시작되면 내가 정한 포즈를 취하고서 바꾸지 않아야 한다고 정중히 부탁하는 수밖에 없어"[5]

〈성경이 있는 정물〉은 고흐가 사랑하는 아버지를 추모하는 그림입니다. 고흐는 아버지의 초상을 그리고 싶었지만 땅에 묻힌 아버지는 고흐가 원하는 대로 '포즈'를 취할 수가 없습니다. 그래서 고흐는 성경을 모델 삼아 아버지를 그린 것입니다. 고흐가 돌아가신 아버지에게 요청한 포즈는 성경의 한 페이지를 펴고 있는 자세입니다. 돌아가신 아버지는 성경이 되어 '이사야 53장'으로 '정한 포즈를 취하고서' 자세를 바꾸지 않고 계십니다.

검정 배경과 꺼진 촛불이 아버지의 죽음을 상징한다면, 심지 아래로 촛농이 흐른 자국이 있는 반 토막 남은 초는 자신을 녹여 빛을 비추었던 아버지의 일생을 표현한 것임에 틀림없습니다. 촛불처럼 온 세상을 비치지도 못했고, 격정적인 아들의 마음을 따뜻하게 품어주지 못했을지 몰라도, 아버지는 아버지만큼 빛을 비추었습니다. 자기 몸을 녹여내면서, 아버지는 분명 빛이셨습니다.

5)빈센트 반 고흐, 같은 책1, 300쪽

고흐가 돌아가신 아버지에게 요청한 포즈인 '이사야 53장'은 보통 '고난 받는 종'이라는 제목을 갖고 있습니다. 십자가에서 죽기까지 고난당하신 예수님에 관한 예언입니다. 관습을 벗어나지 못했다 해도, 아버지는 몽당 초가 되도록 예수를 증언하는 '가난한 시골 목회자'였습니다. 그림 속 몽당 초처럼 고흐의 아버지는 자신을 희생하며 목사직을 수행했을 것입니다. 흐릿했을지언정, 빛이었던 거지요. 고흐는 이 그림으로 아버지를 추모하며, 아버지의 인생을 최대한 긍정하고 있습니다. 그리고 아버지의 상징물 아래에 자신을 상징하는 책을 그렸습니다. 에밀 졸라의 책이라고 합니다. 귀퉁이 해어지도록 읽은 책의 제목은 〈삶의 기쁨〉이라고 합니다.

에밀 졸라의 〈삶의 기쁨〉이 아들인 고흐 자신을 상징한다면, 〈성경이 있는 정물〉은 그 부제를 〈아버지와 아들〉이라 붙여도 되겠습니다. 고흐는 돌아가신 아버지를 고난당하신 하나님의 종을 따른 신실한 목사로 그려 보였습니다. 그리고 그 아버지 앞에 귀퉁이가 닳고 닳은 책처럼 앉아서 고흐와 아버지는 화해하고 있습니다.

아버지가 돌아가시기 전 고흐는 아버지와 심각한 갈등에 빠지긴 했지만, 신앙을 버렸던 건 아닙니다.

"아, 하나님, 하나님은 없어...성직자의 하나님은 징에 박힌 듯이 죽었어. 그렇다고 내가 무신론자일까?... 나는 사랑하고 있어. 만약 내가 살아 있지 않고, 다른 이들도 살아 있지 않다면, 내가 어떻게 사랑을 느낄 수 있겠니. 만약 우리가 살아있다면 거기엔 실로 경이로운 것이 있을 거야...분명 이론적으로 정의할 수 없는 어떤 것이 있어. 너무나 생생한 진실이 있으니, 나에게는 그것이 신이야. 아니면 하나님처럼 좋은 것이고. 결국 어떤 식으로든 죽을 때가 오

면, 무엇이 나를 지켜주겠니? 사랑 아닐까?"[6]

논리적으로 따지자면, 고흐의 신론은 순환논법에 빠져있는 듯 뒤죽박죽입니다. 그러나 고흐는 생명의 의미를 추론하는 것이 아니라 경험으로 직관하고 있습니다. 살아보니 삶에 생기를 주는 건 사랑이었고, 앞으로도 삶은 사랑으로만 채워질 것이라고 믿습니다. 저주하고 저항했던 고흐 부자(父子)의 관계도 결국 사랑이었으니까요.

빛을 잃은 아버지의 책은 펴져 있고, 귀퉁이가 해어진 고흐의 책은 덮여 있습니다. 닳도록 반복해서 읽었을 책을 아버지의 책 앞에 덮어 놓았습니다. '그저 무의미한 잔소리일 뿐'이었던 아버지의 육성이 그리운 듯, 고흐는 아버지의 책을 펴고 자신의 책은 덮어 둡니다. 돌아가신 아버지 앞에 벙어리가 된 채, 다시 아버지의 역정을 듣고 싶은 것처럼.

반항하던 아들 고흐는, 들리지 않는 아버지의 잔소리 앞에 침묵하고 있습니다. 아버지가 보고 싶습니다.

6) 빈센트 반 고흐, 같은 책1, 182쪽

아름다운 옷을 입은 사람들

하나님 아버지 앞에서 정결하고 더러움이 없는 경건은

곧 고아와 과부를 그 환난중에 돌보고

또 자기를 지켜 세속에 물들지 아니하는 그것이니라

내 형제들아 영광의 주 곧 우리 주 예수 그리스도에 대한 믿음을 너희가 가졌으니

사람을 차별하여 대하지 말라

만일 너희 회당에 금 가락지를 끼고 아름다운 옷을 입은 사람이 들어오고

또 남루한 옷을 입은 가난한 사람이 들어올 때에

너희가 아름다운 옷을 입은 자를 눈여겨 보고 말하되

여기 좋은 자리에 앉으소서 하고 또 가난한 자에게 말하되

너는 거기 서 있든지 내 발등상 아래에 앉으라 하면

너희끼리 서로 차별하며 악한 생각으로 판단하는 자가 되는 것이 아니냐

내 사랑하는 형제들아 들을지어다 하나님이 세상에서 가난한 자를 택하사

믿음에 부요하게 하시고 또 자기를 사랑하는 자들에게

약속하신 나라를 상속으로 받게 하지 아니하셨느냐

야고보서 1장 27절~2장 5절

구빈원 사람들이 교회에 왔습니다. 구빈원(救貧院;workhouse)은 빈민과 노약자에게 숙소와 일자리를 제공해주던 기관이었습니다. 교회에서 구빈원을

고흐, 〈예배 드리는 사람들이 앉아 있는 긴 의자〉, 1882, 크뢸러 뮐러 미술관, 28*38

설립하고 운영하기도 했다고 합니다. 다들 '가장 좋은 작업복'[1]을 입고 왔습니다. 고흐는 테오에게 쓴 편지 중간에 예배에 참석한 구빈원 사람들을 그린 간단한 스케치를 보내주며 이렇게 적었습니다.

"구빈원 사람들이 다니는 헤이스트의 한 작은 교회에서 본 「의자」를 그리고 있어. 이곳에선 이들을 '고아 남자들' 혹은 '고아 여자들'이라는 의미심장한 이름으로 부른단다."[2]

사람들이 구빈원 사람들을 '고아 남자들' 혹은 '고아 여자들'이라 부르는 데엔 이유가 있겠지요. 하나님에게 버려진 사람들이란 거지요. 하나님마저 버린 사람들이 예배당에 앉아 있습니다. 앞줄에 앉아있는 세 여인이 구빈원 사람들입니다. 얼굴에 가난이 새겨져 있습니다. 그리스도 앞에 앉아도, 깊이 새겨진 가난의 주름은 펴지지 않았습니다.

1) 빈센트 반 고흐, 같은 책1, 272쪽
2) 빈센트 반 고흐(안나 수 엮음, 이창실 옮김), 『Vincent van Goch;A selfPortrait in Art and Letters』, 생각의나무, 2007년, 91쪽

설교자를 통해 들리는 하나님의 말씀은 구빈원 사람들을 위한 것이 아니었는지, '가장 좋은 작업복'을 입고 예배당에 앉았지만 오히려 피로만 쌓였습니다. 땅에서 일어나는 일과 아무 관계없는 말들이 예배당 천장을 때리고 있었습니다. 뒤에 앉은 사람들은 몸을 틀어 설교자를 향하여 앉아 있는데, 앞줄에 앉아 있는 구빈원 사람들은 설교자를 보고 있지 않습니다. 성경을 펴고 앉았지만 성경 속 단어는 그저 종이 위에 박혀있어 성경을 아예 덮어버렸고 왼 팔꿈치로 머리를 괴어 설교자의 시선마저 거부하는듯한 자세입니다. 목사의 설교는 예배당의 높은 천장을 때렸지만, 구빈원 사람들의 낮은 마음을 때리진 못했습니다.

고흐는 구빈원 사람들이 앉아있는 맞은 편 의자에 앉아있었나 봅니다. 설교를 통해 하나님께서 말씀하신다는데, 도통 하나님의 육성은 들리지 않았습니다. 그 때에 '고아 남자들' 혹은 '고아 여자들'이라고 불리는 구빈원 사람들이 눈에 들어왔습니다. 피곤하고 지겨워 예배당 의자에 비뚜름하게 앉아 있었습니다. 하나님을 찾았습니다. "너희가 여기 내 형제 중에 지극히 작은 자 하나에게 한 것이 곧 내게 한 것이니라(마25:40)" 지극히 작은 자에게 한 것이 하나님에게 한 것이라면, 구빈원 사람들이야말로 예배당에서 경배 받아야 할 대상이 아닌가요. 고흐는 설교자에게서 얼굴을 돌려, 구빈원 사람들에게 시선을 고정합니다. 하나님께서 예배당에 앉아 설교를 듣고 계신다면 딱 이렇게 앉아 계실 것입니다. 고흐는 구빈원 사람들이 앉아 있는 의자를 그렸습니다. 그 의자야말로 거룩한 의자니까. 하나님께서 앉아 계시는 의자니까.

미켈란젤로는 시스티나 성당에 완벽한 근육과 귀족적인 수염을 흩날리며 천사들의 시중을 받는 하나님을 그렸었지요. 고흐는 '헤이스트의 한 작은 교회' 당을 배경 삼고 구빈원 사람들을 모델 삼아 하나님을 그리고 싶었는지 모릅니다. 고흐는 성화를 그린 것입니다. 고흐는 설교자 몰래 구빈원 사람들을 스케

치하며 하나님을 그렸습니다.

전능하신 하나님께서 하늘에 계시다면, '지극히 작은 자'야말로 땅의 지존입니다. '지극히 작은 자'들은 지존으로서 현실적인 권력을 행사하지 않지만, 하나님께서 그렇게 세우셨습니다. '지극히 작은 자'를 섬기는 것은 하나님을 예배하는 것입니다. 행여 '가난한 자'를 차별한다면, 하나님을 내 발치에 두는 과오를 범하는 것입니다.

'금 가락지를 끼고 아름다운 옷을 입은 사람'이 우대받는 게 현실입니다. 교회에서도 그렇습니다. 교회에서마저 사람의 가치를 돈으로 환산하기 때문입니다. 교회에 내는 기부금으로 사람의 가치를 환산하기 때문에 '아름다운 옷을 입은 사람'은 환대받습니다. 사람은 자기가 입고 있는 옷으로 평가받습니다. 입고 있는 옷에 따라 사람이 달라지기도 합니다. 임금과 신하의 복색이 달랐고, 신하의 직급에 따라 복색이 달랐습니다. 차별은 예수님 오신 소식을 듣고 아이들을 학살한 헤롯이 살던 궁전 안으로 제한되어야 합니다. 궁전 밖에서마저 복색으로 사람이 구별된다면, 심지어 교회에서 마저 '아름다운 옷을 입은 사람'이 높임 받는다면, 이야말로 재앙입니다.

사람은 누구나 '아름다운 옷'을 좋아하지요. 가난해도 잘 차려 입는 게 좋습니다. 옷으로 내 지위가 결정된다면, 임금의 옷을 입는 게 가장 좋겠지요. 그래서입니다. 하나님은 사람에게 '아름다운 옷'을 입혀주십니다.

"누구든지 그리스도와 합하기 위하여 세례를 받은 자는 그리스도로 옷 입었느니라"(갈3:27)

세례를 받은 자는 그리스도라는 옷을 입었습니다. 세례는 죽음을 상징합니다. 옛날 노아 시대에 사람들이 물에 잠겨 죽었던 것처럼, 죄인이 물에 잠겨 죽는 예식입니다. 세례를 통해 노아 시대의 홍수를 간접 경험하며 심판을 추체험하는 것입니다. 세례를 통해 죄가 심판받고, 의가 되살아납니다. 세례를 받았다면 의인으로 다시 태어나 새로운 인생을 살게 됩니다. 바울은 그래서 세례받은 사람을 그리스도로 옷 입은 사람이라 표현합니다. 나는 여전히 나지만, 그리스도라는 옷을 입고 마치 그리스도처럼 행동하게 되는 것이 세례입니다. 왕이라도 특별한 사람이 아니지만 그가 곤룡포를 입고 왕 노릇하게 되는 것처럼, 그리스도인도 여전히 보통 사람이지만 그리스도를 입고 진짜 그리스도처럼 살게 되는 것이 세례입니다. 이런 의미에서 '아름다운 옷을 입은 사람'은 교회에서 우대받아야 마땅합니다. 그리스도 옷을 입은 사람이야말로 '아름다운 옷을 입은 사람'이겠습니다.

고흐는 구빈원 사람들이 차려 입고 온 '가장 좋은 작업복'을 아름다운 옷이라 여겼습니다. "이 인물군은 실제로 놀랍도록 다양한 색상을 띠고 있었어. 푸른 작업복과 갈색 저고리, 희거나 검거나 노르스름한 일꾼들의 바지, 바랜 숄, 푸르스름하게 변한 외투… 이 모두가 햇볕에 그을리거나 창백한 얼굴들과 대조를 이루었지."[3] 고흐가 그렇게 보았을 뿐, 작업복과 노르스름한 바지와 바랜 숄과 푸르스름하게 변한 외투가 '아름다운 옷'은 아니지요. 고흐가 본 것도 구빈원 사람들이 입고 있는 옷 자체라기보다 그들을 덮고 있는 그리스도였을 겁니다. 세례 받은 자가 입고 있는 그리스도라는 옷을, 고흐는 보았던 겝니다.

아름다운 옷을 보고 있는 고흐의 시선이 아름다운 그림입니다.

3) 같은 책, 91쪽

멍에를 메고 훨훨 훠어얼훨

그 때에 예수께서 대답하여 이르시되

천지의 주재이신 아버지여 이것을 지혜롭고 슬기 있는 자들에게는 숨기시고

어린 아이들에게는 나타내심을 감사하나이다

옳소이다 이렇게 된 것이 아버지의 뜻이니이다

내 아버지께서 모든 것을 내게 주셨으니

아버지 외에는 아들을 아는 자가 없고 아들과

또 아들의 소원대로 계시를 받는 자 외에는 아버지를 아는 자가 없느니라

수고하고 무거운 짐 진 자들아 다 내게로 오라 내가 너희를 쉬게 하리라

나는 마음이 온유하고 겸손하니 나의 멍에를 메고 내게 배우라

그리하면 너희 마음이 쉼을 얻으리니

이는 내 멍에는 쉽고 내 짐은 가벼움이라 하시니라

마태복음 11장 25~30절

　　톨스토이의 '바보 이반'이 구걸하러 오는 사람들에게 요청하는 것이 있습니다. 바보 이반에게 식사와 잠자리를 제공받으려면 일종의 신분증을 제시해야 하는데, 바보 이반은 아주 정밀한 신분증을 요청합니다. 손바닥입니다. 손바닥에서 지문 채취를 하려는 게 아니라, 손바닥에 박인 굳은살을 확인하려는 것입니다. 굳은살이 만져지면 바보 이반은 음식과 잠자리를 제공합니다. '굳은살

박인 손바닥'이 있어야 밥을 먹을 수 있고 잠을 잘 수 있다는 것이 바보 이반을 통한 톨스토이의 생각입니다.

　고흐도 '교양 있는 사람들'에게 손바닥을 보자 합니다. "나는 등불 아래 감자를 먹는 이 사람들이 접시로 들이미는 「바로 그 손」으로 땅을 팠다는 사실을 캔버스에 옮겨 보려 애쓴 거야. 그렇게 육체노동으로 정직하게 양식을 얻었음을 말하고 싶었어. 우리네 교양 있는 사람들과 전혀 다른 삶을 그림에 담고 싶었지."[1]

고흐, 〈감자 먹는 사람들〉, 1885, 고흐 미술관, 85*114

　하루 일과를 마친 농부 가족이 식탁에 둘러 앉아 감자를 먹고 있습니다. 감자에선 김이 올라오고, 오른쪽 구석 화덕 옆에 앉은 여자가 커피를 따르고 있

1) 빈센트 반 고흐, 같은 책1, 375쪽

습니다. 가운데 남자는 급하게 커피를 먼저 마시고는 한 잔을 더 따라 달라고 하고, 가운데 흰 머리 수건을 쓴 여자는 포크로 감자를 집으며 옆에 앉은 남자에게 말을 건넬 참입니다. 등을 보인 여자 아이는 모자를 쓰지 않은 게, 아직 밭에서 일하지 않아도 되나 봅니다. 아이의 손엔 아직 굳은살이 박이지 않았겠지요. 다행입니다.

얼굴이 과장 돼 있습니다. 얼굴 모양도 피부색도 뭔가 과장 돼 있습니다. 고흐는 농부들 얼굴을 흙 묻은 감자 색으로 칠했습니다. 얼굴 피부는 그렇다 쳐도 얼굴 모양도 지나치게 과장 돼 있습니다. 만약 이 그림이 농부 가족들이 의뢰한 집단초상화였다면, 고흐는 의뢰인들에게 격한 항의를 받았을 지도 모릅니다. 왜 고흐는 농부들의 얼굴을 그리는데 친절하지 않았을까요?

고흐는 베틀 앞에 앉은 직공에 관해 이렇게 쓴 적이 있습니다. "떡갈나무 판자로 만든 시커먼 괴물 같은 기계가 잿빛 배경에 덜렁 놓여 있고, 그 한복판에 시커먼 원숭이나 도깨비 아니면 유령 같은 사람이 새벽부터 늦은 밤까지 기계를 덜거덕거리고 있는 거야."[2]

고흐는 직공과 감자를 먹어야 하는 농부 가족을 '시커먼 원숭이'처럼 그림으로, 그들이 감내해야 하는 비인간적이고 과도한 노동 현실을 표현했습니다.

감자는 밀을 먹지 못하는 사람들의 식량이었습니다. 감자를 먹고 싶어서 먹었다기보다, 밀을 구할 수 없어서 어쩔 수 없이 감자를 먹어야 했습니다. 가난한 사람들의 음식인 거지요. 그런 면에서 〈감자 먹는 사람들〉은 제목으로서 충분하지 않습니다. 〈감자를 먹어야하는 사람들〉 혹은 〈감자를 먹을 수밖에 없

2) 빈센트 반 고흐, 같은 책1, 349쪽

는 사람들〉이 제목으로 적절하지 싶습니다.

흙 묻은 감자같이 시커먼 원숭이들이 둘러 앉은 방안도 어둡습니다. 얼굴과 벽은 색깔로 구별되지 않습니다. 천장에 매달린 램프는 방을 밝히진 못하고, 겨우 자신만 비추는 반딧불 같습니다.

"〈감자 먹는 사람들〉은 틀림없이 금빛 틀에 끼우면 좋을 그림이야. 잘 익은 밀밭의 짙은 음영 같은 벽지로 도배한 벽에 걸어도 괜찮을 거야. 어쨌든 이런 식으로 돋보이도록 보여야만 해... 왜냐하면 몹시 어두컴컴한 실내를 들여다본 것이기 때문이야."[3]

고흐가 직공과 농부를 '시커먼 원숭이'같이 그린 건, 자신의 시선이 아니라 소위 '교양 있는 사람들'의 시선이었습니다. 굳은살 박인 적 없는 사람들이 굳은살 박인 사람들을 바라보는 방식이었습니다. 고흐는 시커먼 벽 속에서 시커먼 감자를 먹고 있는 굳은살 박인 시커먼 원숭이들을 위해 금빛 액자를 끼울 것을 염두에 두고 〈감자 먹는 사람들〉을 그렸던 겁니다.

"실제로 그것은 마치 금빛 테두리에 둘러싸여 있는 듯했어."

금빛 액자는 고흐가 직접 그리지 않은 그림의 일부인 겁니다. 고흐는 '감자 먹는 사람들'을 두르고 있는 금빛테두리를 보았습니다. 고흐는 마치 후광같이 '감자 먹는 사람들'을 두르고 있는 금빛테두리를 보았습니다. 감자 먹는 사람들을 보는 고흐의 시선이 금빛인 게지요. 고흐는 본 것을 미처 다 그리지 못했고, 액자로 그림을 완성하기 위해 테오에게 그림을 보내며 소소하게 요청한 것입

3) 빈센트 반 고흐, 같은 책1, 374쪽

니다. 액자에 대해 언급한 그림은 '감자 먹는 사람들'이 유일합니다. 고흐가 테오에게 보낸 금빛 액자가 끼워지지 않은 '감자 먹는 사람들'은 최고의 걸작이면서 또한 미완성 작품이었습니다.

〈감자 먹는 사람들〉부분

〈십자가에 못 박힌 그리스도와 마리아, 복음서
저자 요한〉, c.1400, 바이에른 국립미술관

좌측 상단에 성화가 걸려 있습니다. 희미하지만 십자가 아래 청색과 자색의 옷을 입은 사람이 서 있거나 무릎 꿇고 있습니다. 가난한 농부의 집에도 걸려 있을 수 있는 싸구려 모사품일 터입니다. 이런 그림이 아니었을까요?

농부 집에 걸려 있는 그림과 옷의 색깔이 반대긴 하지만, 십자가에 못 박힌 그리스도와 성모 마리아, 그리고 사도 요한은 중세기의 전형적 도상이었습니다.

땅이 없는 농부들, 그래서 '감자를 먹는 사람들'은 멍에를 멘 소같이 일해야 하는 사람들입니다. 예수님께서 이렇게 말씀하셨습니다. "나의 멍에를 메고 내

게 배우라" 농부들이 자발적으로 멍에를 메고 일하는 건 아니지요. 억지로 멍에를 멘 듯 일해야 하는 농부들은 자신들도 모르게 예수의 말씀대로 살고 있습니다. 멍에를 메는 것에 관한 예수의 말씀을 끝까지 들어보겠습니다. "나의 멍에를 메고 내게 배우라 그리하면 너희 마음이 쉼을 얻으리니 이는 내 멍에는 쉽고 내 짐은 가벼움이라"(마11:29~31)

인생에 지고 가야할 짐을 버릴 수 없다면, 멍에는 짐을 가볍게 하는 도구입니다. 멍에가 있어 그나마 짐의 무게를 가볍게 할 수 있습니다. 짐을 버릴 수는 없습니다. 예수님께서도 죽을 때까지 짐을 버리지 못했고, 그래서 죽을 때에도 멍에를 메셨습니다. 예수님께서 죽을 때까지 메야 했던 멍에가 바로 십자가입니다.

고흐는 해가 뜰 때마다 멍에를 멘 소처럼 일해야 하는 농부들의 집에 십자가 멍에를 지신 예수를 초대합니다. 싸구려 모사화일지언정, 농부들의 집이야말로 십자가 지신 예수의 그림이 걸려 있을만한 거룩한 화랑인 겁니다.

'감자를 먹는 사람들'의 얼굴은 얼핏 시커면 원숭이 같지만, 찬찬히 들여다보면 그 눈빛이 피곤하면서도 평온합니다. 저녁이 되고 어둠이 내려와 더 이상 땅을 갈지 않아도 되는 시간이야말로 하루 중 가장 평온한 시간 아니겠습니까. 고된 농부에게 '저녁 그늘'(욥7:2)은 안락한 이불입니다. "수고하고 무거운 짐 진 자들아 다 내게로 오라 내가 너희를 쉬게 하리라 나는 마음이 온유하고 겸손하니 내게 배우라 그리하면 너희 마음이 쉼을 얻으리니 이는 내 멍에는 쉽고 짐은 가벼움이라"(마11:28~30)

인생이 무겁습니다. 무겁지 않은 인생이 없습니다. 누구나 짐 지고 삽니다.

맨 등으로 짐 지면 무거워서 질 수 없습니다. 인생의 짐은 맨 등에 지고 갈만큼 가벼운 것이 아니니까요.

짐 지고 일어나 걷자면 멍에를 메야합니다. 멍에는 짐 지는 자에게 꼭 필요한 도구입니다. 멍에가 있어 인생이 무거운 것이 아니라, 멍에를 메야 짐 지고 걸을 수 있습니다. 인생의 짐이 무거운 사람들에게, 예수님께서 말씀하십니다. "…나의 멍에를 메고 내게 배우라 그리하면 너희 마음이 쉼을 얻으리니 이는 내 멍에는 쉽고 내 짐은 가벼움이라"(마11:29~30) 예수님의 멍에를 메라 하십니다. 예수님의 멍에를 메면 짐이 가벼워진다 하십니다.

예수님의 멍에는 '십자가'입니다. 예수님께서 '내 멍에'를 메라 하시는 것은 '십자가'를 지고 예수님을 따르라는 것입니다.(마16:24) 십자가를 지고 예수님을 따르는 것보다 무거운 짐이 있을까요? 멍에를 메야 짐이 가벼워지는 건 맞는데, 그 멍에가 십자가라면 사정이 달라집니다. 멍에는 짐을 가볍게 하는 도구지만, 십자가는 본디 사형(死刑)도구입니다. 십자가를 지는 것은 죽는 것입니다. 예수님께서 메라 하시는 멍에가 십자가라면 예수님은 나에게 죽으라 하시는 것입니다.

죽음이 아니고는 내 뜻이 꺾이지 않으니까요. 내가 죽어 내 뜻도 죽고, 하나님의 뜻만 살게 하는 도구가 십자가 멍에입니다. 십자가 멍에를 메는 것은, 내 뜻으로 인생을 사는 것이 아니라 하나님의 뜻으로 내 인생을 사는 것입니다.

십자가를 지는 것은 하나님의 '뜻'을 받아들이는 것입니다.(마26:42) 하나님의 뜻을 받아들이는 마음이 '온유와 겸손'입니다.(마11:29) 예수님은 '마음이 온유하고 겸손'하셔서 십자가를 지셨고, 우리에게도 십자가 멍에를 메라 하십니다.

하나님의 뜻을 내가 이룰 수는 없는 노릇입니다. 하나님의 뜻을 이루는 이는 오직 하나님이십니다.(마6:10) 십자가 멍에를 메면 내 뜻은 죽고, 하나님께서 하나님의 뜻을 이루시는 까닭에 '쉼'이 찾아옵니다.(마11:29) 하나님께서 일하시니 나에게 쉼이 있는 것입니다. 십자가 멍에를 메면 나는 죽고, 하나님께서 살아, 하나님께서 내 짐을 끌고 가십니다. 이제 예수님 말씀이 이해됩니다. "내 멍에는 쉽고 내 짐은 가벼움이라"(마11:30)

멍에라는 단어가 주는 느낌 때문에 멍에를 메는 것이 무거운 것 같지만, 멍에를 메는 이유는 짐을 가볍게 하기 위함입니다. 십자가 멍에는 십자가라는 단어가 주는 느낌 때문에 더 무거운 것 같지만, 십자가 멍에를 지라 하시는 것은 쉼을 주시기 위함입니다.

십자가 멍에를 메는 것이 쉽고 가벼운 줄 아는 것, 이것이 지혜입니다. 멍에를 메지 않으면 짐을 감당할 수가 없습니다. 십자가 멍에를 메겠습니다. 십자가 멍에를 메야 인생이 쉽고 짐이 가벼워집니다. 그러므로 십자가 멍에를 메는 것은 비장한 것이 아니라 기쁜 것입니다. 그래서 하나님은 바울을 통해 "항상 기뻐하라" 하십니다.(살전5:16)

멍에를 멜 때 착각하지 말라는 것입니다. 멍에를 메는 것이 힘든 것인 줄 착각하지 말고, 오히려 쉽고 가벼운 것인 줄 깨달아 기뻐하라 하십니다. 짐을 피할 수 없다면 기꺼이 멍에를 메겠습니다. 멜 수 있는 멍에가 있어 천운입니다.

인생, 참 쉽습니다. 인생, 참 가볍습니다. 중력 따위 무시하고 훨훨 훠어얼훨 살겠습니다.

꿈은 이루어진다

천국은 마치 품꾼을 얻어 포도원에 들여보내려고 이른 아침에 나간 집 주인과 같으니

그가 하루 한 데나리온씩 품꾼들과 약속하여 포도원에 들여보내고

또 제삼시에 나가 보니 장터에 놀고 서 있는 사람들이 또 있는지라

그들에게 이르되 너희도 포도원에 들어가라

내가 너희에게 상당하게 주리라 하니 그들이 가고

제육시와 제구시에 또 나가 그와 같이 하고

제십일시에도 나가 보니 서 있는 사람들이 또 있는지라

이르되 너희는 어찌하여 종일토록 놀고 여기 서 있느냐

이르되 우리를 품꾼으로 쓰는 이가 없음이니이다

이르되 너희도 포도원에 들어가라 하니라

저물매 포도원 주인이 청지기에게 이르되

품꾼들을 불러 나중 온 자로부터 시작하여 먼저 온 자까지 삯을 주라 하니

제십일시에 온 자들이 와서 한 데나리온씩을 받거늘

먼저 온 자들이 와서 더 받을 줄 알았더니 그들도 한 데나리온씩 받은지라

받은 후 집 주인을 원망하여 이르되

나중 온 이 사람들은 한 시간밖에 일하지 아니하였거늘

그들을 종일 수고하며 더위를 견딘 우리와 같게 하였나이다

주인이 그중의 한 사람에게 대답하여 이르되

친구여 내가 네게 잘못한 것이 없노라

네가 나와 한 데나리온의 약속을 하지 아니하였느냐

네 것이나 가지고 가라 나중 온 이 사람에게 너와 같이 주는 것이 내 뜻이니라

내 것을 가지고 내 뜻대로 할 것이 아니냐 내가 선하므로 네가 악하게 보느냐

이와 같이 나중 된 자로서 먼저 되고 먼저 된 자로서 나중 되리라

마태복음 20장 1~16절

뜨거운 태양에 달궈진 듯 포도밭이 붉습니다. 허리 숙여 포도밭에서 일하는 사람들 사이에 양산을 쓴 사람이 서 있습니다. 감독하는 사람일 터입니다. 마차를 탄 사람은 밭의 주인일까요? 노란 해가 지평선을 넘어가면 허리 숙여 포도를 따던 사람들은 마차를 타고 있는 주인이 건네준 일당을 양산 받쳐 든 감독에게 받았을까요?

고흐, 〈아를의 포도밭〉, 1888, 푸시킨 미술관, 75*98

그림 그리는 화가에겐 그림 값이 일당인데, 고흐는 제대로 그림을 팔아 본 적이 없습니다. 밀린 방세를 그림으로 대신 치른 적은 있었지만 고흐의 그림을 산 고객은 없었습니다. 딱 한 장 있긴 있었는데, 위의 '아를의 붉은 포도밭'입니다. 그림 값은 사백 프랑. 요즈음 환율로 단순 계산하면 십만 원 정도 되겠습니다.

그림 시장에서 인정받았던 유일한 그림 '아를의 포도밭'은 보통 사람에겐 낯섭니다. 고흐의 작품들에 굳이 순위를 매긴다면, '아를의 포도밭'은 50위권 안에도 들지 못할 것입니다. 시장에서 소비되었던 고흐의 그림보다, 시장에서 외면 받았던 고흐의 그림이 더 탁월한 것이었던 거지요. 시장에서 인정받는다 해서 탁월한 게 아니요, 거꾸로 시장에서 인정받지 못한다 해서 무가치 한 것도 아닙니다.

마태복음에 포도원 품꾼 이야기가 소개됩니다. 포도원 주인이 품꾼들을 모아 일을 시켰습니다. 오전 9시 이전부터 일을 한 품꾼도 있고, 오후 5시에야 일을 시작한 품꾼도 있었습니다. 일 하기 전에 품삯은 정해져 있었습니다. 한 데나리온. 한 데나리온으로 약속을 하고 일을 하긴 했는데, 그래도 일을 한 시간들이 달라서, 먼저 일한 사람들에겐 다른 기대가 있었습니다. 오후 다섯 시부터 잠깐 일한 사람들이 한 데나리온을 받자 특히 이른 아침부터 일을 한 사람들의 기대는 더 커졌을 것입니다. 겨우 한 시간 일한 사람과 10시간 넘도록 일을 한 사람의 품삯이 같을 리 없다고 판단했을 겁니다. 헌데, 이겐 웬일이가요.

"먼저 온 자들이 와서 더 받을 줄 알았더니 그들도 한 데나리온씩 받은지라"(마20:10)

하나님은 필요한 만큼 주십니다. 오래 일한 사람에게도, 짧게 일한 사람에

게도 필요한 만큼 주십니다. 오래 일해도 필요한 것 이상을 얻지 못하고, 적게 일해도 필요한 것만큼 얻게 하십니다. 하나님은 사람에게 '일용할 양식'을 주십니다. 하루 동안 필요한 것을 모든 사람이 받는 것, 이것의 정의입니다.

그림 그리는 화가들도 어떤 이는 부유하고, 어떤 이는 가난했습니다. 화상(畵商)들은 부유했고 화가들은 가난했습니다. 고흐는 그림 시장의 이런 모순을 해소하기 위한 화가들의 공동체를 꿈꾸었습니다.[1] 단순히 화풍이 비슷한 사람들의 모임에 그치지 않고 협동조합 형태를 띠는 공동체를 꿈꾸었습니다. 그림을 그려 협동조합을 통해 시장에 내놓으면 누구나 한 데나리온을 받을 수 있어, 생활비 염려에 눌리지 않고 그림을 그릴 수 있는 공동체를 꿈꾸었습니다.

고흐는 조합 결성의 시작을 고갱(Paul Gauguin, 1848~1903)과 함께 하고 싶었습니다. 고갱이 조합의 리더로서 소장 화가들을 끌어 모을 수 있다고 여겼던 거지요. 그래서 준비한 게 '노란 집'입니다. 고흐는 고갱을 모시기 위해 방이 네 개 딸린 노란 집을 임대했습니다. 함께 작업하고 서로의 그림을 교환하기도 하는 화가들의 공동체를 열어, 거대한 화상들의 횡포에 시달리지 않을 화가들의 조합을 창설하고 싶었습니다.

고흐의 궁극적 관심은 사람이었습니다. 그림보다 사람이었습니다. 그림 역시도, 고흐는 인물화를 그리고 싶었습니다. 사람의 영혼을 그리는 것이 화가로서 고흐의 목표였습니다. 고흐하면 떠오르는 '해바라기'같은 정물화도 모델료가 없어 인물화를 그릴 수 없었기 때문에 선택한 소재였습니다. 정물화는 초상화를 그리기 전, 색채 연구를 위한 습작이었던 셈입니다. 캔버스에도 사람을 그리고 싶었고, 그림을 팔아 가난한 화가들의 피난처를 만들고 싶었습니다. 고

1) 빈센트 반 고흐, 같은 책2, 44쪽

흐의 그림 주제도 사람이었고, 그림으로 사람을 살리고 싶었습니다.

이미 화단에 이름이 알려진 고갱이 조합 공동체의 리더 역할을 하면서 함께 그림을 그리고 있으면, 다른 화가들도 참여하게 될 거라 낙관했습니다. 그러나 고흐의 낙관은 난관에 부딪혔습니다. 막상 노란 집에서 같이 살면서 작업을 함께 하게 되자 고갱과 고흐는 견해차가 있음을 확인해야했고, 심하게 다투기도 했습니다. 고갱은 고흐의 노란 집을 떠나버리고, 고갱이 떠나면서 고흐가 꿈꾸었던 화가들의 협동조합 공동체는 꽃을 피우지 못하고 좌절됩니다. 고갱이 떠난 직후 좌절감을 견디지 못한 고흐는 자기 귀를 잘라버렸지요.

유명한 화가도 무명한 화가도 누구나 '한 데나리온'을 받는 조합을 이루고자 했던 고흐의 꿈은 깨지고 말았습니다. 정의는 노란색 집을 통해 시행되지

고흐, 〈노란 집〉, 1888, 고흐 미술관, 76*94

못했습니다.

누구나 한 데나리온을 받는 세상을 꿈꾸었다가 좌절했던 고흐가 알면, 자다가 번쩍 일어날 사건이 있었습니다. 고흐가 죽은 지 거의 100년이 되었을 무렵, 그의 그림이 미국의 경매시장에 나왔고 그가 상상하지 못했을 액수에 거래되었습니다. 고흐가 생 레미 요양원에서 그린 '붓꽃'이 자그마치 5360만 달러에 낙찰된 것입니다. 지금 환율로 단순하게 환산하면 600억 원 정도 되겠습니다. 1987년 11월 11일에 있었던 일입니다. 그로부터 3년 뒤 1990년에 '가세 박사의 초상'이 8250만 달러(약 890억 원)에, 2015년 5월5일에는 '알리스캉의 가로수 길'(L'Alee des Alyscamps)이 6630만 달러(약 720억 원)에 낙찰되었습니다. 생전에 십만 원짜리 그림 한 장을 팔았던 고흐는 사후에 거의 900억 원에 이르는 그림의 원작자가 되었습니다. 얄궂습니다.

고흐, 〈가세 박사의 초상〉, 1890, 67*56

고흐는 인물화를 그리고 싶었습니다. 모델료가 없어 충분히 그리지 못해 늘 안타까워했습니다. 그래서 모델이 아니라, 평범한 이웃 사람들을 모델로 해서 그림을 그리곤 했지요. 동네에 있는 작은 화상을 그리기도 했고, 편지를 배달해주는 집배원을 그리기도 했고, 무명의 화가를 그리기도 했습니다. 고흐는 사진을 찍듯 실사를 구현하는 것이 아니었고, 마냥 예쁘게 표현하는 것도 아니었고, 모델이 된 사람의 영혼을 그려내는 캔버스 위로 호출하기 위해 인물화에 매진했습니다.

고흐, 〈붓꽃〉, 1889, J. 폴 게티 미술관, 71*93

　돈이 없어 모델을 구하지 못해 평범한 이웃들을 그리던 고흐는 그마저도 할 수 없게 되었습니다. 정신병원에 갇히게 되었기 때문입니다. 자발적인 입원이었으나, 정신병원은 감옥과 크게 다르지 않아 사람들을 만날 수 없었고 인물화를 그릴 수 없었습니다. 그래서 고흐는 정신병원 담장 안에 심어진 식물을 그렸습니다. 담장에 갇혀 그린 고흐의 정물화는 사실은 인물화였습니다. 자신의 초상화이기도 했구요.

　"파랑과 초록이 어우러진 아름다움과 하늘이 보이지 않는 캔버스의 틀에 갇혀 질식하는 듯한 꽃들이 한 송이 밖에 없는 작품 중앙의 흰 꽃을 꼼짝 못하게 가두고 있다."[2]

2) 파스칼 본야무(정진국, 장희숙 옮김), 『반고흐』, 열화당, 2005년, 26쪽

5360만 달러에 팔린 '붓꽃'은 정물화도 아니고 풍경화도 아닙니다. '붓꽃'은 초상화입니다. 집단 초상화입니다. 하늘을 가려버리는 담장 때문에 붓꽃들은 처연합니다. 생 레미 요양원에 갇혀있는 환자들 같습니다. 보라색 붓꽃들 속에 한 송이만 하얀데, 하얀 붓꽃은 고흐 자신일 겁니다.

당시 화가들 중 누구도 꿈꾸지 않았고 시도하지 않았던 화가들의 협동조합 건설은 현실의 벽에 막혀 좌절되었고, 좌절의 아픔을 견디지 못해 고흐는 자기 귀를 자르는 이상 행동을 했고, 마음과 정신마저 심각한 내상을 입게 되었습니다. 누구나 필요한 만큼의 돈을 받아 경제적은 압박 없이 그림을 그릴 수 있는 공동체에 대한 꿈은 하얀 붓꽃처럼 예쁘지만 정신병원의 경계를 넘지 못했습니다.

'붓꽃'을 비롯한 고흐의 그림들이 늦게나마 그 가치를 인정받은 건 다행스럽습니다만, '붓꽃'에 그려진 고흐의 좌절된 꿈은 백년이 지난 뒤에도 현실이 되지 못하고, 화상의 지갑을 두껍게 하고 어느 자본가의 유희의 대상이 된 것 같아 씁쓸하기도 합니다. 돈은 참 힘이 세고, 누구나 필요한 만큼의 돈을 받는 천국에 대한 고흐의 꿈은 여전히 착한 사람들의 영혼 속에서 사라지지 않았습니다.

누구나 필요한 만큼의 돈을 벌고 쓸 수 있는 '천국'의 이상을 고흐는 '노란 집'을 통해 현실화하려 했습니다. 화가들이 모여 함께 그림을 그리고, 그림이 팔리면 함께 소득을 나눠 계속해서 그림을 그릴 수 있는 공동체를 꿈꾸었습니다.

고갱과 함께 이루려 했던 '노란 집'의 꿈은 좌절되었지만, 사람들은 고흐의 노란 집을 보며 심장이 뜁니다. 멈춰있는 심장을 다시 뛰게 하는 심장제세동기처럼, 고흐의 그림들은 거대한 구조 아래 질식해 있던 사람들의 가슴을 다시

뛰게 합니다. 고흐의 '노란집'은 협동조합, 공동체 등의 이름으로 여기저기에 세워지고 있습니다.

고흐처럼 꿈꾸는 사람들, '바알(Baal)'에게 무릎 꿇지 않은 사람들이 있습니다. 사람이 있습니다.

에필로그

고흐, 〈가지치기한 버드나무〉, 1888, 크뢸러 뮐러 미술관, 32*35

가을 버드나무가 잎을 다 벗고 앙상합니다. 이파리만 떨군 게 아니라, 쓸데 없는 가지도 쳐냈습니다. 앙상하건만 단정해 보입니다. 앙상한 나무에 해가 비추니, 아프지만 희망입니다. 가지 잘린 상처가 아침 햇빛에 아물고 가늘던 가지는 투실해지겠습니다.

나무가 잘 살자면 가지치기를 해야 합니다. 나무로 만든 이 책이 잘 살아 열매를 맺도록 가지치기를 해야겠습니다. 그러나 나무는 스스로 가지치기를

할 수 없지요. 어떻게 뻗어낸 가지인데, 그걸 쳐냅니까. 글을 쓴 사람은 쓴 글을 쳐내지 못합니다. 글에 대한 가지치기는 읽는 이의 몫입니다. 날카로운 안목으로 가지치기를 해주세요. 읽는 이의 과감한 칼질로 글쓴이의 앙상함은 오히려 단정하게 될 것입니다.

아는 체 하면서 너무 말이 많았습니다. 삶이 되지 못한 앎은 암입니다. 떠벌린 앎이 삶이 되도록, 더 살아보겠습니다. 조금 더 살아보고, 몇 년 후엔 독자가 되어 가지치기를 해보겠습니다. 몇 년 뒤엔 새순도 돋아 어쩌면 책이 더 두꺼워질지도 모릅니다. 결국 가지치기는 나무를 더 풍성하게 하는 작업이니까요.

치열하고 바빴던 일상을 가지치기하고 스스로와 가족과 이웃을 더 사랑하기 위해 투병 중인 '우리 형 김영민'에게 이 책을 바칩니다. 추운 겨울 맞아 가지치기를 감내하며 봄을 기다리는 모든 사람들에게 치유의 빛을 비추소서.

이번 리커버 개정판 그림 속 성경 이야기의 표지에는 프랑스의 대표적인 아카데미파 화가인 윌리엄 부게로(William Bouguereau, 1825~1905)의 The Virgin With Angels(1900) 과 Pieta(1876) 두 작품을 사용했습니다. 아기 예수를 품에 안은 성모 마리아와 이들을 둘러싼 천사들의 환희의 찬가가 죽은 예수를 무릎에 끌어안은 성모의 비탄, 그리고 천사들의 슬픔과 극명한 대비를 이룹니다.

중세, 르네상스, 근대를 거쳐 현재까지. 종교만큼 예술가들에게 많이 선택받은 소재가 또 있을까요? 탄생의 환희(아기 예수의 탄생)부터 무릎에 숨을 거둔 아들을 안은 성모 마리아의 비탄(피에타)까지, 그 모든 기록이 곧 예술이 되고 작품이 됩니다. 말하자면, 예술가들에게 성경은 마르지 않는 영감의 원천인 셈입니다. 세기의 천재로 불리는 많은 예술가들은 성경의 내용을 때로는 충실한 전통에 따라서, 또 때로는 자기의 해석을 섞어 직접적으로 와닿는 강렬한 한순간으로 표현했습니다. 어찌 보면 글자로 쓰인 성경보다 더 직관적으로 이해하기 쉬울 수도 있겠습니다.

세기의 천재 예술가들이 들려주는, 문자 너머의 성경 이야기를 이 표지에 담았습니다.

명화들이
말해주는 그림 속 성경이야기 개정판

2판 1쇄 인쇄 2020년 10월 5일
2판 1쇄 발행 2020년 10월 10일

지 은 이 김영준
발 행 인 이미옥
발 행 처 J&jj
정 가 20,000원
등 록 일 2014년 5월 2일
등록번호 220-90-18139
주 소 (03979) 서울 마포구 성미산로 23길 72 (연남동)
전화번호 (02) 447-3157~8
팩스번호 (02) 447-3159

ISBN 979-11-86972-78-6 (03600)
J-20-06
Copyright ⓒ 2020 J&jj Publishing Co., Ltd

J & jj
제이 앤 제이제이

D · J · I
BOOKS
DESIGN
STUDIO

D · J · I BOOKS DESIGN STUDIO